黃強 著

中國藝術研究叢書第一輯
8

中國古代服飾研究

蘭臺出版社

中國學術研究叢書系列
總編纂　党明放

中國藝術研究叢書第一輯

陳雪華　易存國　柏紅秀　賀萬里　張 耀

張文利　李浪濤　黃 強　劉忠國　羅加嶺

《中國學術研究叢書》出版總序

党明放

國學，初指國立學校，明置中都國了學，掌國學諸生訓導政令。後改稱中都國子監，國子監設禮、樂、律、射、御、書、數等教學科目。

國學，廣義指中國歷代的文化傳承和學術記載，狹義指以儒學為主的中國傳統學說，根據文獻內容屬性，國學分經、史、子、集四類，各有義理之學、考據之學及辭章之學。

國學是以先秦經典及諸子百家為根基，涵蓋了兩漢經學、魏晉玄學、隋唐佛學、宋明理學、明清實學和同時期的先秦詩賦、漢賦、六朝駢文、唐詩宋詞元曲與明清小說等一脈特有而完整的文化學術體系，並存各派學說。

學術，指系統而專門的學問，是對客觀事物及其規律的學科化。學問，學識和問難，《周易》：「君子學以聚之，問以辯之。」而自成系統的觀點、主張和理論，即為學說，章炳麟《文略》：「學說以啟人思，文辭以增人感。」無論是學術、學問、學說，皆建立在以文化為主體之上。

「文化」一詞源於拉丁文Colere, 本義開發、開化。最早將其作為專門術語加以運用的是英國文化人類學創始人愛德華・泰勒（Edward. B. Tylor 1832–1917），他在《原始文化》書中寫道：「文化或文明是一個複雜的總體，它包括知識、信仰、藝術、道德、法律、風俗以及作為一個社會成員的個人通過學習獲得的任何其他的能力和習慣。」

人類社會可劃分為政治部分、文化部分和經濟部分。一個國家，有其政治制度、文化面貌和經濟結構；一個民族，有其政治關系、文化傳統和經濟生活。在人類社會發展進程中，文化是「源」，文明是「流」。文化存異，文明求同。

　　文化是產生於人類自身的一種社會現象。《周易》云：「觀乎天文，以察時變。觀乎人文，以化成天下。」東漢史學家荀悅《申鑒》云：「宣文教以章其化，立武備以秉其威。」南齊文學家王融〈曲水詩序〉云：「設神理以景俗，敷文化以柔遠。」

　　文化是人類的內在精神和這種內在精神的外在表現。文化具有多方的資源、特質、滯距，以及不同的選擇、衝突和創新。

　　文化分為物質文化、精神文化和制度文化。文化不僅在人類學、民族學、社會學、考古學，以及心理學中作為重要內涵，而且在政治學、歷史學、藝術學、經濟學、倫理學、教育學，以及文學、哲學、法學等領域的核心價值。

　　文化資源包括各種文化成果和形態。比如語言、文字、圖畫、概念、遺存、精神，以及組織、習俗等。其特性主要體現在文化資源的精神性、多樣性、層次性、區域性、集群性、共享性、變異性、稀缺性、潛在性以及遞增性。

　　歷史文化資源作為人類文化傳統和精神成就的載體，構成了一個獨立的文化主體，並具有獨特的個性和價值，可分為自然文化資源和社會文化資源，自然文化資源依靠文化提升品味，依靠時間形成魅力；社會文化資源包括人文景觀、歷史文化和民俗風情等。

　　民族文化資源具有獨特性、融合性和創新性，包括有形的文化資源和無形的精神文化資源，諸如：民俗節慶、遊藝文化、生活文化、禮儀文化、制度文化、工藝文化以及信仰文化等。

　　中國是一個多種宗教並存的國家，諸如佛教、道教、基督教、天主教以及伊斯蘭教等，在漫長的歷史發展進程中，各類宗教和宗教派別形成了寶貴的宗教文化資源。宗教文化具有很大的包容性，幾乎囊括了從哲學、思想、文學、藝術到建築、繪畫、雕塑等方面的所有內容，並且具有很大的旅遊需求和開發價值。

　　文化資源具有社會功能和產業功能。社會功能具有明顯的時代性、可變

性、擴張性、商品性、潛在性，以及滯後性，主要體現在促進文化傳播、加強文化積累、展現國民風貌、振奮民族精神、鼓舞民眾士氣和推動文明建設等方面。

文化是一個國家和民族的凝聚力、生命力和影響力的集中體現。人類文化的交往，一種是垂直式的，稱之為文化傳遞；一種是水平式的，稱之為文化傳播。垂直式的文化交往屬於文化積累，或稱文化擴散，能引發「量」的變化；水平式的文化交往屬於文化融合，或稱文化採借，能引發「質」的變化。一切文化最終將積澱為社會人群的內涵與價值觀，群體價值觀建築在利它，厚生，良善上，這族群的意識模式便影響了行為模式，有了利它，厚生為基礎的思維模式，文化出路便往利它，厚生，豐盛溫潤社會便因之形成。這個群體因有了優質文化而有了安定繁盛的社會，生活在其中的人們可以快樂幸福。

東漢王符《潛夫論》云：「天地之所貴者，人也；聖人之所尚者，義也；德義之所成者，智也；明智之所求者，學問也。」歷代學人為了文化進程，著手文獻整理，進行編纂，輯佚，審校，註釋，專研等，「存亡繼絕」整校出版文化傳承工作。

蘭臺出版社擬踵繼前人步伐，為推動時代文化巨輪貢獻毃人之力，對中國傳統文化略盡固本培元，守正創新，傳布當代學界學人，對構建中國傳統文化研究的成果，將之整理各類叢書出版，除冀望將之藏諸名山，傳諸百代之外，也將為學人努力成果傳布，影響更多人，建立更好的優質文化內涵。並將此整校編纂出版的重責大任，視其為出版者的神聖使命，期盼學界學人共襄盛舉！

蘭臺出版社長盧瑞琴君致力於中國文化文獻著作的整理出版，首部擬策劃出版《中國學術研究叢書》，接續按研究主題分類，舉凡國家制度、歷史研究、經濟研究、文學研究、典籍史論，文獻輯佚、文體文論、地理資源、書法繪畫、哲學思想，倫理禮俗，律令監督，以及版本學、考古學、雕塑學、敦煌學、軍事學等領域，將分門別類，逐一出版。邀稿對象多為國內知名大學教授、社科機構研究員，以及相關研究領域裡的專家和學者的專業研

究成果為主，或國家社會科學、文化部、教育部，以及省級社科基金項目的代表性科研成果，諸位教授主持國家社科基金重大招標項目，以及擔任部省級哲學、社會科學重大攻關項目首席專家，並且獲得不同層次、不同級別、不同等級的成果獎項為出版目標。

中國文化研究首部《中國學術研究叢書》的出版，將以此重要的研究成果，全新的文化視野，深邃厚重的歷史文化積澱和異彩紛呈的傳統文化脈絡為出版稿約。

清人張潮《幽夢影》云：「著得一部新書，便是千秋大業；注得一部古書，允為萬世弘功。」人類著述之根本在於人文關懷。叢書所邀作者皆清遠其行，浩博其學；學以辯疑，文以決滯；所邀書稿皆宏富博大，窮源竟委；張弛有度，機辯有序。

文搜百代遺漏，嘉惠四方至學。《中國學術研究叢書》開啟宏觀視覺，追溯本紀之源，呈現豐贍有趣的文化圖景。雖非字字典要，然殊多博辯，堪為文軌，必將為世所寶。

瑞琴君問序於鄙人，鄙人不才，輒就所知，手此一記，罔顧辭飾淺陋，可資通人借鑑焉。

王寅端月識於問字庵

作者係文化學者、蘭臺出版社駐北京總編輯、中國學術研究叢書總編纂

自 序

　　自古以來，中華文明就以衣冠禮樂之先進著稱於世。中華古代服飾創造過輝煌，其富麗華美在歷史上無與倫比。說到「褒衣博帶」，讀者會想到魏晉南北朝時期竹林七賢的風采；皇帝冕服上的十二章紋各有寓意，讓我們浮想聯翩；上古時期，群臣與皇帝在朝堂上議政，戴著眼前有垂旒的冕冠，目不斜視，顯示出對朝臣意見的重視；楚漢時期，武士樊噲衝進殺氣騰騰的鴻門宴帳中，頭戴樊噲冠威風凜凜；官員們以服色、佩戴、補子等來區別職位高低，古代傳統服飾傳遞了知識，給了我們美感，可以說沒有任何一個國家，有中國如此豐富、如此有內涵的服飾文化。

　　隨著辛亥革命的成功，共和體制推翻了封建帝制，西方工業文化的湧入，西風東漸的服飾革命，具有數千年歷史的深衣形制的袍服、大襟服飾退出了歷史舞臺，取而代之的是胡化的褲子（褲子來源於胡服），有著傳統淵源的短衣（上衣下裳，襦）與裙裝，融入日式風格的中山裝，在中山裝基礎上改進的幹部裝、青年裝，以及西化的西裝、夾克衫，蘇式的連衣裙。也可以說從20世紀二三十年代起，中國傳統服飾逐漸被淘汰，中國傳統服飾文化淡出了我們的生活。對此有人痛心疾首，也有人罵當代中國人數典忘祖，把民族、傳統的服飾擯棄了，拋棄的是中國文化。

　　走上街上，我們時常會看到金髮碧眼的老外穿著一身典型的中國功夫服：密祥對襟中式褂子、紮腿肥襠褲，加上圓口黑布鞋，而我們中國人卻西裝革履，皮鞋鋥亮，中國人與老外形成了一個文化倒置。為什麼我們要捨棄有文化內涵的傳統服飾呢？中國傳統服飾並非一無是處，回頭審視一下，不禁大吃一驚，我們的日常生活中，還保留著多少傳統的文化，傳統的文明？服飾方面幾乎沒有了。

　　近年來，有人宣導漢服復興，以此推動傳統服飾文化的重振。確實我們

不該全面摒棄傳統服飾文化，不該對否定傳統文明這一現象熟視無睹，我們也該時時回顧一下祖先創造的衣冠輝煌。傳統文化有其精華，也有糟粕，社會進步，必然會捨棄某些落後於時代的，這並不奇怪。但是中國傳統服飾如此消亡，也有人為的因素。正如中國傳統文化還在影響著中國，中國傳統服飾也應該有所保留，在特定場合，尤其是傳統的禮儀中保留，還是有其恢復的必要。

漢服熱方興未艾，讓我們看到了一些希望，但是漢服熱的背後也存在問題。首先是宣導、實踐漢服的以愛好者為多，真正從事傳統服飾研究的學者幾乎不參與。民間宣導與專家研究是割裂的，不相融，非常不利於傳統服飾的復興。其次，也就是形成愛好者與專家觀念排斥的原因，熱愛者喜歡，專業知識卻匱乏，很多概念錯誤，在宣傳、推廣漢服上有誤導，市場化的非專業性操作，把戲服等偽劣商品，充當傳統服飾，因此有必要為漢服正名。

長袍大袖的中華傳統服飾，有其精美、輝煌的一面，美輪美奐，這是毋庸置疑的。但是要求當下中國人都穿中國傳統服飾也是不科學，不現實的，筆者持在特定場合、特定時間、特定活動穿戴的態度。而且對恢復漢服、漢服運動的名稱「漢服」是有不同意見，筆者認為用「華服」來代替「漢服」更科學，更準確。

漢服的名稱在典籍中出現過，指的是漢族服飾，《新唐書·南蠻上》有云：「漢裳蠻，本漢人部種，在鐵橋。惟以朝霞纏頭，餘尚同漢服。」宋代孟元老《東京夢華錄》卷六亦有：「諸國使人：大遼大使頂金冠，後簷尖長，如大蓮葉，服紫窄袍，金蹀躞；副使展裹金帶，如漢服。」並不排斥已經漢化的少數民族服飾。換言之，漢服之「漢」是大概念，類似於中華的概念，與當時尚不屬於漢民族版圖的其他民族區別。比如說元代儘管是蒙古族創立的朝代，大元王朝包括蒙古族、漢族等多民族，元代開疆闢壤的版圖範圍就是當時中國的版圖。清代也是這樣，雖由滿人創立，仍然是漢民族與滿族等其他民族共同的國家。

宣導漢服運動的「漢服」概念指明代及其以前的大袖式的服飾，漢服的「漢」強調的是漢人、漢族，將滿人建立的清代服飾排斥在外，包括旗袍。漢服如此的概念，就有歧義與狹隘的民族觀點，即只是漢族服飾，而不是非

漢族的其他民族的服飾。

　　一則概念錯誤，中國傳統服飾並不只是漢族人的服飾，也包含非漢人服飾。我們穿的褲子，原本就是胡人的服飾，戰國趙武靈王改革之後，漢人改穿胡服，於是胡人之褲，堂而皇之成為了漢人的褲子。唐代服飾更是相容了胡服、西域少數民族的服飾，其低胸裝、透視裝、袒領裝，受到西域乃至波斯等外來文化、服飾的影響；唐代女子喜歡戴的帷帽也是從胡帽演變而來的。如果堅持漢服必須是漢族服飾，那其中來源於非漢民族的服飾，都要被擯棄。我們就不能穿褲子了，也不能有袒露裝、襦裙、帷帽。

　　二是狹隘的民族觀，排斥漢民族服飾旗袍。漢服是排斥清代及其以後，以及民國的服飾。孫中山先生領導的辛亥革命推翻了清王朝，建立了由漢人領導的中華民國，發展和創製了民族服飾，男子的中山裝，女子的旗袍都是在民國時期出現的新服飾。旗袍雖然來源於滿人之袍，經過改良、改造，已經是漢化的旗袍，展示中華女性優美身材、展現風情的民族服飾，因此旗袍與中山裝都是漢服。但是漢服運動卻將由漢人創立的中華民國的旗袍服飾排斥在外，割裂了中國服飾史、中國文明史，人為地把中國服飾停留在明代。難道明代以後就不是中國歷史嗎？中國的燦爛文明只有明代以前的才算？那些芸芸眾生就不是中國人？穿的也不是中國服飾嗎？服飾講究傳承，隔斷中國歷史，讓當下的中國人，跨越清代、民國，一下子跳躍到明代，甚至更早的魏晉隋唐時期，是否太突兀了？

　　中國文化具有包容性，任何外來文化進入中國之後，都被中華文化包容，並與之融合，成為中國文化、文明的一部分。印度的原始佛教自東漢傳入中國，圓融、變通、改造，形成禪宗、華嚴宗、淨土宗等多個宗派，百川歸海，最後都成為中國化的佛教。胡服、褶褲、胡帽，進入中原，與漢文化交融，成了漢人的服飾。蒙古人創立的元朝，滿人創立的清朝，也都是中國歷史的一個斷代，不能因為不是漢人的政權，就說元朝、清朝不是中國歷史，甚至大唐盛世的創立者李淵，其先祖也是少數民族，南北朝時期北朝的東魏、西魏王朝也不是漢人創立的政權。依照漢服宣導者的排他性，南北朝的北朝、隋唐的唐朝，都屬於漢服排斥的對象。漢服體現出的狹隘民族思想，與中國文化的寬容、大度是不相符的。

　　因此漢服的概念不準確，也不正確，以筆者陋見，稱華服為妥。華服即華夏之服，舉凡屬於中華大家庭的服飾，都是中國人的服飾，其中也包括原本漢服特指的寬鬆的右衽大袖袍服，也可以是長褲，以及旗袍、中山裝。放大漢服概念，仍然指向華夏服飾，也未嘗不可。當然，根據禮儀活動內容的需要，我們可以穿交領右衽大袖、上下連屬的袍服，以彰顯民族服飾的魅力，但是不必排斥雖然不是由漢人創製，卻早已融入漢民族服飾大家庭的旗袍等其他服飾。

　　縱觀中國服裝歷史可以看到，中國的服飾文化並非一直是封閉、保守的。面對落後，面對外來文明，我們的祖先善於檢討，發現固有文化的不足，並且積極地吸納異邦文化、外來文化的精華，從而豐厚漢民族文化的積澱，華夏服飾的內涵。無論是趙武靈王胡服騎射，還是北魏孝文帝禁用胡服，以及大唐服飾的兼收並蓄，民國時期旗人之袍演變成旗袍，西裝領帶與長袍、中山裝同為時尚之服，都說明華夏服飾廣泛的吸納性，包容性，在融合中得以發揮，發展，進步，任何民族的發展過程中，都不可避免地與異族文化交流，歷史已證明這一點。任何把「傳統」視為純而又純的觀點，不可逾越，不可改造，都是歷史的無知，也是食古不化的保守觀點。

　　歷史的河流總是滾滾向前的，時尚的潮流也是在不斷前進的，儘管時尚具有輪回的秉性，然而這種輪回不是原地踏步，而是經過涅槃的浴火重生。重生讓我們感知到新的東西，新的生機，新的思想，新的文化，讓我們社會發生變化，改變著我們的生活。

<div style="text-align:right">

黃強（不息）

二〇二一年十一月十六日金陵勞謙室

</div>

目　錄

第一章　天地玄黃五色土──中國古代顏色崇尚探源

對於色彩的變化，現代人是非常敏感的；對於色彩的迷戀，現代人也是非常關注的。有專門的流行色研究機構，每年都會定期發布色彩流行預報，以色彩來美化生活。其實對色彩的關注，並非現代生活才有的，中國古代社會就十分注重色彩的變易，當然，那時的色彩與國家政權更替是密切相關的，與現代社會的色彩單一美化作用相比，更加複雜，包蘊著更多的政治、政體、歷史的文化內涵。

不同的顏色作用於人類的視覺可引起不同的生理變化，這已經科學證明。研究表明，我們對色彩的感覺在一些可以測量的生理反應中都能測到一定的強度。例如，暴露在紅色中的人的心跳、呼吸加快、血壓升高。另一面，藍色使血壓降低，脈搏改慢，呼吸改弱。[1]但是，在人類歷史進程中，顏色的視覺生理性變化，很長時間裡並沒引起人們的重視。在階級社會，顏色被賦於較多的政治色彩，中國歷史上，以顏色作為政治的象徵由來已久，帝王承天革命，必改正朔，易服色，把服色視為與國體國運攸關的大事。什

1　研究表明，我們對色彩的感覺在一些可以測量的生理反應中都能測到一定的強度。例如，暴露在紅色中的人的心跳、呼吸加快、血壓升高。另一面，藍色使血壓降低，脈搏改慢，呼吸改弱。〔美〕卡洛琳・M・布魯塞著，張功鈴譯，《視覺原理》，北京：北京大學出版社，1985，頁129。

麼人、什麼場合下採用何種顏色有了專門的規定，形成了一套完整的顏色等差制度，不可僭越。漢以前的歷朝更是對某種顏色有專門的偏好，引為時尚。

一、各朝各代顏色崇尚與五行有關

對於上古時期的顏色崇尚，蕭統《昭明文選》李善注曰：「虞土、夏木、殷金、周火。」即是說堯舜時以黃色為崇尚，夏啟時推崇青色，殷商崇尚白色，周代以紅色為時尚。可以說各朝各代對顏色均有崇尚，但是又不是任意為之的，皆有其原因，這主要與五行有關。

五行指水、火、木、金、土，最早見於《尚書‧洪範》。古代思想家認為宇宙由此五種元素構成，「以土與金、木、水、火雜，以成百物」反映出人們對事物多樣性的認識和探求事物間相互關係的思想。他們認為五行之中，木剋土、土剋水、水剋火、火剋金、金剋木。

五行既相剋，又相生。所謂木生火、火生土、土生金、金生水、水生木。戰國時期陰陽家鄒衍在稷下學派陰陽五行學說的基礎上，提出了「五德終始」、循環相勝的觀點，他把五行學說用於解釋朝代的發展，認為歷史按照土、木、金、火、水的順序從始到終，終而復始地轉移運行。鄒衍還認為「五德（指土、木、金、火、水的五種德性或性能）從所不勝」，在運行過程中，「遞興廢，勝者用事。」換言之，宇宙萬物及人類社會進展是按照既定的週期交替輪換，只有當運的興盛者才能主事，行使統治權。[2]歷代王朝的興替，就是戰勝前代取而代之的結果，此中的嬗變遵循著自然的法則。[3]在「五德轉移」的交替階段，都有與之相應的符瑞預示，「凡帝王者之將興也，天必先見祥乎下民。」[4]五德終始說對中國歷史、哲學產生了極為深遠的影響，後世的封建王朝統治者自稱「奉天承運皇帝」，所謂承運，就是繼承某一

2　李德永，〈五行〉，《中國大百科全書‧哲學Ⅱ》，北京：中國大百科全書出版社，1988，頁939。

3　黃強，〈中國古代崇尚顏色略說〉，《江蘇教育學院學報》，1991.2，頁85–86。

4　李德永，〈五德終始〉，《中國大百科全書‧哲學Ⅱ》，北京：中國大百科全書出版社，1988，頁938。

「德」運。這種帶有天人感應神秘色彩的學說，為建立封建次序提供了理論依據，也是朝代崇尚某一顏色的理論基礎。是故「太皥以木德王天下，由木生火，所以繼起的炎帝就以火德王；炎帝之後，黃帝以土德王；黃帝之後，少皥以金德王；少皥之後，顓頊以水德王。」則「虞以土德王，夏以木德代之；夏以木德王，殷以金德代之；殷以金德王，周以火德代之。」[5]

五行學說以木、火、土、金、水五種元素作為構成宇宙萬物及其現象發生無限變化的基礎，[6]天下事物皆由五行參合而成。在天上代表木、火、土、金、水五個星辰，星辰的變化影響到人心的仁善觀念；在地上代表五時、五神、五味、五事等等；對人而言就是五常：仁、義、禮、智、信。並進而以五行統轄時令、方向、神靈、音律、服色、道德，五行也因此成為古代醫學、風水術、星占學的理論要旨，古代星占學認為星辰的顏色變化同樣兆示著人世吉凶。[7]《史記・天官書》云：「五星色白圜，為喪、旱；赤圜則中不平，為兵；青圜，為憂、水；黑圜，為疾，多死；黃圜則吉。赤角犯我城，黃角地之爭，白角哭泣之聲，青角有兵憂，黑角則水。意，行窮兵之所終。五星同色，天下偃兵，百姓寧昌。」

五行參合，地分東、南、西、北、中五方，色分青、赤、白、黑、黃五色。（圖1–1）故而古天文中有四象：東方蒼龍之象（東方屬木，蒼者，青色），南方朱雀之象（南方屬火，朱者，紅色），西方白虎之象（西方屬金，金者，白色），北方玄武之象（北方屬水，

圖 1-1 青龍朱雀白虎玄武四象圖

5　范壽康，《中國哲學史通論》，北京：三聯書店，1983，頁144。

6　何新，《諸神的起源──中國遠古太陽神崇拜》第3版，北京：光明日報出版社，1996，頁309。

7　江曉原，《星占學與傳統文化》，上海：上海古籍出版社，1992，頁99。

玄者，黑色），明‧程登吉《幼學瓊林》有如此記述：

> 東方之神曰太皞，乘震而司春，甲乙屬木，木則旺於春，其色青，故
> 春帝曰青帝。南方之神曰祝融，居離而司夏，丙丁屬火，火則旺於
> 夏，其色赤，故夏帝曰赤帝。西方之神曰蓐收，當兌而司秋，庚辛屬
> 金，金則旺於秋，其色白，故秋帝曰白帝。北方之神曰玄冥，乘坎而
> 司冬，壬癸屬水，水則旺於冬，其色黑，故冬帝曰黑帝。中央戊己屬
> 土，其色黃，故中央帝曰黃帝。[8]

五帝之說來自五行，體現五色。中央屬土，其色黃。《說文解字》曰：
「黃，地之色也。」段玉裁注曰：「玄者，幽遠也。則為天之色可知。《易》：
『夫玄黃者，天地之雜也。天玄而地黃。』」中央統率四方，因此上古的黃
色，代表著中央。作為最高統治者的帝王，自然位置中央，所以中央代表著
黃色，黃色就代表著皇帝，中華民族的始祖，才被尊為黃帝。黃色派生出的
寓意，使黃色最終成為一種崇高的顏色，董仲舒云：「五色莫貴于黃。」周
秦時期，「黃衣」是祭祀先祖時所穿禮服。《禮記‧玉藻》：「狐裘，黃衣
以裼之。錦衣狐裘，諸侯之服也。」[9]鄭玄注：「黃衣，大蜡時臘先祖之服
也。」漢代以降，黃色備受統治者青睞，漸漸成為皇帝專用服色。《漢書‧
律曆志》記載：「黃者，中之色，君之服也。」[10]唐高祖始以赤黃為天子袍衫
的專用色，他人一概禁止使用。趙匡胤陳橋兵變，黃袍加身之後，黃袍就成
為皇帝權位的象徵。

以木為德，則其色崇青；以土為德，其色尚黃；以金為德，其色崇白；
以火為德，其色尚紅；以水為德，其色崇黑。

成湯克夏桀後，以為金德，《史記‧殷本紀》記載：「湯乃改正朔，易
服色，上（尚）白，朝會以晝。」[11]以白色為正色。

繼商者周矣。武王克商之時，因為渡河之後，《史記‧周本紀》記載：

8　張慧楠譯注，《幼學瓊林》，北京：中華書局，2018，頁44。

9　楊天宇撰，《禮記譯注》，上海：上海古籍出版社，1997，頁505。

10　漢‧班固撰，唐‧顏師古注，《漢書》點校本，北京：中華書局，2018，頁959。

11　漢‧司馬遷撰，宋‧裴駰集解，《史記》點校本，北京：中華書局，2018，頁127。

「既渡，有火自上復于下，至于王屋，流為烏，其色赤，其聲魄云。」[12]，周以火德，崇尚紅色，赤色為周之祥瑞色。《詩經》中的詩句可以印證這一崇尚，祭祀一向是古代生活中的頭等大事，其服飾極為莊嚴，〈豳風·七月〉有云：「我朱孔陽，為公子裳。」（譯意：我以很鮮明的紅色絲織品，為公子製祭服。）《論語·泰伯篇》中有：子曰：「禹，吾無間然矣。菲飲食而致孝乎鬼神，惡衣服而致美黻冕。」[13]這是說不重視平時的衣著，而對祭祀天地、祖先的祭服卻要美化考究，就是把宗教信仰的服飾放在了首位。[14]紅色在周朝備受推崇，官員穿著紅玉般色彩的細毛袍子（〈王風·大車〉：「毳毛如璊。」朱熹注：「璊，玉赤色」。天子賞賜的弓是紅色的（〈小雅·彤弓〉：「彤弓弨兮。」毛亨注：「彤弓，朱弓也。」）衛莊夫人乘坐的馬車掛著紅纓子（〈衛風·碩人〉：「朱幩鑣鑣。」陳奐注：「以朱絲飾鑣，是為朱。」），紅色在周代生活中被廣泛使用的。

秦人尚黑，常以三尺黑布包頭，因此，秦代百姓又稱黔首。秦代周而立，根據五行相剋說，水滅火，故秦以水為德。《史記·秦始皇本紀》記載：「始皇推終始五德之傳，以為周得火德，秦代周德，從所不勝。方今水德之始，改年始，朝賀皆自十月朔。衣服旄旌節旗皆上（尚）黑。」[15]張守節《正義》云：「秦以周為火德，能滅火者水也，故稱從其所不勝於秦。」秦以黑色為貴，以玄冕為祭祀之服。

漢代尚紅。《漢書·郊祀志》記載：高祖立為沛公，殺蛇白帝子，稱為赤帝子。[16]高祖伐秦繼周，為火德，天下號為：「漢」，所謂「漢承堯運，德祚已盛，斷蛇著符，旗幟上赤，協于火德，自然之應，得天統矣。」[17]赤為漢興之瑞，其色尚紅。漢文帝時，賈誼以為漢興二十餘年，建議改為正朔，易服色制度，革具其儀法，色尚黃。《漢書·郊祀志》記載：文帝十四年（前166）魯人公孫臣上書曰：「始秦得水德，及漢受之，推終始傳，則漢當土

12　漢·司馬遷撰，宋·裴駰集解，《史記》點校本，北京：中華書局，2018，頁156。

13　楊伯峻譯注，《論語譯注》，北京：中華書局，2015，頁83。

14　黃強，〈中國古代崇尚顏色略說〉，《江蘇教育學院學報》，1991.2，頁85–86。

15　漢·司馬遷撰，宋·裴駰集解，《史記》點校本，北京：中華書局，2018，頁306。

16　漢·班固撰，唐·顏師古注，《漢書》點校本，北京：中華書局，2018，頁1210。

17　宋·徐天麟撰，《西漢會要》，上海：上海古籍出版社，1977，頁1。

德，土德之應黃龍見。宜改正朔，服色上黃。」[18]

漢武帝「太初元年夏五月，正曆，以正月為歲首。色上黃，數用五。」[19]其後色尚黃。但是漢代崇色由紅而黃，至後漢光武帝時又有變化。光武帝建武二年（26），立郊兆於城南，始正火德，色尚赤。[20]兩漢時期，尚色其間雖有變化，但是總體上講尚紅仍占上風，後世皆以漢代色崇紅色。

此後，晉朝是水德，隋朝也是水德，唐、宋、元、明、清各朝分別是土德、木德、金德、火德、水德。

明朝為火德，建都應天。依五行之說推論，應天地處江南，南方屬火，神為祝融，顏色赤。「大明」趨光避凶，光昭天下。

清朝為水德。清統治者為女真族之後裔，女真族起源於北方，北方屬水，神為玄冥，顏色黑。國號「清」，與族名「滿」均沾水，符合水剋火，乃滅明朝之吉兆。

二、顏色內涵代表政權與國體

古代顏色崇尚並非僅出於人們的興趣愛好，也不是為了滿足感官的審美需求，它的真正內涵是顏色代表了一種權力和運數，是政權的象徵和國體的標誌。

顏色與朝代之興衰聯在一起，立正色，即立正統；改朔色，在於改朝代。在中國歷史上，易幟易圖案，更重易色，古代農民起義就有易色的要求。《後漢書・皇甫嵩朱儁列傳》記載：東漢末年，張角起義，倡言「蒼天已死，黃天當立，歲在甲子，天下大吉。」聚眾三十余萬人「皆著黃巾為標幟」，[21]史稱黃巾軍。以五行推衍，繼秦之水德當為土德，土為黃色，黃天當立斥漢之崇紅，立黃為天。元末韓山童、劉福通起義，以紅巾為號，史稱紅巾軍。元為金德，金為白，火剋金，紅剋白。

18　宋・徐天麟撰，《西漢會要》，上海：上海古籍出版社，1977，頁276。

19　宋・徐天麟撰，《西漢會要》，上海：上海古籍出版社，1977，頁276。

20　宋・徐天麟撰，《東漢會要》，上海：上海古籍出版社，1978，頁207。

21　南朝宋・范曄撰，唐・李賢等注，《後漢書》，北京：中華書局，2018，頁2299–2300。

　　五行演繹出五色，青、白、赤、黑、黃五色被視為正色，由五色摻和而生的其他顏色被視為間色，如紫、綠、藍等。正色即為正統，間色為旁系，兩者的關係類似宗室之大宗、小宗。秦漢以前，對間色是排斥的，孔子就說過：「惡紫之奪朱也。」[22]孟子亦說：「惡紫，恐其亂朱也。」[23]對王莽篡政，《漢書・王莽傳》有如此評價：王莽「既不仁而有佞邪之材，又乘四父歷世之權」，又有「紫色鼃聲，餘分閏位」，[24]意謂王莽政權就像是間色、邪音，就像是多出來的閏月，非正統，非天命的政權，或曰偽政權。

　　崇色與正色、間色的劃分，與中國古代歷史朝代更替承其天命，講究正統的思想是一致的。

　　需要指出的，根據五行之說，產生出各朝代對顏色的崇尚，到了漢朝基本上可以劃一個句號，雖然隋唐以降各朝也講什麼什麼德，但是與顏色崇尚已經分離。原因有三：其一，有文字記載的歷史至漢已近一千多年，人們對現實君王的頂禮膜拜遠勝於三皇五帝，對上古傳說時代的神聖崇拜已漸淡漠；其二，經歷了「百家爭鳴，百花齊放」，新學說不斷產生，儒家成為正宗，五行學說日趨衰沒；其三，至漢朝禮制、服飾制度趨於正規化、系統化，[25]漢代以前受生產力因素限制，只能選用染色工藝較為簡單的原色。漢前單一的色彩崇尚已經不能滿足服飾等差制度的需要。

　　顏色崇尚最大的應用是服飾「表貴賤，辨等別」的功能，品官之服依品級大小而定顏色。雖然說單一顏色崇尚自漢代以後基本就不存在了，但是顏色的貴賤作用卻一直持續到清王朝的終結。大體上黃色為最高統治者專用，非特許不可擅用，朱紫之色為尊，所謂「滿朝朱紫貴，盡是讀書人」。「遍身羅綺者，不是養蠶人」。青色為低級官員所用，有「座中泣下誰最多，江州司馬青衫濕」之歎；白色、黑色為平民、小吏所用，因而百姓稱為「白衣」，小吏稱為「皂吏」等等。

22　楊伯峻譯注，《論語譯注》，北京：中華書局，2015，頁185。

23　楊伯峻譯注，《孟子譯注》，北京：中華書局，2018，頁317。

24　漢・班固撰，唐・顏師古注，《漢書》點校本，北京：中華書局，2018，頁4194。

25　黃強，〈漢代的冠〉，《尋根》，1996.5，頁40–42；轉刊於《新華文摘》，1997.2，頁81–83。

第二章　赤橙黃綠青藍紫——中國古代的色彩觀和美學意識

　　顏色崇尚不是任意為之的，它包含著歷史、文化的背景。由顏色的崇尚，表現出各朝各代對顏色所體現的色彩觀的形成。對於經歷過20世紀60年代文化浩劫的人們來說，在一片紅海洋、藍海洋、灰海洋的年代，人們一度對色彩變的非常麻木。其實，歷史上的中國從來就是一個講究色彩的國度。古人有著豐富的色彩觀，有著對美的執著追求。從歷史記錄和詩文中，我們可以明顯地感受到古代五彩繽紛的色彩意識給生活帶來的美感。下面就讓我們從「盤古開天地」的原始社會到明清，以歷史的眼光梳理一下古代中國人的色彩觀，感受他們的色彩世界。

一、上古：有了色彩意識

　　細石器時期，原始人就有了色彩意識。「林西遺址陶器有灰、黑、褐、黃、紅五種，多是輪製」。[1]昂昂溪遺址出土的陶器全用手製，多是棕色，花色簡陋，數量極少，有了彩陶。在山頂洞人時期，人們已經能夠熟練地使用赤鐵礦為顏料，將裝飾品染成紅色。「所有的裝飾品都相當精緻，小礫石的

1　范文瀾，《中國通史》第1冊，北京：人民出版社，1979，頁12。

裝飾品是用微綠色的火成岩從兩面對鑽成的，選擇的礫石很周正，頗像現代婦女胸前佩帶的雞心。……所有裝飾品的穿孔，幾乎都是紅色，好像是它們的穿著都用赤鐵礦染過。」[2]可以說「紅色顏料的使用，明顯地是由於裝飾的要求」。[3]因為紅色給予了原始人感官

圖 2－1 半坡人面魚紋彩陶盆

的愉快，既美的享受。這也表面原始人「對形體的光滑規整、對色彩的鮮明突出、對事物的同一性同樣大小或同類物什串在一起……有了最早的朦朧理解、愛好和運用」。[4]赤鐵礦粉的運用，不僅表現出山頂洞人的宗教意識，更反映出他們的審美情感。（圖2-1）

到了商代，人們已經能精細織造極薄的綢子，提花幾何紋錦、綺和用紋織機織造羅紗，奴隸主和貴族平時已穿著色彩華美的絲綢衣服。衣料用色厚重，除了使用丹砂等礦物顏料外，許多野生植物如槐花、栀子、櫟斗和種植的藍草、茜草、紫草也已用做染料，為服飾材料和紋樣提供了空前的物質條件，奴隸、平民一般穿本色麻、葛布衣或粗毛布衣。[5]當時植物染料中藍草（蓼藍）染藍色，茜草染紅色，紫草染紫色，栀子染黃色。礦物染料主要有用於染紅色的赭石、朱砂，染出的紅色光澤純正、鮮豔。[6]當時的染色技術不僅可以進行媒染劑方法，而且創造出套染染色的新方法。如「茜草用明礬為媒染劑可以染出紅色，染幾遍以後，顏色就會由淺紅變成深紅」。所謂套染

2　賈蘭坡，《「北京人」的故居》，轉引自李澤厚，《美的歷程》，北京：文物出版社，1989，頁3。

3　張道一，《中國印染史略》，南京：江蘇美術出版社，南京，1987，頁5。

4　李澤厚，《美的歷程》，北京：文物出版社，1989，頁3。

5　沈從文、王�，〈中國服飾史〉，《中國大百科全書·輕工》，北京：中國大百科全書出版社，1991，頁625。

6　吳淑生、田自秉，《中國染織史》，上海：上海人民出版社，1986，頁45-46。

法，比媒染方法更為先進，可以混用幾種顏色進行染色。「用藍草染了以後，再用黃色染料套染，就會染出綠色；染紅以後，再用藍色套染就染成紫色；染黃以後再用紅色套染就染出橙色。」[7]在商、周時代，已經能夠用紅、黃、藍三原色套染出多種顏色。

　　自黃帝軒轅氏時期就有了以服色來區分社會等級的做法，北宋劉恕《通鑑外紀》說：「黃帝作冕旒，正衣裳，視翬翟草木之華，染五采為文章，以表貴賤。」隨著等級制度的形成，「非其不得服其服」成了冠服制度的一種制度。中國冠服制度，初步建立於夏商時期，至周代完善。為區別等級，表示威嚴，在不同禮儀場合下，衣裳採用不同的形式與顏色和圖案。《尚書·益稷》明確了十二章服的圖案和色彩：「日月星辰山龍華蟲作會，宗彝藻火粉米黼黻絺繡，以五采彰施于五色作服。」[8]可見色彩的等級觀念早已出現。

二、春秋至秦：掌握了染色技術

　　東周時手工業發達，其中以魯齊等國為最，《考工記》將色分為五種：

> 東方謂之青，南方謂之赤，西方謂之白，北方謂之黑，天謂之玄，地謂之黃。青與白相次也，赤與黑相次也，玄與黃相次也。青與赤謂之文，赤與白謂之章，白與黑謂之黼，黑與青謂之黻，五采備謂之繡。土以黃，其象方，天時變，火以圜，山以章，水以龍，鳥、獸、蛇。雜四時五色之位以章之，謂之巧。[9]

　　根據文獻記載和考古發現，戰國時期的絲織品已經有了多種色彩。據文獻記載，墨子已看到了染絲，《墨子·所染》有曰：「染於蒼則蒼，染於黃則黃，所入者變，其色亦變，五入必，而已則為五色矣。故染不可不慎也！」[10]這說明墨子所處的時代絲織品染色至少可以染五色。到了戰國後期，絲織品

　7　吳淑生、田自秉，《中國染織史》，上海：上海人民出版社，1986，頁46。

　8　王世舜、王翠葉譯注，《尚書》，北京：中華書局，2018，頁43。

　9　聞人軍譯注，《考工記》，上海：上海古籍出版社，1993，頁124。

　10　方勇譯注，《墨子》，北京：中華書局，2019，頁13。

染色種類又增加了。湖北江陵馬山1
號戰國楚墓出土文物中有21件刺繡
品，繡線色彩至今還十分鮮麗，如
絳紅、紫紅、朱砂紅、金黃、藍、
綠、黑、白等；其他可辨識的還有
土黃、灰綠、深淺棕褐等色。玄黃
陸離，配色複雜，對比襯映恰到好
處。[11]這說明戰國時期人們已經掌握
了可以對服飾進行十幾種染色的技
藝。（圖2-2）

　　窺視古代人的色彩世界，成書
於春秋戰國時期的《詩經》有著非
常豐富的色彩的記錄，我們可以用
繽紛色彩，美不勝收來形容。

　　〈豳風‧七月〉云：「載玄載
黃，我朱孔陽，為公子裳。」（譯
文：絲麻染的顏色有黑也有黃，我
們朱紅色的更鮮明，替公子哥兒做
衣裳。）[12]

　　〈鄭風‧出其東門〉中有「縞
衣綦巾，聊樂我員……縞衣茹藘，
聊可與娛。」（譯文：那白上裝淡
綠巾，她能安慰我的心；那白外褂
絳紅巾，和她一塊兒多歡欣。）

　　〈鄭風‧緇衣〉：「緇衣之適宜兮……緇衣之好兮……緇衣之席兮。」（譯

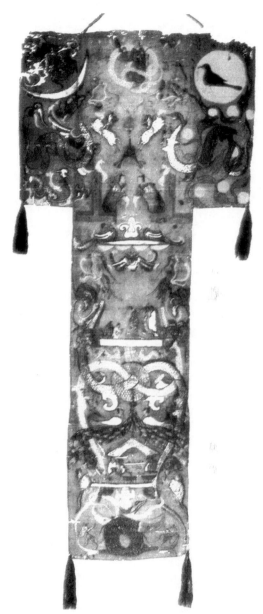

圖 2 - 2 戰國〈人物御龍〉帛畫

11　沈從文，《花花草草罈罈罐罐》，北京：外文出版社，1996，頁118。

12　本文中《詩經》的引用，均以金啟華譯注本為準。金啟華譯注，《詩經全譯》，南京：
　　江蘇古籍出版社，1993）。

文：穿著黑朝服多合適，穿著黑朝服多美好，穿著黑朝服多寬闊。）

　　從《詩經》的這些篇章和詩句中，我們不難看出當時人對紅色、黑色等顏色的偏愛，這說明春秋戰國時期人們色彩美學觀已經形成。

　　關於色彩，在《詩經》中還有許多篇章，不妨再舉若干詩句為例。

　　〈王風·大車〉：「毳毛如菼……毳毛如璊。」（譯文：細毛袍子的顏色蘆葦般……細毛的袍子的顏色紅玉般。毳毛，大夫之服，毳，獸細毛也。）

　　〈邶風·綠衣〉：「綠兮衣兮，綠衣黃裏。……綠兮衣兮，綠衣黃裳。」（譯文：綠的啊外衣啊，綠外衣，黃內衣。……綠的啊，上衣啊，綠上衣，黃下裳。）

　　〈邶風·北風〉：「莫赤匪狐，莫黑匪烏。」（譯文：紅的比不上狐狸，黑的比不上烏鴉。）

　　〈鄭風·清人〉：「清人在彭，駟介旁旁，二矛重英，河上乎翱翔。」（譯文：兩矛上飾著紅羽毛，在那河上呀遊逛。）

　　〈鄘風·君子偕老〉：「瑳兮瑳兮，其之展也。蒙彼縐絺，是紲袢也。」（譯文：豔麗呀，豔麗呀。是她那紅縐紗的上衣呀。上衣罩著的葛衫，是她素色的內衣呀。）

　　〈唐風·揚之水〉：「揚之水，白石鑿鑿，素衣朱襮。……揚之水，白石皓皓，素衣朱繡，從子于鵠。」（譯文：清清的水呀慢慢流，白白的石兒滑溜溜，白的內衣紅袖套。清清的水呀慢慢流，白白的石兒光油油，白的內衣紅袖口，隨從你到鵠邑嘍。）

　　〈秦風·終南〉：「君子至止，黻衣繡裳。」（譯文：來的那個人兒呀，黑青衣兒五彩裳。毛亨注曰：黑與青，謂之黻，五色備，謂之繡。）

　　〈齊風·著〉：「充耳以黃乎而，尚之以瓊英乎而。」（譯文：冠兒兩邊垂著黃絲線呀，還有那美麗的紅玉呀。）

　　黑如漆，紅如玉，綠如碧，這不僅是對現實中色彩的簡單描述，而包含著人們的感情傾向。為什麼喜歡這種顏色，不單純是感官的直感，更主要傳

遞了主人翁見物思人，愛屋及烏的情態，色彩是人的化身，是感情的聯想和寄託，「紅色的上衣，素色的內衣」等同於戀人的身影。

《詩經》時代的人們不僅用色彩打扮自己，美化生活，而且善於用顏色為喻誇獎女孩，表達愛情。〈邶風・靜女〉：「靜女其孌，貽我彤管，彤管有煒，說懌女美。」（譯文：好姑娘呀多俊俏，送我一把紅管草。紅管草呀紅又光，我真喜愛你漂亮。）

通過《詩經》關於色彩的描述和運用，我們可以管窺春秋戰國時期人們的審美情趣和美學思想。與原始人不同之處，人們有了更加主動的追求美的意識，並且形成了美學體系。由春秋戰國至秦代，人們對色彩或者說對顏色有種種偏愛，由此產生對顏色的崇尚，秦人尚黑，漢代崇紅。「各個朝代對顏色的崇尚，又不是任意為之的，這與五行有關」。[13]

原始人對色彩的認識，還停留在被動的接受上，這主要是因為當時生產力低下。因為黑色、紅色在當時生活中都是比較容易得到的自然色彩，可以直接在自然界得到，比如，紅色來自紅色的岩土等等。到了春秋時期，也就是《詩經》反映的時代，純自然的色彩被開發了，有了人工合成的顏料，可以按照個人的喜愛進行調色，做色，染色，人的主觀意識占據了主導，對顏色的調配自主性強了。比如說布料，彩色的就比黑色、白色的，工藝複雜，成本增高，其價格也水漲船高，因為色彩有了變化和調和，更能體現出人對美的審視和把握，更美麗，也更容易為顧客青睞。

三、兩漢：染色技術發展不平衡

漢代崇尚火德，表現在色彩上崇尚紅色。隨著經濟的發展，國力的強盛。漢人對色彩的需要也有了變化，由單一色彩向多樣花發展。朝廷禮儀制度、官服制度都在這一時期形成。色彩審美和色彩的取向也在漢代成體系，漢人對於一些色彩的認識比較前代更為精確和熟練。

漢代的劉熙在《釋名》對一些主要顏色作了解釋：

青，生也，象物生時色也。

赤，赫也，太陽之色也。

黃，晃也，猶晃，晃象日光色也。

白，啟也，如冰啟時色也。

黑，晦也，如晦冥時色也。

絳，工也，染之難得色，以得色為工也。

紫，疵也，非正色，五色之疵瑕以惑人者也。

紅，絳也，白色之似絳者也。

紺，桑也，如桑葉初生之色也。

綠，瀏也，荊泉之水於上視之瀏然，綠色此似之也。

　　古代顏色如此的豐富，正是社會文明經濟富裕的象徵。不過，需要說明的是，漢代的染織工藝發展是不平衡的，有的地區發展快，有的地區發展慢，像內蒙五原地區直到西元一世紀時還沒有染織業。漢代的絲織品從紡、染、繡到花紋設計，都非常的成熟。許多產品「花紋瑰麗，色彩絢爛，光豔奪目，成為古代染織藝術的珍品綠」。漢代錦的織造色彩變化對於達二十一組，其相間的變化由左到右的順序是：「綠、棕、藍、綠、棕藍、棕、綠、藍、綠、藍、棕、綠、藍、棕、綠、藍、棕、綠、藍、綠」。[14]東漢時期，蜀錦的用色工藝，開始加金，色彩效果更加富麗堂皇。

　　史游《急就篇》就對色彩有關這樣的記述：「春艸雞翹鳧翁濯，鬱金半見緗白礜，縹綟綠紃皁紫硟，蒸栗絹紺縉紅絮，青綺綾縠靡潤鮮，綈絡縑練素帛蟬。」顏師古注釋：「春草象其初生纖麗之狀態；雞翹，雞尾之曲垂也；鳧者水中之鳥，今所謂水鴨者也。翁，頸上毛也，既為春草雞翹之狀，又象鳧在水中引濯其翁也。一曰春艸雞翹鳧翁皆謂染彩而色似之，若今染家言鴨頭綠、翠毛碧雲。」1959年新疆民豐東漢古墓出土了若干的絲織品，所用的顏色就有絳、白、黃、褐、寶藍、淡藍、油綠、絳紫、淺橙、淺駝等。從長沙馬王堆出土的絲織物，染色則更為豐富，多達二十多種，主要有大紅、翠藍、湖藍、藍、綠、葉綠、紫、茄紫、藕荷、古銅、杏色、純白等。[15]實際生

14　吳淑生、田自秉，《中國染織史》，上海：上海人民出版社，1986，頁80。

15　吳淑生、田自秉，《中國染織史》，上海：上海人民出版社，1986，頁96–97。

活中的品種還要多的多，因為施色於絲織品上，要比施色於一般器物上要難。馬王堆出土了金銀色花紗是三色套版印染的，並採用了金粉、銀粉，絢麗精美，另一塊印花敷彩是印染花卉的枝蔓部分，然後再以朱、黑、銀灰、白等色手工描繪花朵、葉、蓓蕾。[16]（圖2–3）

漢代紡織品染色技術主要有兩種，一是先織後染，如絹、羅、紗、文綺等，另一種是先染後織，如錦等。[17]

漢代的文學作品，已經注意到用服飾與色彩來反襯人物的容貌。我們來讀一讀《漢樂府‧羅敷行》就可以體會到漢人高超的文學才能。

圖 2–3 西漢印花敷彩紗錦

　　緗綺為下裙，紫綺為上襦。行者見羅敷，下擔捋髭鬚。少年見羅敷，
　　脫帽著帩頭。耕者忘其犁，鋤者忘其鋤。來歸相怒怨，但坐觀羅敷。

這是純白描的手法，一向為學者推崇。作者說羅敷漂亮，不直接進行描寫，而是通過他人的眼光，看到羅敷服飾的美麗，服色的豔麗，來襯托羅敷的美豔絕倫。不著一字，盡得風流。羅敷著裝落落大方，紫色的綢短襖（襦）和水黃色的綢裙子（緗）搭配的非常和諧。對羅敷服飾的色彩的欣賞傳遞著當時社會的崇尚，以及審美取向。色彩給觀賞者帶來了審美的愉悅和

16　王進家，〈中國工藝美術史〉，《中國大百科全書‧輕工》，北京：中國大百科全書出版社，1991，頁637。

17　吳淑生、田自秉，《中國染織史》，上海：上海人民出版社，1986，頁98。

快感。[18]

　　儘管漢代紡織技術已達到了很高的水準，色彩也非常多，但在服色穿戴方面卻有較為嚴格的規定，並非什麼階層的人都能穿綠戴紅。漢代法律規定，農民只許穿本色麻布衣，西漢後期服色限制有所鬆弛，允許用青、綠。

四、魏晉南北朝至隋：以顏色區分官服等級

　　漢代以降，經歷了漢末的戰亂，社會生產力受到了破壞，經濟處於恢復期，社會生產力的制約，對色彩的提煉與運用也受到限制。「漢晉間人生觀之轉變，蓋因大一統政治之崩潰，由儒家嚴肅之教條思想，解放而為老莊曠達任性之自然主義之思想。」[19]「魏晉風度」這一時代審美風習，在服飾審美文化現象形態上的具體表現，便是「競著舊衣」、「不好著新衣」。[20]

　　魏晉時期崇尚清談，老莊哲學占據了上風，社會對青色比較推崇。因為崇尚清談，不拘禮節，部分文人更是輕蔑禮法，放蕩形骸，因此魏晉的服飾顯示出隨意的特性，服飾寬到大袖，散髮袒胸，「褒衣博帶」成為社會時尚。

　　魏晉南北朝時期戰亂不息，服裝在交易中變化、發展，魏初，文帝定九品官位制，「以紫、緋、綠三色為了九品之別」。

　　魏晉時，黑色為尊貴顏色。南京以染黑色而著稱。當時黑色絲綢質高價揚，多為有錢人享用。南京秦淮河畔有一地名烏衣巷，當年便是以穿黑衣而得名。北魏農學家賈思勰《齊民要術》記載了藍草製取靛藍的方法，還總結了紅花煉取染料的技術。

　　我們再從敦煌壁畫中的顏色來考察一下這一時期的色彩觀。據敦煌研究院的一項研究，敦煌莫高窟壁畫有600多種顏色，壁畫和彩塑的紅色顏料中運用最多、最普遍的是土紅；藍色早期以青金石為主，到了中期以石青為主，到了晚期開始大量使用群青；綠色顏料早期以綠銅礦為主，少量使用石綠；

18　孔壽山編著，《服裝美學──穿著藝術與科學》，上海：上海科學技術出版社，1992，頁7。

19　賀昌群，《魏晉清談思想初論》，北京：商務印書館，2011，頁23。

20　蔡美諤，《中國服飾美學史》，石家莊：河北美術出版社，2001，頁477。

棕色主要是二氧化鉛。[21]

　　隋唐是中國封建社會經濟文化鼎盛時期，也是染織工藝及色彩美學觀高度發達的時期。

　　隋唐時期，官吏服飾樣式等級差別主要以顏色來區別，用不同花紋表示官階。隋代朝服尚赤，戎服尚黃，常服雜色。色彩尊貴依次為柘黃、紅紫、藍綠，黑褐等為下之，白色最賤，由此可見政治對審美的滲透。[22]在服飾色彩上，最具代表性的是品色衣的誕生。《周書‧宣帝紀》：「（大象二年三月丁亥）詔天臺侍衛之官，皆著五色及紅紫綠衣，以雜色為緣，名曰品色衣。」[23]《隋書‧禮儀志六》：北周大象「二年（580）下詔，天臺近侍及宿衛之官，皆著五色衣，以錦綺繢繡為緣，名曰『品色衣』。」[24]《舊唐書‧輿服志》也記載有服裝服色的內容，隋大業六年（610），「復詔從駕涉遠者，文武官等皆戎衣，貴賤異等，雜用五色。五品以上，通著紫袍，六品以下，兼用緋、綠」。[25]而對百姓服飾顏色有很多限制，不許用鮮明色彩。[26]

　　隋煬帝通過大運河南下巡遊，用彩錦作帆。李商隱〈隋宮〉詩記其事：「春風舉國裁宮錦，半作障泥半作帆，……錦帆百幅風力滿，連天展盡金芙蓉。」民間也傳說隋煬帝下江南，以彩綢為纖索。從出土的文物看，隋代絲織遺物有聯珠小花錦（大紅地黃色聯珠圈中飾八瓣小花圖案）、棋局錦（紅白相間方格紋）、彩條錦（菜綠和淡黃兩色相間）、回紋綺（色彩複雜，有紫、綠、大紅、茄紫四種顏色）。另據《隋書‧禮儀志》記載，當時帝王的車輦所用的車簾已採用了青油幢、綠油幢、赤油幢等色彩。這說明在「乾性油料中添加各種顏料，使塗層具有美麗色彩的技術已經產生。」[27]

21　張燕，〈莫高窟壁畫顏料揭秘〉，《揚子晚報》，2003年11月25日），第A11版。

22　杜書瀛，《李漁美學思想研究》，北京：中國社會科學出版社，1998，頁286。

23　唐‧令狐德棻等撰，《周書》點校本，北京：中華書局，2017，頁123。

24　唐‧魏徵等撰，《隋書》點校本，北京，中華書局，2016，頁251。

25　後晉‧劉昫等撰，《舊唐書》點校本，北京：中華書局，2017，頁1951–1952。

26　沈從文、王㐨，〈中國服飾史〉，《中國大百科全書‧輕工》，北京：中國大百科全書出版社，1991，頁629。

27　吳淑生、田自秉，《中國染織史》，上海：上海人民出版社，1986，頁130。

五、唐代：善於調色用色

　　唐代國力強盛，處於民族大融合時期，兼收並蓄使其風格，西域、波斯等外來文化的流入，使唐風變的開放與雄渾。唐代對顏色的推崇，首先是從官服開始的。唐玄宗貞觀四年（630）定百官朝服顏色，依次為紫、朱、綠等色，三品以上服紫，四品、五品服緋，六品服深綠，七品服淺綠，八品服深青，九品淺青。以國家法度的形式確立顏色在服飾等級中的區別。服色的規定使顏色具備了「明等級，別貴賤」的功能。對社會而言就是服色有了禁忌，換言之，什麼顏色的服飾什麼人可穿，什麼顏色的服飾什麼人不能穿，僭越是要治罪的。

　　儘管如此，但是由於唐代國力強盛，社會安定，生活富裕，人們對色彩的追求變的更直接，除了遵循顏色的禁忌外，日常生活中的色彩是非常豐富的，顯示出色彩的是多樣性和多姿多彩，從唐代的詩歌中，我們就可以感受到它絢麗的色彩和唐人唯美的色彩觀。《仙傳拾遺‧許老翁》記載：唐時益州士曹柳某之妻李氏「著黃羅銀泥裙，五暈羅銀泥衫子，單絲羅紅地銀泥帔子，蓋益都之盛服也。」可見唐代女裝的豪華。到了開元時期，吐魯番阿斯塔那北區105號墓所出之暈繝彩條提花錦裙以黃、白、綠、粉紅、茶褐五色絲線為經、織成繝條紋，其上

圖 2 - 4 唐代中窠對鹿紋錦

又以黃金色緯線織出蒂形小花，圖案意匠已明顯有所創新。[28]此外，在吐魯番出土的文物中，也發現一雙高頭錦履幫用寶相花錦，前端用紅地花鳥紋錦，襯裡用六色條紋花鳥流雲紋錦縫製，極為絢麗。（圖2-4）

　　據說，唐代婦女非常喜愛身著濃豔色彩的衣裙。《開元天寶遺事》卷下就說長安仕女遊春時，多用「紅裙遞相插掛，以為宴幄。」[29]唐詩中記錄唐代社會生活中服飾色彩的篇章頗多，展示了唐人的彩色美學觀。有曰：

> 眉黛奪將萱草色，紅裙妒殺石榴花。（萬楚〈五日觀妓〉）
> 織為雲外秋雁行，染作江南春水色。（白居易〈繚綾〉）
> 練絲練線紅藍染，染成紅線紅於花。（白居易〈紅線毯〉）
> 帶襭紫蒲萄，袴花紅石竹。（白居易〈和夢遊春詩一百韻〉）
> 不語亭亭儼薄糚，畫裙雙鳳鬱金香。（杜牧〈偶呈鄭先輩〉）
> 銀泥裙晻錦障泥，畫舸停橈馬簇蹄。（張籍〈蘇州江岸留別樂天〉）

　　這一句句詩，展示在我們面前的是一幅幅色彩斑斕的畫。又如白居易〈盧侍御小妓乞詩〉：「鬱金香汗裛歌中，山石榴花染舞裙。」以黃汗配紅舞裙，十分豔麗。從這些服飾色彩的搭配中，我們可以感受到唐人的生活情趣，色彩給了唐人，尤其是女性豐富的想像空間。色彩借助他們的想像力和她們靈巧的手，表現出許多美的物什，構成了非常絢麗的畫卷。這是真的色彩，美的情愫。

　　可以說唐人善於調色、用色的。不僅在服飾中如此，其他生活形態中，同樣體現出他們對色彩的重視，這是詩意的美，是對生活美形態的高度概括。杜甫名詩「兩個黃鸝鳴翠柳，一行白鷺上青天。窗含西嶺千秋雪，門泊東吳萬里船。」拋開詩意不說，單從色彩角度講，就好似一幅色彩繽紛的畫卷，美不勝收。又如杜牧的「千里鶯啼綠映紅，水村山國酒旗風。」綠映紅，展示的是水鄉山村酒旗飄揚，紅綠相間的錦繡世界。

　　此外還有李賀的〈黑雲壓城城欲摧〉彙集了眾多的色彩。「黑雲壓城城

28　孫機，《中國古輿服論叢》增訂本，上海：上海古籍出版社，2001，頁224。

29　五代、王仁裕撰，丁如明校點，《開元天寶遺事（外七種）》，上海：上海古籍出版社，2018，頁25。

欲摧，甲光向日金鱗開。角色滿天秋色裡，塞上燕脂凝夜紫。」開篇就以濃重的黑色形容烏雲，展示戰事欲來的緊張氣氛，戰士嚴陣以待，身上盔甲在日光照射下金光閃閃，透露出威嚴與果敢決心。滿天秋色，曠野上吹響悲壯的號角，黃昏的彤雲，像胭脂一般透過夜霧，呈現一片暗紫色。充滿寒氣、殺氣、悲氣、壯氣，可以說詩人是用色彩來渲染戰場搏殺的氣氛。後四句將金色、胭脂色、紫色、黑色、秋色、玉白色融為一體，使之形成強烈對比，突出守關將士的英雄氣概。換言之，李賀是用色彩來強化戰爭的殘酷，塑造英雄人物。

豐富的彩色，獨特的色彩觀，傳遞了唐人對繽紛色彩世界的無限憧憬，以及對美的世界，美的生活的享樂傾向。唐人之所以如此重視彩色，在於他們以美的心態，審視生活，此即給生活添色彩。

唐代的機紡工人，已經能夠織造配色華美、構圖壯麗的錦緞，達到了高度的藝術水準。而且能織造金錦。唐代不僅婦女衣裙用染纈，男子身上的袍襖同樣有使用的，如張議潮出行圖中的兵衛儀從騎士，身上穿紅著綠，染纈就占相當重要的分量。[30]唐人習慣用紅，由退紅（又名不是紅、肉紅、杏子紅）到深色胭脂紅。我們從〈仕女簪花圖〉中就可以看出這種時代風尚，整幅畫中的仕女以紅色為主調。

古代紅色染料主要是紫草和紅花，宋代以後才大量從南海運入。紅花出自西北，所以北朝以來就有「涼洲緋色為天下最」的記載。紅色包括著開放、恢弘的氣勢，也貼合唐代的時代精神。

唐代貴族婦女衣裙，歌衫舞裙裝飾上，凡是代表特殊身分或者需要增加色彩華麗效果時，服飾加工多利用五色奪目的彩繡、鎪金繡和泥金金銀彩繪的裝飾方法。[31]唐代服裝色彩的傾向是隨統治者好惡而變化的。唐初天子袍衫用赤黃，禁官吏百姓服赤黃色服裝。貞觀年間令官吏三品以上服紫，四五品服緋，六七品服綠，八九品服青。開元、天寶年間以後，「賜紫」、「借色」風行一時。唐代後期，服色等級混亂，官吏服色更是多著赭袍，沒有朱

30　沈從文，《花花草草罈罈罐罐》，北京：外文出版社，1996，頁112。

31　沈從文，《花花草草罈罈罐罐》，北京：外文出版社，1996，頁114。

紫青綠顏色的嚴格之分。[32]

六、宋元：美學觀點隨色彩變化

宋代建國，曾頒定服制，「衣服遞有等級，不敢略相陵躐」，但大體承續唐制。

宋代服飾，民間更多地使用複雜而調和的色彩，一般貴族和官僚婦女，衣著雖然不及唐代華麗，但是在配色上卻很大膽，已經打破了唐代以青、碧、紅、藍為主色的習慣。由於清明掃墓必須穿白色衣裙，在宋代一度流行「孝裝」，時人以一身素縞為美。

審美的取向，存在著時代異差、個性差異的特點，因此宋代的美學思想也有屬於它自己，而不同於其他朝代的個性、風格，以及審美取向。有的專家概括為「它不是洶湧澎湃的洪波巨浪，裹脅著眾多的波濤向前奔騰；而更像一泓汩汩前行的河水，在緩緩流動中顯露出韻味悠長的環環漣漪。」[33]因此，宋代的時代風尚表現出大而弱的特點。人們對文化物質生活比較重視，但是在外來交往中，尤其是面對外來侵略時卻顯得非常的軟弱。

宋初，國家初定，社會安定，紅袖清歌，楚腰舞柳的室內樂舞，在上層社會頗為流行。「一曲細絲清脆，倚朱唇。斟綠酒，掩紅袖。」晏殊的這闋〈風銜杯〉很具代表性。唐代邊關拚搏，氣吞江河的豪情，建功立業平天下的壯志，被宋代的朱唇、綠酒、紅袖的豔麗生活所代替。

色彩觀的直接體現就是服飾的變化。宋代陸游在《老學庵筆記》卷二：「靖康初，京師織帛及婦人首飾衣服，皆備四時如節。物則春幡、燈毬、競渡、艾虎、雲月之類，花則桃、杏、荷花、菊花、梅花皆併為一景。謂之一年景。」[34]宋代岳珂《桯史》卷五也記載：「宣和之季，京師士庶競以鵝黃為腹圍，謂之腰上黃；婦人便服不施衿紐，束身短製，謂之不製衿。」[35]

32　段文傑，《段文傑敦煌研究文集》，蘭州：甘肅人民出版社，1982，頁268。

33　霍然，《宋代美學思潮》，長春：長春出版社，1987，頁85。

34　宋‧陸游撰，楊立英校注，《老學庵筆記》，西安：三秦出版社，2003，頁83。

35　宋‧岳珂撰，吳敏霞校注，《桯史》，西安：三秦出版社，2004，頁123。

　　色彩的變化，實際也是美學觀念的變化。宋初詞人秦觀〈南歌子〉有曰：「香墨彎彎畫，燕脂淡淡勻，揉藍衫子杏黃裙。」指明了服飾的搭配原則，水藍色衫子宜配杏黃色的裙子。說明宋初的色彩美觀在服飾美學方面已強調了服裝色彩講究組合，變化與統一。到了南宋時期，色彩觀又有了蛻變。李清照〈如夢令〉有曰：「昨夜雨疏風驟，濃睡不消殘酒。試問捲簾人，卻道海棠依舊。知否、知否？應是綠肥紅瘦。」紅與綠的對比，形成強烈的色彩反差。從表面上看，這首詞以殘破之態，表現事態之美。而實際上則傳遞出美學觀念的「減肥」變化，對比與和諧。

　　宋代的服飾沿襲唐代的風尚，以服色分別官職的大小。無功名的是白衣。北宋詞學家柳永科舉落第後作〈鶴沖天〉感慨：「才子詞人，自是白衣卿相！」服飾美學專家孔壽山先生就指出「用色彩來嚴格劃分人的等級，似乎是中華衣冠文明在古代的一大特徵。」[36]北宋初年，服飾尚儉，大中祥符以後，奢侈之風日盛。不僅帝王士大夫服飾奢侈豪華，市井之間也以華美相勝。表現之一是織物大量用金，二是色彩強調豔麗。宋代服飾用金名目有十八種之多，有銷金、貼金、縷金、間金、戧金、圈金、解金、剔金、撚金、陷金、明金、泥金、榜金、背金、影金、闌金、盤金、織金金線等。[37]在錦緞生產中，從金、元之際，由過去講究配色為主，轉向崇尚用金作主體的表現。[38]

　　遼代的服飾色彩也具特色。遼代崇富麗，色尚紅黃，以紫色為貴。因此，朝服紅袍金帶，以紅皮為靴；紫皂幅巾，紫色窄袍。皇后戴紅帕，服紅袍；皇后常服多用紫金百鳳衫，杏黃金鏤裙。金代尚白色。

　　宋元的色彩不僅講究實用，美觀，並形成了獨特的風格，與時代脈搏非常的合拍。

　　唐宋以來，彩錦的發展達到了一個更高的水準，除重視紋樣的創造外，色彩的配合裝飾也被看作是一項重要的設計和意匠，極其重視而考究。在色

36　孔壽山編著，《服裝美學──穿著藝術與科學》，上海：上海科學技術出版社，1992，頁306。

37　徐仲傑，《南京雲錦史》，南京：江蘇科學技術出版社，1985，頁21。

38　同上註，頁18。

彩裝飾上，各個時代的彩錦，有其各自的風格和特色。如唐代的彩錦，配色濃麗而典雅，具有一種明朗而健康的氣息。宋代的彩錦，配色淡雅而文靜，給人以秀美而清新的享受。元代的織錦，則有傳統的注重配色轉變為崇尚用金作主體表現，這在中國錦緞裝飾上是一個極為突出的轉變。[39]

　　元代的絲綢產品不僅品種多，色彩也很豐富。據《至順鎮江志》記載：當時鎮江出產的絲綢，色彩上分為竹褐、駝褐、鴉青、明綠、橡子竹褐等多種。[40]白色在元代頗受推崇，風靡天下。帝王的旌旗、儀仗、帷幕、衣物多喜白色。

　　元代延祐元年（1314）參酌古今蒙漢服制，對上下高官以及平民百姓的服色等作了統一規定，高級人官多採用鮮明彩織金錦，平民禁用龍鳳紋樣和金、彩，只許用暗色紵絲，至元二十二年（1285）還令「凡樂工、娼妓、買賣酒的、當差的，不許穿好顏色衣。」由於禁令限制，反而促使勞動人民因地取材創造了種種不同的褐色，多達四五十種，後來甚至還影響帝王衣著破例採用褐色。

七、明代：色彩更趨繁盛

　　朱元璋建立明朝後，確定朱為正色。在用色方面，平民只能衣紫、綠、桃紅等色，不得用大紅、鴉青，黃等色。

　　至明代，科學技術的發展，對外貿易交流的增多，顏色更趨繁盛。明代宋應星《天工開物・諸色質料》就記載了數十種色彩。諸如大紅色、黃色、官綠色、天青色、藍色、茶色、象牙色等等。在每一種主色調下，還有系列色，也就是同一個色調的分色，例如紅色系列就有大紅色、蓮紅、桃紅、銀紅、水紅、木紅；黃色系列有赭黃色、鵝黃色、金黃色；青色系列有天青色、葡萄青色、蛋青色、不僅記錄了色彩的名稱，而且記述了染色的工藝。例如談到製造藍靛，就說：

39　徐仲傑，《南京雲錦史》，南京：江蘇科學技術出版社，1985，頁170。

40　吳淑生、田自秉，《中國染織史》，上海：上海人民出版社，1986，頁214。

凡造靛（又作澱），葉與莖多者入窖，少者入桶與缸。水浸七日，其汁自來。每水漿一石下石灰五升，攪衝數十下，澱信即結。水性定時，澱澄于底。近來出產，閩人種山皆茶藍，其數倍于諸藍。山中結箬簍，輸入舟航。其掠出浮沫曬乾者，曰靛花。凡藍入缸，必用稻灰水先和，每日手執竹棍攪動，不可計數。其最佳者曰標缸。[41]

　　明代也有普通的，比較容易得到的合成染料，價廉物美。「當時用的染料，只是紅花、紫草、櫟斗、青蘆、藍靛、黃梔子、五倍子幾種容易種植和採集的植物的根葉子實，和價值極廉的黑礬、綠礬」，儘管低廉，效果卻很好，「經過了二千年時間，從地下發掘出來的錦繡，圖案色澤還鮮豔如新。」[42]「明、清兩代的織錦，在元代盛行用金風氣的影響下，既重視配色、又考究用金，兩種裝飾方法被兼收並蓄，形成金彩並重的錦緞裝飾新風貌」。[43]

　　明代的史料詳細地記錄了色彩的製造方法，而明代四大奇書更是用文學語言、手法記錄明人生活中的色彩搭配，他們對服飾顏色搭配，體現了他們對美的追求，以及社會的審美情趣。

　　明代奇書《金瓶梅》就有這方面的描寫。第40回，月娘是「一件遍地錦五彩妝花通袖襖，獸朝麒麟補子段袍兒；一件玄色五彩金遍葫蘆樣鸞鳳穿花羅袍；一套大紅緞子遍地金通袖麒麟補子襖兒，翠藍寬拖遍地金裙；一套沉香色妝花補子遍地錦羅襖兒，大紅金枝綠葉百花拖泥裙。其餘李嬌兒、孟玉樓、潘金蓮、李瓶兒四個，多裁了一件大紅五彩通袖妝花錦雞緞子袍兒，兩套妝花羅段衣服。」

　　第3回，西門慶看那潘金蓮，「雲鬟疊翠，滿面聲春，上穿白夏布衫兒，桃紅裙子，藍比甲，正在房裡做衣服。」第11回，西門慶進門看見潘金蓮與孟玉樓，「二人家常都戴著銀絲鬄髻，露著四鬢，耳邊青寶石墜子，白紗衫兒，銀紅比甲，挑線裙子，雙彎尖趫紅鴛瘦小鞋，一個個粉妝玉琢。」《金

41　明・宋應星著，潘吉星譯注，《天工開物譯注》，上海：上海古籍出版社，2018，頁93。
42　沈從文，《花花草草罈罈罐罐》，北京：外文出版社，1996，頁151。
43　徐仲傑，《南京雲錦史》，南京：江蘇科技出版社，1985年，頁170。

瓶梅》中的女性人物穿戴都不俗，講究色彩搭配，第13回，李瓶兒「夏月間戴著銀絲鬏髻，金鑲紫瑛墜子，藕絲對衿衫，白紗挑線鑲邊裙；裙邊露一對紅鴛鳳嘴。」

第29回，吳神仙為西門慶妻妾看相「見了春梅，年約不上二九，頭戴銀絲雲髻兒，白線挑衫兒，桃紅裙子，藍紗比甲兒。」西門慶在花園卷棚內納涼，要飲梅湯，「半日，只見春梅家常露著頭，戴著銀絲雲髻兒，穿著毛青布衫兒，桃紅夏布裙子，手提一壺蜜煎梅湯。」

第41回，西門慶「揀了兩套緞子衣服，兩套遍地金比甲兒，一匹白綾裁了兩件白綾對衿襖兒。惟大姐和春梅是大紅遍地錦比甲兒，迎春、玉簫、蘭香都是藍綠顏色，衣服都是大紅緞子織金對衿襖，翠藍邊拖裙。」此外，還用黃紗做裙腰，貼裡的襯料多是一色的杭州絹兒。

《金瓶梅》是非常講究色彩運用的，作者描寫色彩可以說是不厭其煩。大紅、銀紅、翠藍、碧綠、沉香、金黃等色，構成了《金瓶梅》五彩斑斕、色調豔麗的色彩世界。馬克思說過：「色彩的感覺，是美感的最普及的形式。」[44]人們對美的最直接的感受，應該說是從色彩開始的。不同的顏色，對人的眼睛會產生不同的反應，平息情緒，或刺激感官。《金瓶梅》中描述的色彩也是為情節發展，人物塑造服務的，並不是任意為之，或者說是為了色彩而寫色彩。服飾的色彩襯托出人物青春、靚麗，這是讀者有目共睹的。因為穿戴光鮮，色彩鮮豔，潘金蓮、龐春梅、李瓶兒等身上散發出誘人的性感魅力，西門慶見到以後，就有了強烈的性衝動。從這點上講，色彩產生美，也產生性感。

官服制度到明代已經達到了封建社會的極限，從了樣式、配飾更趨成熟，其服色也更加系統，可以說服飾色彩理論經過文人的推動，已成系統。這裡不得不說說李漁。

李漁（1611–約1679），明末清初戲曲作家、文藝理論家、美學家。他對服飾和服飾美學都提出了自己的觀點，代表著明代的色彩觀和美學意識。李

44　《馬克思恩格斯論藝術》，轉引自王維堤，《衣冠古國》，上海：上海古籍出版社，1991，頁181。

漁在《閒情偶寄》中說：

> 婦人之衣，不貴精而貴潔，不貴麗而貴雅，不貴與家相稱，而貴與貌
> 相宜。……紅紫深豔之色，違時失尚，反不若淺淡之合宜，所謂貴雅
> 不貴麗也。貴人之婦，宜披文采，寒儉之家，當衣縞素，所謂與家相
> 稱也。然人有生成之面，面有相配之衣，衣有相稱之色，皆一定而不
> 可移者……使貴人之婦之面色，不宜文采而宜縞素，必欲去縞素而就
> 文采，不幾與面為仇乎？故曰不貴與家相稱，而貴與面相宜。大約面
> 色之最白最嫩，與體態之最輕盈者，斯無往而不宜。色之淺者顯其
> 淡，色之深者愈顯其淡；衣之精者形其嬌，衣之麗者愈形其嬌。[45]

　　對服飾的喜歡隨著年齡的變化而變化，實則也是年齡、環境對服飾配
色的要求變化。因此，李漁還強調「女子之少者，尚銀紅桃紅，稍長者尚月
白，未幾而銀紅桃紅皆變大紅，月白變紫，再變則大紅變紫，藍變石青。」[46]

　　李漁在這段評論中提出了「與家相稱」、「與貌相宜」的觀點，他的服
飾色彩觀和美學意識貫穿了中國古典美學體系中和諧為美的思想。「和諧美
學認為，和諧為美，不和諧就不美，反和諧就醜」。此外，還論及服飾的色
彩搭配和服飾美學觀點，「美不是富貴和財寶，美也不是大紅大紫的鮮豔色
彩，如果不顧自己的相貌特徵而僅憑自己財力雄厚去購置貴重衣料選擇鮮豔
色彩，把衣著當作炫耀富貴和財寶的手段，或者把衣著當作自己高官厚祿的
標記，那就可能因衣著而成為滑稽可笑的角色。」[47]以此來評論明人的穿戴，
我們不難看出身材、服飾、色彩搭配的美與醜，以及由此產生的美感。「服
飾史上這種流行色彩，流行款式的追求，是有一個傳遞變無窮的流動過程，
又是一種『趨同』與『變異』的矛盾運動過程。」[48]

　　李漁的服飾搭配與服飾美學觀，體現了明代文人的審美情調和明末清初
和諧為美的思想。

45　明‧李漁，《閒情偶寄》，長春：時代文藝出版社，2001，頁143。

46　同上註，頁144。

47　杜書瀛，《李漁美學思想研究》，北京：中國社會科學出版社，1998，頁293。

48　黃強，《李漁研究》，杭州：浙江古籍出版社，1996，頁151。

八、清代：講究色彩感

　　清代的色彩比明代又有增多。在人們社會中，處處體現出色彩帶來的美感。清代瓷都景德鎮的工匠，用化學方法，調製出顏料釉，用於瓷器生產，經過燒製，瓷器色彩豔麗，釉色變化無窮，其品種中主要有鮮紅、寶石紅、孔雀綠、鱔魚黃、茄皮紫等。[49]

　　清代的色彩感，不僅僅在工藝品中可以窺見，在小說等文藝作品中，更是大膽運用，來看一看名著《紅樓夢》中的描寫，就可以證明筆者所言並非妄說。第49回下雪天，寶玉與黛玉、李紈等一群姐妹聚會。

> 黛玉換上掐金挖雲紅香羊皮小靴，罩了一件大紅羽緞面白狐狸皮的鶴氅，繫一條青金閃綠雙環四合如意絛，上罩了雪帽，二人一齊踏雪行來，只見眾姊妹都在那裡；都是一色大紅猩猩氈與羽毛緞斗篷，獨李紈穿一件哆羅呢對襟褂子，薛寶釵穿一件蓮青斗紋錦上添花洋線番羓絲的鶴氅。……一時史湘雲來了，穿著賈母給她的一件貂鼠腦袋面子、大毛黑灰鼠裡子。裡外發燒大褂子；頭上帶著一頂挖雲鵝黃片金裡子大紅猩猩氈昭君套，又圍著大貂鼠風領。……脫了褂子，只見他裡頭穿著一件半新的靠色三廂領袖秋香色盤金五色繡龍窄褃小袖掩襟銀鼠短襖，裡面短短的一件水紅粧緞狐肷褶子，腰裡緊緊束著一條蝴蝶結子長穗五色宮絛，腳下也穿著鹿皮小靴，越顯得蜂腰猿背，鶴勢螂形。

　　皚皚白雪中，呈現出一派繁花似錦的圖像，鮮豔奪目的紅色，將美人的粉臉映襯的更加紅潤，這簡直就是一幅色彩豔麗的美人賞雪圖，我們可以感受到她們的歡笑和色彩的絢麗。

　　曹雪芹是很懂色彩搭配的高手，《紅樓夢》體現了他的色彩觀和美學意識。請看第17回他對色彩的認識。「紅的自然是紫芸，綠的定是青芷。想來那《離騷》、《文選》所有的那些異草：有叫作什麼藿蒳薑蕘的，也有叫什麼綸組紫絳的。還有石帆、水松、扶留等樣的，（見於左太冲〈吳都賦〉。）又有叫作什麼綠蘵的，還有什麼丹椒、蘼蕪、蓮的，（見於〈蜀都賦〉。）」

49　王進家，〈中國工藝美術史〉，《中國大百科全書‧輕工》，北京：中國大百科全書出版社，1991，頁640。

表面上看似吊書袋，評論花草，其實是對色彩的評論。第35回，鶯兒對色彩搭配的評價，實際體現出曹雪芹對色彩的審美傾向。

> 鶯兒道：「什麼要緊的：不過是扇子，香墜兒，汗巾子。」寶玉道：「汗巾子就好。」鶯兒道：「汗巾子是什麼顏色？」寶玉道：「大紅的。」鶯兒道：「大紅的必須是黑絡子才好看；或是石青的，才壓的住顏色。」寶玉道：「松花色配什麼？」鶯兒道：「松花配桃紅。」寶玉笑道：「這才嬌豔。再要雅淡之中帶些嬌豔。」鶯兒道：「蔥綠柳黃可倒還雅致。」寶玉道：「也罷了。也打一條桃紅，再打一條蔥綠。」鶯兒道：「什麼花樣呢？」寶玉道：「也有幾樣花樣？」鶯兒道：「一炷香，朝天凳、象眼塊、方勝、連環、梅花、柳葉。」

曹雪芹借鶯兒之口，給我們上了一堂色彩美學課。提醒讀者，色彩之所以能產生美，不在乎服飾的多樣性，而在於搭配。美學理論中有一句名言：距離產生美，筆者在此要強調：搭配產生美。

紡織品到了明清時期進入了一個新的階段，朝廷在江南設立了織造局來管理、督促紡織品的織造，尤其是為皇宮織造貢品。明清時期著名的紡織品，在南京有雲錦，因南京雲錦織成後象天上雲霞般的美麗，故稱。雲錦以花紋色彩典雅，製作精美著稱，在晚清時，人們將南京各種提花絲織錦緞統稱為「雲錦」。[50]

這是需要說明的。曹雪芹的祖父三代都在江寧織造任上。

對於雲錦的圖案、色彩，以及織造工藝，雲錦織造專家、江蘇省工藝美術大師徐仲傑先生有過論述：

> 在雲錦圖案的配色中，很多是根據紋樣的特定需要，運用浪漫主義的手法進行處理的。如天上的雲，有白雲、灰雲、烏雲……，如把雲錦中常用的各種雲紋按照生活真實的色彩去處理，其結果不但不能產生美感，反而破壞了圖案整體配色的和諧。……雲錦妝花雲紋的配色，大多用紅、藍、綠三種色彩來裝飾，並以淺紅、淺藍、淺綠三色作外暈，或通以白色做外暈，以豐富色彩層次的變化，增加其色彩節奏的

50　徐仲傑，《南京雲錦史》，南京：江蘇科學技術出版社，1985，頁19。

美感。[51]

中國古代服飾體現出對色彩的刻意求工,在官服體制中,顏色也是區別等級的標誌之一。明代官服的補子,儘管只是一片絲織品,但是卻有多種色彩,比其他官服色彩更加豐富。

《揚州畫舫錄》卷一記錄了江南染坊的染色技巧,如紅有淮安紅、桃紅、銀紅、靠紅、粉紅、肉紅;紫有大紫、玫瑰紫、茄花紫;白有漂白、月白;黃有嫩黃(如桑初生)、杏黃、江黃即丹黃,亦曰緹,為古兵服;蛾黃如蠶欲老。青有紅青,為青赤色,一曰鴉青;金青,古皂隸色;元青、合青、蝦青、佛頭青、太師青(小缸青)。綠有官綠、油綠、葡萄綠、蘋婆綠、蔥根綠、鸚哥綠;藍有潮藍、睢藍、翠藍。藍有三種,蓼藍染綠、大藍淺碧、槐藍染青,謂之三藍。黃黑色則曰茶褐,深黃赤色曰駝茸,深青紫色曰古銅,紫黑色曰火薰,白綠色曰綜白,淺紅白色曰出爐銀,淺黃白色曰密合,深紫綠色曰藕合,紅多黑少曰紅綜,黑多紅少曰黑綜,紫綠色曰枯灰,淺者曰硃墨。[52]

清末以後,民間雲錦織造業將常用的色彩分為三個系列數十種,具體分為:

1.赤色和橙色系統有:大紅、正紅、朱紅、銀紅、水紅、粉紅、美人臉、南紅、桃紅、柿紅、妃紅、印紅、蜜紅、豆灰、珊瑚、紅醬。

2.黃色和綠色系列有:正黃、明黃、葵黃、金黃、杏黃、鵝黃、沉香、香色、古銅、栗殼、鼻煙、藏駝、廣綠、油綠、芽綠、松綠、果綠、墨綠、秋香。

3.青色和紫色系列有:海藍、寶藍、品藍、翠藍、孔雀藍、藏青、蟹青、石青、古月、正月、皎月、湖色、鐵灰、銀灰、鴿灰、葡灰、藕灰、青蓮、紫醬、蘆醬、棗醬、京醬、墨醬。[53]

從這個色彩分類上,我們可以得出兩個結論,一是色彩很豐富,二是顏色涵蓋面較廣。當然,紡織品中的色彩搭配與生活中的色彩還是有區別的,

51 徐仲傑,《南京雲錦史》,南京:江蘇科學技術出版社,1985,頁172。
52 清・李斗撰,汪北平、塗雨公點校,《揚州畫舫錄》,北京:中華書局,1997,頁30。
53 徐仲傑,《南京雲錦史》,南京:江蘇科學技術出版社,1985,頁175。

兩者不能完全等同。因為紡織品畢竟屬於藝術加工，它要考慮服飾的搭配效果。好比雲錦中的特殊用色，如雲是藍的、綠的。「藍色的雲、綠色的雲是違背生活真實的，但正如詞中『碧雲天』一樣，千年來膾炙人口，並沒有人說它描繪得不真實。……又如生活中的蓮花，有紅色、有粉色、有白色。然雲錦圖案中的蓮花，多用藍灰或紫灰顏色表現。」[54]

九、色彩就是生命，美是生活

大文豪歌德說過：「一切生命都嚮往色彩。」瑞士色彩學家約翰內斯・伊頓也說：「色彩就是力量」，[55]色彩可以產生愉悅、鬱悶的情緒，這已經科學研究證明。同時也說明色彩可以對人產生多種誘惑。在服飾穿戴和選擇中，色彩的影響尤為顯著。因此，現代社會才有來了流行色的發布。

在中國古代，社會非常重視色彩的社會影響力和象徵作用。殷代尚白，周代尚赤，秦代尚黑，漢代尚紅，魏代尚黃。黃色漸漸成了帝王的象徵。

對於古代人的色彩觀和美學意識，我們現在有了一個初步的瞭解，綜上所述，我們不難得出這樣的結論，中國古代生活中的色彩是非常豐富的，美不勝收，而且有著強烈的追求美的意識，以及巧手營造美的生活的能力。

此外，筆者還想強調的是色彩意識的增加和以色彩來營造美生活的做法，表明了中國古人的主觀能動性，筆者以為這與國力強盛，生活安定有最直接的關係。國力強盛表現為生產力的提高，經濟等手工業的發達，這是物質條件，生活安定以後，人們就有了閒情雅致，講究生活的品位，改善生活品質，這是意識的需求。生產力決定上層建築，上層建築又制約和促進生產力的發展。有需求，就有市場，有市場就會有產品的出爐。兩者結合了，必然推動色彩觀的形成。在一定物質條件下，理想火花肯定要催生新的事物的誕生。不過這個觀念與產品的形成不是一蹴而就的，也不是任意為之的，它與時代精神以及文明進程有著密切的關聯。時代造就了色彩特點，文明推進了色彩體系的形成。正如哲人所說的：美是生活。

54　徐仲傑，《南京雲錦史》，南京：江蘇科學技術出版社，1985 年，頁 172。

55　〔瑞士〕約翰內斯・伊頓著，杜定宇譯，《色彩藝術——色彩的主觀經驗與客觀原理》，上海：上海人民美術出版社，1978，頁 8。

第三章　黃帝垂衣治天下──服飾禮儀產生

　　服飾與禮儀有什麼關係？很多讀者會有這樣的疑問。他們可能會問：服飾涉及的對象是穿衣，知道怎麼穿衣，懂得如何搭配就行了，與禮儀聯繫不上，如果說禮儀那也是禮節的問題。此言謬矣。服飾與禮儀有關這是千真萬確的事，服飾離不開禮儀，禮儀必然聯繫服飾。

　　先從近的說起，我們參加正式的會議活動，諸如經貿洽談會、學術研討會、頒獎晚會，為什麼要求來賓穿正裝，男性穿西裝打領帶，女的穿晚禮服，而不能穿汗衫背心出席？因為這是正式的場合，需要穿端正、大方的正裝，即表示禮貌、禮儀的服裝，只有這樣才顯得莊重、大方、得體，符合禮儀。一則表明活動重要；二是對來賓的尊重。著裝不得體，有失禮貌，有失身分，倘若活動代表國家的，那就是有失國格。這種場合下的服飾穿戴，不僅僅傳遞個人禮貌、修養資訊，更體現一個國家的文化與修養。

一、黃帝垂衣裳而治天下

　　當社會進入階級社會，階級意識與統治觀念得以強化，人與人有了等級差別，服飾也融入了等級的意識，服飾的禮儀制度也應運而生。

　　《易經集解》引《九家易》曰：「黃帝以上，羽皮革木以禦寒暑，至乎黃帝始制衣裳，垂示天下。」提出了黃帝始製衣裳說。（圖3–1）誰製造了衣

裳並不重要，在人類發展中，製衣裳乃是人類集體
的發明創造。《易經・繫辭下》曰：「黃帝、堯、
舜垂衣裳而天下治。」這才是比製造衣裳更為重要
的事。大家都穿衣裳了，脫離了原始人的生活與氣
息，進入文明社會。文明社會的文明體現在哪裡？
需要按照一定的規則來執行指令，於是皇帝按照尊
卑等級，採用衣冠服飾各有分別來分別，帝王只要
拱手而立，天下就可太平。儘管這是一種願望，但
是畢竟反映了中國古代社會對服飾等級的重視及其
教化作用。

**圖 3 - 1 漢代武梁祠畫
像石黃帝冕服像**

　　隨著歷史的演進，天地間的萬物給了人類在服
飾上多樣的創造性和豐富的想像空間。《易經・繫
辭》說：「古者，包犧氏之王天下也，仰則觀象於
天，俯則觀法於地，觀鳥獸之文與地之宜。」《尚書・益稷》也說：「予欲
觀古人之象，日月星辰山龍華蟲作會，宗彝藻粉米黼黻絺（麻）繡，以五采
彰施于五色，作服，汝明。」[1]就是根據日月星辰的星象，山川景物的形狀，
自然界的色彩變化，象徵地在服飾上繡成紋樣，形成服飾的等差之別。

　　大約在夏商之際，服飾禮儀制度開始出現，《論語・泰伯》記載：孔子
用「致美乎黼冕」讚美夏大禹冠服之美。黼黻是古代禮服上繡有的半青半黑
紋樣的服飾，冕是古代天子諸侯的禮帽。奴隸制的西周已經形成了服色等差
的制度。至封建時期，服飾「明貴賤，別等級」的特性日趨顯著，遂衍變成
中國古代官服的一大特點。

二、衣裳制度形成

　　在中國的思想體系中，「禮」占據重要的地位，「夫禮，天之經也，地
之義也，民之行也」。「禮」就是社會道德的標準，人們的行為準則。古代

1　王世舜、王翠葉譯注，《尚書》，北京：中華書局，2018，頁43。

中國，通過「禮」來顯示長幼、尊卑、親疏的關係，形成倫理序位原則的思想觀、價值觀。[2]

周公姬旦，為了鞏固西周政權，規定了一套天子、諸侯、卿、大夫、士的等級宗法制度，他制訂了「衣冕九章」（明紋）之制，以明示官職上朝、公卿外出、后妃燕居的上衣下裳各有差等，對衣冕的形式、質地、色彩、紋樣、佩飾等都有明文規定。這樣，衣裳制度就納入了周朝「禮治」的範圍，成為周代「禮儀」的主要表現形式。《物原》：「周公始制天子衣冕，四時各以其色。」

《周禮》記載，周代已經形成了吉禮、凶禮、軍禮、賓禮、嘉禮等五禮。吉禮指祭祀的典禮，包括對日、月、星辰、社稷、山林、五嶽的祭祀；凶禮指喪葬之禮，包括對君王喪葬、對天災人禍的哀悼。軍禮就是在軍事活動中的禮儀，包括校閱（檢閱）、出師、田獵等活動。賓禮是指對王朝朝見，對諸侯之間友好往來的禮儀活動。嘉禮則指婚俗喜慶，包括婚禮、冠禮、饗宴會、立儲等內容。[3]禮儀的形成有相應的禮節制度，以及與禮儀配套的服飾，吉禮用吉服，凶禮穿喪服，軍禮服軍服，各有規定，各有體系，彼此不能混用，即不能不按禮儀的規定，隨意亂穿服裝。服飾穿戴錯誤那是失禮的，會引起很大麻煩，如果是國與國之間來往，穿錯了服飾，用錯了禮儀，那就可能引起兩國的爭端，後果非常嚴重。

周禮帝冕衣制紋飾有「九章」，即山、龍、華蟲（雉）、火、宗彝（虎）等五章繪於衣；藻（水草）、粉米、黼（兩斧相背）、黻（兩弓相背）等四章繡於裳。後來又增加日、月、星辰三章，共稱「帝冕（衣）十二章（明紋）」。

周代衣裳章紋制如何規定，後世學者有多種說法。鄭玄說：公衣九章，公衣即袞，朝臣三公指太師、太傅、太保三人，服九章紋。外臣諸侯、內臣六卿即侯伯，服七章紋，稱鷩衣。上有華蟲章，一般指「十雉」中的鷩鳥。鷩象朱雀紋，即長尾山雉（錦雞）。宗彝（祭祀銅器，銅質）章紋，指彝上

2　葉立誠，《服飾美學》，北京：中國紡織出版社，2001，頁 300。

3　周汛、高春明，《中國古代服飾風俗》，西安：陝西人民出版社，2002，頁 14。

有一虎一蜼（蛇）紋飾。蜼即烏蛇黑蜮，能致雲雨，乃北方螣蛇之象。

秦漢時期，絲織品出現空前的盛況。官府設立的紡織染工廠作坊規模很大，專門生產名貴絲織品供皇室使用。漢代有考工令兼管織綬，平準令主管練染作彩色，御府令主管作衣服，所屬有東西織室，織作文繡郊廟之服。官辦的紡織機構，一方面為宮廷服務，另一方面實施對服飾等差的管理。

三、十二章紋及其含義

周代冕服多為玄衣、纁裳，上衣顏色象徵未明之衣，下裳表示黃昏之地。集天地之一統，有提醒君王勤政的用意。

衣服上繡日、月、星辰、山、龍、華蟲、宗彝、藻、火、粉米、黼、黻十二章紋。十二章紋並不是任意為之的，而是具有象徵意義。（圖3–2）

> 日、月、星辰，取其照臨，如三光之耀。
> 山，取其穩重，象徵王者鎮重安靜四方。
> 龍，取其應變，象徵人君的應機布教而善於變化。
> 華蟲（雉雞），取其文麗，表示王者有文章之德。
> 宗彝，取其忠孝，取其深淺有知，威猛有德之意。
> 藻，取其潔淨，象徵冰清玉潔。
> 火，取其光明，表達火炎向上，率領人民向歸上命之意。
> 粉米（白米），取其滋養，養人之意，象徵濟養之德。
> 黼（斧形），取其善於決斷之意。
> 黻（雙弓相背），取其見善去惡之意。[4]

十二章紋的形成，不僅表明服飾等差制度的形成，而且賦予了等差服飾的象徵意義。中國古代的服飾，不只是具有穿戴禦寒保護身體的功能，也不局限於「別等級，明貴賤」的作用，而具有了代表政體，代表國威，表現社

4　黃強，《繡羅衣裳照暮春——古代服飾與時尚》，北京：商務印書館，2020，頁25–26。

會價值取向的意義。帝王穿上繡有十二章紋的袍服，不僅僅表示他是萬人之上的一國之君，他還要瞭解社會，體察民情，樹立正氣，宣導社會的和諧；他要有賢君之德，以江山社稷為重，明是非辨曲直，率領人民創造社會價值，穩健發展。為人民謀福祉，為人民譜和諧，這就是一個賢能、開明、睿智君王的責任。帝王的服飾傳遞了這樣的資訊，表達了這樣的信念。因此，十二章紋「作為一種具有特定文化內涵的符號，它們既是天地萬物之間主宰一切、凌駕其上的最高權力的象徵，亦是帝王們特定的服飾文化心態

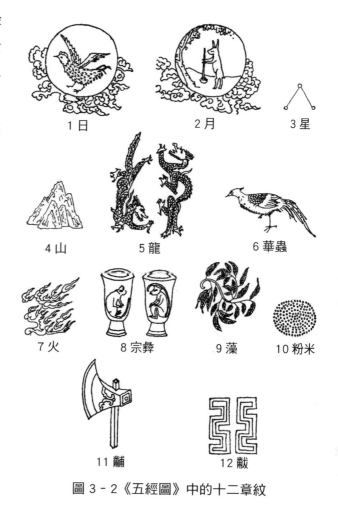

圖 3-2《五經圖》中的十二章紋

（賞用性）和價值取向（追求政治上的「威儡效應」、「轟動效應」，政治需求高於生理需求）的形象化反映。」[5]

十二章紋的色彩，根據典籍，大致上——山龍純青色，華蟲純黃色，宗彝為黑色，藻為白色，火為紅色，粉米為白色；日用白色，月用青色，星辰用黃色。[6]這樣就有白、青、黃、赤、黑的五色，繡之於衣，就是五采。

古代帝王在最重要、最隆重的祭祀場合下，穿十二章紋的冕服，因此十二章紋為最貴，依照禮節的輕重，冕服及其章紋有所遞減。那麼，王公貴

5　趙聯賞，《霓裳‧錦衣‧禮道——中國古代服飾智道賞析》，南寧：廣西教育出版社，1995，頁33。

6　周錫保，《中國古代服飾史》，北京：中國戲劇出版社，1986，頁33。

冑，文武百官的禮服（冕服）及其章紋也是依次遞減的。王的冕服由山而下用九章，侯、伯冕服章紋由華蟲以下用七章，子、男冕服由藻以下用五章，卿大夫冕服由粉米以下用三章。即除了冕服由大裘冕依次遞減為袞冕、鷩冕、毳冕、絺冕、玄冕之外，繡在冕服下裳上的章紋也是遞減的。

此外，所戴冕冠的旒也是依次遞減的。大裘冕屬於帝王吉服，凡祭祀昊天、五帝時服。袞冕次於大裘冕，天子、上公祭祀先王時服之，天子用十二旒，每旒用玉十二顆，公服袞冕較天子降一等，冕冠用九旒，每旒用玉九顆；鷩冕又次於袞冕，祭祀先公、饗射時服之，天子冕冠用八旒，冕服繪繡七章，其中衣繪三章，裳繡四章；公、侯、伯的冕冠垂旒與冕服繪繡章紋依次遞減。[7]

四、叔孫通制定漢代禮儀

秦始皇時，廢止六冕（大裘冕、袞冕、鷩冕、毳冕、絺冕、玄冕）。先秦的冕服制度遭到破壞，到了秦至西漢時期，對於冕服的使用，已經不甚明瞭。

秦末天下大亂，禮崩樂壞，各路諸侯風起雲湧。漢高祖劉邦平民出生，不過是鄉野農村的一個亭長，相當於村長，沒見過大世面，身上還有市井無賴的氣息，儘管他「以布衣提三尺劍取天下」，成為漢代開國皇帝，但是沒什麼文化，對讀書的儒生（知識分子）頗為輕視，經常戲弄儒生。當著儒生的面，就堂而皇之地洗腳，以及對著帽子撒尿。有一次高陽的老儒生酈食其來投奔他，正巧劉邦在洗腳，手下通報有老儒生求見。劉邦很不高興，他壓根就不喜歡知識分子，很傲慢地說「我正忙著天下大事呢，我沒時間見讀書人。」酈食其對劉邦的流氓本性還是很瞭解的，改口對看門人說：「你再進去對沛公說，我是高陽酒徒，不是讀書人！」劉邦原先也是一個酒徒，貪吃好酒，做亭長時經常向賣狗肉的樊噲賒帳吃狗肉，錢也不付。劉邦聽說來了一位同道中人，就終止了足浴，接待了酈食其。

7　周汛、高春明，《中國古代服飾風俗》，西安：陝西人民出版社，2002，頁18。

劉邦可以當著儒生的面，對著帽子撒尿，哪裡有帝王的修養？帶兵打仗有韓信，管理國家有蕭何，劉邦花天酒地，我行我素，樂的做他的風流皇帝，於是宮中是一片混亂。上朝時群臣經常發生爭吵，亂哄哄。

這時候，一位原先在秦朝供職的博士叔孫通看不下去了，他有在秦朝上朝的經歷，覺得朝廷沒有禮儀不成體統，就向漢高祖進言，意思是上朝應該有禮儀，大臣應該按禮制按部就班，尊卑有序。做了皇帝的劉邦雖然骨子裡仍然有流氓的氣息，不拘禮節，但是聞聽有一套禮儀，可以讓群臣對他頂禮膜拜，顯示他高高在上，威武莊嚴的皇帝權威，自然覺得好，他就安排叔孫通制定上朝的禮儀。

《史記・劉敬叔孫通列傳》記載：奉了劉邦的命令，叔孫通去魯國徵聘懂上朝禮儀的儒生，徵集了三十餘人，但是有兩位儒生不肯來，並且把叔孫通大罵一通。他們說：「公所事者且十主，皆面諛以得親貴。今天下初定，死者未葬，傷者未起，又欲起禮樂。禮樂所由起，積德百年而後可興也。吾不忍為公所為，公所為不合古，吾不行，公往矣，無汙我！」叔孫通碰了個大釘子，只好說了一句：「若真鄙儒也，不知時變。」[8]就帶著三十幾位儒生回到長安，在野外演繹上朝禮儀。先是用稻草人做模特，布置各人的位置，進行講解，然後再由三十位儒生，臺上演繹。叔孫通花了一番心思，在秦代朝廷禮儀的基礎上編排出漢代的朝廷禮儀，三十幾位儒生也熟悉了套路，他們也成了禮儀師傅，去教導群臣，群臣熟悉了，再由叔孫通輔導皇帝。如此這般，折騰了一個多月，面對皇帝，群臣也知道如何磕頭，呼叫萬歲萬歲萬萬歲。劉邦感受了一把做皇帝的威嚴。適逢長樂宮落成，就正兒八經地彩排一次，宮殿巍峨雄偉，群臣們恭恭敬敬、規規矩矩，山呼萬歲，那場面真的是壯觀。流氓成性的劉邦被那上朝禮儀的氣氛所感化，感受了一把真天子的威風，他非常興奮，感慨道：「我今天終於知道皇帝的尊貴了。」禮儀讓流氓出身，並且曾經拿著儒生冠帽當夜壺的馬上英雄，也覺得那些下流的儒者，並非一無是處，還是頗有用處的。於是封叔孫通為太常，賞賜五百金。有功的叔孫通沒有居功自傲，獨吞賞金，他向劉邦奏請，那些儒生追隨他演

8　漢・司馬遷撰，宋・裴駰集解，《史記》點校本，北京：中華書局，2018，頁3297。

繹禮儀，對於禮儀的排演皆有功勞，請漢高祖封賞，他也將五百金分給諸位儒生，這幫演禮的儒生均得到皇帝封賞的官職，皆大歡喜。

禮，是隨著時代和人情的變化而增減的。所以，夏、商、周的禮都根據時代的不同加以增減，「五帝異樂，三王不同禮」。沒有規矩不成方圓，禮就是讓人們、社會按照尊卑、長幼有序的規定，遵照社會道德標準來執行。尊卑有別，貴賤有分。《論語・子路》曰：「名不正，則言不順；言不順，則事不成；事不成，則禮樂不興；禮樂不興，則刑罰不中；刑罰不中，則民無所措手足。」[9]在這裡，孔子指出，要想治理好國家，一定要先「正名」，明確「君君、臣臣、父父，子子」上下的關係，讓「親親、尊尊、長長」上下等級森嚴。沒有禮儀，不講修禮、習禮、行，社會就會出現混亂。[10]

《漢書・魏相傳》記載：叔孫通還制定了漢代天子衣服之制，他依據天地四時氣候變化，制定天子一年四季所穿衣服，「上法天地之數，中得萬民之和」，因此，自天子、諸侯、列侯，以及萬民百姓，「能法天地，順四時，以治國家，身亡禍殃，年壽永究」。[11]可見服飾的穿戴，及其與之配套的禮儀，目的是讓人們、社會遵循一定的等級差別，符合各階層人士的身分，體現社會的秩序，穩定社會，人民安康。叔孫通制定禮儀的意義在於整頓社會秩序，維護人倫綱紀。說中國是禮儀之邦，那是因為中國社會重視禮儀，一切行為遵照禮儀，尊卑有序。（圖3-3）

漢代初年叔孫通撰《漢禮器制度》，其所繪製的禮儀，也未具體說及袞服的形制，其主要在於定朝儀的儀式，對冕服等還未詳細規定。

漢代初期的朝祭之服，從漢之齋服，而非冕服。一直到了後漢孝明皇帝的永平二年（59），依據《周官》、《禮記》、《尚書》等篇，逐漸恢復天子、三公、九卿的冕服之制。天子冕服，繡文日、月、星辰等十二章紋；三公、諸侯冕服，繡山、龍等九章；九卿以下，採用華蟲七章，都有五彩，大佩、赤舄絢履。

9　楊伯峻，《論語譯注》，北京：中華書局，2015，頁131–132。

10　孫福喜，《中國古代皇家禮儀》，西安：陝西人民出版社，2004，頁2。

11　漢・班固撰，唐・顏師古注，《漢書》點校本，北京：中華書局，2018，頁3140。

圖 3 - 3 商周窄袖織紋衣穿戴展示圖（摘自《中國歷代服飾》）

　　叔孫通制度禮儀，在中國禮儀制度史，中國服飾流變史上都有非常重要
的意義。上古時期雖有禮儀，也有服飾等差制度，但是經過秦末戰亂已經破
壞嚴重，社會的等級觀念幾近崩潰。叔孫通恢復了禮制，復原了禮儀，將崩
潰的中國禮儀拉回到正軌，又繼續發展。

　　漢代賈誼在〈治安策〉中說：「人主之尊譬如堂，群臣如陛，眾庶如
地。故陛九級上，廉遠地，則堂高；陛亡級，廉近地，則堂卑。高者難攀，
卑者易陵，理勢然也。故古者聖王制為等列，內有公卿大夫士，外有公侯伯
子男，然後有官師小吏，延及庶人，等級分明，而天子加焉，故其尊不可
及也。」[12]意思說：君主的尊貴，就好像宮殿的廳堂，群臣就好像廳堂下的

12　漢・班固撰，唐・顏師古注，《漢書》點校本，北京：中華書局，2018，頁2254。

臺階，百姓就好像平地。所以，如果設置多層臺階，廳堂的側邊遠離地面，那麼，堂屋就顯得很高大；如果沒有臺階，廳堂的側邊靠近地面，堂屋就顯得低矮。高大的廳堂難以攀登，低矮的廳堂就容易受到人的踐踏。治理國家的情勢也是這樣。所以古代英明的君主設立了等級序列，朝內有公、卿、大夫、士四個等級，朝外有公、侯、伯、子、男五等封爵，下面還有官師、小吏，一直到普通百姓，等級分明，而天子凌駕於頂端，所以，天子的尊貴是高不可攀的。賈誼又說：「夫立君臣，等上下，使父子有禮，六親有紀，此非天之所為，人之所設也。夫人之所設，不為不立，不植則僵，不修則壞。《管子》曰：『禮義廉恥，是謂四維；四維不張，國乃滅亡。』」[13]意思是至於確立君臣的地位，規定上下的等級，使父子之間講禮義，六親之間守尊卑，這不是上天的規定，而是人為設立的。人們所以設立這些規矩，是因為不設立就不能建立社會的正常秩序，不建立秩序，社會就會混亂，不治理社會，社會就會垮掉。《管子》上說：「禮義廉恥，這是四個原則，這四個原則不確立，國家便要滅亡。」

　　對於古人制訂服飾禮儀，當下的可能很不理解，要那些繁文縟節幹什麼？共和社會和封建社會是不一樣的，共和社會也是由於封建社會發展而來的，在中國封建社會裡，沒有禮儀、等級制度是不可想像的。我們都知道沒有規矩不成方圓的道理，古代的禮儀就是規矩，社會的大規矩。劉邦初登天子寶座，也同樣輕視禮儀。當他第一次感到了叔孫通制度的禮儀，體現了漢官威儀之後，就不再小覷禮儀，而是開始重視禮儀制度。禮儀就是讓人們按照一定的禮節，等級制度，遵循君君臣臣的綱常。沒有禮儀就沒有文明；沒有禮儀就沒有社會秩序，沒有禮儀就沒有政府的執行力。

　　做人先學禮，禮儀是人生教育的第一課，禮儀是社會秩序穩定的表現，禮儀是人際關係和諧的基礎，禮儀是社會文明進步的載體。中華五千年文明依託於禮儀，因為有禮儀才有中華的禮儀之邦，才有中華燦爛的文化，才有中華美輪美奐的服飾。

13　漢‧班固撰，唐‧顏師古注，《漢書》點校本，北京：中華書局，2018，頁2246。

第四章　衣裝本色禁僭越——服飾的禁忌

衣冠是人們社會生活中的外在表現，不僅體現審美情趣，時尚潮流，在古代中國，更重要的是標示一個人的社會身分。服飾的等級差別表現在諸多方面，服飾的顏色、服飾的紋樣、服飾的配飾、服飾的款式等等。（圖4-1）

圖 4-1 戰國鳳鳥花卉紋繡淺黃面錦袍
復原圖（圖片來源《中國古代服飾》）

一、服色的禁忌

顏色成為分別品官高低的一種方法，於是，服色便有了禁忌，不可僭越。

漢初服飾與民無禁，所謂不設車旗衣服之禁止。西漢雖有天子所服第八詔令的服飾制度，當時嘗令群臣議天子服飾，但也不甚明白。大抵以四十節氣而為服色之別，如春青、夏赤、秋黃、冬皂。至成帝時又申禁奴婢、女樂等被服綺等；又說青、綠為民所常服，可勿禁。大抵以青紫為貴者燕居之服，微賤者不得用此二色，因為這青紫色與高官所佩的綬帶色相類似。

歷史上的隋煬帝好色荒淫，但是登基初始也還是個有作為的皇帝，大業六年（610）整理服飾制度，在常服中劃分等級，規定官員五品以上穿紫袍，六品以下穿緋或綠袍，胥吏穿青袍，庶民穿白袍，屠夫商人穿黑袍，士兵穿黃袍。「流外官庶人、部曲、奴婢服細、絁、布，色用黃、白，庶人服白，但不禁黃，後以洛陽尉柳延服黃衣夜行，為部人所毆，故一律不得用黃。」[1]開始也允許士兵穿黃色袍，因為發生洛陽尉穿黃袍夜間行走，被毆打，此後，就不允許士卒穿黃袍了。尤其是到了宋代開國皇帝趙匡胤軍次陳橋驛，以黃袍加身而稱帝，至宋代以降，除帝王外，其他臣僚不得用此種顏色。

唐代的服飾五顏六色，非常漂亮，但是如此顏色的服飾並不是什麼人都可以穿戴的。士人還沒有進入仕途時，只能穿白袍。《唐音癸籤》有云：「舉子麻衣通刺稱鄉貢。」麻衣就是白衣。白色成為百姓服飾有兩個原因，一是白色屬於天然色，織造工藝相對簡單，是最容易得到的服色，在社會上普遍存在，獲得白色布匹成本最低，適合老百姓；二是白色表示白紙一張，沒有染色，也可以代表沒有任何功名，官職，因此庶民的服色用白色最合適不過。

唐前雖已有品官之服，但社會上對顏色禁忌較寬鬆，到了宋代後期由於理學盛行，封建等級制度趨於完備，對服飾色別限制也就日趨嚴厲。

宋代葉夢得《石林燕語》卷六曰：「國朝既以緋紫為章服，故官品未應得服者，雖燕服亦不得用紫，蓋自唐以來舊矣。太平興國中，李文正公昉嘗舉故事，請禁品官綠袍，舉子白紵，下不得服紫色衣；舉人聽服皂，公吏、

1　周錫保，《中國古代服飾史》，北京：中國戲劇出版社，1996，頁179。

工商、伎術，通服皂白二色。至道中，馳其禁，今胥吏寬衫，與軍伍窄衣，皆服紫，沿習之久，不知其非也。」[2]元代馬端臨《文獻通考》亦曰：「今請公吏及士商、技術不繫官樂人通服皂白，從之。」宋代孟元老《東京夢華錄》卷五則曰：「其士農工商、諸行百戶，衣裝各有本色，不敢越外。」[3]《宋史·輿服志》載：宋太宗「端拱二年（989），詔縣鎮場務諸色公人并庶人、商賈、伎術、不係官伶人，只許服皂、白衣，鐵、角帶，不得服紫。」仁宗天聖三年（1025）詔令：「在京士庶不得衣黑褐色地白花衣服並藍、黃、紫地撮暈花樣，婦女不得將白色、褐色毛段并淡褐色匹帛製造衣服。令開封府限十日斷絕。」[4]這是對服飾與紋樣的禁例，以此可知宋代顏色禁忌的嚴格。

元代雖為蒙古人統治的朝代，其典章制度包括服飾制度，也採納了漢族一些典章，《元典章》記貞元二年（1296）禁民間穿用織金紵絲及織造日月龍鳳紋緞匹及纏身龍緞子。[5]

朱元璋建立明朝，定都南京，其封建制度達到一個高峰，服飾的程式化、制度化更為嚴格。《明史·輿服志三》記載：「洪武三年（1370），庶人初戴四帶巾，改四方平定巾，雜色盤領衣，不許用黃。」又有「官吏衣服、帳幔不許用玄、黃、紫三色，并織繡龍鳳文，違者罪及染造之人。」天順二年（1458）定官民衣服不得用「玄、黃、紫及玄色，黑、綠、柳黃、薑黃、明黃諸色。」「嘉靖六年（1527）復禁中外官，不許濫服五彩裝花織造違禁顏色。」[6]

洪武五年（1372）規定，民間婦女禮服，只能用紫色絁（一種次於羅絹的類似於布的衣料），不許用金繡。衫袍只能用紫、綠、桃紅及淺淡的顏色，不能用大紅、鴉青、黃色。帶子只能用藍絹布製作。洪武六年（1373）又規定，庶人巾環不許用金玉、瑪瑙、珊瑚、琥珀，庶人帽不得用頂，帽珠只許用水晶、香木。[7]

2　宋·葉夢得撰，李欣校注，《石林燕語》，西安：三秦出版社，2004，頁116。
3　宋·孟元老著，王永寬注釋，《東京夢華錄》，鄭州：中州古籍出版社，2010，頁87。
4　元·脫脫等撰，《宋史》點校本，北京：中華書局，2017，頁3574–3575。
5　陳娟娟，《中國織繡服飾論集》，北京：紫禁城出版社，2005，頁218。
6　清·張廷玉等撰，《明史》點校本，北京：中華書局，2016，頁1649、頁1638–1639。
7　清·張廷玉等撰，《明史》點校本，北京：中華書局，2016，頁1649–1650。

《清史稿‧輿服志二》記載：清「順治三年（1646），定庶民不得用緞繡等服。」「康熙元年（1662），定軍民等有用蟒緞、妝緞、金花緞、片金倭緞、貂皮、狐皮、猞猁猻為服飾者，禁之。」雍正「二年（1724），又申明加級官員頂帶、補服、坐褥越級僭用之禁。官員軍民服色有用黑狐皮、秋香色、米色、香色及鞍轡用米色、秋香色者，於定例外，加罪議處。該管官員不行舉發亦如之。」[8]清代順治年間定：公、侯、伯、一品、二品、三品、四品等官，凡五爪、三爪蟒蘇緞圓補子，黃色、紫色、秋香色、玄色、米色及狐皮俱不許穿，如上賜者許穿。嘉慶後庶民亦有用秋香色為衣者，其後玄色、米色亦開禁。[9]蟒袍不是特賜不能用金黃色，黃馬褂須特賞才能穿。庶民男女衣服不得僭用金繡。若僭用違禁紋者，官民各杖一百，徒三年；工匠杖一百，違禁物入官；貨賣杖一百，機戶亦同。

服色禁忌，還與民族、風俗有關，本章節不展開。

自宋以降，尤其是明清兩代，服飾禁忌不僅僅是衣裳的底色，已擴大到衣裳上的佩飾、紋樣等，並制定出相應的懲罰條例。有清一代，顏色禁忌最嚴格，也最鬆馳。封建社會到了清代已走到了末路，封建等級制度也走到了盡頭。由於日久而致疏忽，尤其在清代後期，捐納開而法網疏，服色標等級也就日漸紊亂。

二、章紋的禁用

不僅僅服色有禁忌，服飾上的章紋、配飾也有相應的規定。

古代冕服、冕冠有規定，依品級而定垂旒數。天子十二旒，諸侯九旒，大夫、卿依次六旒、三旒等。（圖4-2）

冕服上的章紋，也依品級增減。《新唐書‧車服志》記載：唐武德四年（621）服飾上的章紋，只有皇帝可以用十二章，皇太子、一品官員只能用九章，上衣繡龍、山、華蟲、火、宗彝，下裳繡藻、粉米、黼、黻；

8　清‧趙爾巽等撰，《清史稿》點校本，北京：中華書局，2019，頁3062–3063。

9　周錫保，《中國古代服飾史》，北京：中國戲劇出版社，1996，頁463。

二品只能用七章，上衣繡華蟲、火、宗彝，下裳繡藻、粉米、黼、黻；三品用五章，上衣繡宗彝、藻、粉米，下裳繡黼、黻；四品用三章，上衣繡粉米，下裳繡黼、黻；五品用一章，下裳繡黻。[10]

圖 4 - 2 漢代皇帝冕服展示圖（摘自《中國歷代服飾》）

　　在服飾的銙等方面也有規定。《唐會要》卷三十一記載：唐上元元年（674）八月，唐高宗下詔完善服色制度，明令：「文武三品已上服紫、金玉帶十三銙，四品服深緋、金帶十一銙，五品服淺緋、金帶十銙，六品服深綠、七品服淺綠、並銀帶九銙，八品服深青、九品服淺青，並鍮石帶、九銙，庶人服黃銅鐵帶、七銙。」[11]這是從銙（腰帶上的裝飾品）上分別品官的等級。這次詔令還禁止內官穿黃袍衫。

　　唐代官服還有一個現象，佩魚袋，內裝魚符（刻有官員職務的身分證明，也就是刻有官職的通行證），做官時發給，退休後收回，憑此魚符出入皇宮。在武則天時期，一度改佩魚為佩龜，唐中宗時恢復佩魚符、魚袋。唐睿宗時，規定魚袋與常服服色相符，穿紫袍者魚袋用金飾，穿緋袍者魚袋用銀飾，因此，魚袋就成了表示身分等級的另一種標識。韓愈有詩云：「開門

10　王煒民，《中國古代禮儀》，北京：商務印書館，1997，頁 67。

11　宋·王溥撰，《唐會要》，北京：中華書局，2017，頁 569。

問誰來，無非卿大夫。不知官高卑，玉帶懸金魚。」這金魚指的就是魚袋用金飾，表明佩戴的是一位高官。

三、紋樣的僭越

官員服飾依據品秩而穿戴，不可逾越。低品秩的官員穿戴了高品秩官員的服飾，就屬於僭越。

僭越有兩種情況：一是某些官員官高權重，得意忘形，服飾穿戴不按規定執行。如嚴嵩主宰朝綱，玩弄權力時，明代無名氏《天水冰山錄》記錄嚴嵩被抄沒的財產目錄，其中蟒服的有通身蟒、蟒補、過肩蟒、過肩雲蟒、百花蟒等多種，例如有「黃織金蟒龍緞一匹，青粧花過肩蟒緞六十二匹，青織金粧花蟒緞六十三匹，青粧花過肩遍地金蟒緞一匹，青粧花過肩鳳緞三匹，青織金仙鶴雲緞一百六十八匹，青織金粧花仙鶴補緞七百八十三匹，青織金仙鶴補素緞三百九十匹，青織金飛魚補緞四匹，青織金鳳補緞一匹，青織金粧花鳳通袖緞一十四匹，青織金粧花斗牛雲緞四十六匹，青織金粧花斗牛補緞四十四匹。」[12] 另一種是社會制度紊亂，人們服飾不遵循規定，明武宗喜歡賜服，客觀上導致社會制度紊亂。商人階層的崛起，富有的商人為了爭取自己的社會地位，他們以錢開道，有錢任性，也屢屢衝擊服飾的等級制度，服飾奢侈，服飾僭越。

蟒服（包含飛魚、斗牛紋服飾）是明清時期顯貴之服，非皇帝特賜不可穿戴。閣臣賜蟒衣始於孝宗弘治十六年（1503），當時賜於大學士劉健、李東陽、謝遷。《明史·輿服志三》載：「十六年，群臣朝於駐蹕所，兵部尚書張瓚服蟒，帝怒，諭閣臣夏言曰：『尚書二品，何自服蟒？』言對曰：『瓚所服，乃欽賜飛魚服，鮮明類蟒耳。』帝曰：『飛魚何組兩角？其嚴禁之。』於是禮部奏定，文武官不許擅用蟒衣、飛魚、斗牛違禁華異服色。」[13] 張瓚堂堂朝中尚書特賜飛魚，尚遭皇帝訓斥，其嚴明性無須贅言。

12　明·陸深等著，《明太祖平胡錄（外七種）》，北京：北京古籍出版社，2002，頁168。

13　清·張廷玉等撰，《明史》點校本，北京：中華書局，2016，頁1640。

　　反映明代社會生活的明代奇書《金瓶梅》就有明中葉社會違背常例逾越禮制僭越蟒服的描述。「忽報劉公公、薛公公來了。慌的西門慶穿上衣，儀門迎接。二位內相坐四人轎，穿過肩蟒，纓槍排隊，喝道而至。」（第31回）「只見一個太監，身穿大紅蟒衣，頭戴三山帽，腳下粉底皂靴。」（第70回）明初朱元璋規定，太監不得干預政治，到了明代中期，祖訓已被冷落到一邊，太監受到最高統治者的賞識，地位提高了，作用與權利也膨脹了。原來「（秉筆太監）和高級文官一樣服用緋色袍服，以有別於低級宦官的青色服裝」，這時「有的人還可以得到特賜蟒袍和飛魚服、斗牛服的榮寵」，到了太監弄權鼎盛時期，「可以在皇城大路上乘馬，在宮內乘肩輿，這都是為人臣者所能得到的最高待遇。他們的威風權勢超過了六部尚書。」[14]據《明史‧輿服志》記載，有權勢的宦官和功臣武將對禁令根本不聽，照樣穿蟒服以相炫耀。

　　正德元年（1506）禁令，商販、僕役、倡優、下賤人等不得用貂皮裘，軍民婦女不許用銷金衣服、帳幔、寶石首飾、鐲釧。軍民不得穿紫花罩甲，因為罩甲袖短，衣式也短，穿著行動方便，當時的士大夫、庶人、僕役都穿罩甲。罩甲分為大襟和對襟式樣，正德十六年（1521）又規定，對襟罩甲，一般軍民步卒不許服用，只有騎馬著可以服用；黃色罩甲只許軍人穿用，其他人不得服用。紫花罩甲一律不許穿用。正德年之後，這項規定成了一紙空文，巡撫、都御史等官員不僅穿紫花罩甲，也穿織金繡彩的罩甲。[15]

　　清代規定，親王以下和品官按官級穿四爪各色蟒紋袍，但不許穿明黃色、金黃色。明朝規定只許內史宦官及受到恩賜的宰輔們才能穿蟒服。（圖4–3）實際上，元、明時這類蟒袍在市上即可買到，《元典章》卷五十八記載大德元年（1297）不花帖木耳向元成宗彙報街市上有人私賣蟒袍，成宗下旨讓各行省遍行文書，不許民間私織私賣纏身龍形式的蟒衣，背身龍形的例外。[16]

14　黃仁宇，《萬曆十五年》，北京：中華書局，1995，頁20。

15　黃能馥、陳娟娟，《中國服裝史》，北京：中國旅遊出版社，1995，頁290。

16　陳娟娟，《中國織繡服飾論集》，北京：紫禁城出版社，2005，頁217。

四、服飾逾越治罪

　　明代逾越服飾，僭越要治罪，因僭越殺頭的事例屢見不鮮。《明史‧耿炳文傳》記載，明初功臣長興侯耿炳文頗得太祖器重，至洪武末年，諸公侯幾乎皆被殺，惟存二侯耿炳文與武定侯郭英。但在「燕王稱帝之明年，刑部尚書鄭賜、都御史陳瑛劾炳文衣服器皿有龍鳳飾，玉帶用紅鞓，僭妄不道。炳文懼，自殺。」[17]

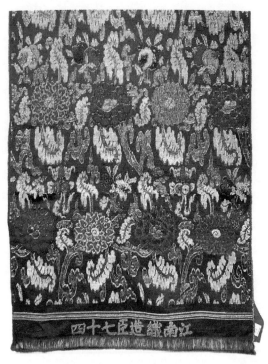

圖 4-3 清代深綠地串枝寶仙花紋織金妝花緞

　　明朝把蟒區分為正身坐蟒和側身立蟒（或行蟒），正身坐蟒地位高貴，正統十二年（1476），私穿正身坐蟒者日多，易和皇帝「袞服」混淆，於是下令工部：凡私自織繡蟒龍等違禁花樣的，工匠處斬，家口發邊衛充軍，買了穿的人要治重罪。弘治元年（1488）又重申禁令：並禁穿玄、黃、紫、柳黃、明黃、薑色等色。弘治十三年（1516）奏定，公、侯、伯、文武大臣及鎮守、守備，違例奏請蟒衣、飛魚衣服者，科道糾劾，治以重罪。嘉靖六年（1527）復禁中外官，不許濫服五彩裝花，織造違禁顏色。

　　康熙九年（1670），定民公以下有頂戴官員以上者禁穿無爪蟒緞。雍正三年（1725）十二月在賜太保年羹堯自裁的罪狀中有：「出門官員穿補服淨街。用鵝黃小刀荷包。擅穿四衩衣服。衣服具用黃色包。伊子穿四團補服。坐落公館牆壁具彩畫四爪龍，吹手穿緞蟒袍。」其狂悖之罪有：「奏摺在內房啟發，並不穿朝服大堂拜送。縱容家人魏之耀穿朝、補服與司道提鎮同坐。」[18]年羹堯是雍正皇帝的寵臣，曾平定青海西藏叛亂，深得雍正賞識，官

17　清‧張廷玉等撰，《明史》點校本，北京：中華書局，2016，頁3820。

18　陳娟娟，《中國織繡服飾論集》，北京：紫禁城出版社，2005，頁225。

至撫遠大將軍、一等公，權傾一世，炙手可熱，但是因為恃功自傲，狂妄自大，不可一世，1725年12月，被雍正帝削官奪爵，列大罪92條，其中僭越罪16條，賜其自盡。年羹堯因為得到雍正皇帝器重，又有戰功，在官場往來中趾高氣揚，常常逾越禮制，發給總督、將軍的文書，本屬平行公文，卻擅稱「令諭」，把同官視為下屬；甚至蒙古扎薩克郡王額駙阿寶見他，也要行跪拜禮。按照古代禮儀制度，下級拜上級，臣子拜皇帝，蒙古郡王只能向皇帝行跪拜禮，年羹堯要求蒙古郡王向他行跪拜禮，屬於越禮忤制，犯了官場大忌。封建社會的禮儀最注重名分，君臣大義是不可違背的，做臣子的就要恪守為臣之道，不能做超越本分的事情，年羹堯失寵雍正皇帝，不得善終，也是罪有應得。

五、屢禁不止的原因

中國是個講究出身、講究品級的社會，人們對出身顯赫家世的人投以尊敬，對於職位高的官員更是敬畏。官就是管人，管社會的，有官就有地位，就有話語權，官大一級壓死人，有錢可以任性，有官職同樣可以任性。社會如此誤解官職、官員，認為有官就可以為所欲為，這才出現了很多為非作歹、稱霸一方的貪官。

服飾，尤其是官服，在中國社會有「別等級，明貴賤」的作用。權力與地位，首先是從官服識別的，低品秩的官員見到高品秩的官員要行禮，這官服就是等級的象徵。因為官本位思想的存在，在官場中官員們都嚮往能夠加官進爵，其潛意識中無時無刻不想著僭越，因此一旦社會對服飾制度有所鬆懈時，僭越服飾的事情就屢屢發生。

帝王的隨意性，喜好賜服，對於服飾的等級制度形成衝擊。明代的正德皇帝是一個荒淫、荒唐的皇帝，時常做出逾制忤禮的事情，他放著九五之尊的皇帝不做，偏偏要做領兵打仗的總兵官，化名總督軍務威武大將軍總兵官朱壽去北方邊區巡視。[19] 正德十三年（1518），得勝回朝，對群臣隨意賜服，近候者用搖曳撒大帽、鸞帶。

19　黃強，〈明武宗未必最荒淫〉，《國文天地》第15卷第1期，1999.6，頁55–58。

　　明中葉隨著城市的出現，市民階層的形成，新興商人的出現，都對傳統思想形成了衝擊，理學家「存天理，去人欲」的訓示，一古腦被甩到了「爪哇國」去了。人們開始追求奢侈生活，明代張瀚《松窗夢語》卷七說：「代變風移，人皆志於尊崇富侈，不復知有明禁，群相蹈之。如翡翠珠冠、龍鳳服飾，惟皇后、王妃始得為服；命婦禮冠四品以上用金事件，五品以下用抹金銀事件；衣大袖衫，五品以上用紵絲綾羅，六品以下用綾羅緞絹；皆有限制。今男子服錦綺，女子飾金珠，是皆僭擬無涯，踰國家之禁者也。」[20]山東《博平縣誌》記載：「至正德嘉靖間古風漸渺。過去鄉社村保無酒肆，亦無遊民，由嘉靖中葉以來以抵於今，流風愈趨愈下，慣習驕吝，互尚荒佚，以歡宴放縱為豁達，以珍味豔色為盛禮。其流至於市井販鬻廝皂走卒，亦多纓帽緗鞋，紗裙細袴，酒爐茶肆，異調新聲，泊泊浸淫，靡焉不振。甚至嬌聲充溢於鄉曲，別號下延于乞丐，逐末遊食，相率成風」，逾禮越制的事情時常發生。

　　逾越禮制，衝擊等級，乃是對社會以出身、以官職劃分階層的不滿，尤其是一向列為四民之末的商人，他們在商業經營中積累了財富，而且通過金錢開道，賄賂了公行，他們需要改變卑微的身分，他們需要不斷地逾越，不斷地衝擊，企圖獲得他們在傳統社會以前沒有的地位，服飾是他們可以表現，也可以很快達到目的的一個途徑。破壞社會秩序，服飾禮儀，固然會遭到傳統勢力的壓制，處罰，但是富起來的商人不在乎，如果靠錢可以掃平障礙，那對有錢任性的商人根本就不是問題。

　　社會觀點的變化，帶來時尚潮流的滾滾向前，許多過去認為無法改變的觀念、習慣、審美觀、價值觀都在悄悄地發生變化。比如說宋代的旋裙，最初就是妓女們為了方便騎驢而創製，因為方便，貴族婦女也漸漸換上了旋裙，這時候粗俗的服飾搖身一變，不再低賤。

　　沒有什麼是不可改變的，時間會打磨歲月的痕跡。禁忌也是隨著時間而發生變化的，只是有的變化來得激烈，變得明顯，有的變化悄然無聲，改變著人們的生活。

20　明・張瀚撰，盛冬鈴點校，《松窗夢語》，北京：中華書局，1997，頁140。

第五章　身藏不露有權衡——深衣曲裾與襜褕

　　中國古代服飾千變萬化，多姿多彩，但是形式上無外乎兩種：上衣下裳制與衣裳連屬制。前者形制上面是衣，下面是裳；後者上下連體，不分衣與裳。按照這兩種形制，西周時服飾主要是前者，衣裳分為兩截，穿在上身的是「衣」，穿在下身的是「裳」，以後的袴褶、襦裙都屬於這一類；春秋戰國時期的服飾主要是後者，上下衣裳連為一體，成為一件衣裳，後世的袍服、長衫屬於這一類，名稱為深衣。

一、深衣之意「身」藏不露

　　何為深衣？就是將上衣下裳連為一體，合併為一件衣服。因被體深邃，故名。深衣誕生於春秋戰國時期，是上古時期的代表性服飾，《禮記・深衣》鄭玄注云：「名曰深衣，謂連衣裳而純之以采也。」孔穎達正義曰：「所以此稱深衣者，以餘服則上衣下裳不相連，此深衣衣裳相連，被體深邃，故謂之深衣。」（圖5–1）

圖 5-1 漢代深衣樣式

　　深衣的衣與裳相連在一起，而冕服、元端都是衣裳不相連屬。深衣的長度大致在足踝。《禮記‧王藻》記載：「朝元端，夕深衣。」朝之禮齊備，故早朝穿元端；夕之禮簡便，故而夕朝穿深衣。《禮記‧深衣》曰：「古者深衣，蓋有制度，以應規、矩、繩、權、衡。」[1]

　　古人穿的深衣，是有一定的尺寸樣式的，以合乎規、矩、繩、權、衡的要求。孔穎達正義曰：「所以稱深衣者，以餘服則上衣下裳不相連，此深衣衣裳相連，被體深邃，故謂之深衣。」錢玄《三禮名物通釋》云：「古時衣與裳有分者，有連者。男子之禮服，衣與裳分；燕居得服衣裳連者，謂之深衣。」

　　還有「身」藏不露之意。上古時期的服裝非常寬鬆，沒有後世意義上的內衣。上衣也沒有紐扣，用帶維繫。下裳不是褲子，而是類似裙子的直筒，沒有襠，下衣是脛衣，無腰無襠，套在膝蓋以下的小腿部位。脛衣對於私部有保護作用，但並不嚴密。[2]身體活動時，如下蹲、下跪、奔跑時，就會露出身體的一部分，尤其是隱私處。而且上古時沒有桌子、椅子，人們會面談事，都是坐姿，就是盤腿坐在墊子上，這樣很容易走光。禮儀活動中，身體一部分露出來，非常不雅。正是因為這樣，出現了深衣來避免身體或內衣露出來。

　　對於深衣的形制，前賢記述略有差異，如漢代的鄭玄、許慎，唐代孔穎達、顏師古，宋代朱熹、聶崇義，明代方以智、張璁，清代江永、黃宗羲、任大椿都有論述，黃宗羲有《深衣考》，江永有《深衣考誤》，任大椿有《深衣釋例》，對於深衣的形制，歷代有爭議。但是大致上都認為裳的一邊相連，一邊曲裾遮掩。相連著者在左邊，有曲裾掩之者在右旁。

　　《禮記‧深衣》記載：深衣「制：十有二幅，以應十有二月。袂圜以應規，曲袷如矩以應方，負繩及踝以應直，下齊如權衡以應平。故規者，行舉手以為容，負繩、抱方者，以直其政，方其義也。故《易》曰：『坤六二之動，直以方也。』下齊如權衡者，以安志而平心也。五法已施，故聖人服之。

1　陳戍國點校，《周禮‧儀禮‧禮記》，長沙：嶽麓書社，2006，頁449。
2　黃強，《中國內衣史》，北京：中國紡織出版社，2008，頁9。

故規、矩取其無私，繩取其直，權衡取其平，故先王貴之。」[3]說明深衣有十二幅縫製而成，其部位各有寓意，以其「規矩」表現無私，以其「繩」代表正直，以其「權衡」寓意公平。穿著這樣的服飾，時時刻刻提醒穿著者行為正直，做事規範，體現公平、公正的公心。

二、深衣的使用

上古時期，服飾品種很簡單，深衣是主要服飾。

上下連屬的深衣在春秋戰國時期普遍使用，男女皆穿深衣。男性的深衣因身分不同、場合不同，而有所區別。相對而言，女性的深衣比較單一。中國傳統服飾形制上有兩種：一位上衣下裳制，一位衣裳連屬制，深衣屬於後者，深衣的形制，大致上裳的一邊相連，一邊曲裾遮掩。深衣相連者在左邊，有曲裾掩之者在右邊。深衣之所以續衽鉤邊，是因為出於掩裳開露的需要，在深衣的前襟被接出一段，穿戴時必須繞至背後，形成了「曲裾」。

深衣的用途廣泛，《禮記‧深衣》曰：「故可以為文，可以為武，可以儐相，可以治軍旅。完且弗費，善衣之次也。」[4]意思是穿著深衣，可以習文，可以練武，可以作為儐相，可以帶領部隊，樣式完備，做起來省力，是朝服、祭服以外最好的衣服了。深衣不是法衣，但是聖人也穿深衣。深衣是士人除祭祀、朝服的吉服之外最為重要的服飾；對於百姓來說，深衣就是他們的吉服（禮服）。

深衣的製作以白麻布為主，領袖、衣襟、裾等部位繡以彩緣。戰國以後，多用彩帛製作。沈從文先生概括深衣的特點：「男女衣著多趨於瘦長，領緣較寬，繞襟旋轉而下。衣多特別華美，紅綠繽紛。衣上有作滿地雲紋、散點雲紋或小簇花的，邊緣多較寬，作規矩圖案，一望而知，衣著材料必出於印、繪、繡等不同加工，邊緣則使用較厚重織錦，可和古文獻記載中『衣作繡，錦為緣』相印證。」[5]（圖5–2）

3　陳戍國點校，《周禮‧儀禮‧禮記》，長沙：嶽麓書社，2006，頁449。

4　同上註。

5　沈從文，《中國古代服飾研究》增訂本，上海：上海書店出版社，1997，頁53。

圖 5-2 漢代窄袖繞襟深衣圖（摘自《中國歷代服飾》）

　　深衣屬於貴族、有錢有身分人的服裝，庶民則以短衣大褲為主，勞動者則著形似犢鼻的短褲，俗稱犢鼻褲。江蘇南部一直延續到清代，因其可跪蹲在水田中操作。《史記·司馬相如列傳》：「相如與俱之臨邛，盡賣其車騎，買一酒舍酤酒，而令（卓）文君當鑪（酒店放置酒罈的爐形土墩）。相如身自著犢鼻褲，與保庸雜作，滌器於市中。」[6]犢鼻褲實際是一種形狀像犢鼻的短褲，從漢代反映犢鼻褲的壁畫中，我們可以看出它的形狀。

　　深衣的出現改變了過去單一的服飾樣式，深受人們的歡迎，不僅做常服、禮服，也做祭服。[7]

6　漢·司馬遷撰，唐·裴駰集解，《史記》點校本，北京：中華書局，2018，頁3639。

7　周汛、高春明，《中國衣冠服飾大辭典》概述，上海：上海辭書出版社，1996，頁2。

三、深衣演變為曲裾直裾（襜褕）

秦漢時期仍然流行深衣，不過到了漢朝，深衣與戰國時期略有變化，西漢早期，深衣演變為曲裾與直裾。到了東漢，男子一般不再穿深衣，而改穿直裾（衣袍）、襜褕（短衣）。襜褕與深衣的共同點在於衣裳相連，不同點在於衣裾的開法。襜褕的款式較為寬鬆，不像曲裾深衣那樣緊裹於身。漢代婦女禮服，仍以深衣為主，因此漢制稱婦女禮服為深衣制。不過這時候的深衣與戰國時期有所不同，衣襟的繞轉層數增多，衣服下擺增大。穿著者腰身大多裹得很緊，並用一根綢帶繫紮在腰間。

深衣用曲裾掩遮身體的原因在於，漢代的長衣一般不開衩口，當時的袴多為脛衣，護體不嚴密，而且不開衩口，又要便於舉步，在行走時，很容易暴露內衣。內衣是貼身而穿的褻衣，不能外露。為了避免這些尷尬，只有採取曲裾遮掩的形式。南京博物院藏有西漢墓出土男女木俑，木俑身上的男式深衣曲裾略向後斜掩，延伸得並不長，而女式深衣曲裾則向後纏繞數層，較男式複雜。

曲裾因深衣穿著時衣襟相掩，尖端部分繞至身後，所謂裾是指衣裙後部的下襬。垂直面下者謂之直裾，裁成斜角之謂之曲裾。深衣則根據衣裾繞襟與否，分為曲裾和直裾兩種。

男子的曲裾下擺較為寬大，方便行走；而女子的則稍顯緊窄，下擺都呈現出喇叭狀的樣式，從出土的戰國、漢代壁畫和俑人都可以見到這樣的式樣。當出現有襠的褲子之後，曲裾遮掩的作用淡化之後，男子穿曲裾的越來越少。女子受到內衣品種發展的制約，相對來說，保持使用曲裾的時間較長一些。一直到東漢末至魏晉，襦裙興起，深衣式微，女子曲裾也漸漸退出了歷史舞臺。

曲裾是漢代女服中最為常見的一種服式，形制通身緊窄，長可曳地，下擺一般呈喇叭狀，行不露足。衣袖有寬窄兩式，袖口大多鑲邊。衣領為交領，領口很低，露出裡衣。曲裾可以多穿，一件套一件，每層領子必露於外，最多的達三層以上，時稱「三重衣」。陝西西安紅慶村漢代出土陶俑有

顯示了「三重衣」曲裾穿著法的形象。

湖南長沙馬王堆一號漢墓出土帛畫描繪了漢代貴族婦女著繞襟深衣的形象。帛畫中女性有多人，皆穿寬袖緊身的繞襟深衣，儘管服飾的面料、服色不一，其深衣形制則一樣，衣裾從前繞著背後、臀部，以綢帶繫束。衣領、袖及襟都有鑲邊，老夫人的深衣上還有精美的紋飾。

襜褕出現在西漢時期，最初為婦人所穿，男子可以穿深衣，卻不能穿襜褕，穿了則被認為失禮。《史記・魏其武安侯列傳》：「元朔三年（前126），武安侯坐衣襜褕入宮，不敬。」[8]唐代司馬貞索隱：「謂非正朝衣，若婦人之服也。」深衣是男女皆可穿，沒有性別差別，襜褕則有性別差異，武安侯穿著襜褕（女人的服飾），自然會被認為失禮。諸葛亮與司馬懿鬥爭時，曾經送個司馬懿女人的服飾，就是為了羞辱司馬懿，讓他迎戰。那麼何為襜褕？《說文解字・衣部》釋義：「直裾謂之襜褕。」（圖5–3）

圖 5-3 漢代襜褕展示圖（摘自《中國歷代服飾》）

8　漢・司馬遷撰，唐・裴駰集解，《史記》點校本，北京：中華書局，2018，頁3452。

四、深衣的影響

　　深衣產生於上古時期，是漢民族服飾的最早形式，對中國服飾產生了巨大的影響，可以說是中國服飾演變史上極為重要的一個品種。後世的袍子、衫子都是在深衣的基礎上產生的。漢代的命婦將深衣作為禮服；唐代的袍子加襴；宋代士大夫復製深衣；元代的質孫服、腰線襖子；明代的曳撒都採用上下連衣的形式；甚至如今的連衣裙也是上古深衣的遺風。

　　到了魏晉時期，出現褒衣博帶的大袖衫等服飾形式，深衣才被代替。[9]所謂被代替，是指服飾流行款式中已經沒有了這個品種，但是魏晉之後仍然有個別喜歡深衣形制的人穿著、研究深衣。在明代後人研究、穿著，湖北武穴明代張懋夫婦墓就出土過明代的深衣，保持完好。說明在民間對於深衣有好感，推崇深衣的人，也還是存在的。他們喜歡深衣的寓意的美好願望，他們以穿深衣來表現他們的理想追求，無私、規範、公平、正直。服飾從來就是與禮儀聯繫在一起的，服飾禮儀不僅僅體現人與人的等級，更表現出和諧、共榮的禮儀文明，服飾有文明象徵，服飾禮儀何嘗不表現出社會秩序，社會道德呢？

9　孫機，《中國古輿服叢考》增訂本，北京：文物出版社，2001，頁139。

第六章　冠冕威儀承上下——漢代的冠

　　等級的文明包涵著階級社會的各個層面，在服飾上的等級標識是最為直觀的，給人們的印象也最為深刻。袞服、龍袍、蟒服、補子、幞頭、烏紗帽等服飾名詞，讀者並不陌生，它們是中國服飾發展中具有代表性的服飾。在人們的思維定勢中，已經將龍袍與皇帝、烏紗帽與官吏聯繫在一起，這也說明服飾在中國歷史演進中，在古代中國人的生活中占據了非常重要的地位。本章之所以專論漢代的冠，實則是因為漢冠形制的建立是中國封建社會冠帽等級制度形成最重要的標誌之一。

一、漢冠的起源

　　古人在狩獵活動中，從鳥獸的冠角受到啟發，於是發明了冠。《後漢書·輿服志》：「上古穴居而野處，衣毛而冒皮，未有制度。後世聖人易之以絲麻，觀翬翟之文，榮華之色，乃染帛以效之，始作五采，成以為服。見鳥獸有冠角鬐胡之制，遂作冠冕纓蕤，以為首飾。」[1]冠冕發明的功能是裝飾美化，兼有束髮作用。《釋名·釋首飾》云：「冠，貫也，所以貫韜髮也。」《說文解字》亦云：「冠，絭也，所以絭髮，弁冠之總名也。从冖，从元，元亦

1　南朝宋·范曄撰，唐·李賢等注，《後漢書》點校本，北京：中華書局，2018，頁3661。

聲。」段玉裁注：「紒者，纏臂繩之名。所以
約束褎者也，冠以約束髮，故曰紒髮。」

　　冠之始，為緇布。「緇布，始冠之冠。太
古未有絲繒，始麻布耳。黃帝始用布帛，或曰
黃帝以前用皮羽。」[2]

　　冠的構成主要有冠頂、繫帶，以及配合
戴冠的附屬冠織。冠織在早期的冠制中必不可
少的，後世則演繹成獨立的體系。冠織有纚、
幘、頰項三種。（圖6-1）《說文解字》曰：
「纚，冠織也。冠織者，為冠而設之織成也。

圖 6-1 頰項（黃強臨摹）

凡繒布不須剪裁而成者，謂之織成。」纚就是束髮的布帛，「纚，今之幘。
終，充也。」《儀禮・士冠禮》：「緇纚，廣終幅。」鄭玄注：「纚一幅長
六尺，足以韜髮而結之矣。」纚尺寸長六尺。

　　繫帶部分有緌、蕤。緌是一組兩根的繫帶，許慎《說文解字》：「以二
組系於冠，卷結頤下（頤，頷，兩頰），是謂緌。」頰是冠帶結子的下垂部
分。許慎《說文》稱：「頰，繫冠緌也」，不確，因此，段玉裁作注時則改
為「繫冠緌垂者」。高漢玉說：「古稱絲織的冠為纚，冠上塗以生漆的為漆
纚冠，後俗稱烏紗帽。」[3]

　　幘是包頭髮的一種巾，功能與纚相同。幘的出現比纚遲，至遲在秦時已
出現，漢代已經比較普遍。纚是戴冠的必須品，幘由纚演繹為巾，也可以單
獨使用。《玉篇・巾部》釋意：「幘，覆髻也。」漢代學者蔡邕在《獨斷》
中解釋得就更清楚了：「幘者，古之卑賤執事，不冠者之所服也。」[4]換言之，
幘是不夠資格的百姓和小吏的「冠」的代用品。《晉書・輿服志》云：「古
者冠無幘，冠下有纚，以繒為之，後世施幘於冠，因或裁纚為帽。」[5]

2　王三聘輯，《古今事物考》影印本，上海：上海書店，1987，頁114。
3　高漢玉，〈纚〉，《中國大百科全書・紡織》，北京：中國大百科全書出版社，1986，
　　頁285。
4　漢・蔡邕撰，《獨斷》影印本，上海：上海古籍出版社，1995，頁18。
5　唐・房玄齡等撰，《晉書》標點本，北京：中華書局，2017，頁771。

　　頍項，是用於束髮的繩套「圍髮際結項中」，通常認為類似後世的幗，覆罩於頭髮之上，又在髮際收束，結於頸項之中。此外又可固冠，這點與纓的功能相同。由於古人多蓄髮，冠高大沉重，置於頭部不穩定，必須有繫繩加以固定。「頍項」周邊有「四綴，以固冠也。」[6]

　　戴冠，以及纓、冠織的使用方法大致是這樣的：劉熙《釋名·釋首飾》云：纓，「自上而下繫於頸也」。鄭玄注曰：「有笄者屈組為紘，垂為飾；無笄者纓而結其條。」「屈組謂以一條組於左笄上，繫定繞頤（兩頰）下，右相向上仰屬於笄，屈繫之有餘，因垂為飾也。無笄則以二條組為纓，兩相屬於頰（兩頰），其所垂條於頤下結之，故云纓而結其條也，此言自上而下繫於頸，則是二條組兩相垂下者也。」[7]

　　秦漢時期習俗，稱禮帽為「頭衣」或「元服」。《漢書·昭帝紀》顏師古注：「元，首也。冠者，首之所著，故曰元服。」[8]冠之產生源於美化和護體，但是隨著人類文明的進程和發展，其等級標誌日趨明顯和嚴格。《說文解字》曰：「冠有法制，故从寸」，「謂之尊卑異服，」中國等級制度至秦漢時期已經系統化，最適宜表現等級文明的服飾首當其衝。一般地說，貴族戴冠、冕、弁，庶民戴巾幘。男子長到二十歲左右行冠禮，《禮記·曲禮》：「男子二十，冠而字。」戴冠成為成人的標誌和貴族身分的常服。

　　冠是弁冕的總名。《說文解字》說：「析言之冕弁冠三者異制，渾言之則冕弁亦冠也。」冕，古代帝王、諸侯及卿大夫所戴的禮帽。《左傳·桓公二年》：「袞、冕、黻、珽，帶、裳、幅、舄，衡、紞、紘、綖，昭其度也。」[9]楊伯峻注曰「冕，古代禮帽，士大夫以上服之」[10]。《字彙·門部》：「古者諸侯、大夫皆有冕，但以旒之多寡別耳。」《釋名》則說「弁，大夫、士人所戴禮帽。……以爵韋為之謂之爵弁，以鹿皮為之謂之皮弁，以韎【染皮革成赤黃色】韋為謂之韋弁也。」

　6　宋·聶崇義，《新定三禮圖》影印本，杭州：浙江人民美術出版社，2016，頁45。

　7　清·郝懿行、王念孫、錢繹、王先謙等著，《爾雅 廣雅 方言 釋名清疏四種合刊》，上海：上海古籍出版社，1989，頁1059。

　8　漢·班固撰，唐·顏師古注：《漢書》點校本，北京：中華書局，2018，頁229。

　9　晉·杜預集解，《春秋經傳集解》，上海：上海古籍出版社，1988，頁69。

　10　楊伯峻編著，《春秋左傳注》修訂本，北京：中華書局，2016，頁93。

二、漢冠承上啟下

　　筆者之所以側重談漢冠，原因在於漢冠承上啟下。秦以前冠制紛亂，漢代初定，叔孫通制漢禮，使漢代等級制度較前代更系統化與正規化。漢高祖對秦以前歷代紛亂的冠制做了統一規定，冠制乃基本定型。從歷代史籍中可見，漢以後冠制雖有變化與發展，但大體不脫漢代諸冠之基本形制。

　　古代之冠即為後世帽子之前身，不過，當時，當時所戴之冠，與後世的形制不同之處，在於用冠圈套髮髻之上，把頭髮束住，冠圈兩旁有兩根絲繩，稱纓，纓在下巴下打結，把冠固定在頭頂上。因此，瞭解漢代之冠，可以幫助我們瞭解中國冠制的歷史。

　　漢代戴冠極為講究。凡官僚入朝、祭祀天地、五帝、參加婚禮、朝賀以及有教養的士人會見長者，必須戴冠，以表示敬重對方。當時帝王、諸侯、朝官的禮冠稱冕旒。職務、級別不同，處理公務時所戴之冠也不盡相同。皇帝上朝往往戴朝天冠，諸侯戴委貌冠，文官戴進賢冠，執法官戴法冠，謁者、僕射戴高山冠，五官左右虎賁、五官中郎將、羽林左右監、虎賁武騎戴武冠或稱大冠，衛士戴卻敵冠。

　　冠與服飾是配套的，也分祭服、朝服。根據日本原田淑人教授考證：漢代祭服有冕冠、長冠、委貌冠、皮弁冠、爵弁、建華冠、方山冠、巧士冠八種；漢代朝服則有通天冠、遠遊冠、高山冠、進賢冠、法冠、武冠、卻敵冠、樊噲冠、術士冠等十多種。[11]漢冠儘管有數十種之多，但冠式都做前高後低、傾斜向前形。所有冠式中最主要的是兩種，一是文官所戴的進賢冠，以冠上橫脊（梁）多少來區分身分的高低；二是武官所戴的武弁大冠，以漆紗製作，上加鶡尾或貂尾為飾，冠內都要襯幘。漢代的其他冠式大致是在以上兩種的基礎上，按文冠、武冠兩個系列而變化的。

11　〔日〕原田淑人著，常任俠、郭淑芬、蘇兆祥譯，《中國服裝史研究》，合肥：黃山書社，1988，頁38、頁59。

三、漢冠冠式介紹

下面將漢冠中的主要冠式作一介紹。

冕冠，帝王臣僚參加重大祭祀時所用。以木為體，廣八寸，長六寸。漢代叔孫通《漢禮器制度》曰：「績麻三十升布為之，上以元，下以纁。」[12] 前圓後方，朱綠裏。前後有旒，前垂四寸，後垂三寸。以旒分尊卑等差，旒繫冠冕懸垂的玉串。傳說黃帝作冕，唐代杜佑《通典》云：「垂旒，目不邪視也。充纊，示不聽讒言。」《禮記·禮器》記載：「天子冕，朱綠藻十有二旒，諸侯九，上大夫七，下大夫五，士三。」[13] 漢制，皇帝十二旒，《後漢書·輿服志》說：「白玉珠為十二旒，以其綬采色為組纓；三公諸侯七旒，青玉為珠；卿大夫五旒，黑玉為珠。」[14]（圖6-2）皇帝旒有前後兩組，諸侯以下旒皆有前而無後。凡戴冕冠時，必須穿著冕服，全身按級別繪繡章紋。

圖 6-2 十二旒（黃強臨摹）

圖 6-3 漢代長冠俑（右）

長冠，又叫齋冠、劉氏冠。祭拜宗廟之服。高七寸，廣三寸，促漆纚為之，制如板，一般以竹皮作為骨架，冠頂造型扁而細長。（圖6-3）本為楚制，民間所謂之鵲尾冠非也。重要僅次於冕冠。此冠為劉邦創製，據《史

12　漢·叔孫通撰，清·孫星衍校集，《漢禮器制度》，北京：中華書局，1985，頁1。

13　楊天宇撰，《禮記譯注》，上海：上海古籍出版社，1997，頁395。

14　晉·范曄撰，唐·李賢等注，《後漢書》點校本，北京：中華書局，2018，頁3663。

記‧高祖本紀》：「高祖為亭長，乃以竹皮為冠，令求盜之薛之，時時冠之，及貴常冠，所謂劉氏冠乃是也。」[15]

　　委貌冠，又名玄冠，以黑色的絲織物製成。《白虎通》云：為「朝廷理政事、行道德之冠。」[16]何以稱委貌冠？《白虎通‧右論冕制》曰：「周統十一月為正，萬物始萌小，故為冠飾最小，故曰委貌。委貌冠者委曲有貌也」，又曰：「古所謂冠簪曰委武，因其有委武為飾，故曰委貌。」委貌冠在漢以前名稱有多種，又稱章甫，毋追等等。「殷統十二月為正，其飾微大，故曰章甫。章甫者，尚未與極其本相當也。夏統十三月為正，其飾最大，故曰毋追。毋追者，言其追大也。」委貌冠名稱較多，其形式漢前也略有不同。《通志》載：「夏后氏牟追冠，長七寸，高四寸，廣五寸，後廣二寸，制如覆杯，前高廣，後卑銳。商因之製章甫冠，高四寸半，後廣四寸，前櫛首，周因之製委貌冠，司服云：凡甸冠弁服，甸田獵也。漢制委貌以皁繒為之，形如委穀之貌，上小下大，長七寸，高四寸，前高廣，後卑銳，無笄有緌行。」[17]

　　建華冠，漢代樂人祭祀田地、五郊、明堂所戴禮冠。上較大，下較小，《後漢書‧輿服志》曰：「以鐵為柱卷，貫大銅珠九枚，制似縷鹿。」[18]縷鹿者，漢代蔡邕《獨斷》稱有婦人縷鹿，是盛縷（絲）的籠製容器。宋代鄭樵《通志略‧器服略》則云：「知天者冠述，知地者履絇。」《左氏傳》曰：鄭子臧好聚鷸冠，建華冠是也。」[19]

　　方山冠，漢代祭祀宗廟時，宦官所戴之冠，《通志略‧器服略》說：「祠宗廟，〈八佾〉、〈四時〉、〈五行〉樂人服之，冠衣各如其方之色而舞焉。」[20]形制似進賢冠，以五彩穀為之。

15　漢‧司馬遷撰，宋‧裴駰集解，《史記》點校本，北京：中華書局，2018，頁441–442。

16　漢‧班固，清‧陳立撰，吳則虞點校，《白虎通疏證》，北京：中華書局，1994，頁501。

17　宋‧鄭樵撰，《通志略》，上海：上海古籍出版社，1990，頁319。

18　晉‧范曄，唐‧李賢等注，《後漢書》點校本，北京：中華書局，2018，頁3668。

19　宋‧鄭樵撰，《通志略》，上海：上海古籍出版社，1990，頁320。

20　宋‧鄭樵撰，《通志略》，上海：上海古籍出版社，1990，頁320。

　　巧士冠，漢制皇帝侍者，宦官所戴禮冠。平常一般不用，在郊天時用。前高七寸，要後相通，直豎似高山冠。《通志略・器服略》記述：「不常服，唯郊天，黃門從官者四人冠之，在鹵薄中，次乘輿車前，以備宦者四星云。」[21]

　　通天冠，皇帝專用禮冠，開始於秦，終於明，其間唯元代不用。《通志略・器服略》云：「通天冠，本秦制，其狀不傳。漢因秦名制。」[22]郊祀、朝冠、燕會，皆戴此冠。冠之形制，歷代大同小異。高九寸，正豎頂，少斜卻，乃直下為鐵卷梁，前有山，展筩為述，乘輿所常服。

　　遠遊冠，分具服遠遊冠，公服遠遊冠，諸侯通用之服。本為楚制，形似通天冠，有展筩橫之於前，而無山述。漢代皇帝五梁，太子三梁。

　　高山冠，又名側注冠，中外謁者僕射僕人使者之服。本為齊國國君之冠，《通志略・器服略》曰：「秦滅齊，獲其君冠，以賜近臣。」形如通天冠，「頂不斜卻直植，」以鐵為卷梁，無山展筩，高九寸。「體側立而曲注故也。」[23]

　　進賢冠，又名緇布冠。文吏、儒士所戴禮冠。《後漢書・輿服志》載：「前高七寸，後高三寸，長八寸，以梁之多少區別官位之高卑。公侯三梁，中二千石以下至博士兩梁，自博士以下至小吏私學弟子，皆一梁，宗室劉氏成員亦戴兩梁冠。」[24]梁冠中一梁冠的級別最低。梁冠延續到明代。

　　法冠，本為楚王之冠，《通志略・器物略》：「秦滅楚，獲其君冠，賜御史。以纚為展筩，鐵為柱」。[25]冠制，高五寸。後來秦御史及漢使者，執法者戴此冠。《史記・淮南衡山列傳》：「於是王乃令官奴入官，作皇帝璽，丞相、御史、大將軍、軍官吏、中二千石、都官令、丞印，及旁近郡太守、都尉印，漢使節法冠。」[26]《獨斷》云：法冠，「楚冠也。一曰柱後惠文冠，

21　宋・鄭樵撰，《通志略》，上海：上海古籍出版社，1990，頁320。

22　宋・鄭樵撰，《通志略》，上海：上海古籍出版社，1990，頁319。

23　宋・鄭樵撰，《通志略》，上海：上海古籍出版社，1990，頁319。

24　晉・范曄撰，唐・李賢等注，《後漢書》點校本，北京：中華書局，2018，頁3666。

25　宋・鄭樵撰，《通志略》，上海：上海古籍出版社，1990，頁319。

26　漢・司馬遷撰，宋・裴駰集解，《史記》點校本，北京：中華書局，2018，頁3755。

高五寸，以纚裹，鐵柱卷。秦制，執法服之，今御史廷尉監平服之，謂之獬豸。」[27] 獬豸，獸名，傳說中神羊，一角，能別曲直，所以，上古以獬豸斷案。據說君王嘗於打獵獲獬豸，以為冠。

術氏冠，即鷸冠，掌天文的官員所戴。《逸禮記》：「鷸，水鳥，天將雨則鳴，古人以知天時，乃為冠，象此鳥形，使掌天文者冠之。前圓差池四重，下取術畫鷸羽為飾，紺色。」

武冠，又名鵔鸃冠、趙惠文冠、武弁大冠，係武官所戴之冠。《通志略·器服略》載：「秦滅趙，以其君冠賜近臣。」趙武靈王效胡服，以金鐺飾首前，插貂尾為貴職。因北方寒冷，胡人以貂皮溫額，後代效仿。「亦曰惠文，惠者，蟪也。其冠义細如蟬翼，故名惠文，或曰齊人見十歲涸澤之神，名曰慶忌。冠大冠，乘小車，好疾馳，因象其冠。漢因之曰武弁，一名大冠」。「侍中，中常侍加黃金璫附蟬為飾，插以貂尾，黃金為笄。」侍中插於左側，常侍插於右側，貂用赤黑之色，又名鵔鸃冠。「倉頡解詁曰鵔鸃，鷩即翟，山雞之屬，尾彩鮮明，是將飾冠，以代貂焉。幸臣閎孺為侍中，皆服大冠。天子元服，亦為先加，又加雙鶡尾，植左右，名鶡冠。鷙鳥之暴者，每所攫撮，應爪摧碎，天子武騎，故冠之。」[28]

樊噲冠，殿前司馬、衛士所用之冠。原係漢將樊噲所冠，鴻門宴時，樊噲聞項羽意殺劉邦，頭戴此冠，持鐵盾闖入項羽帳中，立漢王一側傍視項羽，最終使項羽未敢加害劉邦。其制似平冕，廣九寸，高七寸。

卻敵冠，衛士之冠，制似進賢冠。前高四寸，通長四寸，後高三寸。

卻非冠，宮殿門官吏僕射所冠者，戴之執事，以防伺非。制似長冠，下促，《通志略·器服略》曰：「皆縮垂五寸，有纓緌」。[29]

正因為漢冠承上啟下，因此如果瞭解了漢代十幾種冠制的變化，那麼，對漢代以後的其他冠制，由冠帽表現的等級制度，以及它與服飾配套形成的服飾整體美，服飾美學就比較容易理解與把握。

27　漢·蔡邕撰，《獨斷》影印本，上海：上海古籍出版社，1995，頁19。

28　宋·鄭樵撰，《通志略》，上海：上海古籍出版社，1990，頁320。

29　宋·鄭樵撰，《通志略》，上海：上海古籍出版社，1990，頁320。

第七章　褒衣灑脫博帶寬——魏晉風度與服飾

　　西元4世紀至6世紀，中國處於混亂的南北朝時期，戰爭和民族大遷徙促使胡、漢雜居，南北交流，來自北方遊牧民族和西域國家的異質文化與漢族文化相互碰撞與相互影響，促使中國服飾文化進入了一個發展的新時期。

　　東漢末期，外戚宦官互相殘殺，結果同歸於盡，西元189年涼州軍閥董卓率兵入洛，一度掌權。東漢獻帝受制於人，輾轉流徙，歷史進入了三國時期。曹操扶漢獻帝定都許昌，並於建安五年（200）官渡之戰中戰勝袁紹，逐漸統一北方。漢建安十三年（208）曹軍南下，在赤壁之戰中敗於劉備、孫權聯軍。220年，曹操之子曹丕篡漢建魏，定都洛陽。221年劉備在成都建漢，世稱蜀。孫權在建業稱吳王，229年孫權稱帝。

　　孫權創立的東吳，屬於魏、蜀、吳三權鼎立的三國時期，在宋、齊、梁、陳在南方的南京建都之時，北方也有北魏、東魏、北齊、西魏、北周等政權存在，形成南北對峙的政權，史稱南北朝。

一、褒衣博帶成時尚

　　褒衣博帶是魏晉時期六朝服飾最顯著的特點，就是寬鬆的大袍衫與長長

的腰帶，[1]後世對於魏晉六朝則以「褒衣博帶」來概括。

　　魏晉時期男子服裝有衫、襖、襦、褲、袍，其中長衫最具時代性，《宋書・徐湛之傳》記載：「初，高祖微時，貧陋過甚，嘗自往新洲伐荻，有納布衫襖等衣，皆敬皇后手自作。高祖既貴，以此衣付公主，曰：後世若有驕奢不節者，可以此衣示之。」[2]衫指短袖單衣。夏天人們為了涼快，喜穿半袖衫。寬大的衫子成為魏晉時期最具個性化的服飾，以嵇康、阮籍為代表的竹林七賢就好穿寬大的衫子。（圖7-1）竹林七賢基本上都做過官，但是他們「越名教而任自然」，放棄官職，甘於做山野之人，撫琴長嘯，寄情山林。他們穿的服飾不是官服，而是百姓的服飾，寬大的衫子，飄逸的風度，真是他們蔑視權貴、鄙視世俗、縱情山水、精神奔放的最好寫照。

　　寬大的服飾就是褒衣博帶，由於不受禮教束縛，魏晉時期的人們服飾日趨寬大，不僅在朝官員的官服褒衣博帶，當時的裙子下長曳地，形制寬廣；文人、庶民的服飾同樣追求褒衣博帶的寬大、飄逸之風，《宋書・周朗傳》云：「凡一袖之大，足斷為兩，一裾之長，可分為二。」[3]衣裳寬大程度是原來衣裳的兩倍。上有喜好，下必效仿，魏晉社會追求飄逸之美，寬衣大袖是時代的潮流，社會的時尚。

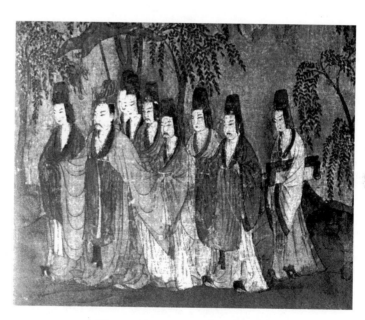

圖 7-1 魏晉服飾「褒衣博帶」

　　魏晉時期玄學盛行，重清談，人們吃藥成風，服用五石散。服了藥物，

1　趙超，《霓裳羽衣——古代服飾文化》，南京：江蘇古籍出版社，2002，頁109。
2　南朝梁・沈約撰，《宋書》點校本，北京：中華書局，2018，頁1844。
3　南朝梁・沈約撰，《宋書》點校本，北京：中華書局，2018，頁2098。

體內熱量散發不出去，皮膚乾燥，衣服與皮膚摩擦，容易潰爛，必須穿著寬大的衣裳，以避免皮膚的潰爛。魯迅先生〈魏晉風度及文章與藥及酒之關係〉文章中一針見血地指出，服了五石散後：「全身發燒，發燒之後又發冷。普通發冷宜多穿衣，吃熱的東西。但吃藥後的發冷剛剛要相反：衣少，冷食，以冷水澆身。倘穿衣多而食熱物，那就非死不可。因此五石散一名寒食散。只有一樣不必冷吃的，就是酒。吃了散之後，衣服要脫掉，用冷水澆身；吃冷東西；飲熱酒。這樣看起來，五石散吃的人多，穿厚衣的人就少；比方在廣東提倡，一年以後，穿西裝的人就沒有了。因為皮肉發燒之故，不能穿窄衣。為預防皮膚被衣服擦傷，就非穿寬大的衣服不可。現在有許多人以為晉人輕裘緩帶，寬衣，在當時是人們高逸的表現，其實不知他們是吃藥的緣故。一班名人都吃藥，穿的衣都寬大，於是不吃藥的也跟著名人，把衣服寬大起來了。」[4] 寬衫固然是個性的表現，本質上則是糟糕的身體與病態的審美追求。

換言之，外在的條件，主要是身體的因素，必須「褒衣博帶」。魏晉六朝服飾的飄逸，並非僅僅為了表現仙風道骨，而是有自己的苦衷，是不得已而為之的，歪打正著，形成了飄逸灑脫的服飾風尚。後人推崇魏晉六朝人縱情豁達，服飾上的飄逸之美，卻沒有窺見他們不得已的苦衷——身體的疾病與精神的痛楚。

二、衣服長短隨時易

《晉書·五行志上》記載了魏晉時期六朝服飾長短的變化。「（東吳）孫休後，衣服之制上長下短，又積領五六而裳居一二。干寶曰：『上饒奢，下儉逼，上有餘下不足之妖也』。……（西晉）武帝泰始初，衣服上儉下豐，著衣者皆厭䙓。此君衰弱，臣放縱，下掩上之象也。至元康末，婦人出兩襠，加乎交領之上，此內出外也。」東晉元帝太興中「是時，為衣者又上短，帶纔至于掖，著帽者又以帶縛項。下逼上，上無地也。」[5] 這段話的意思

4　魯迅，《魯迅全集》第3卷（北京：人民文學出版社，1991，頁507–508。

5　唐·房玄齡等撰，《晉書》點校本，北京：中華書局，2010，頁823、頁825、頁826。

是說：三國時吳國孫休以來，衣服流行上長下短，領子的長占五六分，下裳才占一二分。晉武帝時，衣服又流行上面短小，下面寬大。晉元帝時，又改衣服上身更小，上衣至腋下。

可見東吳時期已經出現了上衣長而下裳短的情況，後來時尚潮流又出現「上儉下豐」的趨向。到了晉元帝時期，時尚潮流又發生變化，上衣長落伍了，恢復到東吳時的上衣短狀況。時尚就是這樣，反反覆覆，它不停歇，總是向前走，只是時尚潮流也是輪回的，向前走，走了一段之後，打個旋，繼續往前走，又轉個圈，如此反復，若干年後，人們忽然發現，時尚又回到了從前。當然，六朝衣服的長短變化，也受到時代因素的影響。衣裳的長短變化還有實用性的考慮，為了行動的方便，因為在東晉初年百姓遷徙頻繁，士卒作戰奔走，衣服長短也是出於遷徙，戰鬥的需要。

對於衣服長短的變化，東晉葛洪說：「喪亂以來，事物屢變，冠履衣服，袖袂財制，日月改易，無復一定，乍長乍短，一廣一狹，忽高忽卑，或粗或細，所飾無常，以同為快。其好事者，朝夕放（仿）效，所謂京輦貴大眉，遠方皆半額也。」[6]時局變化，族群遷徙，工作需要，都影響著六朝時期衣服長短的變化，但是對於衣服時尚美的追求，即便在動盪的時代，也依然存在，美是關不住的春光，總會「一枝紅杏出牆來」。

東吳到東晉衣服長短的變易，也有審美觀點變化而導致的因素。因為這個時期的人們，奢侈享樂風氣很盛，必然影響服裝款式的變化。這與前述魏晉時期「褒衣博帶」又有關聯了，因為在晉元帝時，衣裳流行上短下長潮流之後，《晉書·五行志》記載：晉代末年，衣服又變得寬鬆博大，也就是「褒衣博帶」的形式。褒衣博帶是為了美，體現翩翩風度；衣服長短也是為了美，顯得幹練利索。（圖7–2）

耕作的農夫，從事體力的勞動者工作時以短衣長褲為主，腿部裹帶，那是為了勞作的需要。休息時，短衣長褲也不受歡迎，他們也有寬大的衫子，喜歡寬鬆的衫子。

6　東晉·葛洪著，張松輝、張景譯注，《抱朴子外篇》，北京：中華書局，2013，頁568。

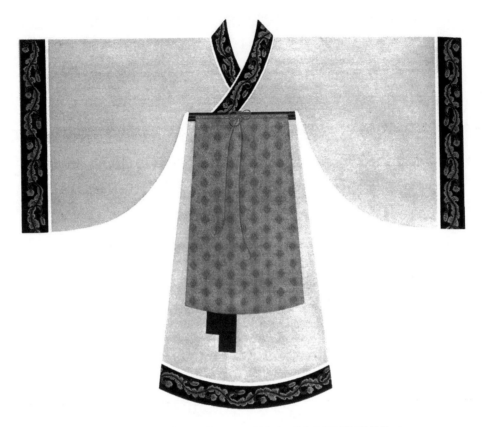

圖 7-2 魏晉大袖寬衫展示圖（摘自《中國歷代服飾》）

　　一件衣服，就這樣被魏晉人玩賞著，他們從衣服的變化中，展示他們的藝術才能，體現他們的審美情趣。他們在玩中釋放情緒，抒發情感，創造美麗。不必說魏晉時期人們思想的豁達奔放，不必說嵇康在生死關頭仍然可以淡定地彈奏一曲〈廣陵散〉，不必說王羲之書法的飄逸，不必說謝安淝水之戰的鎮定自若，單說魏晉時期人們的服飾，其灑脫飄逸的風格，同樣折射出這一時期崇尚個性自由、生活多姿多彩的光輝。

三、北方褲褶成為時尚之服

　　魏晉時期的服飾，大體上沿襲秦漢舊制。中原地區的服飾，在原有基礎上吸納了北方少數民族的服飾特點，衣服裁製的更加緊身，更加適體。傳統的服飾樣式逐漸消失。而被稱為胡服的西北少數民族服飾，逐漸成為社會上

的普遍裝束。男子首服，以幅巾為主，其風氣的始於漢末，王公名士以禮冠為累贅，紛紛摘冠戴巾，以幅巾紮髮，頭部的緊墜感一掃而空，風氣沿襲到魏晉，也可以視為魏晉「越名教而任自然」名士風氣的發端。

魏晉南北朝是民族大融合時期，南北朝文化交流頻繁，互相影響。北方的服飾影響著南方，尤其是經過北魏孝文帝的改革，以漢服取代胡服，說漢話，原本是鮮卑族建立的北魏完成了漢化的改革，其官職、文化都與漢民族相同。同樣，北方遊牧民族的服飾也影響著南方的漢族。來自於北方遊牧民族的褶褲，隨著南北民族的交融，在魏晉時期進入漢民族服飾之中。南方的漢人也開始穿著褲褶服。先是成為軍戎之服，後來推廣到社會，成為男女共用的服飾款式。

東晉以降，江左士庶皆服褲褶，《晉書‧郭璞傳》記載：郭璞「中興初行經越城，間遇一人，呼其姓名，因以褲褶遺之」。[7]褲褶在東晉時不僅作為軍服廣泛使用，而且也作為私居時的服飾和急裝，並為百姓與帝王所採用。（圖7–3）

褲褶服不是魏晉南北朝才有的服飾形制，早在戰國時期，趙武靈王服飾改革，宣導「胡服騎射」，漢民族就開始向遊牧民族學習、借鑑服飾。「漢魏之際，軍旅數起，上褶下褲，服之者多，於是始有褲褶之名。」[8]

北方各遊牧民族從事畜牧生活，習於騎馬，涉水草，所以他們的衣著大多以衣褲為主，即上身著褶，下身著褲，稱之為「褲褶服」。《急就篇》云：「褶

圖 7-3 河南鄧縣畫像磚褲褶
（摘自《中國古代服飾史》）

為重衣之最在上者也，其形若袍，短身而廣袖，一曰左衽之袍也。」《說文》

7　唐‧房玄齡等撰，《晉書》點校本，北京：中華書局，2010，頁1909–1910。

8　張承宗，《六朝民俗》，南京：南京出版社，2004，頁57。

亦作左衽袍。左衽的衣式，為其他民族衣式的特點，漢族則為右衽之式。[9]

褲褶以其輕便簡捷的特點成為軍中將士的主要服裝。《南齊書‧王奐傳》載：齊武帝「以行北諸戎士卒多襤褸，送褲褶三千具，令奐分賦之。」[10]除將士外，王公大臣以及婦女都有穿褲褶者，可見這一服裝樣式在六朝時期是比較流行的。[11]

褲褶日後亦為漢族所採用。周錫保先生認為「當時其形式必然是既取其長，而又使其符合於漢族的特點，即採取其廣袖與改為大口褲的形式。這樣既可權做常服用而又可以作為急裝戎服用，其式樣當亦改為右衽。」[12]

魏晉南北朝時期的褲分為小口褲和大口褲兩種，穿大口褲行動不方便，就用三尺長的錦帶將褲管束縛，稱為縛褲。[13]大口褲的縛褲與小口褲的褲褶都屬是當時時髦的服飾，《南史‧帝紀》記載，齊東昏侯將褲褶作為常服穿。對於褲褶的形制，沈從文先生認為：「基本樣式，必包括大、小袖子長可齊膝的衫或襖，膝部加縛的大小口褲。而於上身衫子內（或外）加罩裲襠。[14]以筆者陋見，加裲襠的褲褶仍然屬於戎服，其風格是北朝服飾，褲褶進入南朝之後，由戎服到常服，遍及社會，已經不再加裲襠（裲襠的形制最初就是鎧甲），南朝的褲分為大小口褲管，大口褲是縛褲，小口褲是褲褶。

褲褶與大袖衫是兩種風格，褲褶褲管小口，緊身；大袖衫袖口、衫身，寬大。這兩種服飾魏晉時期很受歡迎，並迅速流行起來，成為當時的時尚。寬鬆與緊身，兩種不同風格的服飾何以成為一種風尚？因為需要不同，審美情趣不同，褲褶主要用於軍事上的偵查、格鬥等活動，屬於軍戎之服；褲褶的流變是先戎服後便服，即由軍事上的作訓服，演變成人們的日常生活服。戰爭創造了一種新款服飾，生活又將其實用性、便捷性改良，推廣，服務於生活。在戰爭頻仍，政權更替，生命脆弱的時代，局勢稍微穩定下來，生活

9　周錫保，《中國古代服飾史》，北京：中國戲劇出版社，1986，頁130。

10　南朝梁‧蕭子顯撰，《南齊書》點校本，北京：中華書局，2007，頁849。

11　許輝、李天石編著，《六朝文化概論》，南京：南京出版社，2004，頁337。

12　周錫保，《中國古代服飾史》，北京：中國戲劇出版社，1986，頁131。

13　黃能馥、陳娟娟，《中國服裝史》，北京：中國旅遊出版社，1995，頁128。

14　沈從文，《中國古代服飾研究》增訂本，上海：上海書店出版社，1997，頁186–187。

仍要繼續，講究安適，享樂又成為人們的追求，大袖衫滿足了魏晉時期人們對時尚需求的審美體驗，也是生命價值的昇華。

四、男人以穿女服為時尚

男扮女樣，在戲曲中普遍，京劇中的旦角並不都是女子出演，很長一段時間都是男子反串，民國時期的四大名旦梅蘭芳、荀惠生、尚小雲、程硯秋，以及四小名旦，個個都是鬚眉男兒，而且梅蘭芳等名角的扮相比女人還嫵媚。對於戲曲中的男扮女裝，並無什麼歧義。不過，生活中如果男子穿女裝，扮女相，說女聲，則容易受到非議，被斥之為娘娘腔，醫學上認為大概是男性荷爾蒙不足，陽剛之氣遜色於陰柔之氣吧。

在中國歷史上，也曾有過男穿女裝的情況，魏晉時期女性妝容的嫵媚頗受世人欣賞。受此風影響，有些男子開始以穿女服為時尚。《宋書·五行志一》載：「魏尚書何晏，好服婦人之服。」[15] 至南朝梁、陳時，更多男子效仿女性妝飾、穿著，「熏衣剃面，傅粉施朱，」舉止漸漸女性化，甚至北朝也深受影響，如《北齊書·元韶傳》稱文宣帝「剃（元）韶鬚髯，加以粉黛，衣婦人服以自隨。」[16] 同時豪富之家蓄養孌童盛行。這些風氣在當時被視為時髦、時尚，進而影響到服飾。

從魏晉的政治恐怖，到六朝的人生無常，生與死都是痛苦，因此魏晉人在這樣的政治環境下，把生死放置一旁，開始放縱，追求個性的解放，追求及時行樂。貴族人家，紈綺子弟，經濟上富足，不再滿足傳統的飲酒作詩，他們要擁有快樂每一天，愛惜自己，那就先把自己整得美一點。《宋書·范曄傳》曰：「樂器服玩，竝皆珍麗，妓妾亦盛飾。」[17]

《顏氏家訓·涉務篇》說：「梁世士大夫，皆尚褒衣博帶，大冠高履，出則車輿，入則扶侍，郊郭之內，無乘馬者。」[18] 戴大冠，穿大袖衫，足登高

15　南朝梁·沈約撰，《宋書》點校本，北京：中華書局，2018，頁886。

16　唐·李百藥撰，《北齊書》點校本，北京：中華書局，2008，頁388。

17　南朝梁·沈約撰，《宋書》點校本，北京：中華書局，2018，頁1829。

18　北齊·顏子推撰，《顏氏家訓》影印本，上海：上海古籍出版社，1992，頁25。

履鞋，好不威風。如果服飾僅僅這樣穿，並無不妥。貴族子弟偏不這樣，效仿女子，出門要化妝，塗脂抹粉不再是女性的專利，他們有的是錢，有的是時間，有的是愛美扮美的想法，《顏氏家訓・勉學篇》說：「梁朝全盛之時，貴遊子弟……無不熏衣剃面，傅粉施朱，駕長簷車，跟高齒屐。」[19]他們愛上了化妝，習慣於修飾妝容，於是乎，魏晉時期的男子出現了兩極分化，一類生活精緻，塗脂抹粉；另一類放蕩形骸，或者迷上杯中物，或者吸食五石散，袒胸露懷，又或撫琴尋找知音，又或嘯叫狂妄，以白眼視人。

平民服飾如果嚴格區分，有兩個階層——士與庶。未出仕為官的讀書人，是士，也屬於民。當年諸葛亮隱居南陽臥龍崗，自耕自足，縱論天下形勢，期待明主，其身分是百姓。中國儒家窮則獨善其身，也就是諸葛亮隆中對的情形，其穿著屬於平民服飾；一旦出仕，達者兼濟天下，那麼其服飾也變為官服。還有一種純粹以勞作為生，辛勤耕耘在田間的民，在城鎮就是居民，他們身著平民服飾。陶淵明代表的隱士「歸去來兮」辭官為名，隱居山林，是平民中的異類，《宋書・陶潛傳》記載：「值其酒熟，取頭上葛巾漉酒，畢，還復著之。」[20]陶淵明脫下頭巾來漉酒（過濾酒中雜質），漉完酒，又將頭巾戴在頭上，拎起他的酒葫蘆，慢悠悠地走了，若無其事，旁若無人。大概沒有那個詩人會有他這樣的瀟灑，陶淵明頭上戴的巾，就是魏晉時期隱士的頭巾。[21]

平民的服飾也分為兩種，前面說的褒衣博帶其實是士的燕居之服。魏晉時期，為便於勞作，基層勞動人民的服飾以瘦、窄、短為特點，從出土的文物、壁畫來審視，農民、牧民、屠夫、雜役等人群的服飾，不論男女，其服裝主要上身窄袖短衫，袖長至腕，衣長則至膝蓋；下身穿褲。

19　北齊・顏子推撰，《顏氏家訓》影印本，上海：上海古籍出版社，1992，頁13。

20　南朝梁・沈約撰，《宋書》點校本，北京：中華書局，2018，頁2288。

21　黃強，《南京歷代服飾》，南京：南京出版社，2016，頁37。

第八章　十二章紋標等級——魏晉南北朝冕服與官服

　　冕服誕生於西周，在中國古代社會的很長時間裡，冕服都是男子最高級別的禮服，通常做祭服使用，分為六種，又稱六冕。其中的十二章紋，即大裘冕級別最高，是皇帝祭天時穿的大禮服。秦代末年的戰亂，上古的服飾制度遭到破壞，然而經過漢初叔孫通的演繹，尤其是漢高祖劉邦的欣賞與推崇，禮崩樂壞的冕服及其禮儀制度得以恢復。因此，漢代的冕服定型，並程序化。

一、冕服在魏晉六朝

　　對於冕服與冕冠，讀者印象深刻的就是君王頭上戴的有護板，有垂旒的冠。冕冠上的垂旒數是按照不同場合所明確的冕的種類與戴冕者身分來確定的，有三旒、五旒、七旒、九旒與十二旒等。袞冕十二旒，每旒十二顆玉，以五彩玉為之，用玉二百八十八顆（前後兩面）；驚冕九旒，用玉二百一十六顆；毳冕七旒，用玉一百六十八顆；絺冕五旒，用玉一百二十顆；玄冕三旒，用玉七十二顆。戴十二旒者為帝王，諸侯、卿大夫、大夫，只能九旒、七旒、五旒。也就是說垂旒的數量與身分是對應的，垂旒多的，說明官位大，品級高；垂旒少的，官小品低。因此不管官員認識不認識，通過冠冕的垂旒，就可以看出官位元高低，對於從事服務、保衛工作的侍從來說，尤其

重要。一眼就辨別出大官、小官，引導時很方便，享受不同等級服務時，也不會出錯。

漢代的冕服沿襲周代，多為玄衣、纁裳，上衣顏色象徵未明之衣，下裳表示黃昏之地。集天地之一統，有提醒君王勤政的用意。衣服上繡日、月、星辰、山、龍、華蟲、宗彝、藻、火、粉米、黼、黻十二章紋，章紋的圖案並不是任意為之的，而是具有象徵意義。

古代帝王在最重要、最隆重的祭祀場合下，穿十二章紋的冕服，因此十二章紋為最貴，依照禮節的輕重，冕服及其章紋有所遞減。那麼，王公貴冑，文武百官的禮服（冕服）及其章紋也是依次遞減的。王的冕服由山而下用九章，侯、伯冕服章紋由華蟲以下用七章，子、男冕服由藻以下用五章，卿大夫冕服由粉米以下用三章。即除了冕服由大裘冕依次遞減為袞冕、鷩冕、毳冕、絺冕、玄冕之外，繡在冕服下裳上的章紋也是遞減的。

魏晉沿襲漢制，略有革新。《晉書·輿服志》記載：自后王、庶人之服飾，各有等差，以袀玄（袀以紺色的繒製作，紺色是微帶紅的黑色，即玄衣纁裳）為祭服。（圖8-1）「明帝乃始採《周官》、《禮記》、《尚書》及諸儒記說，還備袞冕之服。天子車乘冠服從歐陽氏說，公卿以下從大小夏侯氏說，始制天子、三公、九卿、特進之服，侍祠天地明堂，皆冠旒冕，兼五冕之制，一服而已。天子備十二章，三公諸侯用山龍九章，九卿以下用華蟲七章，皆具五采。魏明帝以公卿袞衣黼黻之飾，疑於至尊，多所減損，始制天子服刺繡文，公卿服織成文。及晉受命，遵而無改。天子郊祀天地明堂宗廟，元會臨軒，黑介幘，通天冠，平冕。」[1]

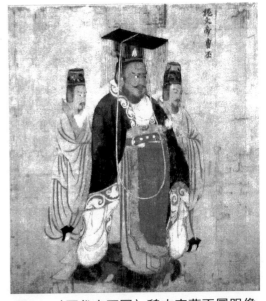

圖 8-1〈歷代帝王圖〉魏文帝曹丕冕服像

1 唐·房玄齡等撰，《晉書》點校本，北京：中華書局，2010，頁765。

　　冕服是天子與諸侯、大夫、卿所穿的禮服，其頭上所戴的冕冠，依身分差別，冠上垂旒有所增減。

　　晉代冕服由冕冠、冕服（衣裳）、舄（鞋）構成。晉初「冕，皁表，朱綠裏，廣七寸，長二尺二寸，加於通天冠上，前圓後方，垂白玉珠，十有二旒，以朱組為纓，無緌。佩白玉，垂珠黃大旒，綬黃赤縹紺四采。衣皁上，絳下，前三幅，後四幅，衣畫為裳繡，為日、月、星辰、山、龍、華蟲、藻、火、粉米、黼、黻之象，凡十二章。素帶廣四寸，朱裏，以朱綠褍飾其側。中衣以絳緣其領袖。赤皮為韍，絳袴袜，赤舄。未加元服者，空頂介幘。其釋奠先聖，則皁紗袍，絳緣中衣，絳袴袜，黑舄。」[2]天子冕冠十二旒，用紅色絲帶繫冕，綬帶有黃、紅、青白、黑紅色等四色。上衣為黑色，下裳為絳色；下裳繡有十二章紋。鞋子分為兩種，紅鞋與黑鞋。天子的冕旒，前後用真白玉珠，魏明帝改為珊瑚珠，東晉時，改為翡翠、珊瑚、雜珠。晉代冕冠與其他朝代不同之處，是冕綖加於通天冠上，唐代閻立本《歷代帝王圖》中通天冠上加冕綖不準確。[3]

　　王公、卿大夫參加祭祀也服冕服，平冕之旒，皇帝十二旒，至於王公則八旒，卿七旒。章紋也依官職高低遞減，王公衣飾自山、龍以下九章（沒有日、月、星辰），卿自華蟲以下七章。

　　南朝宋代對於冕服制度有所調整。宋明帝劉彧泰始四年（468）將冕服分為大冕、法冕、冠冕、繡冕、紘冕等五種，如果再加上通天冠，皇帝的服飾就有了六套。[4]《文獻通考》記載：「朕以大冕純玉繅，元衣黃裳，祭天，宗明堂。又以法冕，元衣絳裳，祀太廟，元正大會朝諸侯。又以飾冕，紫衣紅裳，小會宴，享送諸侯，臨軒會。王公又以繡冕，朱衣裳，征伐、講武、校獵。又以紘冕，青衣裳，耕稼，享國子。」[5]冕服的品種五種，服色也是五種，大冕用純玉繅，玄衣黃裳；法冕用五彩繅，玄衣絳裳；冠冕用四彩繅，紫衣

2　唐‧房玄齡等撰，《晉書》點校本，北京：中華書局，2010，頁766。
3　周錫保，《中國古代服飾史》，北京：中國戲劇出版社，1986，頁18。
4　〔韓〕崔圭順，《中國歷代帝王冕服研究》，上海：東華大學出版社，2007，頁83。
5　元‧馬端臨撰，《文獻通考》影印本，北京：中華書局，1991，頁1010。

紅裳；繡冕用三彩繡，朱衣裳；紘冕用二彩繡，青衣裳。[6]五冕用玄、黃、絳、紫、紅、朱、青等諸色，有所寓意。大冕所配玄衣黃裳，取義「天地玄黃」；法冕所配玄衣絳裳，合乎「玄上繡下」舊制；[7]飾冕配紫衣紅裳，繡冕配朱色衣裳，紘冕配青色衣裳，大概也與五行學說地分東、南、西、北、中五方，色分青、赤、白、黑、黃五色有關，東方屬木青色，南方屬火紅色，最重要的祭天等典禮是要穿冕服的。至於為何用紫色衣，情況不明，紫色儘管在隋唐品色制度中屬於高貴色，在上古時期紫色不是正色，並不受優待。筆者在論及古代顏色崇尚時，曾指出：五行演繹出五色，青、白、赤、黑、黃五色被視為正色，由五色摻和而生的是顏色是間色，如紫、綠、藍，正色為正統色，間色為旁系色。秦漢之前，對間色是排斥的，孔子說「惡紫之奪朱也」，孟子說「惡紫，恐其亂朱也」。[8]紫色何以在六朝成為飾冕中的上衣服色，有點費解。

南朝齊代冕服沿襲晉代、宋代。「齊因宋制，平天冠服，不易舊法，郊廟朝所服也。舊袞服用織成，建武中明帝以織太重，乃采畫為之，如金飾銀薄，時亦謂為天衣。通天冠服絳紗袍，皁緣中衣。」[9]南齊的冕冠，又稱平天冠，由黑介幘、平冕構成。齊武帝蕭賾永明六年（488），改三公八旒，卿六旒。依照漢代三公服，用山、龍九章，卿則用華蟲七章。[10]

《晉書》、《宋書》、《南齊書》中關於冕服的記錄，內容相近，儘管有承因前朝之制的解釋，但是有學者指出是《宋書》中「八志」成書在「紀傳」之後，定稿於齊明帝、梁武帝時，因此關於「王公八旒九章、卿七旒七章」應該是南齊永明之後的制度。[11]此觀點故且存之。

齊代冕服特點：冕服的衣裳有袞衣、天衣之稱；上衣下裳的服章，初次

6　〔韓〕崔圭順，《中國歷代帝王冕服研究》，上海：東華大學出版社，2007，頁83。

7　閻步克，《服周之冕──《周禮》六冕禮制的興衰變異》，北京：中華書局，2009，頁261。

8　黃強，《中國服飾畫史》，天津：百花文藝出版社，2007，頁7。

9　元·馬端臨撰，《文獻通考》影印本，北京：中華書局，1991，頁1010–1011。

10　南朝梁·蕭子顯撰，《南齊書》點標本，北京：中華書局，北京，2007，頁340。

11　閻步克，《服周之冕──《周禮》六冕禮制的興衰變異》，北京：中華書局，2009，頁219。

全畫；服章上用金銀薄片來裝飾，[12]也是一種創造、創新。

南朝梁代，「梁制，乘輿郊天、祀地、禮明堂、祠宗廟、元會臨軒，則黑介幘，通天冠平冕，俗所謂平天冠者也。其制，玄表，朱綠裏，廣七寸，長尺二寸，加於通天冠上。前垂四寸，後垂三寸，前圓而後方。垂白玉珠，十有二旒，其長齊肩。以組為纓，各如其綬色，傍垂黈纊，玩珠以玉瑱。其衣，皁上絳下，前三幅，後四幅。衣畫而裳繡。衣則日、月、星辰、山、龍、華蟲、火、宗彝，畫以為繢（同繪）。裳則藻、粉、米、黼黻，以為繡。凡十二章。素帶，廣四寸，朱裏，以朱繡褌飾其側。中衣以絳緣領袖，赤皮為韠，蓋古之韨也。絳袴袜，赤舄。佩白玉，垂朱黃大綬，黃赤縹紺四采，革帶，帶劍，緄帶以組為之，如綬色。」[13]梁武帝蕭衍天監十年（508），制定大裘冕之制，六冕之服皆是上衣玄色下上纁色，擬改上衣以玄繒為之，「其制式如裘，其裳以纁，皆無文繡。冕則無旒。」[14]並把冕服中龍紋，改為鳳凰紋。

南朝陳代，冕服依梁代之制，「依天監舊事，然亦往往改革。」永定元年（557），陳武帝陳霸先繼位，徐陵奏請乘輿、御服採用梁代舊制。「冕旒，後漢用白玉珠，晉過江，服章多闕，遂用珊瑚雜珠，飾以翡翠。」侍中顧和奏請：不能用玉珠，建議用白琁（蚌珠）。陳武帝表示：「今天下初定，務從節儉。應用繡、織成者，並可彩畫，金色宜塗，珠寶之飾，任用蜯也。」[15]「皇太子朝服遠遊冠，侍祀則平冕九旒。五等諸侯助祭郊廟，皆平冕九旒，青玉為珠，有前無後，各以其綬色為組纓，旁垂黈纊。」[16]陳代於冕服的改革只是冕旒不再用玉珠，改用珍珠，出於厲行節約的考慮。

歸納起來，六朝冕服從歷史文獻來看，關於東吳的記錄不詳，其他五個朝代使用頻率較高。冕服沿襲漢代，形制基本相同，服色與冕旒有所不同。宋齊時期，冕服九旒九章、七章，向《周禮》靠近；陳代冕服五旒則向漢魏回歸。

12　〔韓〕崔圭順，《中國歷代帝王冕服研究》，上海：東華大學出版社，2007，頁84。

13　唐・魏徵、令狐德棻撰，《隋書》點校本，北京：中華書局，2016，頁215。

14　唐・魏徵、令狐德棻撰，《隋書》點校本，北京：中華書局，2016，頁217。

15　唐・魏徵、令狐德棻撰，《隋書》點校本，北京：中華書局，2016，頁218。

16　唐・杜佑撰，王文錦、王永興、劉俊文、徐庭雲、謝方點校，《通典》點校本，北京：中華書局，1992，頁1605。

　　日本學者原田淑人將六朝的冕服稱之為祭服，在中國雖然冕服用於祭祀，卻沒有「祭服」一說，但是他指出冕服的「前三幅後四幅」的裁剪方法「並不關係到衣而僅與裳有關」，「後漢的裳的裁法，也和它有關」。[17]

　　上述說及男子冕服，女子參加祭祀活動，也有專門服飾，不是冕服，這也是原田淑人將冕服稱之為祭服的原因。皇后、嬪妃參加祭祀也有專門的褘衣，非常華美，「褘襦大衣，謂之褘衣，皇后謁廟所服，……褘襦用繡為衣，裳加五色，鏤金銀校飾。」[18]

　　此外，參加祭祀的舞樂人員也有專門服飾。雲翹舞樂人祭天地、五郊、明堂，戴爵弁，又名廣冕。高八寸，長尺二寸，如爵形，前小後大。[19]

　　魏晉南北朝的冕服在各朝代大致相同，略有變化。南朝宋代冕板加於通天冠上，稱之為平頂冠。到了北朝的北周，天子有蒼冕、青冕、朱冕、黃冕、素冕、元冕、象冕、山冕、鷩冕、袞冕等十二種冕服，冕服中均繡十二章紋，上衣六種章紋，下裳六種章紋。隋朝對北朝冕服有所改革，大業二年（606），制天子服飾大裘冕，也採用十二章紋。自隋代開皇以降，天子唯用袞冕，自鷩冕之下，不再使用。唐代沿襲隋制，也有所創新，唐代皇帝與皇太子冠服出現通天冠、翼善冠、遠遊冠，其中通天冠天子之服，遠遊冠為皇太子及宗室封國王者之服，翼善冠係唐太宗貞觀八年（634）創製，開元十七年（729）廢止，不再使用。宋代皇帝冕服，除祭祀天地、宗廟外，上尊號、元人受朝賀、冊封以及各種大典禮時也穿。總體上劃歸為祭服。冕服中最突出的是冕冠，冕冠有垂旒，天子十二旒。元代冕服，取宋代早期與金代的制度，天子的冕服之冕板、冕旒大致與宋代、金代相同。

二、天子與百官冠服

　　晉代服飾制度因襲舊制，皇帝的服裝有冕服、通天冠服、黑介幘服、

17　〔日〕原田淑人著，常任俠、郭淑芬、蘇兆祥譯，《中國服裝史研究》，合肥：黃山書社，1988，頁56。

18　南朝梁·蕭子顯撰，《南齊書》點標本，北京：中華書局，北京，2007，頁342。

19　唐·房玄齡等撰，《晉書》點校本，北京：中華書局，2010，頁770。

雜服及素服。大致上晉代的通天冠服大致與前代一致，用作常服和朝服。服色漢代隨五時色，晉代為絳色。六朝宋初冕服中的袞冕稱為平天冠服，皇帝常服有通天冠服。六朝齊代皇帝常服是通天冠服，由通天冠、黑介幘、絳紗袍和中衣構成。六朝梁代皇帝朝服為通天冠服，由黑介幘、絳紗袍、皂緣中衣、黑舄（鞋）構成。六朝的陳朝，服飾制度沿襲梁朝，陳文帝天嘉年間雖有修改，只是略加損益，並無大的改動。

晉朝冠服主要有遠遊冠、淄布冠、進賢冠、武冠、高山冠、法冠、長冠等，（圖8–2）與漢代冠基本相同。筆者在〈漢代的冠〉中對漢代冠的形成與冠名有詳細論述，可以參閱。[20]

圖 8-2 魏晉戴遠遊冠及武弁男子

南朝冠服，天子戴通天冠，高九寸，冠前加金博山顏，黑介幘，著絳紗袍，皂緣中衣為朝服。皇太子戴遠遊冠，梁前加金博山。諸王著朱衣絳紗袍，白曲領，皂緣白紗中衣。百官朝服按春、夏、季夏、秋、冬五個時節，對應絳、黃、青、皂、白五種服色服飾，稱為五時朝服。時令只有春夏秋冬四季，五時朝服其實就是四季朝服。周錫保先生說：「缺秋時服，即白色朝服」，[21] 就是說名為五時，五種服飾朝服，實際上只有四時四色朝服。朝服內襯皂緣中衣。到了南朝宋時，增加白絹袍或單衣一領。

根據《南朝宋會要》的記載，宋代冠服分為天子冠服與王公百官冠服。

天子冠服根據所參與的活動而有所不同。禮郊廟，著黑介幘，平冕，即平天冕。冠式外表黑色，內襯朱綠色，廣七寸，長一尺二寸，垂珠十二旒，朱色繅。冠服則上衣黑色，下裳絳色，前面三幅，後面四幅，繡有日、月、星辰、山、龍、華、蟲、藻、火、粉米、黼、黻等圖案的十二章紋。素帶廣四寸，外飾紅色。內穿的中衣領袖用絳色為邊，腹前的蔽膝為紅色。絳色

20　黃強，〈漢代的冠〉，《尋根》，1996.5，頁40–42；轉刊於《新華文摘》，1997.2，頁81–83。

21　周錫保，《中國古代服飾史》，北京：中國戲劇出版社，1986，頁132。

袴，絳色襪，紅鞋履。不加元服，則戴空頂介幘。

祭奠先聖，則換皂紗裙，絳緣中衣，絳色袴、襪，著黑色鞋履。其朝服，戴高九寸的通天冠，前面金博山顏，黑介幘，絳紗裙，皂緣中衣。其拜陵，黑介幘，箋布單衣。天子所穿雜服服色有多種，有青、赤、黃、白、緗、黑色的介幘，五色紗裙，並與不同服色的雜服配戴的五梁進賢冠，遠遊冠，平上幘，武冠。天子的素服為白峽單衣。南郊，致齋之朝，天子著絳紗袍，黑介幘，通天金博山冠。郊之日，服龍袞，戴平天冠。天子南郊親奉儀注，開始戴平天冠，穿火龍黼黻之服。禮儀結束返回時，更換通天冠，絳紗袍。天子進行廟祠親奉時，禮儀結束返回時，換用黑介幘。謂宜同郊還，亦變著通天冠，絳紗袍。殷祠，致齋之日，御著絳紗袍，黑介幘，通天金博山冠。祠之日，著平冕龍袞之服。[22]籍田儀式，天子用通天冠，朱紘，青介幘，著青紗袍。大明四年，更換為十二旒冕冠，朱紘，黑介幘，著青紗袍。校獵活動，天子著黑介幘、單衣。如果要上場射獵，則需要更換為戎服，射獵活動結束，仍著黑介幘單衣。天子聽政，則著通天冠，朱紗冠，以為聽政之服。

宋明帝劉彧秦始六年（470），皇太子出東宮，制太子冠服。元正朝賀，皇太子服袞冕，九章衣（去除日、月、星辰的九章紋）。對皇太子著九章衣，朝臣有過討論，即皇太子著袞冕九章衣是否符合禮規？鄭玄注說：從袞冕到卿大夫的玄冕，皆其朝聘天子之服也。皇太子是儲君，以其之尊，理當率領朝臣瞻仰天子，服袞冕九旒以為朝賀。依禮，皇太子元正朝賀，應服袞冕九章衣。皇太子，有五時朝服，遠遊冠，以及三梁進賢冠，佩瑜玉。[23]

王公百官冠服，藩王以下至六百石皆著青色衣。校獵之官皆袴褶服，戴武冠者。皇帝圍獵時，非參與校圍獵的官員，著朱色衣。皇帝上場射獵，更換戎服時，隨從官員及虎賁武士也要換裝。

武官、侍臣戴武冠、法冠、高山冠、樊噲冠，侍臣加貂蟬，侍中左貂，常侍右貂。諸王、郡公，太宰、太傅、太保、丞相、司徒、司空，有五時朝服，遠遊冠，三梁進賢冠，佩山玄玉。相國、大司馬、大將軍、太尉，凡將

22　清・朱銘盤撰，《南朝宋會要》，上海：上海古籍出版社，1984，頁199–200。

23　清・朱銘盤撰，《南朝宋會要》，上海：上海古籍出版社，1984，頁201。

軍位從公者，給五時朝服，武冠，佩山玄玉。

郡侯用進賢三梁冠，驃騎、車騎衛將軍，凡諸將軍加大者，征、鎮、安、平、中軍、鎮軍、撫軍、前、左、右、後將軍，征虜、冠軍、輔國、龍驤將軍，用武冠，均有五時朝服，佩水蒼玉。

諸王世子、郡公侯世子，有五時朝服，進賢兩梁冠，前者佩山玄玉，後者佩水蒼玉，等等。

根據《南齊書・輿服志》記載，南齊的冠服大致情況如下：

天子戴通天冠，黑介幘，金博山顏，絳紗袍，皂緣中衣。太子、諸王用遠遊冠。太子用朱纓，翠羽緌珠節。諸王與公侯用玄纓。平冕，各以組為纓，王公八旒，衣山、龍九章，卿七旒，衣華蟲七章，竝助祭所服。皆畫皂絳繒為之。

官員戴進賢冠，使用品級廣泛，開國公、侯、鄉、亭侯，卿，大夫，尚書，關內侯，二千石，博士，中書郎，丞，郎，秘書監、丞、郎，太子中舍人、洗馬、舍人，諸府長史，卿，尹、丞，下至六百石令長小吏。只是進賢冠分為三梁、二梁、一梁，官員依品級使用。

武官戴武冠，侍臣、軍校武職、黃門、散騎、太子中庶子、二率、朝散、都尉，都用武官。只是侍臣在武冠上加貂蟬，武騎虎賁服文衣，插雉尾於武冠之上。

廷尉等諸執法者戴法冠，謁者戴高山冠，殿門衛士戴樊噲冠。[24] 根據《南朝梁會要》、《梁書》記載：梁朝的冠服大致如下：

大小會、祠廟、朔望、五日還朝活動，皇太子朝服，戴遠遊冠，金博山，佩瑜玉翠緌，垂組，朱色衣，絳紗袍，白曲領皂緣白紗中衣，帶鹿盧劍，火珠首，素革帶，玉鉤𤫩，獸頭鞶囊。[25] 參加釋奠儀式，太子戴遠遊冠，玄色朝服，絳緣中單，絳袴襪，玄舄。皇太子也有三梁進賢冠。[26] 梁代昭明太

24　南朝梁・蕭子顯撰，《南齊書》點標本，北京：中華書局，北京，2007，頁341–342。

25　清・朱銘盤撰，《南朝梁會要》，上海：上海古籍出版社，1984，頁157。

26　同上註。

子「舊制，太子著遠遊冠，金蟬翠綏纓；至是，詔加金博山。」[27]

永定元年（557），陳武帝陳霸先登基，陳代冠制沿襲梁代舊制。根據《隋書・禮儀志》、《南朝陳會要》記載，陳代冠服大致如下：

陳代「皇太子，金璽龜鈕，朱綬，朝服，遠遊冠，金博山，佩瑜玉翠綏，垂組，朱衣，絳紗袍，皂緣白紗中衣，白曲領，帶鹿盧劍，火珠首，素革帶，玉鉤䚢，獸頭鞶囊。」[28]太宰、太傅、太保、司徒、司空的朝服，戴進賢三梁冠，佩山玄玉。

官員著朱色衣較多，其次皂衣（黑色衣）。到了低級官員則黃袴褶、白袴褶。隋唐時期朱色、緋色、紫色為高貴服色，在南北朝時期尚未形成制度，因此朱衣、緋袍，在南北朝時期不分貴賤，都可穿著。五代馬縞云：「舊北齊則長帽短靴，合袴襖子，朱、紫、玄、黃，各從所好。天子多著緋袍，百官士庶同服。」[29]但是服色的等差，並非完全沒有限制，冠服限制少，等有了公服之後，逐漸有了服色的區別，服飾「別等級，明貴賤」的作用進一步加強。

百官朝服公服，皆執手板。七品以上文官的朝服，手板上皆簪白筆。王、公、侯、伯、子、男爵位的官員，卿尹和武官，手板上不簪白筆。朝服的組成有冠、幘各一頂，絳紗單衣，白紗中單，皂色領袖，褾襈，革帶，方心曲領，蔽膝，白筆，舄、襪，兩綬，簪導，鉤䚢。公服的組成有冠、幘，紗單衣，深衣，革帶，假戴，履襪。八品官以下，流外官四品以上，按照上面的組合來搭配。[30]

三、公服之制

魏晉南北朝時期的官服，稱為公服，也稱「從省服」。其形制為圓領、大袖、下裾加一橫襴，並以膚色分別品秩高低。齊武帝永明四年（486），

27　唐・姚思廉撰，《梁書》點校本，北京：中華書局，2008，頁165–166。

28　唐・魏徵、令狐德棻撰，《隋書》點校本，北京：中華書局，2016，頁218。

29　五代・馬縞撰、李成甲校點，《中華古今注》，瀋陽：遼寧教育出版社，1998，頁27。

30　唐・魏徵、令狐德棻撰，《隋書》點校本，北京：中華書局，2016，頁242。

「夏，四月，辛酉朔，魏始制五等公服。」胡三省注曰：「公服，朝廷之服；五等，朱、紫、緋、綠、青」。[31]按照胡三省的說法，公服始於曹魏，到了南朝齊代也出現了公服制度，並以紅、紫、緋、綠、青五種服色來區別官職的高低，為隋唐品官服色制度奠定了基礎。宋元明清時期官服服色基本採用這五色，紅、緋、紫色為尊貴之色。

袍子是文武百官的主要禮服。自三國曹魏對官服稍加改動之後，兩晉南朝基本上沿用下來。作為象徵統治階級地位的官服，在六朝時期，依然保持著禮服的嚴肅狀態。《晉書・輿服志》：「魏明帝以公卿袞衣黼黻之飾，疑於至尊，多所減損，始制天子服刺繡文，公卿服織成文。及晉受命，遵而無改。」[32]可見魏明帝對前代天子、百官服飾，並沒有更改多少，只是增加了新規定，天子服用刺繡花紋，百官公卿用織錦花紋。到了晉代沿襲舊制，不做更改。

百官的五時朝服，有絳色袍及黃、青、皂、白諸色袍，但是實際上通常穿絳色袍，白色朝服（秋服）通常不用。袍內襯者都是皂緣中衣。沒有裡子的長衣，即為單衣，又稱襌衣，一般在夏季常穿，規格次於朝服。蘇峻之亂後，東晉政府一度出現財政危機，《晉書・王導傳》載：「（王）導善於因事，雖無日用之益，而歲計有餘。時帑藏空竭，庫中惟有練數千端，鬻之不售，而國用不給。（王）導患之，乃與朝賢俱製練布單衣，於是士人翕然競服之，練遂踴貴。乃令主者出賣，端至一金。」[33]都說影星、藝員有號召力，引領時尚潮流。王導的率先垂範，同樣起到了積極引導作用。

公服出現最晚不會遲於晉永興二年（305）。《世說新語・傷逝》：「王濬仲（王戎）為尚書令，著公服，乘軺車，經黃公酒壚下過。」[34]王戎與嵇康、阮籍同為竹林七賢，生活在三國至魏晉時期。早期公服多做成單層，是一種單衣。兩袖窄小，有別於祭服、朝服的地方。出於公務的考慮，稱之為

31　宋・司馬光編著，元・胡三省注，《資治通鑑》點校本，北京：中華書局，2011，頁4347。

32　唐・房玄齡等撰，《晉書》點校本，北京：中華書局，2017，頁765。

33　唐・房玄齡等撰，《晉書》點校本，北京：中華書局，2017，頁1751。

34　南朝宋・劉義慶撰，朱碧蓮、沈海波譯，《世說新語》，北京：中華書局，2016，頁282。

褲衣。[35]《隋書·禮儀志六》：「流外五品以下，九品以上，皆著褲衣為公服。」[36]

袍是長衣的統稱，一般都有裡子。（圖8–3）侯景之亂，梁武帝蕭衍太清二年（548）十月，蕭正德與侯景合兵，「（侯）景軍皆著青袍，（蕭）正德軍並著絳袍，碧裏，既與（侯）景合，悉反其袍。」[37]《資治通鑑》記錄，傳遞了這樣的資訊：梁朝軍隊將士著袍；各部隊的袍服顏色不同，侯景的叛軍著青色袍，原木屬於梁朝的蕭正德部隊著絳色袍，襯裡是碧色。等到侯、蕭兩軍合為一股軍事力量時，避免混戰，蕭軍將袍服反穿，襯裡碧色，正好與侯軍青袍服色接近。

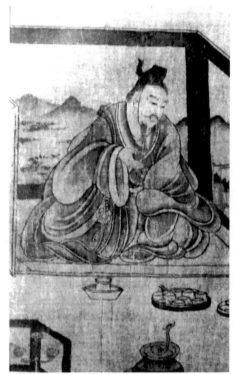

圖 8-3 魏晉戴卷梁冠穿袍服的官員

武官的官服是裲襠甲。裲襠甲結構簡單，前後兩個甲身，肩部繫牢，製作和穿戴都很方便。它是南北朝乃至隋唐時期武官的禮服。武官的兩襠甲形制同袴褶服，又名常服、從省服，為武官日常辦公、上朝議事時的服飾。宮廷侍衛、侍從也穿這種服飾，有的時候，兩襠衫外也可不披兩襠甲，這種穿法在六朝的陳朝是正職武官的服飾。[38]

魏晉南北朝時期民族的大融合，漢民族的服飾吸納了北方少數民族服飾的特點，衣服裁剪更加貼身、適體，傳統的服裝樣式深衣制逐漸退化，西北少數民族的服裝胡服，尤其是褲褶和裲襠則成了社會的流行服裝，其應用範圍由燕居（家居），擴大到日常生活，禮儀交往。

35　周汛、高春明，《古代服飾大觀》，重慶：重慶出版社，1996，頁272。

36　唐·魏徵、令狐德棻撰，《隋書》點校本，北京：中華書局，2016，頁243。

37　宋·司馬光編著，元·胡三省注，《資治通鑑》點校本，北京：中華書局，2011，頁5081。

38　劉永華，《中國古代軍戎服飾》，上海：上海古籍出版社，2006，頁78。

四、帶與綬帶

　　晉代官員服飾上有綬、佩，這也是官員之間等級的區別。漢代服飾的一個特點就是佩綬制度。自秦漢以來，腰間除了掛刀劍，也佩掛組綬。「組」是絲帶編織的飾物，也可以用來繫腰；「綬」是官印上的綬帶，又稱印綬。漢代規定，「官員平時在外，必須將官印裝在腰間的鞶囊裡，將綬帶垂在外邊。（圖8-4）印綬是漢朝區分官階的重要標誌。因為單憑冠帽並不能把等級區分得嚴明（如文官所戴的進賢冠，只有一梁、二梁、三梁三等），所以必須借助於印綬來劃分更細的等級。這種印綬無論在尺寸、顏色及織法上，都有明顯不同，使人一望便知佩綬人的身分。[39]

　　《晉書‧輿服志》規定：文武官員皆假金章紫綬，相國丞相綠綟綬，並有金章紫綬、銀章青綬、銅印墨綬，以及佩玉、佩水蒼玉之差別。[40]南朝宋時，皇太子纁朱綬，佩瑜玉。南朝陳時直閤將軍朱服，武官銅印，青綬。《晉書‧陶潛傳》記載：陶潛作彭澤縣令時，遇到督郵檢查，要求他去拜見，「束帶見之」，他不肯

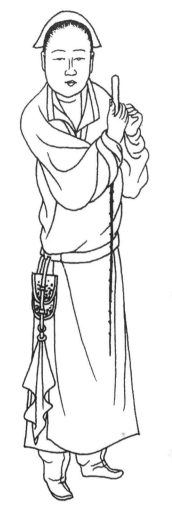

圖 8-4 佩囊的北朝官吏
（摘自《中國服飾名物考》）

為五斗米折腰，「義熙二年（406）解印去縣，乃賦〈歸去來〉。」[41]《宋書‧陶潛傳》說是「即日解印綬去職」。[42]這印綬就是官員等級象徵的章與綬。

　　宮廷的「貴人、夫人、貴嬪，是為三夫人，皆金章紫綬，章文曰貴人、夫人、貴嬪之章。佩於真玉。淑妃、淑媛、淑儀、修華、修容、修儀、婕

39　周汛、高春明，《中國歷代服飾》，上海：學林出版社，1994，頁39。
40　周錫保，《中國古代服飾史》，北京：中國戲劇出版社，1986，頁132。
41　唐‧房玄齡等撰，《晉書》點校本，北京：中華書局，2017，頁2461。
42　南朝梁‧沈約撰，《宋書》點校本，北京：中華書局，2006，頁2287。

妤、容華、充華，是為九嬪，銀印青綬，佩采瓊玉。」[43]皇太子妃繡朱綬，佩瑜玉。諸王太妃、妃、諸長公主、公主、封君金印紫綬，佩山玄玉。郡公侯縣公侯太夫人、夫人銀印青綬，佩水蒼玉，其特加乃金紫。[44]

六朝之齊代，「綬，乘輿黃赤綬，黃赤縹綠紺五采。太子朱綬，諸王繡朱綬，皆赤黃縹紺四采。妃亦同。相國綠綟綬，三采，綠紫紺。郡公玄朱，侯伯青朱，子男素朱，皆三采。公世子紫，侯世子青，鄉、亭、關內侯墨綬，皆二采。郡國太守、內史青，尚書令、僕、中書監、秘書監皆黑，丞皆黃，諸府丞亦黃。皇后與乘輿同赤，貴嬪、夫人、貴人紫，王太妃、長公主、封君亦紫綬，六宮青綬，青白紅，郡公、侯夫人青綬。」[45]

繫鞶帶，就是皮帶，因以生革為之，故稱鞶帶。《晉書‧輿服志》記載：「革帶，古之鞶帶也，謂之鞶革，文武眾官牧守丞令下及騶寺皆服之。其有囊綬，則以綴於革帶，其戎服則以皮絡帶代之。八坐尚書荷紫，以生紫為袷囊，綴之服外，加於左肩。」[46]革帶的作用不僅僅用於束腰，也用於繫佩。古代服飾有「別等級，明貴賤」的作用，各階層人群，各級官員的服飾面料、服色都有嚴格區別，至於官服更是複雜，除了圖案的象徵意義，服色的品官高低，佩飾也是有差別的，甚至配飾還有進入宮廷的身分證明作用。

腰帶採用帶扣，孫機先生認為，帶扣「式樣雖然繁複，但歸來起來不外三種類型：Ⅰ型，無扣舌；Ⅱ型，裝固定扣舌；Ⅲ型，裝活動扣舌。」[47]晉代主要是Ⅱ型、Ⅲ型帶扣。江蘇宜興晉代周處墓、遼寧朝陽袁子臺東晉墓，都出土過Ⅲ型銀質帶扣。此外也有銅質鎏金的帶扣。

六朝女性服飾腰帶一般用錦帶，上面織有葡萄紋、蓮花紋等紋樣，有詩為證。梁代何思澄〈南苑逢美人〉詩云：「風捲葡萄帶，日照石榴裙。」梁代吳均〈去妾贈前夫詩〉：「鳳凰簪落鬢，蓮花帶綬帶。」

43　唐‧房玄齡等撰，《晉書》點校本，北京：中華書局，2010，頁774。

44　同上註。

45　南朝梁‧蕭子顯撰，《南齊書》點標本，北京：中華書局，北京，2007，頁342–343。

46　唐‧房玄齡等撰，《晉書》點校本，北京：中華書局，2010，頁772。

47　孫機，《中國聖火──中國古文物與東西文化交流中的若干問題》，瀋陽：遼寧教育出版社，1996，頁65。

　　佩囊，又稱荷囊。用來盛放零星細小雜物的口袋，諸如印章、憑證、手巾等，繫在腰間。以皮革製成的稱鞶囊，用於男性；用絲帛製成的，用於女性。《古今注》曰：「青囊，所以盛印也。奏劾者，則以青布囊盛印於前。示奉王法而行也；非奏劾日，則以青繒為囊盛印於後也。謂奏劾尚質直，故用布；非奏劾者尚文明，故用繒。自晉朝以來，彈劾奏之官專以印居前，非劾奏之官專以印居後。」[48]佩囊掛在腰前與腰後是不一樣的。鞶囊的裝飾，二品以上官員用金縷，三品以上官員用金銀縷，四品用銀縷，五品、六品用彩縷，七品、八品、九品用彩縷，獸鞶爪。[49]

　　佩囊上的圖案也是有規定的，不是任意為之的。通常繡獸頭，又以虎頭居多。《晉書・輿服志》記載：皇太子「朱衣絳紗襮，皁緣白紗，其中衣白曲領。帶劍，火珠素首。革帶，玉鉤爕獸頭鞶囊。」[50]

　　魏晉南北朝時期佩囊有大於一般佩囊的，因為這時候的佩囊不只裝零星小件，還要裝上朝用的笏板。《宋書・禮志五》：「尚書令、僕射、尚書手板頭復有白筆，以紫皮裹之，名笏。朝服肩上有紫生裌囊，綴之朝服外，俗呼曰紫荷。或云漢代以盛奏事，負荷以行。」[51]小型笏板可以裝佩囊中，大型的長笏板也有別腰間的。

　　男子配飾多，女子配飾也不少。陸機〈日出東南隅行〉有云：「暮春春服成，粲粲綺與紈。金雀垂藻翹，瓊佩結瑤璠。」春天裡，一群嬌豔的女子穿著質地輕軟的絲織品做成的春裝，踩著春天的節奏踏青去。頭上梳理這髮髻，插上鳥雀狀的金釵，金釵上點綴這鮮豔的羽毛。胸前、腰間的佩戴著多種美玉製成的飾品，豔麗而華美。

48　晉・崔豹撰，崔傑學校點，《古今注》，瀋陽：遼寧教育出版社，1998，頁4。

49　唐・魏徵、令狐德棻撰，《隋書》點校本，北京：中華書局，2016，頁242。

50　唐・房玄齡等撰，《晉書》點校本，北京：中華書局，2010，頁773。

51　南朝梁・沈約撰，《宋書》點校本，北京：中華書局，2006，頁519。

第九章　江州司馬青衫濕──隋唐的品色制度

　　中國服飾具有「明貴賤，辨等級」的作用。古詩亦云：「滿朝朱紫貴，盡是讀書人。」「遍身羅綺者，不是養蠶人。」穿什麼衣代表著不同的階級，不同的身分。羅綺是服飾的面料，朱紫則是服色，封建社會在衣裳的面料和服裝的服色上就劃定了階層與職別。

一、百官服色階官之品

　　西周服飾，朱色、赤色為高品級服色，秦代以黑色為高貴色，漢代則先赤中黃後赤。南北朝後周服色用五色或紅、紫、綠等色，且鑲滾以雜色的領邊和衣裙，稱之謂品色衣。

　　隋煬帝大業六年（610）整理服飾制度，把顏色施之於官服上，並按色區別等級，形成了官服品色制度。《隋書‧禮儀志七》載：「（大業）六年後，詔從駕涉遠者，文武官等皆戎衣。貴賤異等，雜用五色。五品已上，通著紫袍，六品已下，兼用緋綠，胥吏以青，庶人以白，屠商以皂，士卒以黃。」[1]《資治通鑑》亦曰：大業六年（610）十二月，「上以百官別駕皆服袴褶，於軍旅間不便，是歲，始詔從駕涉遠者，文武官皆戎衣。五品以上，

1　唐‧魏徵、令狐德棻撰，《隋書》點校本，北京：中華書局，2016，頁279。

通著紫袍；六品以下，兼用緋綠，胥史以青，庶人以白，屠商以皂，士卒以黃。」[2]官員五品以上穿紫袍，六品以下穿緋或綠袍，胥吏穿青袍，庶民穿白袍，屠夫商人穿黑袍，士兵穿黃袍。元代馬端臨《文獻通考》曰：「用紫、青、綠為命服，昉于隋煬帝而制遂定于唐。」朱熹說：「今之上領公服，乃夷狄之戎服，自五胡之末流入中國，至隋煬帝巡遊無度，乃令百官戎服以從駕，而以紫、緋、綠三色為九品之列。」[3]說明公服之形制，本為北方少數民族的戎裝。以服色分別官職大小係隋煬帝時期所為。柳詒徵認為：「衣服之制，別之以色，則起于隋。」[4]

唐初因襲隋制，《唐會要》卷三十一記載：「貞觀四年（630）八月十四日，詔曰：『冠冕制度，以備令文，尋常服飾，未為差等。於是三品已上服紫，四品五品已上服緋，六品七品以綠，八品九品以青。婦人從夫之色。仍通服黃。』至五年八月十一日，敕七品以上，服龜甲雙巨十花綾，其色綠。九品以上，服絲布及雜小綾，其色青。」[5]（圖9–1）

圖 9-1 唐代穿紅色官服禮賓官員
（閻立本〈步輦圖〉局部）

上元元年（674）八月，唐高宗下詔完善服色制度，明令：「文武三品已上服紫、金玉帶十三銙，四品服深緋、金帶十一銙，五品服淺緋、金帶十銙，六品服深綠、七品服淺綠、並銀帶九銙，八品服深青、九品服淺青，並鍮石帶、九銙，庶人服黃銅鐵帶、七銙。」[6]這是從銙（腰帶上的裝

2　宋・司馬光編撰，《資治通鑑》第15冊（北京：光明日報出版社，2017，頁268。

3　轉引自周錫保，《中國古代服飾史》，北京：中國戲劇出版社，1986，頁174。

4　柳詒徵，《中國文化史》，北京：中國大百科全書出版社，1988，頁450。

5　宋・王溥，《唐會要》，北京：中華書局，2017，頁569。

6　同上註。

飾品）上分別品官的等級。睿宗文明元年（684）詔，八品以下舊服青者，改為碧。

上述服色，其間雖然時有變更，但是大體以紫、緋、綠、青四色定官品之高低尊卑。白居易〈故衫〉詩云：「暗淡緋衫稱老身，半披半曳出朱門。」〈琵琶行〉詩又云：「座中泣下誰最多，江州司馬青衫濕」，白居易被貶官江州司馬，是八品級別的低級官員，穿青色袍。明白了官服品級的服色，就很容易理解詩歌中所涉及的官階、官袍的服色。

五代的官服，上承唐制，下為宋代服飾制度的藍本。

公服，宋代謂之常服，沿襲唐制以服色來分別官職的大小。《宋史·輿服志五》規定：宋代階官元豐元年（1078），去青不用，一至四品服紫，五至六品服緋，九品以上服綠。到了元豐間服色略有更改，四品以上紫色，六品以上服緋，九品以上服綠色。[7]

遼代常服五品以上服紫袍，六品以下緋衣，八品九品綠袍。

金代風俗衣服愛好白色。富者春夏季用紵絲，間或用白細布為之，秋冬用羔皮等。初，官屬平後，服飾無上下等級之分，金主平時也只服皂巾雜服，與士庶同。自金人入黃河流域，悉取宋代官知中的法物、儀仗等，從此衣服錦繡，一改過去的樸實。後來在元旦及視朝諸典禮中的服飾，都如漢族的制度。公服有紫、緋、綠三等，其服色以官品定，如五品以上服紫、六品七品服緋、八品九品服綠。

《元史·百官志》、《元史·輿服志》規定：元代品官章服一至五品服紫，六至七品服緋，八品九品服綠。

服飾尤其是官服發展到明代，一是等極制度更加森嚴，禮制更加完備；二是反映在官服上的形制也就更加複雜。明代服飾標等級，已不僅僅是服袍的顏色，發展至服袍上的裝飾品及衣裳各部分服色。

洪武二十四年（1391）定常服用補子分別品級，文官繡禽，武官繡獸。《明史·輿服志三》記載：洪武二十六年（1393）定朝服，「俱用梁冠，赤

7　元·脫脫等撰，《宋史》點校本，北京：中華書局，2017，頁 3562–3563。

羅衣，白紗中單，青飾領緣，赤羅裳，青緣，赤羅蔽膝，大帶赤、白二色絹，革帶，佩綬，白襪黑履。」[8]嘉靖八年（1529）更定朝服之制。「梁冠如舊式，上衣赤羅青緣，長過腰指七寸，毋掩下裳。中單白紗青緣。下裳七幅，前三後四，每幅三襞積，赤羅青緣。蔽膝綴革帶。」洪武二十六年定祭服，「一品至九品，青羅衣，白紗中單，俱皁領緣。赤羅裳，皁緣。赤羅蔽膝。方心曲領。其冠帶、佩綬等差，並同朝服。又定品官家用祭服。三品以上，去方心曲領。四品以下，並去珮綬。」惟有錦衣衛堂上官服大紅蟒衣，飛魚服，戴烏紗帽，束鸞帶，佩繡春刀。祭太廟、社稷時則服大紅便服。[9]（圖9–2）

圖 9-2 明代戴烏紗帽穿補服官吏

清代服色與明代同，但是清代分別官職品級等差，主要視其冠上的頂子、花翎，補服上所繡的禽鳥和獸類以及雜色紋樣的補子來區別。

二、袍上不同圖案區別官職尊卑

隋唐時期的官服品種較多，《新唐書·車服志》說：「群臣之服二十有一。」[10]隋唐官服分為朝服、常服、公服和章服。而影響最為深遠的有兩點：一是以服飾的顏色標等級，始於隋唐。二是以禽獸分別官職大小，始於唐代，這就是後來明清時期官員補服的濫觴。（圖9–3）

8　清·張廷玉等撰，《明史》點校本，北京：中華書局，2016，頁1634。

9　清·張廷玉等撰，《明史》點校本，北京：中華書局，2016，頁1635–1636。

10　宋·歐陽修、宋祁撰，《新唐書》點校本，北京：中華書局，2017，頁519。

　　常服在袍上飾有不同的圖案，以此來區別官職尊卑。常服古名宴服，隋朝初年，隋文帝上朝穿赭黃文綾袍，烏紗帽，折上巾，六合靴。朝中顯貴大臣所穿常服與隋文帝相同。區別僅僅在腰帶，皇帝腰帶有十三環。唐初因沿襲隋制，唐高祖李淵常服為赭黃袍巾，官員品秩高低也在腰帶上，金銙帶屬於一、二品官員，犀牛帶是六品以上所用，七至九品官員只准用銀飾帶，平頭百姓只有鐵質腰帶可用。

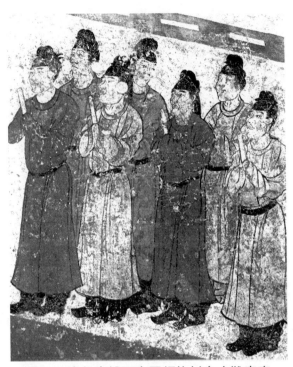

圖 9-3 唐代裹幞頭穿圓領袍衫烏皮靴官吏

　　武則天延載元年（694）賜文武三品以上、左右監門衛將軍等袍上飾以一對獅子，左右衛飾以麒麟，左右武威衛飾以一對老虎，左右豹韜衛飾以豹，左右鷹揚衛飾以鷹，左右玉鈐衛飾以對鶻，左右金吾衛飾以對豸，諸王飾以盤龍和鹿，宰相飾以鳳池，尚書飾以對雁。唐代的做法影響到明清時期官服補子繡禽繡獸，以此區別文官武將及品秩高低的做法。

　　章服因官員賞穿緋色、紫色袍服者，必須佩帶魚袋而得名。唐代的魚袋用來裝魚符，魚符分左右兩塊，左右相合成合符，官員需要隨身攜帶魚符，左者進，右者出，類似印信、通行證的作用。永徽二年（651）規定穿緋色袍的五品以上官員隨身魚銀袋，穿紫色袍三品以上官員金飾袋；咸亨三年（672）五品以上改為賜新魚袋，並飾以銀。

　　唐代區別官職高低還有其他標識。唐初沿襲隋制，天子用黃袍及衫。《舊唐書・輿服志》、《新唐書・車服志》記載：唐高祖以赫黃袍巾帶為常服，其帶用金銙、犀、銀、鐵帶來分別。後因天子用赤黃袍衫，於是遂禁臣民服用赤黃之色。並定親王等及三品以上服大科綾羅紫色袍衫，帶飾用玉；

五品以上服朱色小科綾羅袍，帶飾用金；六品以上服黃絲布交梭雙釧綾；六品七品用綠，帶飾用銀；九品用青，飾以鍮。至唐太宗時命七品服綠色，九品服青絲布雜綾。

三、借服與借色

品官服飾制度頒布後，官服制度化，程式化，有了標準可依，看服色以及配飾，就知道官員職位的高低，拜見上司，同級互訪，接見下級，這樣就有禮法可依。官場的等級差別與禮儀形式，嚴格而規範。沒有規矩就沒有方圓，有了尺度，參照執行。

想當年，漢高祖劉邦一個亭長，打下了大漢的天下，他開始不懂禮儀，不曉得程序規範，一個老儒生演繹出來的一套宮廷禮儀，讓他大開眼界，他接受了文武百官的禮拜，感受到了天子至高無上的權力與被頂禮膜拜的尊貴。漢官威儀就這樣誕生了，並影響著後面的朝代。

有制度，講規範當然好，官員們各在其位，各謀其政。不過對於低品秩的官員來說，就不是那麼好的感覺了。他禮見大人要打躬作揖，他要對上司表現自己的恭謙。假若出使，代表著國家，按照外交制度，低級官員見對方高品級官員，自然也要行禮，這對於使者來說就有些不便了。於是就頒布了借服、借色方法。

《唐會要》卷三十一記載：「增秩賜金紫，雖有故事，如觀察使奏刺史善狀，並須指事而言，不得虛為文飾。其諸道副使判官，如事績尤異。然後許奏論。惟副使行軍，先著綠便許賜緋，其餘不在此限者。諸使奏請，或資品尚淺，即請章服。或賜緋未幾，又請賜紫，準令。入仕十六考職事官、散官皆至五品，始許著緋；三十考職事官四品，散官三品、然後許衣紫。除臺省清要，牧守常典，自今已後。請約官品為例，判官上檢校五品者。雖欠階考，量許奏緋。副使行軍，俱官至侍御史已上者，縱階考未至，亦許奏緋。如已檢校四品官，兼中丞，先賜緋。經三周年已上者，兼許奏紫。其有職事尤異，關錢穀者，須指事上言。監察已下，量與減年限，進改殿中已上，然

後可許賜章服。公事尋常者。不在奏限。」[11]

　　服飾制度明確了官員品級與服色、配飾的關係。但是對於特殊情況也有特別的對待，即執行特殊任務時，官員的品級不夠，經過批准，可以穿高一級官員的服飾（色），比如三品以下官員穿三品的紫色袍，五品以下穿五品的緋色袍，俗稱借服或借色，即只是借用，臨時穿著。等到任務完成之後，如果官員的品級沒有提升，仍然穿回原有品級的官服。

　　借用三品官服的「借紫」始於武周時期。《通典》卷六三記載：「其年（開元二年）七月敕。珠玉錦繡，既令禁斷，准式，三品以上飾以玉，四品以上飾以金，五品以上飾以銀者，宜於腰帶及馬鐙、酒杯杓依式，自外悉禁斷。」[12]左羽林大將軍建昌王攸寧借紫衫金帶，官員借紫從這時期開始。[13]

　　官員「借緋」始於唐玄宗開元時期，規定都督刺史可借用緋色袍與魚袋，宋代洪邁《容齋三筆》卷五記載：「唐宣宗重惜服章，牛叢自司勳外郎為睦州刺史，上賜之紫。叢既謝，前言曰：『臣所服緋，刺史所借也。』上遽曰：『且賜緋。』然則唐制借服色得於君前服之。國朝之制，到闕則不許。」[14]借服、借色還要有條件的，不是說官員為了面子，就穿高一級官員的服色，這是不能任性的。制度就是規定，身在官場必須執行，這種借服只是為了工作的便利，執行特別任務，經過批准才可以的。

　　唐代只有兩種情況，文臣可以借服。第一種入幕使，作為外交使臣出使，低品級官員可以穿三品的緋，五品的紫袍。提高他們的地位，乃是提升國家的形象。第二種都督或刺史中官職較低者，即低職高就，可以借穿緋袍。《唐會要》卷三十一：「舊制，凡授都督刺史，皆未及五品者，並聽著緋佩魚，離任則停之。」[15]低品級的官，做了五品的都督刺史，其品級尚未得到提升，可能還是六品、七品，但是其職務又是都督刺史，於是允許他們

11　宋·王溥撰，《唐會要》，北京：中華書局，2017，頁572。

12　唐·杜佑撰，王文錦、王永興、劉俊文、徐庭雲、謝方點校，《通典》，北京：中華書局，1992，頁1769–1770。

13　李怡，《唐代文官服飾文化研究》，北京：智慧財產權出版社，2008，頁145。

14　宋·洪邁撰，孔凡禮點校，《容齋隨筆》，北京：中華書局，2018，頁374。

15　宋·王溥撰，《唐會要》，北京：中華書局，2017，頁571。

穿五品官的緋袍。離任後服飾「打回原形」，不能穿緋袍，除非這位官員升遷了，達到了五品。

白居易有〈行次夏口先寄李大夫〉詩，末尾有兩句：「假著緋袍君莫笑，恩深始得向忠州。」做了忠州刺史，雖然按照品級還不能穿緋袍，但是因為是刺史官職，得到皇上的隆恩，享受了賜緋的待遇，可以向親友炫耀一下了。詩句將借緋官員的心態表現的很貼切。

宋代服色特別之處在於借紫及借緋。就是依官論，只能著其本等的服色，但如出外當節鎮或奉使的官員是，可借著紫色公服。又如知防禦、團練、刺史原為衣緋者可借紫，衣綠者可以借緋；宋太宗時，有京朝官衣緋或衣綠者滿二十年，可以賜服色。大抵以秩卑而職官者稱「借」，小有出於特殊而「借」的，不過在正式名銜上應寫明是「賜」或「借」。[16]

四、品官服制維持到明清

品官之服頒布之後，對於後世官服影響甚大。隋唐以降，各朝的官服都遵循唐制，以服色區別官秩高低。

宋太祖趙匡胤陳橋兵變，黃袍加身，取代後周，建立宋朝。宋代服飾承襲唐朝，制訂了上自皇帝、太子、諸王以及文武大臣，各級官員的服飾制度。按照服飾的不同用途，宋代官服分為祭服（祭祀服）、朝服（也叫具服，朝會時服飾）、公服（又稱從省服、常服）、時服（按時令穿戴）、戎服（軍服）和喪服（參加喪葬禮儀服飾）。

宋代的公服（常服）沿襲唐代風格，曲領（圓領）窄袖、下裾加橫襴，腰間束以革帶，頭上戴幞頭，腳蹬黑色靴或黑色革履。宋代還沒有明清時期補服，不能以補子區別官秩高低，仍然以服色區別。《宋史·輿服志五》規定：宋代品官公服「宋因唐制，三品以上服紫，五品以上服朱，七品以上服綠，九品以上服青」。到了元豐間服色略有更改，四品以上紫色，六品以

16　黃強，《服飾禮儀》，南京：南京大學出版社，2015，頁142。

上服緋，九品以上服綠色。[17]紫有油紫、北紫之分。油紫色重而近乎黑，仁宗後期以重色紫為貴，即油紫。時有染工自南方來，以山樊葉染紫以成黝，即是此色。北紫極鮮明，與絳色（大赤曰絳）極相近。南宋以後以赤紫為北紫，因而臣僚們無敢以此色為衫袍者。[18]

再就是佩戴的魚袋，即用金、銀製成的魚形，繫掛在公服的革帶間而垂之於後，用來分別官職的高低。凡是佩戴金、銀魚袋服飾的稱之為章服。在宋代，官員們以賜金紫、銀緋魚袋為榮。所謂賜金紫，就是佩金飾的魚袋和著紫色的公服；銀緋就是佩銀飾的魚袋和緋色的公服。宋代官服制度中還有一種借紫與借緋的特殊情況，即按照官員品級，只能穿本品級的官服，夠不上穿高級別的紫色公服、緋色公服，但是在外出當節鎮或奉使的官職時，可借用紫色公服。

革帶也是區別宋代官員品級高下的一個標識。大致上，皇帝及皇太子用玉帶，大臣用金帶，依次是金鍍銀帶、銀帶，以及銅帶、鐵帶、犀角帶、黑玉帶等等。宋代官服制度規定：犀帶銙只有品級官員才能使用，未入流的官吏不能使用犀帶銙；玉帶銙只能在穿朝服時佩戴；通犀銙需要特旨才能束用；宋太宗時以金帶銙為貴。帶銙的形狀與雕飾也有差別：玉帶銙作方形而密排者，稱之為排方玉帶，只限於帝王束用。[19]太平興國七年（982）規定：三品以上服玉帶，四品以上服金帶，五品、六品服銀銙鍍金帶，七品以上未參官及內職武官服銀銙帶，八品、九品以上服黑銀帶，其他未入流的官員服黑銀方團銙及犀角帶，貢士及胥吏、工商、庶人服鐵角帶。

明清時期出現了補服，在官服的前胸和後背處有一塊方形的圖案，依據文職武將分為禽與獸的動物紋樣，以補子圖案來區別官員的品級。（圖9–4）官服以服色區別品秩高低仍然存在。不在官員常服（補服）上體現，而在官員的公服上表現。明洪武二十六年（1393）規定：公服衣用盤領右衽袍，袖寬三尺。一品至四品緋袍，五品至七品青袍，八品九品綠袍。[20]紫緋

17　元·脫脫等撰，《宋史》點校本，北京：中華書局，2017，頁3561–3562。

18　周錫保，《中國古代服飾史》，北京：中國戲劇出版社，1986，頁258。

19　黃強，《服飾禮儀》，南京：南京大學出版社，2015，頁29。

20　周錫保，《中國古代服飾史》，北京：中國戲劇出版社，1986，頁379。

為高品級官員服色，青綠為低品級官員服色，這是從隋唐品官制度開始時就延續下來的。

　　概括起來，品官制度來源於上古的顏色崇拜，顏色崇尚的最大的作用是「表貴賤，辨等別」，雖然說單一顏色崇尚自漢代以後基本就不存在了，但是顏色的貴賤作用卻一直持續到清王朝的終結。大體上黃色為最高統治者專用，非特許不可擅用，朱紫之色為尊，青色為低級官員所用，所以「座中泣下誰最多，江州司馬青衫濕」；白色、黑色為平民、小吏所用，因而百姓稱為「白衣」，小吏稱為「皂吏」，等等。

圖 9-4 清代文官補服

第十章　紅裙妒殺石榴花——唐代女裙與開放裝束

正如漢冠是中國冠制中具有代表性的冠帽一樣，唐代婦女的服飾，在中國服飾變遷中也是很具代表性的，概括來說有兩個特點，一是兼收並蓄，吸收了西域等少數民族服飾和中外文化交流時候，國外服飾的款式與風格；二是開放性的特點，注意了女性服飾的性感特徵。

一、唐代婦女盛行穿裙

唐代是中國民族大融合的鼎盛時期，唐代文化相容並蓄，廣納各民族之精華，呈現出開放、包容、博大的特質，因此唐代也是中國服飾尤其是婦女服飾發展的一個巔峰。由於織造工藝的發展，唐代的服裝質地優良、紋樣多樣、色彩豔麗，展現出嶄新的風貌。

唐代婦女服飾基本構建初期沿襲隋朝，婦女日常穿戴大都上身著襦、襖、衫、帔，下身束裙子。五代馬縞《中華古今注》記載：「隋煬帝宮中有雲鶴金銀泥披襖子，則天以赭黃羅上銀泥襖子以燕居。」[1]唐人小說《仙傳拾遺》中有「著黃羅銀泥裙，五暈羅銀泥衫子，單絲羅紅地銀泥帔子，蓋益都

1　五代·馬縞撰、李成甲校點，《中華古今注》，瀋陽：遼寧教育出版社，1998，頁22。

之盛服也。」可以說裙子、襖、衫是唐代婦女的
常用之服。（圖10-1）

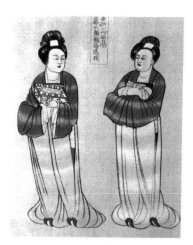

圖 10-1 唐代穿暈裙的婦女

　　裙子在唐時穿戴範圍很廣，普及率甚高，
不僅皇室成員穿戴，民間婦女也穿裙子。我們從
〈簪花仕女圖〉、〈虢國夫人遊春圖〉等繪畫以
及歷史文獻記載中，都可以看出裙子在唐代服飾
中的重要作用，猶如我們現在的褲子、外褂。

　　裙，漢代劉熙《釋名》：「裙，帬也，連
接帬幅也。」唐代劉存《事始》亦曰：「裙，古
人已有裙八幅直縫乘騎，至唐初，馬周以五幅為
之，交解裁之，寬於八幅也」。這就是說裙子有五幅、八幅布帛拼製縫合而
成。裙子的穿著起初並不分男女，漢魏時期以前男女均可穿用，唐代以後則
主要用於女性。

　　隋唐時期，裙子非常盛行。其原因有四：裙子寬大，穿戴自由，可以
適配多種服飾，這是它的適應性；這一時期的女裙，款式甚多，想要什麼造
型，就有什麼造型，這是它的多樣性；裙擺隨風飄動，有飄逸之感，這是它
的美麗性；裙子款式多，染紡工藝也達到了對染色的隨心所欲，色彩豐富，
這是裙子的色彩豔麗性。四點概括起來就是裙子的豔麗，漂亮。「長裙隨風
管」反映了這種風尚。

二、女裙豔麗品種多

　　唐代女裙的顏色以紅、紫、黃、綠為多，女性多喜歡色彩濃豔的裙子，
其中紅色尤其受到追逐時尚的女性青睞。唐詩有大量的詩句記錄了這種流行
時尚。

> 眉黛奪得萱草色，紅裙妒殺石榴花。（萬楚〈五日觀妓〉）
> 鬱金香汗裛歌中，山石榴花染舞裙。（白居易〈盧侍御小妓乞詩〉）
> 天碧染衣巾，血色輕羅碎褶裙。（張先〈南鄉子〉）

　　櫻桃花，一枝兩枝千萬朵。花磚曾立摘花人，窣破羅裙紅似火。（元
稹〈櫻桃花〉）

　　越女紅裙濕，燕姬翠眉秋。（杜甫〈陪諸貴公子丈八溝攜妓納涼晚際
遇雨〉）

　　紅色裙子之中，以石榴紅裙在唐代是最為流行的。石榴裙因以石榴花
練染而成，呈現大紅色。五代以後石榴裙曾經一度冷落，至明清時期再度流
行，並且一直沿用到近代。

　　以茜草染色而成茜裙，因為色彩鮮豔，在唐代也受到年輕婦女的喜愛，
「黃陵廟前莎草春，黃陵女兒茜裙新。」（李群玉〈黃陵廟〉）

　　色呈緋色紅，裙狀如荷葉，色澤鮮豔，恰似出水芙蓉的裙子稱為芙蓉
裙，又稱荷裙。李商隱〈無題〉詩中有：「八歲偷照鏡，長眉已能畫。十歲
去踏青，芙蓉作裙衩。」

　　色澤鮮豔的綠色裙子有翡翠裙、翠裙，前者色澤碧如翡翠，後者碧如翠
羽。唐人戎昱〈送零陵妓〉詩曰：「寶鈿香蛾翡翠裙，裝成掩泣欲行雲」。

　　天寶年間，婦女則更愛穿黃色的裙子，大概是因為楊貴妃愛穿黃羅銀
泥裙的影響吧，張籍「銀泥裙映錦障泥」說的就是銀泥裙。此外，絳裙、白
裙、碧裙也有一定的市場，王涯〈宮詞〉有
曰：「春深欲取黃金粉，繞樹宮女著絳裙」。
元稹〈白衣裳〉：「藕絲衫子柳花裙，空著
沈香慢火薰。」盧仝〈感秋別怨〉亦曰：「莫
似湘妃淚，斑斑點翠裙。」

　　唐代女裙色彩豐富，在於它的多樣性，
（圖10–2）除了紅色、黃色、絳色、白色
以外，綠色、翠色、也被大膽採用。例如碧
裙、翠裙、柳花裙等。杜甫「蔓草見羅裙」，
王昌齡「荷葉羅裙一色裁」，所詠的均為綠
裙。可以想像亭亭玉立的少女，腰繫紅色的

圖 10-2 唐代穿長裙的婦女

石榴裙，或者碧綠羅裙，款款而行，風姿綽約，真是一幅精妙的畫卷。

三、唐代女裙長且肥

　　由於唐代女子著裝習慣將衫子下襟束在裙腰裡邊，所以，唐代女裙顯得很長，下可曳地。「裙拖六幅湘江水，鬢聳巫山一段雲」，作者李群玉以湘水比喻裙子的長度，極言其長。湘裙是一種長裙，唐代的裙子中專門有長裙這種形制，下可曳地，最長者拖地尺餘。孟浩然〈春情〉有道「坐時衣帶縈纖草，行即裾裙掃落梅。」這類長裙的樣式，在唐代畫家周昉的經典之作〈簪花仕女圖〉、〈紈女仕女圖〉中均有反映。〈簪花仕女圖〉中的貴族婦女「身上穿著錦繡織品製作的長裙，裙子用錦帶束在胸部，寬大的下裾拖曳在地上。」[2]此風在中唐晚期尤盛，至唐文宗時，曾下令禁止。《新唐書‧車服志》記載：「婦人裙不過五幅，曳地不過三寸，襦袖不過一尺五寸。……淮南觀察使李德裕令管內婦人衣袖四尺者闊一尺五寸，裙曳地四五寸者，減三寸」。[3]這是關於唐代婦女裙長的記錄。唐代的長裙裙身窄且長，多配以短襦，裙腰繫得高至乳部，使其身材修長窈窕。中晚唐以後長裙裙腰逐漸繫低，裙幅愈來愈寬長。

　　除了裙長的特點外，唐代女裙還以肥大著稱。尤其在盛唐時期。中唐時期的裙子和衣袖比初唐時期要寬出一半，甚至一倍。「唐時裙幅以多為佳，且有作間色裙者，則天后並在裙四角綴有十二鈴者」，[4]有的還增加了裙幅，使之既容易折疊又能蓬蓬然。所謂六幅湘裙，一般以六幅布帛縫合而成，有的甚至是七幅或八幅。有的學者推測六幅裙子的周長為3.18公尺左右，八幅裙子的周長是4.15公尺左右，[5]可見比西方宮廷的曳地長裙還要肥大。

2　趙超，《華夏衣冠五千年》，香港：中華書局（香港）有限公司，1990，頁132。

3　宋‧歐陽修、宋祁撰，《新唐書》點校本，北京：中華書局，2017，頁531–532。

4　周錫保，《中國古代服飾史》，北京：中國戲劇出版社，1986，頁196。

5　《舊唐書‧食貨志》記載布帛每匹「闊一尺八寸，長四丈，同文同軌，其事久行。」孫機先生認為，此尺指唐大尺，約合0.295米，因而每幅約0.53米。六幅裙子周邊長約3.18米，七幅約為3.71米。見孫機，《中國古輿服論叢》增訂本，北京：文物出版社，2001，頁226。

　　或許因為裙子極長，唐代婦女裙子穿戴也比較有特色，就是裙腰也束得很高，「上端繫在乳房上部，胸以下的身體全部為寬裙所籠罩，顯得豐碩健美，渾然一體。」[6]從唐代時的壁畫、陶俑，我們不難看出裙腰半露的裝束。唐詩中也有不少這樣的詩句，「慢束羅裙半露胸。」（周濆〈逢鄰女〉）「粉胸半掩疑晴雪。」（方干〈贈美人〉）有唐代婦女身材亭亭玉立，其實與裙子的形制有很大關係。

四、唐代女裙品種繁多

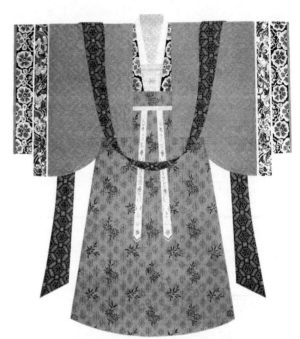

圖 10-3 隋唐寬袖對襟衫長裙披帛穿戴展示圖
（摘自《中國歷代服飾》）

　　唐代女裙的品種也很多，款式變化。從色彩上分主要品種有石榴裙、月色裙、碧紗裙、黃羅銀泥裙，從樣式上分有條紋裙、金絲裙、金縷裙、芙蓉裙、荷葉裙、六幅羅裙、蝴蝶裙、籠裙、百澗裙、湘裙、條紋裙，從面料上分有羅裙、碎裙、紗裙等等。（圖10–3）

　　條紋裙，以兩種以上的顏色布料間隔縫織而成，本是東晉十六國時期的產物。因為條紋可以互相交織，形成多種色彩，唐初興盛於年輕婦女之中，又稱間裙、花間裙，《舊唐書‧高宗本紀下》記載：「其異色綾錦，并花間裙衣等，靡費既廣，俱害女工。天后，我之匹敵，常著七破間裙。」[7]盛唐以後，其制逐漸減少。

　　湘裙，唐代女裙中的長裙的一種，以六幅布帛為之，長可曳地，又稱六幅羅裙。「六幅羅裙窣，微行曳碧波。」（孫光憲〈思帝鄉〉）

6　趙超，《華夏衣冠五千年》，香港：中華書局（香港）有限公司，1990，頁131–132。

7　後晉‧劉昫等撰，《舊唐書》點校本，北京：中華書局，2017，頁107。

　　襉裙，多褶之裙。裙幅的褶子稱為「襉」，襉裙即褶裙，「裙兒細襉如眉皺」，百褶裙，通常以數幅布帛為之，周身施襉，多則逾百，少則數十。千褶裙，言其裙褶之多，並非以千幅布帛為之。再就是羊襉裙，以其裙孿縮成羊腸狀，俗稱羊腸裙。此裙繫從敦煌民俗中傳入內地的。

　　石榴裙，以石榴花練染而成的大紅色裙子，顏色特別鮮豔，並非形制如石榴花。唐代傳奇小說〈霍小玉傳〉中就有這樣的描寫：「生忽見玉穗帷之中，容貌妍麗，宛如平生，著石榴裙，紫襠，紅綠帔子。」石榴裙以色彩取勝，鮮明奪目。石榴裙穿在霍小玉身上，襯托出她的驚世之美。石榴裙在唐代婦女頗為盛行，衣抬人，人襯衣，七分衣裳三分妝，石榴裙是女子非常中意的裙子。對石榴裙的詠誦有唐詩中許多，「紅粉青蛾映楚雲，桃花馬上石榴裙。」「石榴裙居蛺蝶飛」等。

　　繡有蝴蝶圖案的叫蛺蝶裙，繡有簇蝶花圖案的簇蝶裙，裝飾有小團花圖的叫鈿頭裙，飾有珍珠的名真珠裙，以金繡邊織造的稱金鏤裙，以暈色織物做成的名暈裙。此外還有百澗裙（又名百疊裙）、金絲裙。李賀〈蘭香神女廟〉有「吹簫飲酒醉，結綬金絲裙。」

　　唐代裙子的分類，只是依據某一方面的特點，兩者之間也有交叉，如籠裙，形如桶，通常以輕薄紗羅為之。瑟瑟羅裙，以羅製成，呈碧綠色，「一道殘陽鋪水中，半江瑟瑟半江紅。」白居易〈暮江吟〉吟誦的就是這樣的裙子。

　　唐代女裙中還有以毛線或彩錦織成的裙子，如織成裙、金縷裙、百鳥毛裙。最為稱奇的就是百鳥毛裙，《朝野僉載》卷三記載：「安樂公主造百鳥毛裙，以後百官百姓家效之。山林奇禽異獸，搜山滿谷，掃地無遺。」安樂公主係唐中宗與韋后所生，個性放縱，生活驕奢。她穿的這條種裙子的奇異之處在於變色。《新唐書・五行志一》記載：「正視為一色，旁視為一色，日中為一色，影中為一色，而百鳥之狀皆見。」[8]

　　以金裝飾的裙子，叫金鏤裙，一般以柔軟的絲織物為之，上以金線盤成花樣，或鑲以金邊。唐人鄭賁《才鬼記・韋氏子》云：「韋搜衣笥盡施僧矣，

8　宋・歐陽修、宋祁撰，《新唐書》點校本，北京：中華書局，2017，頁878。

惟餘一金鏤裙」。

　　唐代女裙的面料選擇很廣，綾、羅、綢、緞、紗、麻、毛，樣樣都有，而且注意色彩搭配，可謂五彩繽紛。

　　唐代的女裙織造，也表現出了很高的工藝水準。唐代可以紡織出幾乎透明的薄絹，掛在穹門或佛堂門前，不阻礙光線；無花的薄紗，捏在手上無重量，裁縫衣服，看上去像披了輕霧。[9]再就是可以用雀鳥毛製作裙子，顯然鳥雀不如紡織品那麼服貼，但是唐代的工匠硬是將凌亂的鳥毛梳理平整，「百鳥之狀，盡在其中」，並且織成了裙子，在光影下變化色彩，令人歎為觀止。唐時的能工巧匠還能用百獸毛織成韉（鞍墊）面，呈現百獸形狀，據說，安樂公主喜好，引領了唐代貴族婦人的時尚追求，官宦家屬紛紛以鳥獸毛織造獸毛服，雀毛裙以至南方奇禽異獸被捕獲一空，幾乎絕種，儘管如此，我們客觀地評價，以鳥獸毛紡織造裙子，可以說唐代織造業的最高工藝水準。

五、裙之美在何處

　　雖然說百鳥裙將唐代裙子製造工藝推向頂峰，但是卻不是社會應該效仿的時尚。對於服飾的美化，李漁的見解非常到位：「婦人之衣，不貴精而貴潔，不貴美麗而貴雅，不貴與家相稱，而貴與貌相宜。綺羅文繡之服，被垢蒙塵，反不若布服之鮮美，所謂貴潔不貴精也。」[10]片面追求裙子服飾的奢華、富貴，並不就襯托出穿戴者的高貴。反之乾淨清爽，人與服飾相宜，則可以凸現穿著者的丰姿與氣質。

　　由於國力的強盛，中外文化交融，唐代對婦女之美不僅要求「窈窕、秀麗、素雅、纖巧」，還要體現「英武、豐碩、健康」的時代風尚，因此唐代的繪畫、陶俑中所見婦女形象個個體態豐滿，面如滿月，精神煥發。[11]後人稱唐代以肥為美，這裡的「肥」是指豐腴、豐滿、豐碩，以健康為基調，而不是肥胖、臃腫、浮腫之病態。唐人的「肥」表現在身體上是體格健壯，肌膚

　9　范文瀾，《中國通史》第4冊，北京：人民出版社，1979，頁308–309。

　10　明·李漁，《閒情偶寄》，北京：作家出版社，1995，頁143。

　11　介眉編著，《昭陵唐人服飾》，西安：三秦出版社，1990，頁14。

光潔，唐人喜歡穿裸露服裝，袒胸露背，展露乳房、肌膚，無所顧忌；表現在服飾上，衣裙寬大肥碩，女人愛護自己的身體，「全在羅裙幾幅，可不豐其料而美其制，以貽采菽采菲者誚乎？」[12]李漁這段話的意思女人庇護自己的身體，遮掩身軀，全仗裙子的尺幅寬大，能不讓他們用的充足一些，以美化衣服的式樣，而讓那些無識之徒譏笑嗎？

　　曳地的長裙，高束腰，遮掩了個子不高，體態不勻稱的身體缺陷；輕蒙的薄紗，朦朦朧朧的恰到好處，將顯露的胸部襯托的一片粉嫩雪白，再披上隨風擺動的帔帛，使得唐代婦女身材高挑，亭亭玉立，風姿婀娜，神采飛揚，嫵媚動人。我們回頭審視唐代女裙時，我們驚奇地發現唐代婦女已經善於運用服飾的掩蓋功能，懂得服飾的裝飾效果，以裙子展現女性的身體曲線之美，肌膚的細膩之感，神情的嫵媚之態，難怪女裙在唐代婦女中非常流行，身著這樣的服飾真是風情萬種，性感迷人。

六、袒露裝成時尚

　　女裙僅僅是唐代女性服飾的一個方面的特點，唐代女性服飾，以及對後世最大影響上午裝束，還在於唐代女性服飾的袒露裝，以及給後世開放性的啟示。（圖10-4）

　　由於唐代國力的強盛，唐朝成為當時世界的一個政治經濟文化的中心，具有了向外輻射，向內凝聚的擴張力和內聚力，許多國家的使臣、留學生和藝人紛紛湧向唐朝，進貢、溝通、留學、交流、謀生等等。唐代流寓在長安的胡人、西域

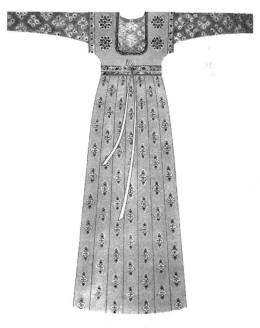

圖 10-4 隋唐袒領半臂襦裙穿戴展示圖
（摘自《中國歷代服飾》）

12　明・李漁，《閒情偶寄》，北京：作家出版社，1995，頁147。

人有數千之多，民族的大融合、大交流，除了本土文化影響外來的胡人、西域人，他們帶來的本國、本民族文化同樣也影響著唐朝的文化，唐朝繁兼收並蓄的包容性，不僅不排斥外來文化，反而廣為吸納。胡服、胡妝，為一時之盛，時人趨之若鶩，以為時髦之妝，時尚之服。唐人元稹有：「自從胡騎起煙塵，毛毳腥羶滿咸洛。女為胡婦學胡糚，伎進胡音務胡樂。」之歎。

與中原服飾相比，胡服不僅貼服、緊身，而且風格開放。唐代吸納胡服，社會引為時尚。唐人信仰比較自由，唐代婦女地位比較高，婦女所受的封建禮教束縛比較少，婦女生活在寬鬆的環境中，思想言行活動都比較自由，經常在社會上拋頭露面。換言之，唐代婦女社會交際廣泛，社交活動的開放，需要她們講究穿衣打扮，也更加注意著裝藝術。

社會的安定，人們社會安逸，有經濟能力和條件，講究服飾的穿戴，婦女心情舒暢，身體健康，有更多的精力追求服飾的形式之美，也對服飾款式有了更多的需求。同樣身心健康，表現在服飾上也是充滿朝氣，適合以袒露的肉體表現服飾的色彩美、款式美，以及穿戴者的體形美、體態美、風情美。

開放的風氣，使唐代的婦女沐浴在燦爛的陽光下，享受生活之美，追求健康的外形美，盡情展示她們的聰明才華，構成了讓後世為之讚歎、讚美的燦爛的女性文化，表現在婦女服飾上就是錦繡輝煌的華麗服飾之美。

唐代女裝的領子有多種樣式，比較常見的有圓領、方領、斜領、直領和雞心領。盛唐還流行過一種袒領，裡面不穿內衣，袒胸脯於外。唐人的裙，為束胸、曳地大幅長裙，領口之低、胸部之袒露，實為當今婦女常服所不及。唐詩中關於女性開放裝束有許多詩句描述，唐詩有云：「細細輕裙全漏影，離離薄扇詎障塵。」（謝偃〈樂府新歌應教〉）「長留白雪沾胸前」歌詠的都是這類服飾和由暴露裝表現出來的形態。類似的記錄、描寫，在唐詩中還有許多，如：

　　差重錦之華衣，俟終歌而薄袒。（沈亞之〈柘枝舞賦〉）
　　急破催搖曳，羅衫半脫肩。（薛能〈柘枝詞〉）

胸前瑞雪鐙斜照，眼底桃花酒半醺。（李群玉〈同鄭相并歌妓小飲戲贈〉）

莫道粧成斷客腸，粉胸綿手白蓮香。（崔玨〈有贈〉）

唐代婦女的裙腰束得極高，見楊貴妃浴後事及唐時所做的壁畫陶俑，且有裙腰上半露胸的，[13]「二八花鈿，胸前如雪臉如蓮。」（歐陽炯〈南鄉子〉）

唐代流行胡服，許多服裝款式來源於胡人、西域，甚至波斯。印度因氣候酷熱而流行「褊衣」服，即一種窄小、灑脫的緊身上衣，類似於西域胡人短襦，很快為唐代婦女所接受，形成裙裝中的緊身上衣──襦衫。衫，又叫襦，亦稱半臂，是一種領口寬敞、袒露胸部的短上衣。唐代女性不分尊卑，都喜好穿胡服，甚至衝破了「男尊女卑」的封建樊籠，以身著男人衣冠鞋帽為時尚，更進一步完成了從唐初到永安徽後的「漸為淺露」的飛躍。

唐人的帔，亦稱披帛，又稱畫帛，是一種罩在緊身襦衫外面、披圍於肩背之上的帛巾，通常「用薄質紗羅作成，上面或印花，或加泥金銀繪畫。」[14]「長度一般在兩米以上，用時將它披搭在肩上，並盤繞在兩臂之間」，[15]垂曳而下，於行走時隨風飄動，形似飛天，飄飄欲仙。從傳世的唐代的畫中及陶俑中，我們可見到唐代婦女在肩背間披一幅長巾，就是我們說的長畫帛。[16]

到了中唐，出現了「綺羅纖縷見肌膚」的服裝，裡面不著內衣，僅以輕紗蔽體，微風掠過過，輕紗飄揚，恰似煙雲繚繞，薄霧漂浮，美不勝收，這種服裝一直流傳到五代。在袒露襦衫出現的同時，還出現了一種名為「柯子」的內衣，繫於裙腰之上，掩蓋胸部乳房，形似今天的乳罩。據說此種內衣係楊貴妃所創，《唐宋遺史》稱：楊貴妃與安祿山私通，秘嬉時，楊貴妃胸乳被安祿山指尖抓傷，貴妃恐被唐玄宗看到傷痕，發現她與安祿山的私情，遂以金為柯子遮擋。後宮女子見之皆效仿，遍及民間。內衣的直露，在傳世的〈女妖圖〉中也能看到，女妖上身著元和時世裝，露出了紅綾抹胸。[17]

13　周錫保，《中國古代服飾史》，北京：中國戲劇出版社，1986，頁196。

14　沈從文編著，《中國古代服飾研究》增訂本，上海：上海書店出版社，1997，頁247。

15　周汛、高春明，《中國歷代服飾》，上海：學林出版社，1994，頁131。

16　周錫保，《中國古代服飾史》，北京：中國戲劇出版社，1986，頁196。

17　沈從文編著，《中國古代服飾研究》增訂本，上海：上海書店出版社，1997，頁258。

　　在唐代的繪畫中，對婦女的開放裝束也有許多記載。如張萱、周昉等人的繪畫，周昉的〈簪花仕女圖〉所繪婦女皆披皮，輕衫猶如抹胸，但是筆觸尚未暴露。像永泰公主墓壁畫所繪侍女，韋頊墓所繪貴婦人，懿德太子墓石刻宮廷女官，都袒胸露乳，或特意勾勒出胸部飽滿的輪廓。韋洞墓壁畫一個少女，身穿羅衫，實即等於半裸。[18]唐代以肥為美，女性追求體態的豐腴，由於身材的豐碩，服裝漸趨寬大，外來服飾輕紗襯映出肌膚若隱若現的朦朧之美，為社會所傾倒，漸漸融入唐代婦女服飾設計之中，女服以紗羅作衣料成了慣用的技法，更是唐代婦女服飾的顯著特點。豐碩的體格，傳遞出健康向上的情調，迸發出青春激揚的活力，唐代婦女身上流露出來的和碩之美，豐腴之態，確實是中國歷史上婦女形象的光彩之頁。因為推崇個性的張揚，性感的展露，唐代婦女不以暴露肌膚為恥，反而引以為榮，她們喜愛穿著暴露，向世人展示她們的光潔潤滑的肌膚，「胸前粉占雪」的胸脯，豐隆、顫動的乳峰，對於她們來說是性感，是美麗，而不是色情、淫蕩。不著內衣，僅以輕紗蔽體的裝束，更是她們的創舉，所謂「綺羅纖縷見肌膚」便是對這種服裝的概括。

七、唐代女裝緣何開放

　　唐代本是少數民族，本身具有開放性、包容性，不同漢人的特點；又受到了西域等少數民族，以及波斯等外來文化的影響。民族的大融合，文化的大交流，使唐代社會具有了比較其他朝代更為開放的基礎，例如對婚姻改嫁問題的寬容，對身體裸露的認可，都很能說明整個社會進入了大變化大改革的開明時代，表現在服飾上自然是開放風氣占了主導地位。

　　武則天執政，中國歷史上第一次出現了女皇帝，婦女的地位大大提高，武則天本身的不拘禮節，大膽開放奔放豪爽的風格，對女性生活，包括服飾都有很大的影響。「自從武則天做了皇帝，為女性揚眉吐氣了一陣後，唐代社會風氣進一步開放，……唐代婦女服飾風氣比較開放的表現，是女性形體

18　王維堤，《中國服飾文化》，上海：上海古籍出版社，2001，頁87。

美的顯露，在藝術表現上也好，在實際生活中也好，都比較前代大膽。」[19]唐代婦女所處開放的環境，接受了外來新思想，觀念不斷更新，從此引發出唐代婦女衣著習俗一系列驚世駭俗的舉動，為世人矚目，為後世矚目。

這個特點不僅表現在宮廷生活、百姓日常生活，在宗教中同樣有反映。唐代的佛教比較盛行，開放的風尚在佛教中也有許多表現。《中國美術全集‧雕塑編‧概述》認為唐代佛教塑像往往「上身裸露，乳房隆突，肩開闊腰細，姿態呈S形屈曲。」著名的敦煌雕塑和壁畫，更是細緻地記錄了唐人裸露的穿戴，從唐代敦煌飛天形象中，我們可以看到唐代婦女服飾的這些特點。「該窟有一裸體飛天，全身不著衣飾，……揮臂扭腰，腳尖平伸作飛天騰狀，表現出強烈的有力的舞蹈動態。」[20]唐代的性開放「光服裝，盡是酥胸半露若隱若現，連女性佛像也不例外，而部分舞妓更是只披一件薄薄的輕紗，玲瓏有致的身軀一覽無遺，要不乾脆什麼都不穿，只在重要部分綴上金銀首飾，性感十足。」[21]

西元1世紀前後，隨著佛教的傳入中土，犍陀羅藝術也傳入了中國西北地方，伴隨著健陀羅藝術的影響，裸體或半裸體的穿戴風俗在整個西域，包括敦煌和吐魯番地區發展起來。[22]不僅敦煌曲子詞有確鑿的記載：

> 素胸未消殘雪，透輕羅。（《雲謠集‧鳳歸雲》）
> 素胸蓮臉柳眉低，一笑千花羞不坼。（《雲謠集‧浣溪沙》）
> 雪散胸前，嫩臉紅脣。（《雲謠集‧內家嬌》）

其壁畫更是形象地描繪了半裸或全裸的場面，從圖像中我們不難看出這些女子的暴露裝束，圖中女子上部乳房裸露，下陰遮以繡花紋，穿珍珠裙，戴手飾；有的圖中女子背披輕紗，下社臀部紮以彩結；圖中的女子穿露臍露乳裝，手執珠帶，據說這是當時最時髦的打扮；這幾幅圖全裸裝束，只在背

19　王維堤，《中國服飾文化》，上海：上海古籍出版社，2001，頁86–87。

20　史成禮、史堡光、黃健初，《敦煌性文化》，廣州：廣州出版社，1999，頁108。

21　張平宜，〈絲路性之旅〉，收入史成禮、史堡光、黃健初，《敦煌性文化》，廣州：廣州出版社，1999，頁337。

22　劉達臨，《中國古代性文化》，銀川：寧夏人民出版社，1993，頁479。

上披以輕紗，手、臂部位飾以金銀裝飾，據說這是富家女的裝扮。從這些壁畫中，我們不難看出唐代服飾的裸露和人體的裸露，已經成為社會引為自豪的風尚，滲透了到社會生活的每一個角落，裸體是當時女子時髦的裝束。

　　唐代婦女的服裝，無論是居家，還是外出裝束，在薄、透、露的程度上，都遠比前代開放。

> 服飾文化是民族特徵的最直接和外在的表現之一。在中國幾千年的封建社會中，傳統服裝表達了莊重、含蓄卻略顯呆板的古典美。唯有唐代婦女服飾，開化袒露，表現婦女充滿潮氣、蓬勃向上的婀娜體態美，為中國封建社會婦女服飾所獨有。唐代前期國家的安定強盛和蓬勃發展，使它有能力、也有勇氣接納外來事物；而婦女服飾的開放，而且反過來活躍了唐代社會文化生活，促進了唐代繁榮與強盛，推動了全社會的文明與進步。[23]

　　從唐代婦女服飾的表現，我們可以看出現代生活中，女性服飾的薄、透、露是有歷史痕跡的，它追尋著古人的足履。在現代服飾中，我們將女裝的這種特點，歸納為性感風情。從服飾美學角度講，唐代的袒露、透視、暴露裝束，是對身體肌膚、體態之美的釋放，是人性的回歸。中國古代文化中強調內在美的塑造，從唐代女性服飾文化中，我們也感受到古人對外在美的講究，尤其是身體體態之美的欣賞，朦朧之美的沉醉。這種開放裝實則開了現代內衣文化中袒露裝、透視裝的先河。

　　風情萬種數女裝，綺羅纖縷見肌膚，當蕾絲輔料成為現代內衣中必不可少的製作面料之後，當人們對透視裝、袒露裝朦朧掩映的肌膚浮想聯翩之時，我們不能忘記早在一千幾百年前的唐代，人們已經意識到服飾的性感作用。唐代開放性服飾風靡社會，唐代婦女更是身先士卒，親身實踐袒露裝、透視裝、暴露服，招搖過市，毫不掩飾對豐腴腰肢，豐碩乳房，雪白肌膚的展示、讚美，其暴露程度上甚至比現代更具開放性。

23　李蓉，〈唐代前期婦女服飾開放風氣〉，《中國典籍與文化》，1995.1，頁58–62。

第十一章　百戰沙場碎鐵衣——隋唐宋時期軍服

隋唐時期是中國歷史的一個重要時期，這是中國歷史進入封建社會，繼秦漢後的又一次統一。隋朝的歷史比較短暫，但是唐代歷史則影響較大。唐朝初期有唐太宗的貞觀之治，到了唐代中期唐玄宗有開元盛世，成為封建社會的高峰和分水嶺。

一、隋代鎧甲遮擋嚴實

隋代軍隊龐大，隋開皇八年（588）十二月，隋文帝楊堅命令晉王楊廣統率水陸大軍51.8萬，兵分八路，向南朝最後一個朝代陳國進發。開皇九年（589）正月，隋兵自廣陵渡過了長江，一舉攻破陳軍長江防線。楊廣大軍屯駐六合桃葉山，陳兵布陣，來勢洶洶。隋代軍隊的鎧甲沿襲北朝鎧甲形制，將士們穿著兩當鎧和明光鎧，在陽光照射下，甲片閃耀著炫光。[1]隋軍的鎧甲在結構上較之北周有所進步，形制變小，身甲全部用魚鱗狀的小甲片編製，長度延伸到腹部，北周時的皮革製甲裙被鐵甲替代，提高了腹部保護強度。（圖11–1）身甲的延伸到小腹，皮革材質相對鐵甲柔軟，貼合小腹。改進後

1 黃強，《南京歷代服飾》，南京：南京出版社，2016年，頁55。

的隋代兩當鎧，強化了腹部的保護，改善了以前腹部鎧
甲保護的薄弱環節。隋代明光鎧，形制與北周相同，只
是腿裙部位延長，腿甲長至腳背，垂於正面。這樣長腿
裙甲的明光鎧，不便於騎兵乘騎，只適合步戰。[2]

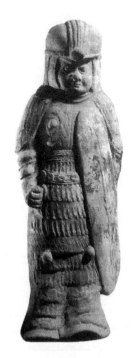

圖 11-1 隋朝明光鎧

　　隋朝軍戎服飾中使用最為普遍的是裲襠甲與明光
鎧，與前代同類鎧甲相比，將護臂和延長的護腿納入甲
的基本要素，對後世的鎧甲發展影響較大。[3]隋代明光
鎧有兩種，分別由騎兵、步兵所用。步兵明光鎧最典
型標本是隋開皇六年（586）安徽合肥隋墓出土的武士
俑，披明光鎧，「腰帶以下列綴二排甲片，並在它下面
垂有長長的腿裙，由四排長方形甲片編綴成，直垂到腳
部，背後和左右兩側都沒有這種長的腿裙。在前面綴有
這樣長的腿裙，是無法騎馬的。」[4]

　　隋大業七年（611）隋煬帝東征高句麗時，兵力有
113萬之多。將士眾多，所用兵器鎧甲精良。《隋書‧禮儀三》記載：大業七
年，征遼東，「每軍，大將、亞將各一人。騎兵四十隊。隊百人置一纛。十
隊為團，團有偏將一人。第一團，皆青絲連明光甲、鐵具裝、青纓拂，建狻
猊旗。第二團，絳絲連朱犀甲，獸文具裝，赤纓拂，建貔貅旗。第三團，白
絲連明光甲、鐵具裝、素纓拂，建辟邪旗。第四團，烏絲連玄犀甲，獸文具
裝，黑纓拂，建六駁旗。」[5]東征時，其主力為具裝騎兵，也就是重裝騎兵。
鎧甲有二種：明光甲與犀甲，即鐵鎧與皮甲；編綴鐵甲片的絲線色澤不同，
青絲、絳絲、白絲、烏絲，以色澤區別編隊，鎧甲都是相同的。

　　隋朝已經大量使用鐵鎧，仍然保持皮甲，東征時的騎兵重裝部隊，一
半是鐵鎧，一半是皮甲。製造技術上，皮甲加入了鐵甲，實際是鐵皮結合
的混合鎧甲。鐵甲與皮甲的搭配，解決了鎧甲分量重，皮甲強度不夠的矛

2　劉永華，《中國古代軍戎服飾》，上海：上海古籍出版社，2006，頁75。

3　陳維輝主編，《古代防護裝備》，北京：解放軍出版社，2012，頁9。

4　楊泓，《中國古兵器論叢》增訂本，北京：中國社會科學出版社，2007，頁70。

5　唐‧魏徵、令狐德棻撰，《隋書》點校本，北京：中華書局，2016，頁160。

盾問題。

　　隋朝裲襠甲與魏晉南北朝的裲襠甲相比，身甲全部採用形狀較小的魚鱗甲片，長度延伸到腹部，取代了原來的皮革製甲裙。身甲的下垂為半圓形，下綴彎月形、荷葉形甲片，用以保護下腹。[6]因此裲襠衫（在上面綴有鐵甲就成為裲襠甲）在隋朝繼續作為文武官員的禮服。隋朝的裲襠甲分為金裝、銀裝、金玳瑁裝幾種，身甲前後兩部位一般以細小的魚鱗甲編綴。為了增加靈活性，身甲的肩部與腰部用皮帶扣住。[7]陝西三原雙盛村隋代李和墓石門上刻有身披裲襠甲的武士，鎧甲呈魚鱗狀分布。像這樣裲襠甲與魚鱗甲兩種甲結合的，還有湖北武漢隋代墓出土的青瓷執步盾甲士俑，明光甲與魚鱗甲結合。形制上是裲襠甲、明光甲，甲片分布則是魚鱗甲。

　　兜鍪在隋代得到了發展，兜鍪的額前伸出突起物，兩側有護耳，護耳上也有凸起物。[8]這樣的造型，不僅增大了兜鍪的保護面積，在近身格鬥中，兜鍪上的突起物，還可以作為武器使用。再就是兜鍪設計中，使用獸頭為造型，如用老虎造型，凸顯威風凜凜的氣勢。

　　隋代還大量使用馬鎧，即具裝鎧。隋大業七年（611），隋軍進兵高句麗，其主力騎兵4個團中有兩個團裝備了馬鎧，這就是重裝騎兵——甲騎具裝。隋煬帝曾賦詩歌詠：「白馬金具裝，橫行遼水傍。問是誰家子，宿衛羽林郎。文犀六屬鎧，寶劍七星光。山虛弓響徹，地迴角聲長。」從魏晉南北朝開始的具裝甲，延用到隋代，在當時確實保護了馬匹，增加了重裝騎兵的戰鬥力，但是人披鎧甲，馬匹具裝鎧，增加了戰馬的負重，行動遲緩，降低了騎兵的輕便快捷的特點，機動性受限制。

　　隋代末期，戰術上輕裝騎兵靈活、機動，打垮了重裝騎兵，軍隊不再青睞重裝騎兵，具裝鎧走向沒落，被輕型馬甲所代替。「初唐開始騎兵的戰馬卸去了沉重的具裝鎧，恢復了輕便迅猛的特點，使騎兵部隊更靈活機動。」[9]

6　劉永華，《中國古代軍戎服飾》，上海：上海古籍出版社，2006，頁75。

7　陳維輝主編，《古代防護裝備》，北京：解放軍出版社，2012，頁148。

8　陳維輝主編，《古代防護裝備》，北京：解放軍出版社，2012，頁9、頁148、頁152。

9　楊泓，《華燭帳前明——從文物看古人的生活與戰爭》，合肥：黃山書社，2017年，頁149。

二、邊塞詩表現的唐代戰爭

隋唐是統一的王朝，但是隋朝的統一也是靠武力打拚出來的。在隋末農民大起義的紛爭中，李淵一支異軍突起，消滅了其他農民起義軍之後的，逐漸強大，最終取代隋朝，開創大唐基業。都說唐代強大，繁榮，其實在大唐江山初定之時，大唐並不強大，國力羸弱，經常受到突厥的侵襲，以致成為一代君主唐太宗的一個心病。

唐詩是中國文學的高峰，唐代詩歌中有邊塞詩派，是一些有切身邊塞生活經歷和軍旅生活體驗的親歷者（將帥、作家），通過他們的邊塞戍邊，戰鬥感受，山川見聞，創作詩歌，狀寫戍邊將士的鄉愁表現塞外戍邊生活的單調艱辛、連年征戰的殘酷艱辛，其中不乏名篇佳句。王昌齡〈出塞〉云：「秦時明月漢時關，萬里長征人未還。但使龍城飛將在，不教胡馬渡陰山。」王昌齡〈從軍行〉：「大漠風塵日色昏，紅旗半捲出轅門。前軍夜戰洮河北，已報生擒吐谷渾。」王維〈使至塞上〉：「單車欲問邊，屬國過居延。征蓬出漢塞，歸雁入胡天。大漠孤煙直，長河落日圓。蕭關逢候騎，都護在燕然。」李白〈軍行〉：「驄馬新跨白玉鞍，戰罷沙場月色寒。城頭鐵鼓聲猶震，匣裡金刀血未乾。」主要意象有烽火、狼煙、馬、寶劍、鎧甲、孤城、羌笛、胡雁、鷹、夕陽、大漠、長河、長城、邊城、胡天等。邊塞詩不僅激揚了當時將帥的戰鬥豪情，也向後人展示了鼓聲吹邊塞的壯闊場面。

唐代軍戎之服，分為朝服、禮儀袍服與實戰戎裝鎧甲兩大類。《唐六典》記載：武庫令掌藏天下之兵杖器械，「袍之制有五：一曰青袍，二曰緋袍，三曰黃袍，四曰白袍，五曰皂袍。」[10]青、緋、黃、白、皂五色袍服，大概是為了按照五行或方位來標識所屬軍隊。通常軍隊劃分中、前、後、左、右軍，也是按照方位來劃分。

邊塞詩說及將士的鎧甲，王昌齡〈從軍行〉：「青海長雲暗雪山，孤城遙望玉門關。黃沙百戰穿金甲，不破樓蘭終不還。」說到將士穿戴的是金甲（也可能是鎧甲在陽光照射下，閃爍出金光）。高適〈燕歌行〉：「大漠窮

10　唐‧李林甫等撰，陳仲夫點校，《唐六典》，北京：中華書局，2019，頁463。

秋塞草腓，孤城落日鬭兵稀。身當恩遇恒輕敵，力盡關山未解圍。鐵衣遠戍辛勤久，玉筯應啼別離後。少婦城南欲斷腸，征人薊北空回首。邊庭飄飄那可度，絕域蒼茫更何有！殺氣三時作陣雲，寒聲一夜傳刁斗。」鎧甲寒似鐵。李白也寫有〈從軍行〉：「百戰沙場碎鐵衣，城南已合數重圍。突營射殺呼延將，獨領殘兵千騎歸。」鐵質鎧甲都碎裂了，碎鐵衣可見戰事的緊張，戰鬥的激烈。詩中的金甲、鐵甲就是不同材質製造的鎧甲。

唐代詩人李賀有〈雁門太守行〉詩：「黑雲壓城城欲摧，甲光向日金鱗開。角聲滿天秋色裡，塞上燕脂凝夜紫。」「金鱗開」一則說鎧甲在陽光下的折射金光，再一說是金甲（不是黃金甲，是金黃色鎧甲），唐代流行金甲。杜甫〈重過何氏〉詩中有「雨拋金鎖甲，苔臥綠沉槍」的句子，崔顥〈古游俠呈軍中諸將〉亦有：「錯落金鎖甲，蒙茸貂鼠衣」。隋唐時期確實有魚鱗甲的存在，武漢隋墓出土的執步盾甲士青瓷俑（原件藏中國國家博物館）顯示的鎧甲為魚鱗片，頭盔也採用鱗片狀，全身包裹嚴密，步盾製作精美。沈從文先生認為，甲冑裝備精堅，以隋代首屈一指。後人稱遼金甲騎為「鐵浮圖」，遠不如隋代魚鱗甲完備。[11]

三、唐代鎧甲讓你眼花繚亂

與其他朝代不同，唐代的軍制經過多次調整，因其「寓兵於農」的馳廢，頗受後世非議，軍隊本來是用來防止禍亂的，到了唐代則軍隊變成了製造禍亂的根源。[12]《新唐書・兵志》記載：「唐有天下二百餘年，而兵之大勢三變，其始盛時有府兵，府兵後廢而為彍騎，彍騎又廢，而方鎮之兵盛矣。及其末也，強臣悍將兵布天下，而天子亦自置兵于京師，曰禁軍。其後天子弱，方鎮強，而唐遂以亡滅者，措置之勢使然也。」[13]府兵制度起於西魏、後周，歷隋至唐，府兵制度的基礎是均田制度，就是政府給農民一定的土地，農民自備衣糧兵器充當兵丁，這就是所謂的「寓兵於農」。土地買賣盛行之

11 沈從文編著，《中國古代服飾研究》增訂本，上海：上海書店出版社，1997，頁211。

12 任爽，《唐朝典制》，長春：吉林文史出版社，1995，頁185。

13 宋・歐陽修、宋祁撰，《新唐書》點校本，北京：中華書局，2017，頁1323–1324。

後，農民沒土地了，無力自辦軍糧兵器參加兵役，府兵的來源枯竭，府兵制在唐代開元天寶期間壽終正寢。開元十一年（723）政府取州府舊有府兵與白丁，加上潞州長從兵，組成長從宿衛，次年改名為彍騎。但是兵源仍然無法保證，彍騎也逐漸廢弛。禁軍在唐高祖李淵時就已經存在，唐玄宗平定韋後之亂時規模擴大，安史之亂後更是人數日增，有左右羽林、左右龍武、左右神武、左右神策、左右神威等左右十軍。

唐代的軍隊多是騎步混合，一個標準的軍團包括步兵、騎兵、輜重兵，約2萬人。其中步兵約12500人，分為甲兵、輕步兵兩種。甲兵約7500人，主要使用明光甲。[14]唐初的鎧甲具有西域風格，與秦漢以來的中國甲冑審美風格迥然有異，其原因在於大唐開國皇帝原本就是少數民族，審美崇尚與中土有別。中唐以後，甲冑的異域風格淡化，逐漸形成穩健、威武、實用的風格。

唐代甲冑門類眾多，《唐六典》卷十六記錄了十三種：「甲之制十有三，一曰明光甲，二曰光要甲，三曰細鱗甲，四曰山文甲，五曰烏錘甲，六曰白布甲，七曰皂絹甲，八曰布背甲，九曰步兵甲，十曰皮甲，十有一曰木甲，十有二曰鎖子甲，十有三曰馬甲。」[15]其中明光、光要、鎖子、山文、烏錘、細鱗是鐵甲。白布甲、皂絹甲、布背甲等用絲綢等布料、皮料製作，並且和具裝鎧用於禮儀性質的場所。（圖11–2）

唐代將士穿明光甲居多，其形以十字形甲帶繫於胸前，左右各有一塊圓護，肩部有披縛，腰下左右各有一塊膝裙，小腿部位又有吊腿。唐高宗時，明光甲前身分

圖 11-2 唐朝光耀甲

14　魏兵，《中國兵器甲冑圖典》，北京：中華書局，2011，頁131。

15　唐・李林甫等撰，陳仲夫點校，《唐六典》，北京：中華書局，2019，頁462。

左右兩片，每片在胸口處有圓形護鏡（即護心鏡），鎧甲背部連成一片，前後兩甲以繫帶扣連。披縛做虎頭狀，唐中宗時做龍頭狀。[16]

唐代明光甲以純鐵打造。唐代明光甲的形制分為五個類型，第一類形制、結構接近隋代明光甲，身甲4塊、背甲各2塊，胸甲前有兩個圓護即護胸鏡，有保護大腿的裙甲。第二類身甲2塊，背甲1塊，胸甲前有護心鏡，有披縛，腰下有膝裙。第三類胸甲2塊，腹甲上繪製山紋或魚鱗紋，腰下有2片膝裙，小腿有吊腿（護腿甲）。第四類胸甲2塊，左右各1，有肩縛，腰帶下有膝裙、吊腿。第五類身甲係整塊連接，有腹甲，吊腿。[17]

光要甲又作光耀甲，採用整鋼製造，通體光耀奪目。細鱗甲則是採用魚鱗紮法而成的一種細甲，甲片比普通魚鱗甲更細。山文家的甲片形狀如同「山」字，甲片採用錯紮法，通過甲片與甲片之間互相咬合，搭配成甲。[18]烏錘甲的甲片在頂端呈圓錘形。步兵甲是唐代低級士卒所用鎧甲。

《唐六典》記錄的十三種鎧甲，沒有包括裲襠甲。唐代之後，裲襠甲其制不衰，多用於儀衛。其具體樣式略有變易。通常以彩帛為之，表面繪繡圖紋，常用紋樣有獅子、瑞鷹、瑞麟、瑞牛、瑞馬、辟邪、白澤、犀牛等。《新唐書·車服志》：「平巾幘者，武官、衛官公事之服也。……陪大杖，有裲襠、螣蛇。……文武官騎馬服之，則去裲襠、螣蛇。……裲襠之制，一當胸，一當背，短袖覆膊。」[19]（圖11–3）

唐代也崇尚犀革甲，「唐皮甲之用途較少，恐其所製者，已非周秦犀兕堅甲之比，

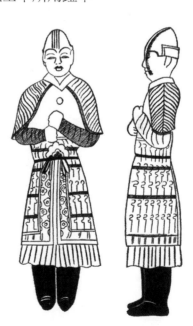

圖 11-3 唐代彩繪武士俑
（摘自《中國古代服飾史》）

16　周汛、高春明，《中國古代服飾大觀》，重慶：重慶出版社，1996，頁323。

17　陳維輝主編，《古代防護裝備》，北京：解放軍出版社，2012，頁155–156。

18　凱風，《中國甲冑》，上海：上海古籍出版社，2006，頁93。

19　宋·歐陽修、宋祁撰，《新唐書》點校本，北京：中華書局，2017，頁521。

而用普通牛皮矣。」[20]唐代犀甲不是用於實戰保護，而是表現等級身分的標誌。唐《郭子儀家傳》記載：「上賜公犀甲一，又賜其明光鎧。」犀甲屬於皇帝賞賜的賜服，比明光甲貴重。任何物品與身分，與皇帝聯繫在一起，都會身價百倍。皇帝賞賜的物品，那是恩寵，明清時期有專門的賜服蟒服，清代黃馬褂等。從犀甲的身分看，唐代就有賜服之說。

晚唐時期，出現了一種特殊的甲——紙甲。紙甲真的是用紙製作的，紙甲管用嗎？讀者會有疑問。紙張的強度很弱，怎麼能與鐵甲相比？是否只是禮儀活動中的裝飾甲？這是我們不瞭解紙甲，臆斷出來的錯誤結論。紙甲並非今天我們想像的裝飾甲，偽劣產品。《新唐書·徐商傳》說紙甲是河東節度使徐商發明的，他在山東寬鄉徵兵時，用紙與布為材料製成，經過水浸泡處理，疊加三寸，竟然有一定的強度，箭矢不能射入，真沒想到紙甲有如此過硬的本事。《湧幢小品》記載了紙甲的製作過程，紙張浸入水中，濕紙層層覆蓋。[21]一般弓箭射不透，分量卻比鐵鎧甲輕很多。絹布甲與紙甲都不能火攻，因為不耐火。紙甲潮濕時尚能抵擋一陣火攻，但是持續時間不長。

曾公亮《武經總要》概括隋唐鎧甲：「古有鐵、皮、紙三等，其制有甲身，上綴披縛，下屬吊腿，首則兜鍪頓項，貴者鐵，則有鎖甲，次則錦繡，緣以繒裏。」製造鎧甲三種材質鐵、皮、紙，當再加上布，各種材質的鎧甲各有特點。鎧甲由頭部的兜鍪，到下肢的吊腿，說明覆蓋面積很大，防護效果提高。

四、鎧甲兩件套眉心有護甲

唐代末期，爆發黃巢起義，廣明元年（880）末黃巢在長安稱帝，唐朝用藩鎮兵和沙陀族李克用兵對抗黃巢，黃巢雖然被鎮壓下去，但是大唐的氣數也盡了，節度使朱全忠（黃巢叛將朱溫改名朱全忠）的勢力迅速擴張，成為最強勢的力量，他戰勝其他藩鎮誅殺當權宦官和朝臣，於907年篡位，建梁（後梁），定都開封，這是五代十國的開始。

20　周緯，《中國兵器史稿》，天津：百花文藝出版社，2006，頁135。

21　明·朱國楨著、繆宏點校，《湧幢小品》，北京：文化藝術出版社，1998，頁266。

　　唐朝之後的五代十國，是一個封建割據的時期，中原地區從907年到960年間相繼出現梁、唐、晉、漢、週五個朝代，稱五代，南方則出現九個並列或相續的國家，加上北方河東地區的北漢國合稱十國。

　　五代十國並存或相繼，政權更替頻繁。奪取政權，消滅他國，只有武力可以做到，因此，五代十國的封建割據，必然是戰爭頻繁。國家內部也是兵戎相見，骨肉殘殺。同光三年（925）後唐6萬大兵攻滅前蜀，次年，魏州驕兵叛亂，後唐莊宗李存勖被叛軍所殺；長興四年（933）明宗患病，其子從榮企圖發動兵變，奪取皇位，未成。

　　五代十國政權的建立，大多是大唐王朝派駐各地的封疆大吏，趁大唐亡國，軍閥崛起時所建，因此這一時期的軍戎服飾基本沿襲唐代的制度。

　　此時明光甲已經退出歷史舞臺，鎧甲重新用甲片編制，形成兩件模式的鎧甲。披膊與護肩連成一件，如同坎肩一樣套在肩部；胸背甲與腿裙連成一件，用兩根繫帶前後維繫，套於披膊、護肩之上。[22]兩件套的鎧甲製造材料有所不同，胸背、護肩部位用鐵甲片，外套的一件使用皮革或布帛，比較柔軟。保護腹部的圓腹甲，在上面綴有鐵釘。其形制有三種：長方形、山形、細鱗形。

　　五代鎧甲從石刻、陶俑出土情況分析，前蜀與南唐的比較豐富。前蜀王建墓地宮的武士石像，「身甲分胸背兩部分，在肩部用寬頻扣聯，帶端用鉸具穿扣。身甲上分別刻出長方形的甲片、魚鱗甲或是文山甲。肩覆披膊，上面有的刻成魚鱗甲，有的平素無紋做一整片。腰束大帶，並在胸部另細束一帶。」「兜鍪的式樣雖然各有變化，但大致可分為兩類：一類是圓形的兜鍪，後面綴有垂至肩背的『頓項』；另一類是圓形的兜鍪旁伸耳護，耳護又向上翻卷。在額部都嵌有火焰寶珠及獸面等圖案裝飾，頂部灑垂著一朵長纓。」[23]南唐烈祖李昪墓也出土過武士拄劍浮雕石像，鎧甲與兜鍪與王建墓的武士像相似，鎧甲也是魚鱗甲。「武士頭上戴盔，身穿梅花魚鱗甲，雙手握長劍，

22　劉永華，《中國古代軍戎服飾》，上海：上海古籍出版社，2006，頁108。
23　楊泓，《中國古兵器論叢》增訂本，北京：中國社會科學出版社，2007，頁86。

足踏雲彩，相貌威嚴，面向內側而立，作左右侍立護衛的姿態。」[24]

五代十國時期，皮甲大量使用，用大塊牛皮製造，在甲片表面也會綴有細小的鐵甲片。

兜鍪、盔甲也沿襲唐代形制，分為兩種：頓項向上翻卷式樣與頓項披垂式樣。披垂的頓項都是用甲片編製的，[25]周圍輔以絹甲。兜鍪、盔甲的正面沿口出現寬邊的盔簷，中間部位鑲以各種飾品，眉心處伸出一塊銳角的甲片，保護眉心。在章回小說、評書中經常見到兩軍對壘，兩將交戰，某一方神射手（相當於後來軍隊中狙擊手）張弓搭箭，一箭射中敵將眉心，翻身落馬，一命嗚呼。頭盔中的銳角甲片就是保護臉部關鍵部位的。在兜鍪、盔甲上一般都飾以紅纓（以紅色為主，也有其他顏色），即纓飾。纓飾有兩種裝法，一種豎直向上，另一種垂於腦後。

概括起來，隋唐的鎧甲有這樣的特點：第一，鎧甲種類豐富，《唐六典》記述了13種鎧甲，實際上還有裲襠甲等，超過13種。第二，甲胄製作工藝精美，材質由鐵向鋼發展，並且出現銅鐵材料並用的情況，鎧甲質地更加堅固，防護效能。[26]第三，甲胄的配備比超過60%，《太白陰經·器械篇》記載：每軍12500人，配備鎧甲7500領，甲胄裝備比例之高是空前的。[27]第四，鎧甲塗裝色彩，實用且美觀。除了鎧甲原有的金屬色澤，也採用了鎏金工藝，塗以五彩，唐代鎧甲有金、銀、紫等多種色彩，壯軍威，振民心。

唐代之後的五代十國動亂，戰爭不斷，鎧甲在戰鬥中發展，不過五代十國存在的時間不是很長，等到大宋王朝建立，割據的小國陸續被滅掉了，歷史進入了一個新時期，鎧甲也進入一個新時期。

五、宋代鎧甲精良

宋代開國皇帝趙匡胤為了鞏固趙家江山，採取杯酒釋兵權方式剝奪擁有

24　南京博物院編著，《南唐二陵發掘報告》，南京：南京出版社，2015，頁48。

25　劉永華，《中國古代軍戎服飾》，上海：上海古籍出版社，2006，頁109。

26　陳維輝主編，《古代防護裝備》，北京：解放軍出版社，2012，頁180。

27　沈融編著，《中國古兵器集成》，上海：上海辭書出版社，2018，頁707。

重兵將領的兵權，並推行抑武崇文政策，因此，宋代的武備與軍事力量，軍事管理處於一種畸形的狀態。樞密院掌控軍權，卻不能調動軍隊，將領們也不能擁有自己熟悉的軍隊，遇到戰事，臨時委派將領。於是出現了將領不熟悉部隊，軍隊不瞭解將領，指揮作戰的將領臨時指揮一支軍隊，而遙控指揮的樞密院，又不能直接統帥軍隊。這樣的軍事制度，互相牽制，杜絕了將領擁兵自重的弊端，卻讓軍隊失去了戰鬥力。

宋代的武將本來是能征善戰的，范仲淹、宗澤、岳飛、韓世忠、吳玠、吳璘等個個都是有真材實料，能打硬戰的將帥。范仲淹與韓琦鎮守西北邊關，讓西夏軍聞風喪膽。但是宋軍的戰績不佳，壞就壞在軍事制度上。就宋代的軍事力量與軍隊建設而言，宋代軍隊並不是沒有實力，而是兵強馬不壯。

宋代的鎧甲在唐代鎧甲基礎上有所發展，其生產已經形成流水線作業，形成「戎具精良，近古未有」。《武經總要》更是將鎧甲的生產標準化，其代表性的鎧甲鳳翅抹額盔就在宋代定型，並影響到後代。

宋代初年的鎧甲，根據《宋史·兵志》記載，有金裝甲、長短齊頭甲、連鎖甲、鎖子甲、黑漆順水山鐵甲、明光細網甲（又說是明光細鋼甲）、瘊子甲等。[28]宋代的鎧甲分為兩類：一種是實戰的鎧甲，即鐵甲與軟甲。另一種是儀衛禮服。絕大部分鎧甲都是鐵甲，軟甲又稱皮甲，只有一種，以皮革做基礎，上面附有薄銅片、薄鐵皮的皮鐵合體甲。[29]用鐵製作的叫鐵盔（戴在頭上）、鐵鎧、鐵甲（用在身上），用皮製作的叫皮笠子、皮甲。《三朝北盟會編》云：「中國甲士自來止與前後掩心副縛，皮笠子，而無兜鍪，故怯戰。」歐陽修有詩云：「須憐鐵甲冷徹骨，四十餘萬屯邊兵。」（〈晏太尉西園賀雪歌〉）宋代盔甲的組件較多，分量挺重的。《宋史·兵志》記載：全副盔甲有1825片甲葉，分為披膊、甲身、腿裙、鶻尾、兜鍪以及兜鍪簾、杯子、眉等部件，用皮線穿聯。[30]各種部件組合起來，分量不輕，一副鐵鎧甲重45–50斤。（圖11–4）宋孝宗乾道八年（1172）按兵種規定鎧甲重量：槍手甲53斤8兩至58斤1兩，弓箭手甲47斤12兩至55斤，弩手甲37斤10兩至45斤8兩。甲

28　陳維輝主編，《古代防護裝備》，北京：解放軍出版社，2012，頁9。

29　劉永華，《中國古代軍戎服飾》，上海：上海古籍出版社，2006，頁116。

30　周錫保，《中國古代服飾史》，北京：中國戲劇出版社，1986，頁315。

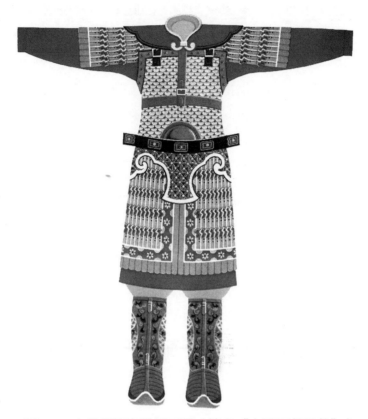

圖 11-4 宋代鎧甲穿戴展示圖（摘自《中國歷代服飾》）

片數則增至3145至3782葉。[31] 宋代的騎兵戰馬少，戰鬥不強，主要靠步兵，步兵穿戴如此重的鎧甲，對於行軍、打戰都是很大的負擔，如果在炎熱的夏季，真是苦不堪言。因此，北宋部分人甲、全部馬甲採用了皮甲，除了分量輕之外，皮甲的製作成本也低於鐵甲。

《文獻通考》卷一六一記載：宋代鎧甲有塗金脊鐵甲、素甲、渾銅甲、墨漆皮甲、鐵身皮副甲、鎖襠兜鍪等，此外還有祥符鋼鐵鎖子甲、黑漆順水山字鐵甲、綢裏明光細網甲、建炎明舉甲、紹興御賜犀甲、[32] 瘊子甲、棉甲、紙甲等。瘊子甲是宋代青堂（今青海西寧附近）羌族用冷鍛技術製作的一種鐵甲，因為在鐵甲片上保留了一些凸起狀如瘊子的鐵疙瘩，如同皮膚上的瘊

31　沈融編著，《中國古兵器集成》，上海：上海辭書出版社，2018，頁750。

32　周緯，《中國兵器史稿》，天津：百花文藝出版社，2006，頁153。

子。瘊子甲對於強弩攻擊的防禦效果明顯。[33]棉甲從印度引進，經過改造，對於宋軍步兵而言棉甲分量輕，比鐵甲輕便，提高了步兵的機動性，沾濕後棉甲的防護性更好，可抵禦初級火槍的射擊，製作成本低於鐵甲，又比鐵甲容易生產，因此，宋代步兵大量裝備棉甲。

在作戰與巡邏中，宋代軍士出於輕便快捷的考慮，也有著戰袍、戰襖的，袍和襖外面罩上一件襦襠甲，這樣身體要害部位有鎧甲防範，手臂、腿部等部位沒有鐵甲保護。《宣和遺事》記載：「急點手下巡兵二百餘人，個個勇健，個個威風，腿繫著粗布行纏，身穿著鴉青衲襖，輕弓短箭，手持悶棍，腰掛環刀。」作為偵查、夜襲等執行特殊任務的軍士來說，輕便、快捷、靈活是非常重要的，[34]畢竟不是戰場上的廝殺，因此軍戎服飾也是靈活穿戴的。宋人南渡之後，又對臂肘轉伸處的鐵葉改造，改用皮革，便於曲伸，這樣分量也有所減輕。

宋代甲胄的形象，在宋人《武經總要》等書籍中有繪圖記錄。宋代的束甲還具有唐代的風格，多是簡單地採用繩、皮帶束緊胸腹部的甲衣，使之更服貼身體，保障行動的利索。

宋代戰爭不僅僅是男人事，女人也參與其中，出現了梁紅玉等巾幗英雄，她們也馳騁在疆場上，大刀闊斧，勇往直前，讓七尺男兒汗顏。男子鎧甲與女子鎧甲略有不同，女子鎧甲沒有披膊，腿裙中間隔襠略小，保護下腹的鶻尾略大。[35]

六、金戈鐵馬誰最強？

宋代的軍事力量並不弱，但是生不逢時，周邊數家少數民族政權過於強悍，就顯得宋朝的懦弱。宋朝懦弱主要表現在國家對外政策，戰鬥意志等方面。宋太祖繼承了周世宗的許多做法，派遣使臣到各地，選拔藩鎮轄屬的軍隊，藩鎮的兵權被逐步剝奪。全國各地「兵也收了，財也收了，賞罰刑政一切

33　陳維輝主編，《古代防護裝備》，北京：解放軍出版社，2012，頁194。

34　周錫保，《中國古代服飾史》，北京：中國戲劇出版社，1986，頁315。

35　劉永華，《中國古代軍戎服飾》，上海：上海古籍出版社，2006，頁1201。

收了」，中央集權加強了，在宋朝統治的三百餘年中造成一個「無腹心之患」的統一政治局面。國家境內的統一、集權，並不能阻止境外勢力的崛起。

宋朝軍隊分為陸軍與水軍，陸軍又有騎兵與步兵兩種。宋軍以步兵為主，有弓弩手、長槍手和刀手。防禦戰，步兵以逸待勞，保衛城池，尚有優勢。范仲淹、韓琦駐守西北邊關，以守為主，因此能夠與西夏軍打個平手。運動戰、進攻戰，則是以騎兵為主，宋軍明顯勢弱，戰馬匱乏，士兵也少，與西夏等少數民族擅長馬戰的軍隊相比，矮了一節。到了南宋，陝西喪失，馬源更少，只能從廣西等地區購買軍馬，廣馬與川馬體型矮小，數量又少，因此南宋軍馬更加稀缺，沒有軍馬，如何有強大的騎兵？不是宋朝不想發展快速、機動的騎兵，實在是不能。據說宋朝軍隊缺馬嚴重，1/5的騎兵沒馬。[36]反之，與宋朝對抗的遼國、西夏、金，原本就是遊牧民族，擅長騎馬，擅長馬戰，盛產良馬。他們的騎兵往往是一正軍騎兵配有2–3匹馬，長途奔襲騎一匹馬，交戰時又換乘另一匹體力好的馬，與宋軍廝殺時，戰馬「蹄有餘力」，十戰九勝。馬上交戰，運動戰，北宋軍隊顯然不是西夏的對手。

宋軍取勝往往是在防禦戰、陣地戰方面，不過也有騎兵取勝的戰例。

北宋時狄青以數百騎兵智勝西夏儂智高，屬於奇襲，而不是大軍對壘的廝殺。鬥智謀，拚巧力，宋軍占上風；打消耗戰，大隊騎兵廝殺，西夏軍有優勢。

南宋時期岳飛率領的岳家軍屢勝金兀朮，也是因為組建了一支機動性好的騎兵，戰馬來源於戰鬥中繳獲的金軍。岳家軍中僅背嵬軍騎兵就有戰馬8000餘匹。朱仙鎮大捷，主要是岳雲帶領背嵬軍和游奕馬軍，以騎制騎的勝利。[37]所謂背嵬軍，宋代趙彥衛《雲麓漫鈔》卷七記載：「韓、岳兵尤精，常時於軍中角其勇健者，今為之籍……別置親隨軍，謂之背嵬，悉於四等人內角其優者補之。一入背嵬，諸軍統制而下，與之亢禮，犒賞異常；勇健無

36　中國軍事史編寫組，《中國軍事史》第3卷《兵制》，北京：解放軍出版社，1987，頁296。

37　中國軍事史編寫組，《中國軍事史》第3卷《兵制》，北京：解放軍出版社，1987，頁297。

比，凡有堅敵，遣背嵬軍，無有不破者。」[38]

紹興十年（1140）金朝便撕毀和約，金軍分四路南下進攻南宋，不到一月，根據和約歸還南宋的大片土地再度淪陷。高宗任命官至太尉的岳飛兼河南、北諸路招討使，率軍北進，並授予岳飛較大指揮權，可以不向皇帝請示，直接用兵。不久，各路將領紛紛傳來捷報，他們收復了許多失地。王貴等將領又分道出戰，岳飛則以輕騎進駐郾城。金軍一部分精兵，「穿了重甲，用皮帶貫起來，三人為聯，喚做『拐子馬』。宋兵總擋不住他們的衝鋒。這一次，宗弼（金兀朮）用了一萬五千個騎兵──五千拐子馬──來攻擊，岳飛吩咐步卒，入陣後不要抬頭，單砍馬足。他們因為貫了皮帶，所以跌了一馬，兩馬就不能走了。宋軍奮擊，打得金兵橫屍滿野。」[39]

宋軍戰馬奇缺，騎兵不如西夏、金國，戰鬥力也遠非西夏的對手。從馬匹的配置上就可以知道雙方的力量，宋軍騎兵幾人才有一匹馬，而西夏騎兵一個正軍有三四匹馬，輪換著騎，還有伺候正軍、馬匹的後勤保障人員。人困馬乏是宋軍的弊病，而正是西夏、金國騎兵的優勢。馬匹、裝備、服務人員等方面居遠遠超過宋軍一大截，兩軍對壘，怎麼打？還沒打就輸了，輸在哪裡？輸在宋代的政治制度和兵制和兵種方面。

西夏的李元昊為什麼要把他的鐵鷂子，訓練成無比強悍的騎兵？他要靠鐵鷂子，衝殺、消滅對手，用硬碰硬的方式顯示他的強大。他們的民族從小就進行著這樣的教育，打贏的是好漢，打輸的是軟蛋。戰場從來就是勝利者的天下，失敗者只能俯首稱臣。

宋軍的騎兵打不過彪悍的西夏騎兵，同樣不是金國騎兵的對手，吃敗仗是必然。宋代軍隊對於金國入侵，並不是不抵抗，也有韓世忠、岳飛那樣的統帥，但是無法阻擋金國軍隊的長驅直入，完顏宗弼（俗稱金兀朮）的兵都打到了南宋都城臨安。

紹興十年（1140），金朝撕毀合約，大兵南下，分四路進攻宋朝。岳飛率兵十萬，分三路挺進中原。七月初八，與金軍在郾城、潁昌一帶決戰。七

38　宋‧趙彥衛撰，張國星校點，《雲麓漫鈔》，瀋陽：遼寧教育出版社，1988，頁74。

39　顧頡剛，《宋蒙三百年》，上海：上海人民出版社，2018，頁62。

月初八完顏宗弼不等岳家軍集結完畢，集中精銳騎兵，向郾城岳飛指揮部發起攻擊，金軍的鐵浮屠騎兵從正面攻擊，拐子馬騎兵從兩翼包抄。岳飛命令精銳騎兵背嵬軍和預備騎兵游奕軍，集中攻擊兩翼的拐子馬騎兵，打斷金軍的兩側夾擊部隊，使金軍不能呼應。對於正面來犯之敵，不以騎兵對衝硬碰硬，而是打其薄弱的下三路，步兵手持大斧、麻札刀，俯下身來，專攻鐵浮屠的馬足。武裝到牙齒的鐵浮屠，馬足沒有鐵甲護衛，砍斷了馬足，馬必然倒伏，一匹馬倒下，其他連繫在一起的馬也受牽連，鐵浮屠自然瓦解。砍馬足的士兵非常危險，在砍斷馬足時，往往也被鐵浮屠踐踏致死，岳家軍的士兵寧願被鐵浮屠踏成肉餅，也要以身犯險，破了鐵浮屠。岳家軍敢死隊一次次衝鋒，橫屍在鐵浮屠之前，換來了金軍鐵浮屠馬足被砍折的代價，用血肉之軀擊碎了金兵鐵甲騎兵踏平南宋的夢想。激戰至黃昏，宋軍終於擊退金兵的凌厲攻勢。[40] 休整了一日，初十，完顏宗弼集中優勢兵力，再次向岳家軍進攻。吸取了前天砍馬足的經驗，岳家軍再次擊敗完顏宗弼。這就是歷史上有名的郾城大捷。七月十三日，完顏宗弼不甘心失敗，集中十二萬大兵，攻打潁昌。岳飛派兵馳援，前後夾擊金軍，再獲勝利。

攻城方面，金兵不占優勢，他們的優勢是鐵騎，沒想到岳家軍學會了鉤鐮槍法，專砍（鉤）馬足，抓住了金軍鐵騎的弱項，一招致敵。

史籍對於金人拐子馬並無具體描述，因此，讀者對於拐子馬究竟如何缺乏感性認識。小說《說岳全傳》說到金國鐵甲騎兵連環甲馬，也就是的「拐子馬」，對「鐵浮屠」也有說明。諸如牛皋「頭戴一頂鑌鐵盔，身著一副鑌鐵鎖子連環甲；內襯一件皂羅袍，緊束著勒甲條，騎著一匹烏騅馬，手提兩條四楞鑌鐵鐧。」金兀朮「頭戴一頂金鑲象鼻盔，金光閃爍；旁插兩根雉雞尾，左右飄分。身穿大紅織金錦繡花袍，外罩黃金嵌就龍鱗甲」。文學描寫不能與史書記載相符，缺乏真實性，這裡僅供參考。鎧甲色彩的作用，在實際戰鬥中也有一定的作用，劃一整齊的軍隊，威風凜冽，珵亮的鎧甲在眼光下閃爍著光芒，也會給對方有強力的心理暗示。因此，李賀詩中描寫的「甲光向鱗金日開」，才會有威嚴，有殺氣。

40　中國軍事史編寫組，《中國軍事史》第5卷《兵家》，北京：解放軍出版社，1990，頁528。

　　宋代的鎧甲製作頗為精良，但是並不是每個士兵都有整套的鎧甲，作戰時往往有衣甲無兜鍪（頭盔），頭上戴的是皮笠子。[41]用金屬製作的稱為兜鍪，保護嚴密；用皮革製作的只能稱皮笠。保護頭部功能遜色於擋風遮雨。南宋的正規軍，尚有衣甲、皮笠，民間的武裝力量鄉軍、民兵、義軍的裝備、軍服更差。在南宋時期，抗金的力量來自民間，那裡談得上軍服，各色服飾，衣衫襤褸，[42]但是他們不畏強暴，不怕犧牲，用血肉之軀踐行著中原兒女的豪情與壯志。

41　劉永華，《中國古代軍戎服飾》，上海：上海古籍出版社，2006，頁131。

42　黃強，《南京歷代服飾》，南京：南京出版社，2016年，頁88。

第十二章　長腳幞頭質孫服──宋元官服

五代後周顯得六年（959）的次年正月，後周殿前都點檢趙匡胤在陳橋驛（今河南封丘東南陳橋鎮）發動兵變，黃袍加身，奪取皇位，取代後周，建立宋朝，定都開封。鑒於他的經歷及歷史教訓，宋太祖採取了「杯酒釋兵權」的方法，削弱節度使的權力，加強中央集權，並且推崇崇文抑武的政策。

宋代周邊存在著遼、西夏、金等政權，與宋代不斷有摩擦及戰爭。宋欽宗靖康二年（1127）四月金軍俘虜宋徽宗、宋欽宗和宋朝后妃、皇子、宗室貴戚等，北宋滅亡。五月宋朝康王趙構於南京應天府（今河南商丘），改元建炎元年，是為南宋。

一、宋代官服

宋代服飾制度承襲唐朝，制訂了上自皇帝、太子、諸王以及文武大臣，各級官員的服飾。按照服飾的不同用途，宋代官服分為祭服、朝服、公服、時服、戎服和喪服。

鼎盛的大唐到了安史之亂之後，進入中國封建社會的衰敗期。大唐奔放、擴張、多元的風尚，被宋代內斂、保守的風尚所代替。宋代官服沿襲了唐代官服的特點，如朱衣朱裳，內穿白色羅中單，外面繫大帶，身上掛錦

綬、玉佩、玉釧，腳蹬白綾襪黑皮履，但是在服飾上，尤其是官服上呈現謹嚴有序的特點。

在不同的場合與不同的活動，官服分為祭服（祭祀使用）、朝服（朝會時服飾）、公服（日常公務穿）、時服（按時令穿戴）、戎服和喪服（參加喪葬禮儀服飾）。

祭服分為大裘冕、袞冕、鷩冕、毳冕、絺冕、玄冕。

大裘冕、袞冕屬於皇帝的服飾。（圖12-1）宋初沿襲五代舊制，天子之服有大裘冕、袞冕、通天冠、絳紗袍、履袍、衫袍、窄袍。[1]《宋史‧輿服志三》載：「大裘，青表纁裏，黑羔皮為領、襟、襈、朱裳，被以袞服。」[2]袞冕「廣一尺二寸，長二尺四寸，前後十二旒，二纊，並貫真珠。」「青色，日、月、星、山、龍、雉、虎蜼七章。紅裙，藻、火、粉米、黼、黻五章。紅蔽膝，升龍二並織成，間以雲朵，飾以金鈒花鈿窠，裝以真珠、琥珀、雜寶玉。紅羅襦裙，繡五章，青褾、襈、裾。六采綬一，小綬三，結玉環三。素大帶朱裏，青羅四神帶二，繡四神盤結。白羅中單，青羅抹帶，紅羅勒帛。」[3]宋仁宗景祐二年（1035），對帝后及群臣冠服進行修訂。

祭服中後四種則是宋代官員的服飾。《宋史‧輿服志四》載：鷩冕，「八旒，每旒八玉，三采，朱、白、蒼，角笄，青纊，以三色紞（古時冠冕上用來繫瑱的帶子）垂之，紘以紫羅，屬於武。衣以青黑羅，三章，華蟲、火、虎蜼彝；裳以纁

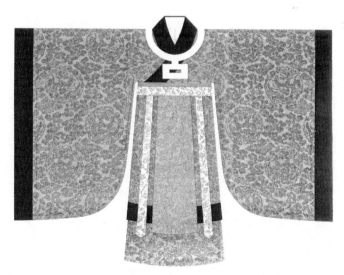

圖12-1 宋代皇帝朝服展示圖（摘自《中國歷代服飾》）

1　元‧脫脫等撰，《宋史》點校本，北京：中華書局，2017，頁3517。
2　元‧脫脫等撰，《宋史》點校本，北京：中華書局，2017，頁3522。
3　元‧脫脫等撰，《宋史》點校本，北京：中華書局，2017，頁3522–3523。

表羅裏，繒七幅，繡四章，藻、粉、黼、黻。大帶，中單，佩以珉，貫以藥珠，綬以絳錦、銀環。」毳冕，「六玉，三采，衣三章，繪虎蜼彝、藻、粉米；裳二章，繡黼、黻。佩藥珠、衡、璜等，以金塗銅帶，韍（亦作「芾」。漢以後又稱「蔽膝」）繪以山。」絺冕，「四玉，二采，朱、綠。衣一章，繪粉米；裳二章，繡黼、黻。綬以皁綾，銅環。餘如毳冕。」玄冕，「無旒，無佩綬，衣純黑，無章，裳刺黼而已，韍無刺繡，餘如絺冕。」[4]

　　宰相使用驚冕。六部侍郎以上官員使用毳冕。光祿卿、監察御史、讀冊官、舉冊官、分獻官、景靈宮、太廟奏奉神主官、明堂太府卿、沃水舉冊官、押樂太常卿、東朵殿三員、西朵殿二員、東廊二十八員、西廊二十五員、南廊二十七員、韍門祭獻官、前二日奏告亞獻終獻官，社壇九宮壇分祭終獻官、兵工部、光祿卿丞等官員使用絺冕。光祿丞、奉禮郎、協律郎、進搏黍官、太社令、良醞令、太官令、奉俎饌、供祠執事官內侍、明堂光祿丞、奉禮郎、太祝搏黍官、宮架協律郎、登歌協律郎、奉御官、內侍供祠執事官、武臣奉俎官、韍門祭奉禮郎、太祝令，社壇九宮壇分祭太社、太祝、太官令、奉禮郎等使用玄冕。

　　此外，宋代還有一種紫檀冕，不在上述六冕之中。形制為四旒，紫檀衣，博士、御史使用。京城之外的武官祭服也有相關規定，三都初獻時使用驚冕；經略、安撫、鈐轄初獻時與經略、安撫、鈐轄亞獻時，節鎮、防、團、軍事初獻時使用絺冕；節鎮、防、團、軍事亞獻時使用玄冕。[5]

　　朝服又稱具服，由進賢冠、貂蟬冠，緋色羅袍裙，方心曲領，內襯白羅中單，外束大帶，緋色蔽膝，白綾襪，黑皮履等組成。六品以上官員掛玉劍、

圖 12-2 宋代大袖襴袍展腳幞頭展示圖（摘自《中國歷代服飾》）

4　元‧脫脫等撰，《宋史》點校本，北京：中華書局，2017，頁 3548–3549。
5　元‧脫脫等撰，《宋史》點校本，北京：中華書局，2017，頁 3550。

玉珮，腰旁掛錦綬。

　　宋代的常服又稱從省服、常服，沿襲唐代風格，曲領（圓領）窄袖、下裾加橫襴，腰間束以革帶，頭上戴幞頭，（圖12-2）腳蹬黑色靴或黑色革履。宋代官服品秩的高低主要靠服色、魚袋、腰帶來區別。《宋史・輿服志五》規定：宋代品官公服「宋因唐制，三品以上服紫，五品以上服朱，七品以上服綠，九品以上服青。」宋神宗元豐元年服色略有更改，「去青不用，階官至四品服紫，至六品緋色，皆象笏、佩魚，九品以上則服綠，笏以木。武臣、內侍皆服紫，不佩魚。假版官及伎術若公人之人入品者，並聽服綠。官應品而服色未易。」[6]

　　時服指按照季節穿戴的服飾，後世的夏裝、冬裝與此類似。宋代的時服名為五季實為四季。每年季節或皇五聖節，賞賜文臣武將袍、襖、抱肚、勒帛（以綾羅綢縐等織物製成的稱勒帛）、褲等服飾。「應給錦袍者，皆五事：公服、錦寬袍、綾汗衫、袴、勒帛，丞郎、給舍、大卿監以上不給錦袍者，加以黃綾繡抱肚。」[7]

　　再就是佩戴的魚袋，即用金、銀製成的魚形，繫掛在公服的革帶間而垂之於後，用來分別官職的高低。凡是佩戴金、銀魚袋服飾的稱之為章服。在宋代，官員們以賜金紫、銀緋魚袋為榮，《宋史・張說傳》記載「及入辭，賜服金紫」。所謂賜金紫，就是佩金飾的魚袋和著紫色的公服；銀緋就是佩銀飾的魚袋和緋色的公服。宋代官服制度中還有一種借紫與借緋的特殊情況，即按照官員品級，只能穿本品級的官服，夠不上穿高級別的紫色公服、緋色公服，但是在外出當節鎮或奉使的官職時，可借用紫色公服。

　　革帶或稱腰帶也是區別宋代官員品級高下的一個標識。以皮革為之的稱革帶，帶首綴以鉤鑞，尾端垂頭，帶身飾以金、銀、玉、犀角、銅、鐵等材料製成的牌飾。宋代的腰帶有玉、金、銀、犀、銅、鐵、角、石、墨玉之類，大致上，皇帝及皇太子用玉帶，大臣用金帶，依次是金鍍銀帶、銀帶，以及銅帶、鐵帶、犀角帶、黑玉帶等等。宋代葉夢得《石林燕語》卷七曰：

6　元・脫脫等撰，《宋史》點校本，北京：中華書局，2017，頁3561–3562。
7　元・脫脫等撰，《宋史》點校本，北京：中華書局，2017，頁3571。

「國朝親王皆服金帶。元豐中官制行,上欲寵嘉、岐二王,乃詔賜方團玉帶,著為朝儀。先是,乘輿玉帶皆排方,故以方團別之。」[8]宋神宗熙寧六年(1073),熙河路奏捷,宰相王安石率領群臣在紫宸殿祝賀,神宗解下自己使用的白玉腰帶,賞賜給王安石,以示恩榮。[9]

宋朝腰帶以玉帶為尊,其次金帶。《宋史·輿服志五》曰:凡金帶:「三公、左右丞相、三少、使相、執政官、觀文殿大學士、節度使毬文,佩魚。」[10]宋代官服制度規定:玉帶銙只能在穿朝服時佩戴;通犀銙需要特旨才能束用;宋太宗時以金帶銙為貴。帶銙的形狀與雕飾也有差別:玉帶銙作方形而密排者,稱之為排方玉帶,只限於帝王束用。犀帶銙只有品級官員才能使用,未入流的官吏不能使用犀帶銙。

太宗太平興國七年(982),翰林學士李昉奉旨奏請,從三品以上服玉帶,四品以上服金帶,以下已賜服紫緋的官員可服金塗銀排方帶,服綠袍的官員公服不得繫銀帶,五品、六品服銀銙鍍金帶,七品以上未參官及內職武官服銀銙帶,八品、九品以上服黑銀帶,其他未入流的官員服黑銀方團銙及犀角帶,貢士、胥吏、工商人士、百姓只能服鐵角帶。[11]

官服用革帶,常服用勒帛。官員們所用的勒帛主要由朝廷賞賜。《宋史·輿服志五》記載:革帶的飾品材質多種,以此區別官職品秩。腰帶服色非常豐富,有紅、黃、紫、鵝黃等多色,北宋末年盛行鵝黃色腰帶。[12]

宋代有按季節向官員賜服的慣例,每年的端午節、十月,或者遇到皇帝的五聖節,都向官員賞賜服裝。賜服是一種榮譽,在封建社會,皇帝賞賜任何一種東西(服裝、食物、文玩、匾額、詩文等)都是一種恩榮。宋代賜服先是針對將相、學士、禁軍統領等高級官員,建隆三年(962)恩及文武群臣、將校等品秩稍低一些的官員。所賜服裝包括袍、襖、衫、袍肚(包裹腰肚服飾)、勒帛(束在外面用帛、絹做的帶子)、褲等。

8　宋·葉夢得撰,李欣校注,《石林燕語》,西安:三秦出版社,2004,頁149。

9　元·脫脫等撰,《宋史》點校本,北京:中華書局,2017,頁3566。

10　元·脫脫等撰,《宋史》點校本,北京:中華書局,2017,頁3567。

11　黃強,《繡羅衣裳照暮春——古代服飾與時尚》,北京:商務印書館,2020,頁87。

12　陳高華、徐吉軍主編,《中國服飾通史》,寧波:寧波出版社,2002,頁318。

二、宋代特色幞頭

宋代服飾承襲前代，意味著服飾繼承的多，新創的少。但是為什麼將唐代與宋代服飾放在一起，我們一眼就能分辨出來？因為宋代在繼承唐代服飾的同時，也是時代的新元素注入。謹嚴有序是宋代官服的特色，簡樸素雅是其他服飾的特點。冠帽中長腳幞頭的出現，成為宋代官服有別其他時代的顯著特點。

幞頭是宋代官員服飾中的代表性服飾，我們在影視劇中看到的，帽子是方正的，兩邊卻伸出長長的直腳，那就是幞頭。幞頭的適用性廣泛，上自皇帝、王公貴族，中至官員，下至平民百姓，都戴幞頭。幞頭既是官服，也是一般服飾。

幞頭又命折上巾，因為幞頭是有折而向上的巾式。幞頭不是宋代才有的，後周武帝時（572）就有幞頭，以幅巾裁為四腳，加上繫帶，當時稱四腳幞頭。唐代幞頭，多為垂腳。幞頭又名折上巾，嚴格上說是巾，軟體的巾，而不是硬體的冠。多為軟巾為之，繫腳下垂，是一種軟體的冠帽。正是因為由巾為之，戴著舒適，方便，官員、王公，在朝會和一般活動中，都戴幞頭；平民日常活動也戴幞頭。幞頭的使用範圍很廣，與官服配套是官服的首服，日常活動中就是便帽。宋代沈括《夢溪筆談》卷一說：「幞頭一謂之『四腳』，乃四帶也，二帶繫腦後垂之，二帶反繫頭上，令曲折附頂，故亦謂之『折上巾』。唐制，唯人主得用硬腳，晚唐方鎮擅命，始僭用硬腳。本朝幞頭有直腳、局腳、交腳、朝天、順風，凡五等，唯直腳貴賤通服之。」[13]宋代的幞頭式樣與名稱，並不只有這五種，還有卷腳幞頭、無腳幞頭、向後曲折幞頭、牛耳幞頭、銷金花樣幞頭、宮花幞頭、高腳幞頭、銀葉弓腳幞頭、玉梅雪柳鬧鵝幞頭等等，南渡之後又有簪戴幞頭，但是最有代表性的，或者說讓人們一下子就識別出宋代的幞頭，是直腳幞頭。

宋代初期幞頭兩腳平直展開並不是很長，（圖12–3）到了中期，兩腳漸長，伸展加長，長度約一尺。兩腳由短到長，其原因在於避免官員們上朝交

13　宋·沈括撰，金良年點校，《夢溪筆談》，北京：中華書局，2015，頁3。

頭接耳。以前上朝官員也會交頭接耳，影響朝堂
秩序和議事效率。宋代官員上朝等待休息的地方
叫待漏院，本來朝堂下，休息時，大臣們交流、
對話也很正常，上朝議事就要專心致志，不能一
心二用。有了長長的直腳伸出來，官員們想竊竊
私語就無法進行。宋代俞琰《席上腐談》卷上記
載：「庶免朝見之時偶語」。[14]

圖 12-3 宋初平翅幞頭（摘
自《中國古代服飾研究》）

　　幞頭在宋代使用極為廣泛，上至帝王，下
至百姓，都使用幞頭，只是不同身分戴不同的幞
頭。低級官吏使用圓頂軟腳幞頭，儀衛使用黑漆
圓頂無腳幞頭，衛士使用天一腳圈曲幞頭，輦官使用雙曲腳幞頭，前班直使
用二腳屈曲向後裝幞頭，優伶使用牛耳幞頭。[15]

　　宋代幞頭以藤或草編織成巾子，外面蒙上紗再塗以漆。伸展出來長長的
兩腳以鐵為之。

三、元代婆焦頭質孫服

　　元代是蒙古人建立的王朝，元太祖成吉思汗元年（1206）建立大蒙古
國。1260年元世祖忽必烈即位，以開平為上都，燕京（今北京）為中都，政
治中心南移。1271年，取《易經》「大哉乾元」之意，改國號為大元；第二
年升中都為大都。至正二十八年（1368）元順帝被逐出大都，元朝滅亡。

　　元代的服飾有著民族的差異，南北地區的差別，以及社會等級的限制。
元人入主中原，對漢人有過剃髮的命令，要求漢人剃髮作蒙古族裝束。元代
自大汗（皇帝）成吉思汗，到庶民，頭髮均剃成婆焦，即頭頂留三搭頭，頭
頂四周剃去一彎頭髮，前髮短而散垂，兩旁頭髮綰成兩髻，垂於左右肩；或
將頭髮編成一辮子，垂於衣背之後。

14　宋‧俞琰撰，《席上腐談》，北京：中華書局，1985，頁5。

15　周錫保，《中國古代服飾史》，北京：中國戲劇出版社，1986，頁260。

元代的髮式不只是婆焦頭，還有其他的髮式，有一答頭、二答頭、一字額、大開門、花鉢椒、大圓額、小圓額、銀錠、打索縮角兒、三川鉢浪、七川鉢浪、川著練槌兒等。[16]

元代皇帝也使用冕服，壬子年（1252）元憲宗蒙哥祭天於日月山，始用冕服。用於祭祀、冊封、朝會的冕服，與中原王朝皇帝冕服基本相同。冕服由冕冠、帶、綬、舄等組成，冕冠由漆紗製成，垂十二旒；袞龍袍以青羅製成，繡十二章紋。《元史・輿服志一》記載：「袞龍服，制以青羅，飾以生色銷金帝星一、日一、月一、昇龍四、復身龍四、山三十八、火四十八、華蟲四十八、虎蜼四十八。裳，制以緋羅，其狀如裙，飾以文繡，凡一十六行。每行藻二、粉米一、黼二、黻二。中單，制以白紗，絳膝，黃勒帛副之。蔽膝，制以緋羅，有褾。緋絹為裏，其狀如襜，袍上著之，繡復身龍。」[17]

元代官服形成於元英宗時期，參照唐宋服飾制度，制定了各級官員的服飾制度。

元代官員服飾稱之為質孫衣，以衣料和色澤來區別品級高低。質孫服飾產生於蒙古建國之前，《史集》記載，元太宗窩闊台繼承汗位「穿上一色衣服」。「質孫服」是蒙古語的音譯，也寫作「只孫」、「濟孫」，漢人稱之為「一色服」。

元代皇帝質孫服分為冬天、夏天兩種，各十一等、十五等。冬天的質孫服，《元史・輿服志一》記載：「服納石失，怯綿里，則冠金錦暖帽。服大紅、桃紅、紫藍、綠寶里，則冠七寶重頂冠。服紅黃粉皮，則冠紅金答子暖帽。服白粉皮，則冠白金答子暖帽。服銀鼠，則冠銀鼠暖帽，其上並加銀鼠比肩。」夏天的質孫服，「服答納都納石失，則冠寶頂金鳳鈒笠。服速不都納石失，則冠珠子捲雲冠。服納石失，則帽亦如之。服大紅珠寶里紅毛子答納，則冠珠緣邊鈒笠。服白毛子金絲寶里，則冠白藤寶貝帽。服駝褐毛子，則帽亦如之。服大紅、綠、藍、銀褐、棗褐、金繡龍五色羅，則冠金鳳頂笠，各隨其服之色。服金龍青羅，則冠金鳳頂漆紗冠。」[18]從元代皇帝圖像分

16　包銘新、李甍、曹喆主編，《中國北方古代少數民族服飾研究・元蒙卷》，上海：東華大學出版社，2013，頁97。

17　明・宋濂等撰，《元史》點校本，北京：中華書局。2017，頁1930。

18　明・宋濂等撰，《元史》點校本，北京：中華書局。2017，頁1938。

析，除元太祖成吉思汗、元世祖忽必烈之外，其他皇帝都穿紅色質孫服，戴白色鈸笠，帽頂有寶石玉、金飾。

　　百官的質孫服也有定色，冬服九等，夏服十四等，衣料與色彩區別官職高低。冬天質孫服「大紅納石失一，大紅怯綿里一，大紅官素一，桃紅，藍、綠官素各一，紫、黃、鴉青各一。」夏天質孫服「素納石失一，聚線寶里納石失一，棗褐渾金間絲蛤珠一，大紅官素帶寶里一，大紅明珠答子一，桃紅、藍、綠、銀褐各一，高麗鴉青雲袖羅一，駝褐、茜紅、白毛子各一，鴉青官素帶寶里一。」[19]質孫衣本為戎服，便於騎射，因此形制是上衣下裳相連，類似中原的深衣，衣式較緊下裳較短，腰間加襞積（衣服上的褶子），用紅紫帛拈成線，橫在腰間，肩被掛大珠。質孫服是元代的典型官服，與大簷帽或寶頂鈸笠配套使用，肩部有披領，稱為「賈哈」，來源於遼代服飾。[20]

　　質孫服的衣領在前後期有所不同，蒙古漢國時期為左衽長袍，到了元代則改為右衽交領，與中原服飾類同，是否受中原文化的影響，未見史料記載。

　　元代官員公服，與宋代公服相近。（圖12–4）大袖、盤領、右衽、幞頭，以羅製成。戴展角幞頭，衣料、色澤差別外，束帶也有差異。一品用紫色，大獨科花，紋徑五寸；二品，小獨科花，紋徑三寸；三品散答花，紋徑二寸，無枝葉；四品、五品小雜花，紋徑一寸五分；六品、七品緋羅小雜花，紋徑一寸；八品、九品用綠羅，無紋。[21]

　　正、從一品用玉帶、花帶或素帶，二品用花犀帶，三品、四品用黃金荔枝

圖 12-4 元代官吏像

19　明‧宋濂等撰，《元史》點校本，北京：中華書局。2017，頁1938。

20　包銘新、李�装、曹喆主編，《中國北方古代少數民族服飾研究‧元蒙卷》，上海：東華大學出版社，2013，頁62。

21　明‧宋濂等撰，《元史》點校本，北京：中華書局。2017，頁1939。

帶，五品以下用烏犀帶。

　　未入流的小官吏，流外官沒有公服。至正九年（1272）考慮沒有這類官員沒有公服，遇到正式場合，多有不便，於是建議使用檀合羅窄衣衫，黑角束帶，舒腳襆頭。

四、冠服不局限於大帽

　　元代王公大臣都戴大帽，即暖帽、鈸笠。帽都有頂，飾有花色，以花色區別官職大小。

　　元代官員冠式，並不局限於大帽，也有暖帽、風帽、風帽、四方瓦楞帽、交角襆頭、鳳翅襆頭、花角襆頭，以及學士帽、唐巾、錦帽、平巾幘、甲騎冠、抹額。暖帽是冬季的帽子，多用珍貴的皮毛製成，有金錦、紅金達子、白金達子、銀鼠、後帶

圖 12-5　元代圓頂笠四邊形笠子（摘自《中國服飾名物考》）

帔毛、尖頂皮暖帽；風帽中有納石矢風帽、格力芬紋錦風帽；襆頭中分交角、花角、鳳翅襆頭；鈸笠冠上鑲嵌有寶石，又有帶纓、後帶帔、後帶帔寬簷鈸笠冠等。（圖12-5）

　　其冠服大抵類似漢族的形制。儀衛服飾大抵採用唐宋的形制。換言之，中央政府的官員，高級官員，在漠北以及北方的官員，在重大場合戴大帽、穿質孫服，在江南等地，一般活動場合，並不一定戴大帽，而是戴沿襲唐宋時代漢民族的服裝。我們從影視劇所看到的元代服飾，多半是編導出於視覺效果，有意為之使用大帽等蒙古人特色服飾。

　　元代帝王像中元太祖成吉思汗、元世祖忽必烈戴白色暖帽，元太宗窩闊台戴貂皮暖帽，元成宗鐵穆耳、元仁宗愛育黎拔力八達、元英宗碩德八剌、元武宗海山、元文宗圖帖睦爾、元甯宗懿璘質班等戴白色鈸笠，頂上有金飾和寶石，又稱七寶重頂冠。

　　元刻《事林廣記》插圖繪製了蒙古官員玩雙陸。兩位官員戴小方頂，大方敞口的四方瓦楞帽。童僕則戴鈸笠。

第十三章　滿地黃花梧桐雨──宋元女性服飾

　　宋代服飾遵循唐代服飾制度，卻又有所改變，通常認為隋唐服飾豔麗、奢華，宋代服飾趨向簡樸，並歸於保守。理由是宋代理學盛行，「存天理，去人欲」壓抑人性，並成為社會道德的標準，約束奢靡行為，「女子學恭儉超千古，風化宮娥只淡妝」（〈宮詞〉），社會道德觀、價值觀變化了，審美傾向也發生了變化。理學盛行於宋明時期，對於中國社會的影響巨大。理學之所以誕生在宋代，與宋代儉樸風尚是有關聯的，但是需要指出的宋代理學思想對於宋代服飾的影響，主要在南宋時期。北宋推崇儉樸，並非是理學影響，因為理學大師朱熹出生在南宋，朱熹理學思想也無法穿越到北宋。儉樸的生活風尚，是相當於唐代的奢華而言，並不表示北宋服飾就是沉悶、保守，北宋女性服飾中也有低胸裝等開放性的服飾，也有亮色，色彩上並不是素色，服飾的色彩也很豐富，服飾風格上的簡樸並不等同於保守，宋代女裙色彩依然鮮豔，有紅、綠、黃、青等多種色，其中尤以石榴花的裙色最惹人注目，宋代有大量的歌詠石榴紅裙的詩詞，如「石榴花似舞裙紅」、「裙染石榴花」、「石榴裙束纖腰細」等。

一、輕衫罩體香羅碧

　　宋代衣冠服飾總體上是比較拘謹和保守，式樣變化很少，色彩也不如唐

代那樣鮮豔，給人以質樸、潔淨和自然之感。

　　從宋代女裙色彩之豐富，可以窺視宋代女性服飾保留著亮色，呈現豐富多彩的狀態。宋代服飾中也有類似唐代的開放服飾，衣衫輕薄透視，彰顯女性玲瓏曲線的服飾也是存在的。「輕衫罩體香羅碧」說的是透視裝束，〈宋徽宗宮詞〉也有「峭窄羅衫稱玉肌」，輕薄羅衫幾乎可以看到衫下的雪白肌膚，說明當時的女子衫子追求透視效果，而且窄小緊身，凸現女性身體曲線。（圖13–1）

圖 13-1 宋代對襟大袖衫披帛長裙展示圖（摘自《中國歷代服飾》）

　　對於時尚的渴望，宋代女性往往通過一些變通的方法，實現自己的時尚理想，實踐自己的美麗夢想。宋代女裙所折射的乃是在理學思想影響下，在收斂性的歷史背景下，從禁錮的鐵絲網下，出牆而來的一片新綠。

　　宋代女性服飾主要有襖、襦、衫、褙子、半臂、裙子、褲、袍、領巾、

抹胸、肚兜、膝褲、襪之類。包括貴族女性在內的宋代女性普通裝束，大多上身穿襖、襦、衫、背子、半臂等，下身束著裙子、褲。大致上區別，襖、襦、衫均為短衣，分內外之用，即襖、襦為外衣，衫子多用於內衣。

襦、襖是相近的衣著，形式比較短小。襦有單複，單複近乎衫，而襖大多有夾或內實以棉絮。古代作為內衣襯服之用，即所謂燕居之服（在家居住時穿的服飾）。宋代的衫子是單的，而且袖子較短，宋代的衫子都以輕薄衣料和淺淡顏色為主，如宋人詩詞中「輕衫罩體香羅碧」所描述的那樣。

宋代的襦、襖都是作為上身之衣著，較短小，下身則穿著裙子。顏色通常以紅、紫色為主，黃色次之，貴者用錦、羅或加刺繡。一般婦女則規定不得用白色、褐色毛緞和淡褐色匹帛製作衣服。

裙與褲為下衣，裙有短制，如同當今的一般裙子；裙也有長制，上下通連，如同當今的連衣裙。襦裙、羅裙、長裙是長制，其中襦裙是襦與裙的結合體；其他百疊裙、花邊裙、旋裙為短制。

宋代女子下衣有裙與褲，裙子為社會普遍接受，貴族女性一定是穿裙不穿褲的，而褲則多為勞動者所穿，穿褲的方法一般是裙內穿褲，即褲子穿在裡面，外面罩裙，束裙大多長至足面，勞動婦女或者短一點，但是也有單獨穿褲，不繫裙子的。

宋代襠褲不分男女，有開襠褲、無襠褲、合襠褲。開襠褲由上古的脛衣發展而來，褲管連綴一襠，襠不縫合，繫帶連腰，江蘇金壇南宋周瑀墓、福建福州南宋黃昇墓均有出土。無襠褲由褲管，不綴褲襠，以帶繫之。合襠褲為滿襠。開襠褲、無襠褲都是作為內衣、襯褲使用。[1]

二、后妃與命婦服飾

宋代自皇后、妃以下服飾有褘衣、朱衣、褕翟、鞠衣、禮衣和常服六種。[2]《宋史‧輿服志三》在：后妃之服「妃之緣用翟為章，三等。大帶隨

1　黃強，《中國內衣史》，北京：中國紡織出版社，2008，頁81。
2　周錫保，《中國古代服飾史》，北京：中國戲劇出版社，1986，頁288。

衣色，朱裏，紕其外，上以朱錦，下以綠錦，紐約用青組，革帶以青衣之，白玉雙佩，黑組，雙大綬，小綬三，間施玉環三，青韈、舄，舄加金飾。」鞠衣「黃羅為之，蔽膝、大帶、革舄隨衣色，餘同褘衣，唯無翟文。」褕翟「青羅繡為搖翟之形，編次於衣，青質，五色九等。素紗中單，黼領，羅縠褾襈，蔽膝隨裳色，以緅為領緣，以搖翟為章，二等。大帶隨衣色，不朱裏，紕其外。」[3] 禮衣，即釵鈿禮衣，十二鈿，通用雜色，形制同鞠衣，加雙佩小綬。[4]

皇太子妃也使用褕翟，與妃的褕翟不同之處在於以青織為搖翟之形。

后妃服飾的使用情況，皇后受冊、朝謁景靈宮、朝會等大典穿褘衣，褘衣屬於一等禮服；妃子受冊穿褕翟，皇太子妃受冊、朝會穿褕翟；鞠衣在親蠶時穿戴；朝謁聖容、乘輦時著朱衣；宴見賓客場合穿禮衣；日常活動穿常服。

中興之後，后妃服飾形制依舊，種類減少。皇后是褘衣、禮衣，妃則是褕翟。后妃的常服是真紅大袖衣，以紅羅生色為領，紅羅長裙，紅霞帔，墜子為藥玉，紅羅背子，黃、紅紗衫，白紗褶褲，黃色裙，粉紅色紗短衫。

宋代命婦服飾也有相應的規定，主要是翟衣花釵冠。翟衣為青羅繡為翟，命婦的等差體現在花釵冠上，花釵數依等級下降有所減少。一品，花釵九株，寶鈿准花數，翟九等；二品，花釵八株，翟八等；三品，花釵七株，翟七等；四品，花釵六株，翟六等；五品，花釵五株，翟五等。「素紗中單，黼領，朱褾、襈，通用羅縠，蔽膝隨裳色，以緅為領緣，加文繡重雉。」[5] 並有大帶、革帶，青襪、舄，佩飾、綬帶。

三、宋代女性流行背子

背子是宋代女性的常服，背子又作褙子，又名綽子，又稱背兒，省稱

3　元・脫脫等撰，《宋史》點校本，北京：中華書局，2017，頁3534–3535。

4　周錫保，《中國古代服飾史》，北京：中國戲劇出版社，1986，頁288。

5　元・脫脫等撰，《宋史》點校本，北京：中華書局，2017，頁3536。

背。背子有兩種說法，一是指短袖上衣，也有說背子就是半臂。宋代高承《事物紀原》卷三：「隋大業中，內宮多服半臂除，即長袖也。唐高祖減其袖，謂之半臂，今背子也。」二是指女子常服，對襟、直領，兩腋開衩，下成過膝。楊蔭深《細說萬物由來》說：「背子亦稱為

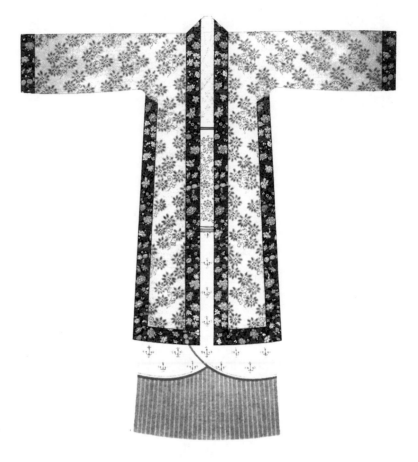

圖 13-2 宋代背子穿戴展示圖（摘自《中國歷代服飾》）

背心或馬甲，無袖而短，通常著於衫內或衫外。昔年婦女所著又有長與衫同的，稱為長馬甲。」[6] 經楊先生這麼一說，我們對背子就有了直觀的印象了。背子形制為對襟、直領，兩腋開衩，下長過膝，穿在襦襖外面。

　　宋代男女皆可穿背子，女性尤其好穿背子，但是在使用、形式與時間方面都有不同。（圖13–2）背子次於禮服的第二等服飾，兩宋時頗為流行，上自后妃，下及妓妾。衣袖有長短、分為寬窄兩式。領型有直領對襟式、斜領交襟式、盤領交襟式三種，以直領式為多。

　　背子服色有多種，有紅色、紫色、絳色等。《宋史·輿服志》規定：命婦以花釵翟衣為正式禮服外，背子作為常服穿用。皇后受冊後回來謁家廟時

　　6　楊蔭深，《細說萬物由來》，北京：九州出版社，2005，頁125。

穿背子，節慶日時第三盞酒後要換成團冠背子；背子也是一般家庭未嫁女子和妾的常服。

宋代女子穿背子更為普遍，比男子穿的人群多子。其適應的人群也很多，皇后、嬪妃、公主，家庭主婦、活躍於市井社會的媒婆，以及歌妓、樂女。

皇后、妃子、公主穿背子。《宋史・輿服志三》記載：乾道七年定「其常服，后、妃大袖，生色領，長裙，霞帔，玉墜子，背子生色領皆用絳色，蓋與臣下不異。」[7]宋代周密《武林舊事》卷七記載：慶聖節「三盞後，官家換背子，免拜；皇后換團冠背兒；太子免繫裹，再坐。」[8]皇后歸謁家廟，本閣官奏請皇后服團冠‧背兒；公主下降有真珠大衣背了。

普通婦女，妓女、媒人也穿背子。《武林舊事》卷一記載：「男子並令衫帶，婦人裙背」即婦女著裙子和背子。[9]卷三：「庫妓之錚錚者，皆珠寶翠盛飾，銷金紅背。」[10]宋代孟元老《東京夢華錄》卷五云：「其媒人有數等。上等戴蓋頭，著紫背子，說官親宮院恩澤。中等戴冠子，黃包髻，背子，或只繫裙，手把青涼傘兒。皆兩人同行。」[11]

背子雖然屬於女性居家的便服，地位還算較高，而宋代以後，背子的地位一落千丈，一度作為妓女的常服，相當於妓女的職業裝吧。穿背子的女性，大家一看就知道，那是操皮肉生意的性工作者。這就像貼上一個標誌，明明白白地劃定了職業性。元代楊景賢〈劉行首〉第二折就說：「則要你穿背子，戴冠梳，急煎煎，鬧炒炒，柳陌花街將罪業招。」明代何孟春《餘冬序錄摘抄內外篇》卷一又指出：「其樂妓則帶明角，皂褙，不許與庶民妻同。」樂妓的背子是黑色的，與其他女性穿的背子，在服色上有區別。民間女子喜歡穿背子，只要不是黑色的，其他什麼顏色都可以，人們也不會誤解。而樂

7　元・脫脫等撰，《宋史》點校本，北京：中華書局，2017，頁3535。

8　宋・周密著，李小龍、趙銳評注，《武林舊事》插圖本，北京：中華書局，2007，頁200。

9　宋・周密著，李小龍、趙銳評注，《武林舊事》插圖本，北京：中華書局，2007，頁8。

10　宋・周密著，李小龍、趙銳評注，《武林舊事》插圖本，北京：中華書局，2007，頁80。

11　宋・孟元老撰，王永寬注譯，《東京夢華錄》，鄭州：中州古籍出版社，2018，頁94。

妓穿背子，必須是黑色的，不允許穿其他服色的背子，不能與其他非性工作
者女性的背子混淆。

四、比甲的出現與流行

宋元時期女性服飾還流行比甲。比甲本為宋元服飾，至明代更為盛行。

比甲，形制似馬甲，無袖，無領，對襟。分為兩種：一種下長過膝，對
襟，直領，穿時罩在衫襖之外，流行於宋代。宋人〈耕織圖〉中婦女，即穿
著此服。因其穿著便利，故多用於士庶階層婦女。

另一種前短後長，不用領袖，著之便於騎射，相傳為元世祖皇后所創。
《元史·后妃傳一》：「（后）又製一衣，前有裳無衽，後長倍於前，亦無
領袖，綴以兩襻，名曰比甲，以便弓馬，時皆倣之。」[12]明代沈德符《萬曆
野獲編》卷十四：「元世祖后察必宏吉剌氏，創製一衣，前有裳無衽，後長
倍于前，亦無領袖，綴以兩襻，名曰比甲，蓋以便弓馬也，流傳至今。而北
方婦女尤尚之，以為日用常服。至織金組繡，加于衫襖之外，其名稱亦循舊
稱，而不知所起。又有所謂只孫者，軍士所用，今聖旨中，時有製造只孫件
數，亦起于元。」[13]元代創製的比甲流行不廣，從歷史文獻以及圖像資料來
看，元代婦女穿著比甲並不多，大概因為元人的比甲用於騎馬，後片長於前
片，日常行走穿著不夠美觀。

比甲穿著方便，也適合與其他服飾配套，作為外出服使用，配上瘦長褲
或大口褲。比甲製作也趨向華麗，織金組繡，罩在衫子外面。

五、宋代女性的首服

中國女性戴鳳冠的禮儀制度從漢代就有，自中、晚唐以來，婦女戴冠日
益多見。五代時有「碧羅冠子」、「鹿胎冠子」等名稱，宋代此風尤盛。

12　明·宋濂等撰，《元史》點校本，北京：中華書局。2017，頁2872。
13　明·沈德符撰，《萬曆野獲編》，北京：中華書局，1997，頁366。

宋代女性的首服，包括兩個組合：一是頭上的冠，宋代女性的冠飾，有鳳冠、儀天冠、雲月冠、花釵冠、白角冠、珠冠、團冠、花冠、仙冠等多種。二是梳理呈各種造型的髮髻，再配以金玉珠翠的首飾。二是頭上的首飾有簪、釵、步搖、梳篦等，宋代王栐《燕翼詒謀錄》卷四曰：「舊制，婦女冠以漆紗為之，而加以飾，金銀珠翠，采色裝花，初無定制。」[14]

鳳冠、九龍花釵冠、儀天冠、雲月冠是宋代后妃所戴禮冠。其中后妃受冊封、大朝會、祭祀、朝謁景靈宮戴鳳冠，鳳冠的形制也有多種，有真珠九翬四鳳冠、龍鳳花釵冠。宋代皇太后祭祀宗廟戴九龍花釵冠和儀鳳天冠。[15]

宋代貴族女性使用珠冠、白角冠。白角冠又稱角冠、垂肩冠、等肩冠、內樣冠。民間婦女用花冠，花冠製作材料有兩種，用像生花或鮮花製作。《武林舊事》卷六云：「元夕，諸妓皆並番互移他庫。夜賣，各戴杏花冠兒，危坐花架。」[16]宋代年輕女子喜好團冠、覃肩冠。《宣和遺事》云：「佳人都是戴覃肩冠兒，插禁苑瑤花。」宋代舞女也有專門的冠，有仙冠、玉兔冠、寶冠、金冠等。

宋代婦女的髮式上插有以金銀、玉、珠、翠做成的鸞鳳、花枝、鳳釵、金簪、梳篦，〈宋徽宗宮詞〉有云：「頭上宮花妝翡翠，寶蟬珍蝶勢如飛」。宋代吳自牧《夢粱錄》卷十三有云：「最是官巷花作，所聚奇異飛鸞走鳳，七寶珠翠，首飾花朵，冠梳及錦繡羅帛，銷金衣裙，描畫領抹，極其工巧。」[17]南宋詞人李清照的〈菩薩蠻〉，敘述了宋代女性首服的風尚。「歸鴻聲斷殘雲碧，背窗雪落爐煙直。燭底鳳釵明，釵頭人勝輕。角聲催曉漏，曙色回牛斗。春意看花難，西風留舊寒。」按照宋代輿服制度，命婦所戴是花釵冠，在燭光下等待丈夫，期待往日的恩愛，燭光映照下她花釵冠與鳳釵，顯得非常的美，在鳳釵上還裝飾用彩綢或金箔剪成的人勝或花勝。「人勝」、「花勝」都是古代婦女於人日（正月初七）所戴飾物。

14　宋・王栐撰，丁如明校點，《燕翼詒謀錄》，上海：上海古籍出版社，2012，頁42。

15　陳高華、徐吉軍主編，《中國服飾通史》，寧波：寧波出版社，2002，頁321。

16　宋・周密著，李小龍、趙銳評注，《武林舊事》插圖本，北京：中華書局，2007，頁159。

17　宋・吳自牧撰，符均、張社國校注，《夢粱錄》，西安：三秦出版社，2004，頁192。

　　宋代女性推崇高髻，《宋史・輿服志五》：宋太宗端拱二年（989）「婦人假髻並宜禁斷，仍不得作高髻及高冠」。[18]宋代張耒〈贈人三首次韻道卿〉有「門前一尺春風髻，窗外三更夜雨衾」的詩句，可見宋代女性髮髻之高。文獻記載，宋代女性髮髻名稱有朝天髻（又稱額作髻）、芭蕉髻、不走落髻、龍蕊髻、雙蟠髻、雙螺髻、垂螺髻、大盤髻、包髻、盤福龍髻、偏頂髻、雙丫鬟、三鬟髻、三髻丫（不是三丫髻）等。

六、元代蒙古女性服飾

　　元代蒙古女性著傳統袍服，腰身寬大，名為大袖衣。宋代趙珙《蒙韃備錄》記載：「又有大袖衣，如眾鶴氅，寬長搖曳地，行則兩女奴拽之。」袍身寬大到行走時拖地，需要兩位元侍女在一旁提著，拽著。蒙古女袍的樣式，在元代熊夢祥《析津志輯佚・風俗》中有反映：「袍多是用大紅織金纏身雲龍，袍間有珠翠雲龍者，有渾然納失者，有金翠描繡者，有想其於春夏秋冬繡輕重單夾不等。其制極寬闊，袖口窄，以紫織金爪，袖口纏五寸許，窄即大，其袖兩腋褶下，有紫羅帶拴合於背，腰上有紫撮繫，但行時有女提袍，此袍謂之禮服。」[19]

　　蒙古女袍多用大紅織金、（圖13–3）吉貝錦、瑣裡等面料，崇尚紅、黃、綠、茶色、胭脂紅、雞冠紫、泥金等色，周伯琦〈上京雜詠〉云：「後車傾國色，豔服更珠纓」說的就是這種現象。

圖 13-3 元代交領織金錦袍展示圖
（摘自《中國歷代服飾》）

　18　元・脫脫等撰，《宋史》點校本，北京：中華書局，2017，頁3574。
　19　陳高華、徐吉軍主編，《中國服飾通史》，寧波：寧波出版社，2002，頁411。

　　元代皇后著翻鴻獸錦袍，戴步光泥金帽；妃子著雲肩絳繒袍，戴懸梁後曜巾；嬪妃穿青絲鏤金袍，戴文縠巾。[20]明代葉子奇《草木子》記述：「元朝后妃及大臣之正室，皆戴姑姑衣大袍，其次即帶皮帽。姑姑高圓二尺許，用紅色羅蓋，唐金步搖冠之遺制也。」[21]「姑姑」即姑姑冠，亦作罟罟、固姑、故姑、箍箍等，宋元時期蒙古族貴婦所戴的一種禮冠。一般以鐵絲、樺木或柳枝為骨，外裱皮紙絨絹，插朵朵翎，另飾金箔珠花。姑姑冠流行於元代貴族婦女之中，盛行於北方地區，在敦煌壁畫中也有戴姑姑冠的供養人形象，漢族女性很少戴，在南方的漢族女性中並沒有出現這種冠式。筆者認為姑姑冠的來源應當由宋代的柘枝冠追溯到魏晉時期的高髻。[22]

　　元代女子的禮服有團衫，又稱大衣，形制為寬鬆袍服。選用金錦、絲絨、毛料製作。元代關漢卿雜劇〈拜月亭〉有云：「今日樂籍裡除了名字，與他包髻、團衫、繡手巾。」

　　元代是蒙古人統治的王朝，蒙古族貴族婦女有固有的服飾，大多以動物皮毛為衣料，貂鼠皮、羊皮為衣，戴皮帽。

　　雖然政治上，元代對於漢人統治比較嚴酷，等級劃分嚴格，但是在服飾穿戴上，對於元代漢族婦女要求不是很嚴格，尤其是南方地區，漢族婦女的穿著保存著漢族服飾，元代的半臂本是漢人服飾，此時蒙古女性與漢族女性都穿著；江南地區還有深色大紅羅衣，屬於宋代漢族服飾的遺存。

20　韓志遠，《元代衣食住行》插圖珍藏本，北京：中華書局，2016，頁31。

21　明‧葉子奇撰，《草木子》，北京：中華書局，1997，頁63。

22　黃強，《繡羅衣裳照暮春──古代服飾與時尚》，北京：商務印書館，2020，頁181。

第十四章　擊柝徒吟胡地月──西夏服飾

　　西夏是党項族建立的政權，原居住地在青海省東南部黃河曲一帶。隋唐時期，活動範圍擴展，東及松州（今四川松潘北），西抵葉護（今新疆西突厥領地），南鄰春桑、迷桑諸羌（今青海果洛藏族自治州），北接吐谷渾（今青海北部與甘肅南部一帶）。党項首領細封步賴在唐太宗貞觀三年（629）率部歸附唐朝，唐政府就其居地設軌州（今四川松潘西境），任命步賴為刺史。

　　宋仁宗天聖九年（1031），党項首領、宋朝任命的定難軍節度使李明德死，長子李元昊嗣位，改姓嵬名氏，發布禿髮令，恢復民族舊俗，準備建國稱帝。天授禮法延祚元年（1038），李元昊稱帝（景帝），國號大夏。其疆域東臨黃河，西近玉門關（今甘肅敦煌西小方盤城），南迄蕭關（今寧夏同心南），北抵大漠。[1]

　　西夏自稱大夏國，或稱白高大夏國，因為在宋代的西部，史稱西夏（1038–1227）。西夏經十個皇帝，享國190年。前期與北宋、遼朝對峙，後期與南宋、金朝鼎足。

1　蔡美彪、吳天墀，《遼、金、西夏史》，北京：中國大百科全書出版社，2011，頁102。

一、西夏服飾特點

西夏國疆域主要在陝甘黃土高原地區，東部、南部位黃土高原，南部屏障為六盤山，北部是額爾多斯和阿拉善高原，主要以沙漠為主，西部是青藏高原北緣，中間有河西走廊，以及富饒的河套平原。西夏地區的氣候冬季長而氣溫低，空氣乾燥，雨水少，常乾旱。多數地區是靠天吃飯，春天無雨難播種，夏秋無雨沒收成。[2]

自然地理與氣候條件影響了西夏人的生活，影響了他們的服飾文化，西夏的服飾呈現出多樣性和複雜性。

西夏人屬於遊牧民族，其生活以畜牧業為主，決定了他們的服飾離不開毛、皮之類。《舊唐書・党項羌傳》云：「男女並衣裘褐，仍披大氈」，[3]說明毛紡織品在西夏人服飾體制中所占的比例。畜牧業產生皮革，牛羊毛可以紡織成線，製作毛織物、氈子。西夏人的日常紡織物有帳氈、枕氈、褐衫、氈帽，以及皮製品的靴子、長靿、皮裘（襖子裘、新皮裘、次皮裘、舊皮裘、苦皮等）。[4]

党項人的衣著，原材料也多為畜產品。他們一般戴氈帽，穿毛織物衣或皮衣（即羽服），著皮靴，腰間束帶，上掛小刀、小石等用物。他們所穿的毛皮製品有皮襲短靿、長靿、褐衫等。

西夏依附大宋，得到大宋王朝的衣服，其服飾也受到中原文化與服飾的影響。但是李元昊認為衣皮毛是党項族的民族傳統，不應改易，比應穿大宋的華麗服飾。因此，在西夏就存在著兩種服飾混搭的情況。

李元昊立國之前效仿中原地區服飾制度，制定西夏文武官員服飾制度。《宋史・夏國傳上》記載：「始衣白窄衫，氈冠紅裏，冠頂後垂紅結綬。」「文資則襆頭，鞾笏、紫衣、緋衣；武職則冠金帖起雲鏤冠、銀帖間金鏤冠、黑漆冠、衣紫旋襴，金塗銀束帶，垂蹀躞，佩解結錐、短刀、弓矢韣，

2　史金波，《西夏社會》，上海：上海人民出版社，2007，頁24。
3　後晉・劉昫等撰，《舊唐書》點校本，北京：中華書局，2017，頁5291。
4　史金波，《西夏社會》，上海：上海人民出版社，2007，頁664。

馬乘鯢皮鞍，垂紅纓，打跨
鈸拂。便服則紫皁地繡盤
毬子花旋襴、束帶。民庶
青綠，以別貴賤。」[5]（圖
14-1）西夏建立後，李元昊
吸取契丹和吐蕃的做法，模
仿宋朝制度建立了一套官
制，「其官分文武班，曰中
書，曰樞密，曰三司，曰御
史臺，曰開封府，曰翊衛
司，曰官計司，曰受納司，
曰農田司，曰群牧司，曰飛
龍院，曰磨勘司，曰文思
院，曰蕃學，曰漢學。自中
書令、宰相、樞使、大夫、
侍中、太尉已下，皆分命蕃
漢人為之。」[6]

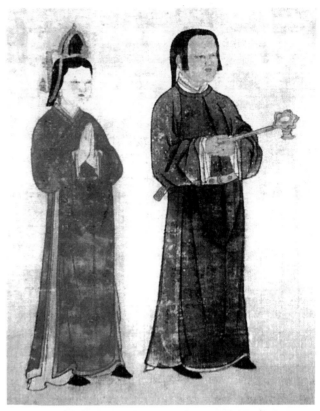

圖 14-1 黑水城出土繪畫中男女施主形象及其服飾

　　西夏仿中原官制、文化的原因，吳天墀先生說的很明白：「漢族的政
治經濟制度和文化有其先進的地方，尤其是元昊要有效地運用國家機器，並
擴大自己所掌握的君權，那他就有必要去採納中原漢族王朝的一套封建統治
經驗。加以西夏雖以党項羌為主體民族，但它卻立國於漢族聚居著的廣大地
區，掌握著較高生產技術和文化知識的漢族人民為數眾多，因此他又擺出自
己的政權和宋朝有著相同的規模。」[7]

　　從西夏人的服飾，可以看出文官裝束多因襲唐宋，武官服飾則有民族特
色。推究其原因，西夏初期文官漢族人居多，武官則是党項人居多，漢人、
西夏人的生活習俗影響到服飾。

5　元‧脫脫等撰，《宋史》點校本，北京：中華書局，2017，頁13993。
6　元‧脫脫等撰，《宋史》點校本，北京：中華書局，2017，頁13993。
7　吳天墀，《西夏史稿》，北京：商務印書館，2016，頁31。

西夏中後期，服飾制度化。西夏乾祐年間刻印的《聖立義海》目錄有「皇太后、皇帝法服，皇后法服，太子法服，嬪妃法服，官宰法服，朝服，常服，時服」等，可見西夏服飾已成體系，形成了祭祀用法服，上朝穿朝服，日常穿常服的因場合、活動性質，穿著不同服飾的制度。但是由於此書正文失傳，我們無法具體瞭解西夏服飾的體系。

西夏政權中有不少漢族人，西夏的服飾也借鑑、使用過中原服飾，因此，西夏的服飾體系也分為番、漢兩種，党項族官員著番服，漢族官員著漢服。如果不遵守，會被處罰。《天盛律令》云：「漢臣僚當戴漢式頭巾。違律不戴漢式時，有官罰馬一，庶人十三杖。」[8]

西夏貴賤分別，以服色界定。官員著紫、緋色，民庶穿青綠色服裝，宋人孟元老《東京夢華錄》卷六元旦朝會記錄了遼、夏國使者來北宋的衣著，大遼大使「後簷尖長，如大蓮葉，服紫窄袍，金蹀躞」；夏國使副皆「金冠，短小樣製，服緋窄袍，金蹀躞，吊敦背」。[9]

西夏地處西北，物質條件匱乏，紡織業相對落後，因為與北宋的貿易，其服飾的服色也漸漸豐富起來。西夏漢文《雜字》顏色部記錄了二十多種顏色：緋紅、碧綠、淡黃、梅紅、柿紅、銅青、鵝黃、鴨綠、銀褐、銀泥、大青、大碌、大砂、石青、沙青、粉碧、黑綠、卯色、杏黃等。

西夏人以白為美，為尊，白色在西夏被視為最尊貴的顏色，白服色為西夏皇帝所獨享，西夏皇帝穿白衫，戴白冠。[10]

西夏男服品種有衣服、衣著、斗篷、圍裙、襖子、汗衫、布衫、皮裘、法服、緊衣、腰帶、圍腰、珂貝、褐衫、璿襴、氈毯、袍子、襯衣、背心、襪肚、褲、披氈、征袍等26種。女服品種有錦袍、背心、裙褲、領襟、後領等19種。[11]

8　史金波，《西夏社會》，上海：上海人民出版社，2007，頁682。

9　宋・孟元老撰，王永寬注譯，《東京夢華錄》，鄭州：中州古籍出版社，2018，頁102。

10　張迎勝主編，《西夏文化概論》，蘭州：甘肅文化出版社，1995，頁182。

11　陳高華、徐吉軍主編，《中國服飾通史》，寧波：寧波出版社，2002，頁382。

二、西夏服飾的等差

西夏也是等級社會，對於帝王皇室、官員、庶民的服飾也是有規定的。

西夏皇帝穿圓領窄袖袍，上繡大型團龍圖案；袍兩側開衩，腰束革帶。戴直角高金冠。李元昊喜著圓領窄袖紅裡白長袍。《宋史·夏國傳上》記載：李元昊「始衣白窄衫，氈冠紅裏，冠頂後垂下紅結綬。」[12]黑水城出土的人物繪圖中就有西夏皇帝的服飾形象，腰束團花圖案的帶。北京國家博物館館藏〈西夏譯經圖〉中的西夏惠宗皇帝穿圓領內衣，外套交領寬袖長袍，繡有團花圖案，腰束革帶，戴尖頂圓形花冠。[13]

西夏皇帝便服為戴直角高金冠，著圓領窄袖紅裡白長袍，無花飾，腰束團花圖案帶，足登靴。

西夏皇太后戴鳳冠，上穿交領寬袖衫，下繫裙，前有蔽膝，垂綬有佩飾，外穿寬袖大衣。西夏王妃著翻領窄袖長袍，長袍下擺垂地，袍邊與袖口飾有花紋，圖像見敦煌莫高窟405窟東壁西夏王妃供養像。[14]

西夏官員著圓領窄袖衫，戴金冠，束腰帶。榆林窟第29窟繪製的西夏供養人像，其形象為武官，著圓領窄袖紫袍，垂結綬，戴雲鏤冠，腰圍有寬邊的繡護牌，腳蹬黑靴。或者著窄袖圓領袍，腰無護牌，戴黑冠。[15]前者的官職高於後者，說明，武官中級別高的官員戴雲鏤冠，武職低的戴黑冠。

服飾等級在西夏女性上也有體現。貴族女性戴花釵金錢冠、高花冠，或者梳高髻，外穿右衽交領窄袖繡花袍，高開衩，領口、袖口、袍子邊緣繡有花紋。也有紅色交領窄袖花長袍，袍子裡面穿百褶裙，足蹬圓口尖鉤履。注意這裡是右衽，不是左衽。西夏貴族女性的服飾與宋代服飾很相似，顯然是受到宋代服飾制度的影響。（圖14–2）宋代女性喜好戴花冠。袍子的高開衩則是西夏女服的特點，體現出民族風情。

12　元·脫脫等撰，《宋史》點校本，北京：中華書局，2017，頁13993。

13　包銘新、張競瓊、孫晨陽主編，《中國北方古代少數民族服飾研究·吐蕃卷党項女真卷》，上海：東華大學出版社，2013，頁158。

14　陳高華、徐吉軍主編，《中國服飾通史》，寧波：寧波出版社，2002，頁384。

15　史金波，《西夏社會》，上海：上海人民出版社，2007，頁672。

圖 14-2 西夏貴族女袍服示意圖

　　等級社會，在穿衣戴帽上的體現最為明顯。服色上「民庶青綠，以別貴賤」。西夏《天盛律令》規定：「節親主、諸大小官員、僧人、道士等一律敕禁男女穿戴鳥足黃（石黃）、鳥足赤（石紅）、杏黃、繡花飾金、有日月，及原已紡織中有一色花身，有日月，及雜色等上有一團身龍，官民女人冠子上插以真金之鳳凰、龍樣一齊使用。倘若違律時，徒二年。」[16]

　　服飾的面料，款式上也有限制。西夏貴族「衣錦綺」，庶民只能「服裘褐」穿「褐衫」，著「褐布」。西夏的平民百姓在榆林窟壁畫中有其形象。〈犁耕圖〉中扶犁農夫著交領大襟短衣褐襦，下穿窄口褲，捲起褲口，頭紮白毛巾，足穿麻鞋。〈踏碓圖〉中踏碓人著交領大襟短衫，腰束帶，穿窄口褲，卷褲口，頭紮黑頭巾，足穿麻鞋。〈鍛鐵圖〉中男子著短褐襦，腰繫帶，下著褲，足穿麻鞋。[17]

　　衣皮毛是西夏服飾的特點，即党項族的傳統服飾，但是在社會發展中，受中原服飾及其文化的影響，西夏的服飾在貴族社會也呈現穿華麗服飾的潮流。其原因在於這種錦綺服飾首先來源於宋朝的「歲賜」，每年宋朝提供給西夏大量的華麗錦綺服飾；其次西夏與宋朝榷場合市貿易往來，宋朝的錦、綺、綾羅之類的紡織品貿易到西夏，並加工成華麗的服飾。[18]

16　史金波，《西夏社會》，上海：上海人民出版社，2007，頁 667。

17　史金波，《西夏社會》，上海：上海人民出版社，2007，頁 675。

18　李蔚，《簡明西夏史》，北京：人民出版社，2004，頁 360。

三、男子冠帽與女子髮髻

　　西夏貴族喜好冠帽，貴族女子戴冠或梳高髻。

　　男性的冠帽有氈冠、雲縷冠、黑冠、暖帽、頭巾、掠子、幞頭、帽子、冠冕、綿帽、東坡帽、笠帽、皂巾等。榆林窟第29窟西夏供養人像，沙州、瓜州監軍等高級官員戴雲縷冠，低級官員戴黑冠。

　　西夏女子也戴冠，有花釵金縷冠、花釵金錢冠、蓮蕾形冠、氈冠（桃形氈冠、如意形冠）、花冠、起雲冠等。蓮蕾形冠分為四瓣，沿邊有金飾，冠側有飾物。（圖14–3）

　　〈西夏譯經圖〉中梁氏皇太后戴尖頂圓花冠。榆林窟29窟西夏女供養人戴花釵金錢冠。黑水城出土〈觀音菩薩圖〉中女供養人像，梳高髻，戴高花冠。莫高窟409

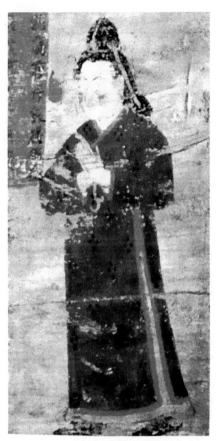

圖 14-3 西夏佛頂尊勝板畫中女供養人像

窟西夏婦女都梳圓形高髻，戴花釵金縷冠。甘肅武威林場出土的西夏墓，出土五女侍木俑，除一人披髮外，其餘四女都梳高髻。[19]

四、西夏髮式

　　党項人是羌族的分支，在羌族的發展過程中，融合了鮮卑、漢、回鶻、吐蕃、契丹、突厥、吐谷渾、沙陀等及其他中亞西域民族，形成了新的民族共同體——羌族。其民族舊俗之一就是披髮。到了西夏立國前後時期，党項族的披髮也發生了變化，成為禿髮形式。

19　張迎勝主編，《西夏文化概論》，蘭州：甘肅文化出版社，1995，頁181。

顯道元年（1032），李元昊推行禿髮制度。剃去頂髮而留邊髮。劉海垂於額前，兩鬢頭髮一綹垂於耳邊，其党項族的特點非常明顯。

鮮卑族的宇文氏和拓跋氏等都有禿髮的習慣，他們剃髮，留頭頂上一部，打成長髮辮，南朝漢人稱他們叫「索虜」，即辮奴。《宋會要輯稿·蕃夷》載：「並髡髮左袵，好為契丹之飾。」由辮髮進一步發展，出現用冠或用幞頭（又名帕首）的習俗。《遼史·西夏外紀》記述西夏官員的裝束是「禿髮，耳重環。」[20]

禿髮面向西夏所有人，上至王公貴族，下至庶民，全部改行禿髮。對於拒不執行禿髮的人，李元昊採取了高壓政策，殺無赦。宋代李燾《續資治通鑑長編》仁宗景祐元年十月丁卯條「元昊初制，禿髮令，先自禿髮，及令國人皆禿髮，三日不從，令許眾共殺之。」[21]

李元昊何以要推行禿髮？在於強調党項族的民族特色，與大宋王朝的決裂。歷史上，党項族是依附中原政權的，党項族首領在大唐王朝、大宋王朝任過職，但是李元昊繼任首領後，党項族的力量強大起來，他要立國，挑釁大宋王朝，因此推行禿髮令，強化民族性。「用於喚醒党項民族的民族自尊，加強党項民族內部的凝聚力。」[22]強調民族區別，對大宋王朝的鬥爭。

西夏男子的髮式，概括起來有六種：

第一種：頭頂剃髮，周邊留髮。榆林窟第29窟南壁東側供養人形象。

第二種：前額、兩鬢蓄髮，兩鬢髮長形成兩綹長髮垂於肩部，類似契丹的髡髮。敦煌莫高窟西夏彩繪壁畫中有形象。

第三種：兩鬢的兩綹頭髮垂於耳前，餘髮披肩或分為兩束垂於肩部。黑水城出土的卷軸畫有形象。

第四種：兩鬢的髮作飛揚狀，與第三種髮式類似。甘肅武威出土的木板畫有其形象。

20 吳天墀，《西夏史稿》，北京：商務印書館，2016，頁31、頁231。

21 宋·李燾，清·黃以周等輯補，《續資治通鑑長編》影印本，上海：上海古籍出版社，1986，頁1037。

22 包銘新、張競瓊、孫晨陽主編，《中國北方古代少數民族服飾研究·吐蕃卷党項女真卷》，上海：東華大學出版社，2013，頁140。

第五種：頭上蓄髮三撮，其餘剃光。又分為兩式，一式為頭頂蓄髮，
　　　　雙耳以上偏後各蓄髮一撮；另一式為前囟門處蓄髮一撮，兩
　　　　耳上部各蓄髮一撮。寧夏靈武窯有其形象。

第六種：不剃光的式樣。榆林窟第39窟南壁東側上有其形象。[23]

　　相比男子髮式，西夏女子髮式就豐富多了。總體上女性頭髮在頂部結髮
髻，兩鬢向後梳，略掩兩耳，腦後的髮至頸，或長至肩背。在甘肅武威西夏
火葬墓出土的五女侍木板畫中，其女侍的髮式為披髮。

23　包銘新、張競瓊、孫晨陽主編，《中國北方古代少數民族服飾研究・吐蕃卷党項女真
　　卷》，上海：東華大學出版社，2013，頁 141–142。

第十五章　南班北班衣不同——遼代服飾

遼國即契丹民族建立的政權。916年遼太祖耶律億（阿保機）在今蒙古西拉木倫河流域建契丹國，947年建國號遼。983年改號大契丹國，1066年以後，復號大遼。習慣上自916年契建國至1125年為女真所滅，統稱為遼朝。

一、大遼北班臣僚女子不著漢服

契丹族本是遊牧民族，在建國後社會經濟和發展階段所統治的民族各不相同，中央統治機構，分為北面和南面兩個系統，實現一國兩制的政治制度。南面系統完全沿襲唐制，北面系統則具有濃厚的遊牧民族及奴隸制特點。自五代時契丹主入晉後，將當時的文物、鎧仗等歸之於遼，因此，遼國的衣冠與本族的服飾，又吸納了漢族的服飾。（圖15–1）

遼國官制分為北、南兩個系統。《遼史·百官志一》記載：「至於太宗，兼制中國，官分南、北，以國制治契丹，以漢制待漢人。國制簡樸，漢制則沿名之風固存也。遼國官制，分北、南院。北面治宮帳、部族、屬國之政，南面治漢人州縣、租賦、軍馬之事。因俗而治，得其宜矣。」[1]服飾制度也分為兩個體系。《遼史·儀衛志二》曰：遼代「衣冠之制，北班國制，南班漢

1　元·脫脫等撰，《遼史》點校本，北京：中華書局，2018，頁685。

制，各從其便焉。」[2] 遼主與
南班漢官採用漢服，太后與北
班契丹臣僚用本民族服飾，即
國母與蕃官胡服；國主與漢
官用漢服。自遼興宗重熙年
（1031）以後，凡大禮都改用
漢服，《遼史·儀衛志二》記
載：「祭服：遼國以祭山為大
禮，服飾尤盛。」[3]

　　2021 年大陸有一部電視
劇《燕雲臺》，劇情設置有契
丹與南朝貿易往來的情節，契
丹女子也喜歡南朝絲綢服飾。

圖 15-1 遼代左衽窄袖袍展示圖
（摘自《中國歷代服飾》）

喜歡是一碼子事，穿戴又是一碼子事。劇中設置女主角蕭燕燕是北班宰相之
女，宰相府雖然有機會接觸與使用南朝絲綢、服飾，但是官制、體制，決定
北班系統的人員服裝必須保持契丹民族服飾風格，不允許出漢人服飾，這是
民族歷史與文化所決定的，不以個人愛好、意志為轉移。即便劇中說及蕭燕
燕是後來遼聖宗生母，大名鼎鼎的蕭太后，她也必須遵循大遼制度，太后、
北班蕃官都是穿契丹服飾的，契丹貴族女子自然不能穿漢家衣裳。

二、遼代的國服

　　遼國將皇帝祭服稱之為國服。《遼史·儀衛志二》記載：皇帝在大祭中，
「服金文金冠，白綾袍，束紅帶，縣魚，三山紅垂。飾犀玉刀錯，絡縫烏
鞾。」小祭「皇帝硬帽，紅克絲龜文袍。」朝服用「實里薛袞冠，絡縫紅袍，
垂飾犀玉帶錯，絡縫鞾。」[4] 遼太宗則穿錦袍，束金帶。

2　元·脫脫等撰，《遼史》點校本，北京：中華書局，2018，頁 905。
3　元·脫脫等撰，《遼史》點校本，北京：中華書局，2018，頁 905。
4　元·脫脫等撰，《遼史》點校本，北京：中華書局，2018，頁 906。

　　遼代的官服分為公服、常服。《遼史·儀衛志二》記載：公服，皇帝戴紫、黑色幅巾，穿紫窄袍，腰間束玉帶，或者紅色襦服。臣僚則穿紫色袍服，戴幅巾。朝服，遼國的臣僚戴氈冠、紗冠。氈帽「以金花為飾，或加珠玉翠毛，額後垂金花，織成夾帶，中貯髮一總。或紗冠，制如烏紗帽，無簷，不擁雙耳。額首綴金花，上結紫帶，末綴珠。」[5]臣子的服飾穿紫窄袍，繫鞊鞢帶，以黃紅色條裹革為之，用金玉、水晶、靛石綴之，稱之為「盤紫」。

　　常服，遼代皇帝穿綠色窄袍，其中單（袍服內的服飾）多用紅綠色。中原地區的綠色屬於低品級官員官服的服色，但是遼代似乎對綠色情有獨鍾，男人喜好裹綠頭巾，穿綠窄袍。遼主打獵時，侍者皆服墨綠色服飾。[6]

　　北方氣候寒冷，裘皮必備，高官顯貴者披貂裘，以紫黑色貂皮為貴，青色貂皮次之。又有使用皮毛潔白的銀鼠披。裘皮衣中用貂毛、羊皮、鼠皮、沙狐裘的為低等級官員、階層人員。

　　契丹民族袍服與中原漢族所穿的缺胯衫有所不同，不在兩側開衩，也不是無縫的直喇叭筒，而是後（臀部）開襬。開襬的兩片以紐扣固定在一起，騎馬時解開扣子。袍服裡面是中單，中單有直領與圓領兩者，中單外繫有紅或藍色的布帶，雙帶頭垂下與膝齊。

　　遼代男裝，以圓領、窄袖、左衽、長袍居多，也有直領、對衽（對襟）、短衣。遼墓出土的壁畫有很多人物服飾圖像記錄，如內蒙古翁牛特旗解放營子遼墓壁畫、敖漢旗北三家遼墓壁畫、克什克騰旗二八地遼墓壁畫、庫倫一號墓壁畫，就繪有遼代人物形象，有圓領窄袖左衽黃色長袍繫紅腰帶男子，淡綠色長袍繫白腰帶男侍，對襟短皮衣的放牧人，圓領窄袖赭黃色長袍男人，圓領窄袖紅色長袍男子等等。人物不僅穿袍服，也有著褲子的，上衣下褲人物上面著綠衣，下面著百褲，或者紅衣淡綠色褲子。[7]其袍子有綠色、紅色、土紅色、黃色、赭黃色等多種色澤。

5　元·脫脫等撰，《遼史》點校本，北京：中華書局，2018，頁906。

6　周錫保，《中國古代服飾史》，北京：中國戲劇出版社，1986，頁333。

7　宋德金，《遼金西夏衣食住行》插圖珍藏本，北京：中華書局，2013，頁11。

三、遼代女子服飾

　　契丹民族的服飾以長袍為主，男女都穿同樣的長袍。式樣一般為圓領窄袖，緊身瘦長。衣襟向左掩束，即左衽。袍裾曳地，袍子左右兩側開衩。遼國女子袍服又稱襜裙。《金史·輿服志下》記載：「婦人服襜裙，多以黑紫。上編繡全枝花，周身六襞積。上衣謂團衫，用黑紫或皂及紺，直領，左衽，掖縫，兩傍復為雙襞積，前拂地，後曳地尺餘。帶色用紅黃，前雙垂至下齊。年老者以皂紗籠髻如巾狀，散綴玉鈿於上，謂之玉逍遙。此皆遼服也，金亦襲之。」[8]《金史》記錄的是金代女服，然後來源於遼服，金代女性穿著的實為遼代女服。紺為黑中帶紅，紺色為帶有紫色的深藍色，藍色系中最深的顏色。長袍內有白色交領內衣，下身在袍內穿裙，腰間束錦帶，錦帶的兩端長長地拖在身後。

　　內蒙古興安盟代欽塔拉遼墓出土過這種女子團衫，以黃褐色菱紋羅織成，兩側不開裾，直領左衽。衣長154釐米，通袖長192釐米，袖口寬16釐米，下擺寬115釐米。[9]內蒙古巴林左旗炮樓山遼墓壁畫繪有著契丹傳統袍衫的捧唾盂仕女形象。

　　遼國女性服飾的服色遠不如南朝漢人服飾那麼豔麗，主要受紡織業發展的限制。遼國服飾服飾除紅、綠色，其他都是黑、紫、褐深色系。遼國皇后的服色遠比命婦服飾豔麗，《遼史·儀衛志二》記載：小祀，皇后戴紅帕，服絡縫紅袍，縣玉佩、雙同心帕，腳蹬絡縫烏靴。[10]命婦服飾服色依據所屬本部旗幟的顏色。

　　皇后常服有紫金百鳳裙、杏黃金縷裙，雖是蕃服，其名稱與款式接近漢服。大概是契丹漢化推行之後，與契丹民族服飾融合的改良服飾。

　8　元·脫脫等撰，《金史》點校本，北京：中華書局，2011，頁985。

　9　王青煜，《遼代服飾》，瀋陽：遼寧畫報出版社，2002，頁28–29。

　10　元·脫脫等撰，《遼史》點校本，北京：中華書局，2018，頁906。

四、重大典禮大遼國主穿漢服

大遼北班臣僚穿本民族服飾，但是大遼的國主卻不穿契丹民族服飾，與南班朝臣穿漢服。祭山等重大典禮，遼國國主也穿漢服。

遼國君主穿漢服，與宣導漢化有很大關係。遼代國君任用漢人，韓匡嗣、韓德讓父子曾先後作為南京幽州府（今北京）留守，與耶律休哥、耶律斜軫等擊敗宋兵，以軍功得到重用。韓德讓得到蕭太后倚重，遼聖宗時兼領北、南樞密使，綜理軍政，成為皇帝以下最高的執政者。

自遼興宗重熙年（1031）以後，凡大禮都改用漢服。《遼史》裡有詳細的記載。按照南朝服飾制度，遼國制定了皇帝、皇太子、諸干、官員的官服。

遼主有袞服、朝服、公服、常服，戴通天冠、翼善冠。皇太子有進賢冠、進德冠，親王有遠遊冠，官員有進賢冠等。遼主祭祀宗廟、遣上將出征、飲至等用袞服，《遼史·儀衛志二》：「金飾，垂白珠十二旒，以組為纓，色如其綬，䌈纊充耳，玉簪導。玄衣、纁裳十二章：八章在衣，日、月、星、龍、華蟲、火、山、宗彝；四章在裳，藻、粉米、黼、黻。衣襋領，為升龍織成文，各為六等。龍、山以下，每章一行，行十二，白紗中單，黼領，青褾襈裾，黻革帶、大帶，劍佩綬，舄加金飾。」[11]與中原漢政權的皇帝袞服基本一致。皇帝常服翼善冠「柘黃袍，九環帶，白練裙襦，六合靴。」[12]與《舊唐書》、《新唐書》記錄的唐代皇帝常服一致。

南班官員「五品以上，襆頭，亦曰折上巾，紫袍，牙笏，金玉帶。文官佩手巾、筭袋、刀子、礪石、金魚袋；武官鞊鞢七事：佩刀、刀子、磨石、契苾真、噦厥、針筒、火石袋，烏皮六合靴。六品以下，襆頭，緋衣，木笏，銀帶，銀魚袋佩，靴同。八品九品，襆頭，綠袍，鍮石帶，靴同。」[13]此種服制，與中原漢族政權的官服也基本相同，朝服、祭服、公服多用漢制。

袞服、通天冠、遠遊冠、進賢冠、進德冠、翼善冠都是漢人的冠帽。漢

11　元·脫脫等撰，《遼史》點校本，北京：中華書局，2018，頁908。

12　元·脫脫等撰，《遼史》點校本，北京：中華書局，2018，頁909。

13　元·脫脫等撰，《遼史》點校本，北京：中華書局，2018，頁910。

民族袞服、冕服有十二章紋，各有寓意，是中華民族的傳統服飾。現在被遼國拿來使用，說明對中原服飾的尊崇。

五、遼國北班官員服色紅綠臣民暗灰

遼國北班官員服色比較單一，主要是紅綠兩色。一般臣民的長袍樸素，顏色灰暗，多採用銅綠、暗藍、褐、赭石等中間色調的衣料。

與北班官員的官服相比，南班官員採用的是漢服，與中原服飾相同，因此，南班官員的官服色澤要豐富得多，有紫、紅、緋、綠等多色。

契丹民族的文化發展遠沒有漢族那麼悠久，契丹的物質基礎與條件也沒有中原漢民族豐厚，其紡織品自然落後與漢民族。契丹本是遊牧民族，一方面民族所處的緯度氣候寒冷，使用皮毛製品較多，紡織品基本依靠與中原地區的貿易往來。服飾的實用性大於美化性、時尚性，款式也較為單一。

遼代的紡織業比較發達，不僅有織錦、綾羅、刺繡等紡織品，還使用高水準的絲織印染工藝——夾纈、蠟纈。[14]夾纈是藍印花不的前輩，宋代筆記中的藥斑布、漿水纈說的都是就它，明清時又名澆花布。[15]蠟纈又稱蠟染，複色染可以套色四五種。夾纈、蠟纈當然不是遼代發明的，夾纈始於秦朝，漢唐時期流行。

六、大遼的金銀冠、鎏金冠

契丹族與漢族，大遼與中原服飾制度，完全是兩個文化背景下的兩個體系。雖然大遼存在民族服飾與漢服並存的情況，但是契丹的窄袍、左衽，與漢族寬袍、右衽還是有很多區別的。

冠帽除了禦寒，更多體現等級。除了皇帝和有一定地位的官員可以戴冠、巾，其他人一律不許私自戴巾帽。無論盛夏寒冬，中小官員和平民百姓

14　宋德金，《遼金西夏衣食住行》插圖珍藏本，北京：中華書局，2013，頁7。

15　沈從文，《花花朵朵罈罈罐罐》，北京：外文出版社，1996，頁112。

都只能光著頭頂。貴族戴黑巾。貴族冬天戴氈笠，契丹常用的帽子，用氊子和皮毛製成，上面有金色花飾。

大遼人喜歡金飾，金冠，考古發掘中，出土了大遼金冠、鎏金冠、銀冠多頂。

遼代的金冠之盛，受中原冠式影響。中原女子冠帽中最尊貴的禮冠是鳳冠。鳳冠始於漢代，中、晚唐以降，婦女戴冠的日益多見。五代時有「碧羅冠子」、「鹿胎冠子」等名稱，宋代此風尤盛。到了南宋時期，鳳冠形制在鳳形之上，又加了龍形，稱為「龍鳳花釵冠」。南薰殿藏宋代原畫〈宋真宗章懿李皇后像〉戴的冠子特別高大，裝飾繁複，冠上飾有多條龍、鳳，稱之為「龍鳳珠翠冠」。

遼墓出土過若干頂遼代金冠。鎏金銀冠分別出土於遼寧建平張家營子遼墓、內蒙古哲裡木盟奈曼旗遼墓。前者以較薄的銀片捶卷而成，形似頭箍，前高後低，呈山字形。高19釐米，直徑20.9釐米。後者墓主為遼聖宗朝陳國公主。冠高26釐米，立翅高30釐米，寬17.5釐米，冠口直徑19.5釐米，重807克。冠體以四塊圭形銀片拼合成圓筒狀，以銀絲綴合。兩側各豎立一高翅，翅高於冠頂。冠體有鏤空花紋。（圖15–2）

圖 15-2 **遼代高翅鎏金銀冠**

遼代皇后戴鏤空鳳鳥紋金冠，此金冠也有實物出土，現藏甘肅省博物館。金冠是高筒形狀，冠體由四片花瓣形金片拼合成圓筒形；冠正面居中鏨刻火焰寶珠、兩側為兩隻展翅鳴叫的鳳鳥，冠兩側飾折枝菊花和變形去紋。冠頂正中綴鎏金金翅鳥，雙足踩在蓮花座上，鳥尾巴高高翹起，展翅欲飛。整個金冠造型端莊、製作工藝複雜，造型優美。

第十六章　袨服華妝著處逢——金代服飾

　　金代是女真族建立的政權，生活在黑龍江、松花江流域和長白山一帶，一直到隋唐時期，還過著以漁獵為主的氏族部落生活，古稱「鞨鞨」。西元10世紀時，女真族在遼的統治之下。遼興宗時期，居住在安出虎水一帶的女真完顏部發展為強大的部落，與白山部、耶悔部、統門部等組成部落聯盟。到了完顏旻繼任聯盟長時，開始對外擄掠和擴張。遼天慶四年（1115）九月，完顏部首領阿骨打在會寧（今黑龍江阿城縣）建立起奴隸制政權，國號為「金」，稱皇帝（金太祖）。

　　金朝先後滅掉了遼朝和北宋。天輔六年（1122）金朝軍隊攻下遼中京大定府（今內蒙古寧城西大名城）、西京大同府（今山西大同），十二月攻下遼南京析津府（今北京）。天會三年（1125）十月，金軍進攻北宋。十二月進攻北宋都城開封。五年四月，金軍俘虜北宋徽宗、欽宗。

一、金人衣衫喜好白色

　　金國地處東北地區，氣候寒冷，服飾皆用皮毛，宋代徐夢莘《三朝北盟會編》卷三記載：「冬極寒，多衣皮，雖得一鼠，亦褫皮藏之，皆以厚毛為衣。」富人春夏用紵絲，間或用白細布、錦羅為衫裳。秋冬用貂鼠、青鼠、

狐貉、羔羊；貧寒者用牛馬、貓犬、獐麋等皮為衫褲，《三朝北盟會編》卷三又載：「富者以珠玉為飾，衣黑裘，細布貂鼠、青鼠、狐貉之衣。貧者衣牛、馬、豬、羊、貓、犬、魚、蛇之皮。」[1]所穿襪子也用皮為之。

服飾色澤方面，金代風俗喜好白色。《三朝北盟會編》卷三記載：「其衣布，好白。」[2]金人風俗以白色為潔淨，同時也與地處冰雪寒天的氣候、自然環境有關。（圖16-1）

圖 16-1 金代圓領窄袖袍展示圖
（摘自《中國歷代服飾》）

動物在雪地裡生存，便於偽裝、行動，白色皮毛較多。金人打獵為生，也需要白色的偽裝，與環境相融。因此，金人服飾衣皮、皮筒裡兒多為白色。

二、金代官服

金代服飾分為祭服、朝服、公服等。

《金史·輿服志中》記載：「祭服。皇統七年，太常寺言：太廟成後，奉安神主，祫享行禮，凡行事、執事、助祭、陪位官，准古典當服袞冕、九章畫降龍，隨品各有等差。《通典》云：虞、夏、殷並十二章，日、月、星辰、山、龍、華蟲作繪於衣、宗彝、藻、火、粉米、黼、黻絺繡於裳。……又《開元禮》一品服九章。又《五禮新儀》正一品服九旒冕、犀簪、青衣畫降龍。今汴京舊禮直官言，自宣和二年已後，一品祭服七旒冕、大袖無龍。唐雖服九章服，當時司禮少常伯孫茂道言：『諸臣之章雖殊，然飾龍名袞，尊卑相亂，請三公服鷩冕八章為宜』。」[3]

1　宋·徐夢莘撰，《三朝北盟會編》影印本，上海：上海古籍出版社，2019，頁17。
2　宋·徐夢莘撰，《三朝北盟會編》影印本，上海：上海古籍出版社，2019，頁17。
3　元·脫脫等撰，《金史》點校本，北京：中華書局，2011，頁980–981。

　　皇太子冠服。「冕用白珠九旒，紅絲組為纓，青纊充耳，犀簪導。袞，青衣朱裳，五章在衣，山、龍、華蟲、火、宗彝，四章在裳，藻、粉米、黼、黻。白紗中單，青襈襈裾。革帶，塗金銀鉤鰈。蔽膝，隨裳色，為火、山二章。瑜玉雙佩，四采織成大綬，間施玉環三。白襪，朱舄，舄加金塗銀釦。」[4]皇太子的冠服用於謁廟時穿著。

　　《金史・輿服志中》記載：「視朝之服。初，太宗即位，始服赭黃，自後視百官朝御袍帶。章宗即位，以世宗之喪，有司請御純吉，不從，乃服淡黃袍、烏犀帶。常服則服小帽、紅襴、偏帶或束帶。」[5]

　　金代文臣武將的朝服，用於演駕及行大禮時使用。以品級服不同的服色官服，戴梁數不等的梁冠。「正一品：貂蟬籠巾，七梁額花冠，貂鼠立筆，銀立筆，犀簪導，佩劍，緋羅大袖、緋羅裙、緋羅蔽膝各一，緋白羅大帶，天下樂暈錦玉環綬一，白羅方心曲領、白紗中單、銀褐勒帛各一，玉珠佩二，金塗銀革帶，烏皮履，白綾襪。正二品：七梁冠，銀立筆，犀簪導，不佩劍，緋羅大袖，雜花暈錦玉環綬，餘並同。正四品：五梁冠，銀立筆，犀簪，白獅錦銀環綬，珠佩，銀革帶，御史中丞則獬豸冠、青荷蓮綬，餘並同。正五品：四梁冠，簇四金鵰錦銅環綬，銀珠佩，餘並同。正六品至七品：三梁冠，黃獅錦銅環綬，銅珠佩，銅束帶，餘並同。」[6]

　　《大金國志校證》卷三十四：國主視朝服：純紗幞頭，窄袖赭袍，玉圍帶，黃滿領。如遇祭祀、冊封、告廟，則加袞冕、法服。平居閒暇，皂巾雜服，與士庶無別。太子服，純紗幞頭，紫羅寬袖袍，象簡玉帶，佩雙玉魚。王公服，謂親王及三公服，紫羅寬袖袍，紗製幞頭，象簡玉帶，佩玉魚。正一品，謂左右丞相、左右平章事、開府儀同三司。服紫羅袍，象簡玉帶，佩金魚。從一品，謂左右丞、左右參知政事、崇進、特進、樞密察院使。服紫羅袍，象簡金帶，佩金魚。二品，謂自金紫光祿大夫至榮祿大夫。服紫羅袍，象簡御仙金帶，佩金魚。三品至四品，謂文臣資德大夫至中順大夫，武

4　元・脫脫等撰，《金史》點校本，北京：中華書局，2011，頁979。

5　元・脫脫等撰，《金史》點校本，北京：中華書局，2011，頁977。

6　元・脫脫等撰，《金史》點校本，北京：中華書局，2011，頁980。此段文字沒有說及正三品的朝服。

臣龍虎衛上將軍至定遠大將軍，並服紫羅袍，象簡荔枝金帶，文臣則加佩金魚。五品，謂文臣中議大夫至朝列大夫，武臣廣威將軍至宣武將軍。並服紫羅袍，象笏紅鞓烏犀帶，文臣則帶金魚。六品至七品，文臣奉政大夫至儒林郎，武臣武功節將軍至忠顯校尉。文臣則服緋，武臣則服紫，並象笏紅鞓烏犀帶，文臣佩銀魚。八品至九品，謂文臣文林郎至將仕郎，武臣忠勇校尉至進義校尉。文臣則服綠，武臣則服紫，並象笏黑鞓角帶。[7]

　　金代公服制度制訂於世宗大定年間，公服仿中原漢制，用圓領衫，大袖，戴進賢冠。官員品秩以服色而定，分為紫、緋、綠色三等，與中原官員服色不同的是，中原官服紫色、緋色為高官，通常五品以上，六七品服綠色，八九品服青色。金代文官五品以上服紫色，六七品服緋色，八九品服綠色。《金史‧輿服志中》載：「文資五品以上官服紫。三師、三公、親王、宰相一品官服大獨科花羅，徑不過五寸，執政官服小獨科花羅，徑不過三寸。二品、三品服散搭花羅，謂無枝葉者，徑不過寸半。四品、五品服小雜花羅，謂花頭碎小者，徑不過一寸。六品、七品服緋芝麻羅。八品、九品服綠無紋羅。應武官皆服紫。凡散官、職事皆從一高，上得兼下，下不得僭上，窄紫亦同服色，各依官制品格。」[8]

　　金代公服以漢制為主，也有女真服飾的窄袖形制，主要體現在武官服飾上。現藏吉林省博物館的金代完顏希尹家族墓地出土石造像印證了這點。文官石造像公服是大袖衫、戴冠、束腰帶，手持笏板，漢制服飾；武官石造像，著窄袖戰袍，戴頭盔，為女真服飾。[9]

三、金代女服沿襲遼制

　　婦女服飾主要沿襲遼制，因女真族建國前一直被契丹統治，其服飾風格也受契丹影響。雲肩形制為兩端尖銳狀，圍在肩部，這是從契丹服飾吸收過

7　宋‧宇文懋昭撰，崔文印校證，《大金國志校證》，北京：中華書局，2015，頁482–483。

8　元‧脫脫等撰，《金史》點校本，北京：中華書局，2011，頁982。

9　李豔紅，《金代民族服飾的區域性研究》，北京：中國紡織出版社，2017，頁51。

來成為金代女性服飾最為典型的一種。

　　金代年輕婦女崇尚黑色、紫色或紺色，形制為直領、左衽團衫，下穿黑紫色襜裙，裙上繡全枝花紋，並施以數道折襉。腰繫紅黃色巾帶，雙垂於足下。《金史・輿服志下》記載：「婦人服襜裙，多以黑紫，上編繡全枝花，周身六襞積。」[10]金代團衫長度很長，前面拂地，後面搖曳地有尺許。

　　金國滅掉北宋之後，占據了北宋大片地區，女真人遷居中原漢民族地區，與漢族人民雜居。原來中原地區居住的一部分漢族人民，又被擄掠到女真地區，各民族直接的交往、融合，中原先進的生產技術以及漢民族服飾又影響了金國，金代服飾出戲漢化傾向。《金史・輿服志下》云：金國女性「老年者以皂紗籠髻如巾狀，散綴玉鈿於上，謂之玉逍遙」。[11]玉逍遙即逍遙巾，是一種紗羅頭巾，金人採用的是遼人服飾，而追溯其源流則是漢民族服飾，本是北宋女性的首服。金代女真族女性效仿，並且將玉鈿綴於巾上。但是對於女真服飾的漢化，以及奢侈風尚，金世宗曾下詔令禁止女真人學南人衣裝，違者杖責，但是效果不大。

　　金代女子也有冠帽，有花珠冠等。

　　金代女性服飾偏好黑色，也與金代織染技術低下有關，坯布白色是本色，無需染色；黑色布料採用櫟樹果實榨取的汁，工藝簡單。

四、金國的辮髮

　　金國的髮式具有濃厚的民族特點，與中原髮式不同。

　　《三朝北盟會編》卷三記載：「婦人辮髮盤髻。男子辮髮垂後，耳垂金環，留腦後，髮以色絲繫之。」[12]男子辮髮垂肩，女子辮髮盤髻，也有髡髮，但式樣與遼相異。耳垂金銀珠玉為飾。

　　金代女性髮式並不都是女真民族風格，漢化後金代女子也有梳圓髻、

10　元・脫脫等撰，《金史》點校本，北京：中華書局，2011，頁985。
11　元・脫脫等撰，《金史》點校本，北京：中華書局，2011，頁頁985。
12　宋・徐夢莘撰，《三朝北盟會編》影印本，上海：上海古籍出版社，2019，頁17。

雙垂髻的，河南登封王上村金墓壁畫，畫中右側侍女裝束就是漢化風格，著藍色背子，裡面是藍色右衽袍服，貼身是白色圓領衫，下身是白色曳地長裙，頭上梳圓髻。中間侍女服飾是漢化與本民族服飾混搭，外穿淺綠色短背子，裡面穿淡黃色左衽窄袖衫，內穿黃色右衽袍衫，貼身穿白色圓領衫，

圖 16-2 金代左衽窄袖袍展示圖
（摘自《中國歷代服飾》）

下穿淡藍色百褶裙。這侍女是左衽、右衽服飾混穿。[13] 壁畫表現的是女真左衽、窄袖袍服，與右衽袍服、背子。

　　金代女子服飾以直領、左衽、團衫為主，下穿黑色或紫色裙，裙上繡金枝花紋。亦著背子，但是有延續北宋漢服背子的，也有與漢族式樣稍有區別的對襟彩領，前齊拂地，百花繡金、銀線或紅線。《續資治通鑑》載：「乾道間金主謂宰臣曰，『今之燕飲，音樂皆習漢風，蓋以備禮也，非朕心所好』。」前面已經說了，金代服飾受漢化影響很大，雖有詔令禁止，但是效果不明顯。金代皇帝也學習漢文化，官制借鑑中原漢民族官制，服飾受影響也就是自然而然。（圖16–2）

　　民族錯居之間，文化、習俗時而互受影響，乃是歷史因素造成的。

五、金代服飾的民族特色

　　金代服飾基本上保留了女真族的傳統形制。女真族男子的常服，通常是頭裹皂羅巾，身穿盤領衣，腰繫吐骼帶，腳著烏皮靴，色彩喜用環境色，衣服的質料除織物以外，多採用皮毛，以抵擋風雪寒流的侵襲。

13　李豔紅，《金代民族服飾的區域性研究》，北京：中國紡織出版社，2017，頁75。

　　金代服飾，基本上保持了女真族的形制。金代盛行火葬，遺存實物不多。參考文獻資料的記載，金、遼服飾有相似之處，但髮式大不相同，男女皆以辮髮為尚，男辮髮垂肩，女辮髮盤髻。

　　金人尚火葬，故而遺留的實物不多，從金人〈文姬歸漢圖〉中所繪服飾分析，當是按當時習尚所繪成，帶有鮮明的作畫者所經歷的時代特色。首戴貂帽，耳戴環，耳旁各垂一長辮，上身著半袖，內著直領，足登高筒靴，頸圍雲肩，當與金服接近，可供參考。1988年，黑龍江省阿城市巨源鄉城子村金齊國王墓出土出了數十件男女絲織品服飾，做工考究，顯示出濃厚的北方民族特色，是金朝女真族的服飾精品。（圖16–3）其中一雙羅地繡花鞋，長23釐米，鞋面上下分別用駝色羅和綠色羅，繡串枝萱草紋，鞋頭略尖，上翹。麻製鞋底，較厚，鞋底襯米色暗花綾。

圖 16 - 3 金代織金錦袍（圖片來源《中國服飾通史》）

　　在黑龍江阿城巨源鄉城子村出土了金代齊國王墓，出土過大量絲織品。絲織種類有金錦、彩紋地金錦、絹、暗花羅、綾、紗等，衣著種類有襆頭、冠、袍、帶、短衣、蔽膝、抱肚、裙、吊墩、襪（衣旁）、靴、鞋等，織造裝飾工藝有織金、織紋、暗花、針繡、盤條、結絜、印金、敷彩、剪接、編條、釘綴等，十分豐富。[14]

14　趙評春、遲本毅，《金代服飾——金齊國王墓出土服飾研究》，北京：文物出版社，1998，頁1。

第十七章　人披鎧甲馬具裝──遼金西夏軍服

　　宋代的文化可圈可點，是中國歷史上文化發展的一個高峰。因為國家崇文抑武，文化在宋代很受重視，宋代的文人生活安逸，有閒情雅致創作詩文，揮毫潑墨，如果穿越，文人可以選擇宋代，那是一個文人受尊敬，文化吃香的時代。但是宋代的不幸並非生不逢時，遇到了周邊一群如狼似虎的強敵──遼、西夏、金、蒙古，還有深層的因素。

　　北宋面臨的不只是遼國的侵襲，還有西夏、金國對宋朝也是虎視眈眈。這幾個國家都是遊牧民族，驍勇好戰。自古以來，漢民族就屢屢受到北方、西北方的少數民族的襲擾。戰國時期位於如今河北邯鄲一帶的趙國就經常受到三胡（林胡、東胡、樓煩），以及秦國、中山國、齊國的侵擾，尤其是胡人胡服騎射，行動便捷，時常在邊界擄掠漢民族的人員、財產。到了趙武靈王時，分析了當時趙國的形勢和戰敗的原因，得出結論，胡服騎射的優勢，提出「吾欲胡服」的胡服騎射的改革，[1]改變了趙國的劣勢，一躍成為戰國七雄之一。萬里長城也是為了防範塞北遊牧民族侵襲建築的防禦性軍事工程，到了秦始皇時，將原來六國的長城連在一起，抵禦匈奴的侵襲，保護中原地區農耕經濟的延續和發展。

1　黃強，《服飾禮儀》，南京：南京大學出版社，2015，頁163。

一、遼國的建立與軍隊制度

遼朝（907–1125）是中國歷史上由契丹族在北方地區建立的一個王朝，共傳九帝，享國210年。其強盛時期的版圖，東到日本海，西至阿爾泰山，北到額爾古納河、大興安嶺一帶，南到河北省南部的白溝河。

契丹族本是遊牧民族，在建國後社會經濟和發展階段所統治的民族各不相同，中央統治機構，分為北面和南面兩個系統，實現一國兩制的政治制度。南面系統完全沿襲唐制，北面系統則具有濃厚的遊牧民族及奴隸制特點。遼代的武裝力量分為御帳親軍（皇帝直接控制的中央常備軍）、宮衛騎軍（皇帝皇后的私人宿衛軍）、大首領部族軍（皇帝指揮的各親王大臣私兵）、眾部族軍（契丹部落軍隊）、五京鄉丁（地方武裝）和屬國軍（歸屬於遼國的境外諸部落軍隊）六種。[2]

遼朝人口少，幾乎是全民皆兵，男子15–50歲都列入兵籍，成為戰士。騎兵的裝備、徵發、調遣、後勤等，都統一調配。遼朝遊牧民族特性，決定了他們擅長馬戰，騎兵發達，機動性強，進退的速度很快。遼代騎兵之所以戰鬥力強，與他們配備好馬有關，《遼史・兵衛志上》：「每正軍一名，馬三匹，打草穀（供給人馬糧草後勤）、守營鋪家丁各一人。」[3]一個騎兵配備了3匹戰馬，輪換騎用，保證了馬力的充足，還配備專門的管後勤保障、守衛營盤的人員，以保障騎兵有足夠的精力對付戰事。

遼朝的軍戎服飾包括頭部的盔，身上的甲，腰間扞腰和革帶，戰袍，弓囊箭袋以及馬甲。

遼軍的盔按材質分為三種，鐵製的是鐵盔，皮做的為皮笠子，氈縫的稱壓耳帽。鐵盔上卷之沿，可下垂至肩部，形成護頸，可見遼軍的頭盔由保護腦部延伸到頸項。遼軍武士鎧甲由甲身、胸甲、吊腿、覆膊四個部分組成，如果加上頭盔，覆蓋到除手臂、足部的全身。[4]遼朝戎服與漢人戎服不同之處，是有一個名為扞腰的元件，《遼史・儀衛志二》記載：「皇帝幅巾，擐

2　黃強，《黃沙百戰穿金甲——古代軍戎服飾》，北京：商務印書館，2020，頁161。

3　元・脫脫等撰，《遼史》點校本，北京：中華書局，2018，頁397。

4　王青煜，《遼代服飾》，瀋陽：遼寧畫報出版社，2002，頁56。

甲戎裝，以貂鼠或鵝項、鴨頭為扦腰。」[5]交代了皇帝戎裝扦腰的製作，以貂鼠皮、鵝項、鴨頭製造。其他武將的扦腰也有用玉石、金銀製造的。扦腰是由後向前裏在腰部的物品，以革帶紮繫。穿戴時此弧片橫陳於腰後，抵於兩肋，兩端以絲帶束腰，在腹前打結固定。女性用扦腰來收緊腰部的繫帶，減肥或控制腹部。以筆者陋見，戎裝上的扦腰也起到收緊腰部，類似勒緊腰帶的作用。遼朝軍士戎服配套弓囊箭袋，其材質以獸皮為主，有豹皮、鯊魚皮，還有樺樹皮。

遼軍以騎兵為主，衝鋒陷陣，銳不可當。因此對於戰馬的保護頗為用心，其馬甲也就是南北朝時期的具裝鎧，由保護馬頭的面甲、胸部的胸甲、馬身兩側的身甲，馬屁股的臀甲組成，有鐵甲也有皮甲。[6]

二、遼軍驍勇銳不可擋

我們對於遼代的印象，很多讀者是通過《楊家將》等章回小說和評書、京劇瞭解的。天波府楊家、老令公楊繼業、佘太君佘賽花、穆桂英掛帥、楊四郎探母等等故事，說的就是大宋與遼國的戰爭。不過，民間傳說與評書故事，有很多文學的添加、渲染，不能與史實完全對應。

遊牧民族對於糧食資源、人口的獲取主要靠戰爭的掠奪，因此遼朝要發展，必然發動戰爭來達到目的。歷史上，遼國對大宋發動過多次戰爭，有遂城之戰、雁門之戰、瓦橋關之戰等。[7]宋遼之間有多次戰爭，宋軍都處於劣勢，宋真宗景德元年（1004）遼軍兵臨澶州（今河南濮陽），對宋都城開封構成嚴重威脅，結果是宋勝遼敗，但是在宋軍打了勝仗的情況下，雙方簽訂了澶淵之盟，規定宋每年送給遼歲幣銀10萬兩、絹10萬匹。[8]此後宋、遼之間百餘年間沒有大規模的戰爭，宋遼關係處於暫時的穩定局面。

5　元・脫脫等撰，《遼史》點校本，北京：中華書局，2018，頁907。

6　王青熠，《遼代服飾》，瀋陽：遼寧畫報出版社，2002，頁56。

7　黃強，《黃沙百戰穿金甲──古代軍戎服飾》，北京：商務印書館，2020，頁164–165。

8　李蔚，《簡明西夏史》，北京：人民出版社，2004，頁4。

　　有戰爭就有犧牲，受傷死人的事情是不可避免的，為了保護將士，在武器與防禦方面，就要重視防禦器。《遼史・兵衛志上》記載：「人鐵甲九事，馬韉韀（馬配以鞍墊和韁繩），馬甲皮鐵，視其（腕）力；弓四、箭四百、長短鎗、鋼鈌、斧鉞、小旗、鎚（同錘）錐、火刀石、馬盂、秒（乾糧、炒米）一斗、秒袋、搭鈺傘各一，縻馬繩二百尺，皆自備。」[9]說明遼朝的士兵都裝備了鎧甲和具裝馬。

　　遼國軍隊的鐵甲，採用唐末五代和宋代式樣，以宋為主。與宋代鎧甲相比，鎧甲的腿裙部位比宋代的鎧甲短，前後兩塊方形鶻尾甲覆蓋在腿裙之上。腹部有圓形護甲，用皮帶吊掛在腹前，胸前有圓形護甲，如同護心鏡一樣；足背上也有護甲，這比中原地區使用的早。[10]

　　遼國鎧甲除了金屬製品外，也有皮甲。皮甲在肩、胸、腹等主要部位裝飾了鐵件，相當於是複合甲，一部分是皮，另一部分是鐵。（圖17–1）

圖 17-1 遼代武士復原圖
（摘自《中國古代軍戎服飾》）

　　遼朝軍隊的核心是重裝騎兵，有三支精銳部隊，鐵鷂子與鐵林軍、大鷹軍，其馬匹披具裝甲。遼應曆九年（959）墓出土了大量鐵甲片，共重100公斤左右，其中有一種大型甲片，上寬下窄，規格為長10.2×寬3.5–4釐米，就是馬具裝上的甲片。[11]讀者會疑問，鐵鷂子不是西夏的精銳騎兵嗎？怎麼成了遼軍的精銳部隊？鐵鷂子最早是遼軍創立的，西夏效仿也將重裝騎兵命名為鐵鷂子，詳見西夏戎服部分。遼軍的鐵鷂子騎兵敗於晉軍，因此其名不彰。《遼史・蕭陽阿傳》記載：遼將蕭陽阿「年十九，為本班郎君。歷鐵林、鐵

9　元・脫脫等撰，《遼史》點校本，北京：中華書局，2018，頁397。

10　劉永華，《中國古代軍戎服飾》，上海：上海人民出版社，2006，頁136–137。

11　楊泓，《中國古兵器論叢》增訂本，北京：中國社會科學出版社，2007，頁92。

鶻、大鷹三軍詳穩」。[12]《遼史·遼聖宗本紀》云：遼聖宗七年春正月癸卯，遼軍「攻易州，宋兵出遂城來援，遣鐵林軍擊之，擒其指揮使五人。」[13]大致上鐵林軍係遼國皇帝的御林軍，[14]鐵鶻軍與大鷹軍是野戰部隊。

遼朝在遼聖宗時，達到鼎盛。遼聖宗隆緒登基時才12歲，他背後有一位承天皇太后，即小說、戲曲中著名的蕭太后。小說《楊家將》老令公與七子抗遼，天波府佘太君掛帥，楊門女將穆桂英，十二寡婦征西，說的就是這段歷史。歷史上有楊業、佘賽花，卻沒有穆桂英。小說以歷史為演繹，其故事與史實真真假假，不可盡信。

遼聖宗之後，遼朝皇位爭奪，內亂，從此一蹶不振。等到遼朝的東邊女真族阿骨打的出現，其勢力逐漸強大，結果滅掉了遼國。

三、西夏尚武軍隊剽悍

李元昊時期的西夏，不僅對大宋侵襲，也對遼國宣戰。天授禮法延祚六年（1043）遼國敦促西夏停止對大宋用兵，鑒於年年征戰，內部消耗很多，矛盾重重，西夏一度與宋朝達成和議，但是七年（1044）西夏與遼國關係激化，遼興宗親率大軍，三路渡河，深入西夏境內，結果被西夏打敗。李元昊在重創遼國軍隊後，與遼國議和，從此形成北宋、遼、夏三足鼎立之勢。

遊牧民族的党項族「俗尚武力」，民風強悍，耐寒暑，忍飢渴，善戰鬥。李元昊開創西夏，更是宣導這種尚武之風，實行徵兵制，擴充兵員，全國可徵兵約50萬人。李元昊也是位能征善戰，崇尚武力的君主，他精通兵法，長於謀略。兩軍對壘時，往往身先士卒，衝鋒在前，他的這種不怕犧牲，衝鋒陷陣的精神，感染和激烈西夏將士。西夏的強悍民風，還體現在西夏的女性身上，西夏的幾位皇太后巾幗不讓鬚眉，也衝殺在疆場上。西夏諺語中有云：「有志族女不厭羞，鬥時獨男不惜命」。確實，只有文官不愛財，武官不懼死的民族，才有鬥志，才能在逆境中浴火重生。一個民族不能少了血

12　元·脫脫等撰，《遼史》點校本，北京：中華書局，2018，頁1293。

13　元·脫脫等撰，《遼史》點校本，北京：中華書局，2018，頁133。

14　沈融編著，《中國古兵器集成》，上海：上海辭書出版社，2018，頁802。

性，缺了骨氣。

　　西夏的政治體制、官制是仿造大宋建立的。其中中書、樞密、三司是國家政治、軍事、財政三大部門的最高主管機構。也像大宋王朝一樣樞密院管軍事，名稱雖然一樣，體制卻不一樣。翊衛司是西夏國王的軍事統帥機構，飛龍院是負責京師衛戍的機關，群牧司掌管軍馬政務。[15]有專管軍馬的機構，這是西夏與大宋的，說明西夏對軍馬的重視，也是西夏騎兵強悍的基礎。

　　西夏軍隊有中央侍衛軍、地方軍和擒生軍。侍衛軍又分為帳前侍衛親軍和親信衛隊、衛戍部隊三種。衛隊有3000人的規模，多為驍勇之士，人著鎧甲馬披裝具，屬於重裝騎兵，號稱鐵騎。（圖17–2）衛戍部隊有2.5萬人的規模，裝備特別精良，有7萬副兵為之服務（隨軍雜役），配有旋風砲，發射拳頭大的石頭。

圖 17-2 西夏武士復原圖
（摘自《中國古代軍戎服飾》）

　　除了專業的軍隊，西夏全民皆兵，士兵不脫離生產，平時參加勞動，「人人能鬥擊，無復兵、民之別，有事則舉國皆來。」西夏人民凡六十歲以下，十五歲以上，平時都身背弓箭，帶著甲冑，隨時準備服從國家調遣，投入戰鬥。這種全民皆兵，舉國參加戰鬥的體制、風俗，決定了西夏民族的戰鬥性，軍隊的士氣高昂。這點是大宋不能比的。

四、鐵騎「鐵鷂子」威猛無比

　　西夏軍隊分為步兵和騎兵。步兵稱「步跋子」，善於慣於登山爬坡，

15　中國軍事史編寫組，《中國軍事史》第3卷《兵制》，北京：解放軍出版社，1987，頁368–369。

靈活性好。騎兵則是主力軍團，也是西夏軍隊的主要構成，稱為「鐵鷂子」，非常矯健，英勇善戰。在平原曠野，鐵甲軍團的鐵鷂子，橫衝直撞，威猛無比，馳騁疆場，勢不可擋。[16]《宋史·兵志四》載：宋徽宗政和三年（1113），秦鳳路經略使何常的奏摺說：「西賊（指西夏）有山間部落謂之『步跋子』者，上下山坡，出入溪澗，最能逾高超遠，輕足善走。有平原騎兵謂之『鐵鷂子』者，百里而走，千里而期，最能倏往忽來，若電擊雲飛。每于平原馳騁之處遇敵，則多用鐵鷂子以衛衝冒奔突之兵；山谷深險之處遇敵，則多用步跋子以為擊刺掩襲之用。此西人步騎之長也。」[17]

西夏沿用了遼軍的鐵鷂子之名，又有所發揮，在於騎兵、步兵結合，優勢互補，不同的地理環境，作戰意圖不同，則使用不同的兵種，揚長避短，因此，鐵鷂子到了西夏，較之遼國發揮的更充分，其戰績也頗為輝煌，這樣人們只知道西夏的鐵鷂子，而不知道遼國也曾有鐵鷂子，鐵鷂子首創於遼國。

西夏以武力建國，非常重視武器裝備。西夏主力軍隊的將士，都裝備鎧甲。鎧甲分為兩類，一種是甲，一種是披，或稱番甲、番披。甲是金屬製品，鎧甲，鐵甲；披是軟甲，以氈、褐布、革、獸皮製成，比鐵銅材質的金屬鎧甲輕軟。

西夏鎧甲採用冷鍛工藝，堅滑光潔，非勁弩不能射入。《天盛改舊新定律令》對甲片組成有嚴格規定：「軍卒等之披，甲者一尺一寸半，長一尺九寸；尾三，長一尺，下寬一尺四寸；頭寬一尺一寸。」「甲者，胸五，頭寬八寸，長一尺四寸；背七，頭寬八寸，長一尺九寸；尾三，長一尺，下寬一尺四寸，頭寬一尺一寸；脅四，寬八寸；裾六，長一尺五寸，下寬二尺四寸半，頭寬一尺七寸；臂十四，前手口寬八寸，頭寬一尺二寸，長二尺四寸；口目下四，長八寸，口寬一尺八寸，腰帶約長三尺七寸。」[18]意思說胸部有甲片五枚，第一個甲片寬8寸，5枚甲片排列長度1尺4寸；背部有甲片7枚，臀部有甲片3枚，

16　史金波，《西夏社會》，上海：上海人民出版社，2007，頁318。

17　元·脫脫等撰，《宋史》點校本，北京：中華書局，2017，頁4720。

18　包銘新、張競瓊、孫晨陽主編，《中國北方少數民族服飾研究·吐蕃卷党項女真卷》，上海：東華大學出版社，2013，頁162。史金波，《西夏社會》，上海：上海人民出版社，2007，頁335。

腰部甲片有4枚，裾部甲片6枚，手臂甲片1枚等。據說，西夏鎧甲製作的品質好於宋代鎧甲。西夏皇家陵園出土過西夏的銅質甲片，共52片，分為長甲與短甲兩種，長甲尺寸是長9.9×寬2.1釐米，短甲尺寸長5.8×1.8釐米。[19]

西夏的鎧甲基本形制與宋代相同，身甲是裲襠甲，長及膝蓋，左右兩側是否相連無法斷定，兩邊有開衩。肩部有護肩甲。[20]其著名的鎧甲有瘊子甲，沈括《夢溪筆談》卷十九云：「青堂羌善鍛甲，鐵色青黑瑩徹，可鑒毛髮，以麝皮為繲旅之，柔薄而韌。」[21]青堂羌指西夏國，鍛造的鐵甲呈青黑色。

西夏民族驍勇，鬥志頑強，鎧甲精良，戰馬優良。西夏的正規部隊，即以生擒軍為主的戰鬥部隊，騎兵皆披重甲，作戰時，以鐵騎為前軍，乘著腳力好的馬，披著鎧甲，向前衝鋒，用槍刺、刀砍敵方，刺、砍不進的，就用鉤索鉸聯。平原馳騁時遇敵，鐵甲軍作為先鋒，衝擊對方陣營，然後步兵跟進。西夏兵耐寒暑饑渴，出戰時攜帶糧食不過10天的量，慣於在惡劣環境中搏殺，雨雪天白天點煙揚塵，夜間以篝火為信號，彼此聯繫，互為呼應。單兵作戰、集團作戰適應性、戰鬥力都很強。[22]

西夏軍隊中戰鬥力最強的王牌部隊不是生擒軍，而是西夏國王的衛隊，即有鐵騎之稱的重裝騎兵，俗稱鐵鷂子。稱鐵甲騎兵為鐵鷂子，首創於遼代，遼軍中設有左鐵鷂子軍詳穩司、右鐵鷂子軍詳穩司機構。何稱鐵鷂子？《資治通鑑》胡三省注曰：「契丹謂精騎為鐵鷂，謂其身被甲，而馳突輕疾，如鷂之搏鳥雀也。」[23]鐵鷂子約3000人，分為十隊，每隊300人。鐵鷂子除了作為西夏皇帝的衛隊，還做為衝鋒陷陣的前軍。鐵鷂子騎兵裝備精良，乘善馬、披重甲，刺斫不入；騎士用繩索貫穿於馬上，雖死不墜。[24]鐵鷂子是李元昊手上王牌中的王牌，不要小看這區區3000人的部隊，個個驍勇善戰，以一抵十，以少勝多。這支鐵騎兵裝備精良，在縱橫天下的蒙古鐵騎出現之前，

19　史金波，《西夏社會》，上海：上海人民出版社，2007，頁691。

20　劉永華，《中國古代軍戎服飾》，上海：上海人民出版社，2006，頁152。

21　宋・沈括撰，金良年點校，《夢溪筆談》，北京：中華書局，2015，頁187。

22　中國軍事史編寫組，《中國軍事史》第3卷《兵制》，北京：解放軍出版社，1987，頁371、頁369。

23　沈融編著，《中國古兵器集成》，上海：上海辭書出版社，2018，頁802。

24　李蔚，《簡明西夏史》，北京：人民出版社，2004，頁104。

是世界上最兇悍的騎兵，也是所有西夏敵人的剋星。

　　鐵鷂子隊員的選拔方式以世襲為主，父親將盔甲傳給兒子，兒子的盔甲傳給孫子，一代傳一代，好戰嗜血的因子流淌在西夏人血液裡，他們推崇鐵騎兵，民族的心理，個性的崇拜，造就了勇猛的西夏武士。難怪西夏的鐵鷂子重裝騎兵部隊，戰鬥力特強，號稱當時世界上最強的重裝軍隊。

　　西夏的強盛，窮兵黷武，始於西夏開國皇帝李元昊。時代造就了李元昊的剛毅、驍勇、好戰。西夏與宋朝的戰爭發生了多次，其中有四次重大的戰爭，三川口之戰、好水川之戰、豐州中戰、定川寨之戰。宋軍屢戰屢敗，面對強悍的李元昊，強大的西夏，宋軍已經招架不住。經過雙方商談，宋慶曆四年（1044），宋朝與西夏達成合議。宋朝每年給西夏歲幣25.5萬兩（包括絹15萬匹，銀7萬兩，茶3萬斤），這實際是宋朝戰敗的賠償。

　　鐵鷂子是李元昊一手締造的。在蒙古鐵騎沒有出現之時，李元昊的鐵鷂子是當時最強悍的鐵甲騎兵，所向披靡，攻無不克。在李元昊強軍的思想影響下，西夏原本還可以持續強大，如果再強壯下去，也可能吞併宋朝，吃掉遼國。但是一場宮廷政變讓西夏的發展得到了終止，西夏天授禮法延祚十年（1047）正月初二，李元昊被他的兒子甯令哥刺殺於宮中，年僅46歲。一代梟雄沒有死在戰場，卻死在兒子的刀下，頗具諷刺意味。隨著一代驍將死於非命，他所締造的強國、強軍也就失去了軍魂。

　　李元昊之後，西夏的彪悍之風逐漸被崇文風氣所代替，西夏走向滅亡只是時間的問題。崇文本來是好事，重視文化教育，教化人民，但是面對紛繁的世界，尤其是處於一個動亂的時代，一個有強手林立的時代，沒有強大軍事勢力支持的國家，斷然不可只崇文而抑武。強盜不會與你講道理，說禮儀，他只會屈服於拳頭。

　　如果李元昊得以長壽，西夏的國力還將持續強盛，但是歷史沒有如果。繼承皇位的李元昊的後代，逐漸改變西夏尚武的風氣，向崇文方向發展。文化發展上去了，但是民族的血性則退化了。當蒙古在漠北崛起之後，一代天驕成吉思汗縱橫草原，征服其他民族，其他國家，此時西夏也只有招架之力，最終被蒙古所滅。

五、金朝鎧甲簡陋作風頑強

　　宋朝所要面對的不僅有遼國、西夏，還有金國，以及後來的蒙古，戰爭頻繁，戰事不斷，人民渴望和平，因此簽訂澶淵之盟也有不得已的原因，客觀上大宋與遼國罷兵百餘年。

　　金朝是女真族建立的王朝，1115年金太祖完顏旻在今黑龍江省阿城南建國，1153南金海陵王完顏亮遷都燕京（今北京），1161年定都中都。1234年蒙古與南宋聯軍滅金。

　　金國立國之前，實行全民皆兵的兵役制度，有猛安、謀克等軍事單位（編制）。建國之後，軍隊分為中央直轄軍（禁軍與機動軍）、地方駐屯軍、邊防軍和地方治安部隊四種。此外尚有輔助部隊牢城軍和射糧軍，前者擔任構建城防工事工作，相當於工兵，後者負責運輸、郵傳等工作，相當於後勤兵。[25]

　　金朝早期女真部落時，只有兵器沒有鎧甲，在與遼國交戰時，獲得遼軍的鎧甲500多件，由此開始裝備鎧甲。早期的鎧甲比較簡陋，上身無護甲，下面是護膝，沒有腿裙，頭上有兜鍪。到了後來，金軍開始裝備身甲，腿裙部位也有了護甲，與宋朝的鎧甲差不多。金人的頭盔很堅固，《三朝北盟會編》卷三十記載：「金賊兜鍪極堅，止露兩目，所以槍箭所不能入。契丹昔用棍棒擊其頭項面，多有墜馬。」[26]金人的兜鍪除了眼睛顯露在外，其他部位基本上都被鐵甲覆蓋了。

　　金朝的騎兵部隊很厲害，戰馬採用具裝鎧，層層保護，《三朝北盟會編》卷二百四四說：「甲止半身，護膝微存，馬甲亦甚輕」，[27]這就是俗稱的「拐子馬」。完顏宗弼（金兀朮）當年所率的部隊就是金軍中的重裝騎兵，即「拐子馬」部隊，是金軍的主力，戰鬥力非常強，南宋岳飛率領的岳家軍數次與

25　中國軍事史編寫組，《中國軍事史》第3卷《兵制》，北京：解放軍出版社，1987，頁378、頁382）

26　宋‧徐夢莘撰，《三朝北盟會編》影印本，上海：上海古籍出版社，2019，頁221–222。

27　宋‧徐夢莘撰，《三朝北盟會編》影印本，上海：上海古籍出版社，2019，頁1754。

之交鋒，也沒有什麼便宜可占，雙方戰鬥打的非常慘烈。南宋如果不是有宗澤、韓世忠、岳飛這樣的忠臣，大概早就會像北宋一樣被消滅了。

六、金軍重裝騎兵拐子馬

金國的重裝騎兵「拐子馬」非常厲害，人穿鎧甲，馬披具裝鎧，層層保護，所向披靡。（圖17–3）史書關於「拐子馬」的記述並不詳細，我們不妨從錢彩《說岳全傳》引用一段描寫來加深印象。

第56回，金兀朮（完顏宗弼）與岳家軍交戰，這時候從金國來了兩位元帥完木陀赤、完木陀澤，帶來連環甲馬在帳外侯令。金兀朮大喜，「這連環甲馬，教練了數載功夫，今日方得成功！明日就煩請二位出馬，擒拿岳飛，在此一舉。」

圖 17-3 金人騎兵與馬具裝

第二天兩位金國元帥來到宋營討戰。完木陀澤「頭戴雉尾闊獅盔，身穿鑌鐵烏油甲。麻臉橫殺氣，怪睛如吊聞。渾鐵鐧，手中提；狼牙箭，腰間插。戰馬咆哮出陣來，鳳鳴天降凶煞神。」岳飛帳前董先、陶進、賈俊、王信、王義等五將出戰。七人跑開戰馬，廝殺在一起。完木陀澤穿戴的烏油甲，頭戴闊獅盔。

完木陀澤二人，引得董先等趕至營前，一身號炮響，兩員番將將左右分開，中間番營擁出三千人馬來，金軍要使用連環甲馬（也就是史書上說的拐子馬）。

「那馬身上都披著生駝皮甲，馬頭上俱用鐵鉤鐵環連鎖著。每三十匹一排。馬上軍兵俱穿著生牛皮甲，臉上亦將牛皮做成假臉戴著，只露得兩隻眼睛。一排弓弩，一排長槍，共是一百排，直衝出來。把這五位將官連那五千軍士，一齊圍住，槍挑箭射。只聽得吵吵吵，不上一個時辰，可憐董先等五

人並五千人馬，盡喪於陣前，不過逃得幾個帶傷的。」

　　從小說描寫中，我們可以看得出，連環甲馬就像裝甲車一樣，將對方將士衝擊、碾軋致死，一百排共三千匹鐵甲馬，威力之大，可想而知。血肉之軀無論如何能抵達不住鐵甲馬的衝擊。戰馬連鎖目的是使馬與將士成為一個整體，靠力量取勝。一波一波的衝擊，一輪一輪的碾軋。

　　連環甲馬也就是《水滸傳》呼延灼使用的連環馬，需要採用金槍將徐寧的鉤鐮槍才能破敵。因此岳飛安排孟邦傑、張顯各帶兵三千，去練鉤鐮槍；張立、張用各帶兵三千，去聯藤牌，用來破解金軍的連環甲馬。等待二次交戰，金兀朮還指望連環甲馬再次打敗岳家軍，沒想到金軍連環甲馬放過來時，將宋軍團團圍住，宋軍卻支取藤牌，將四周遮擋。「弓矢不能射，槍弩不能進。孟邦傑、張顯帶領人馬，使開鉤鐮槍，一連鉤倒數騎連環馬，其餘皆不能行動，都自相踐踏。又聽得營中炮響，岳雲、張憲從左邊殺入；何元慶、嚴成方從右邊殺入，番將怎能招架。這一陣，將連環馬盡挑死了。」

　　連環馬有優勢，也有劣勢，岳家軍針對連環馬的弱點，制定方法，以己之長克其之短，先用鉤鐮槍將馬絆倒，活馬變殘馬，再變成死馬。現實中的宋軍與金軍拐子馬交戰的情況與《說岳全傳》的描寫差不多。《三朝北盟會編》卷二百一記述：宋軍「先以槍揭去（金兵的）兜牟（兜鍪），即用刀斧斫臂，至有以手捽扯，極力鬭敵。自辰至戌，賊兵大敗，遽以拒馬木障之。少休，城頭鼓聲不絕，乃出羹飯，坐餉。戰士優遊閒暇，如平常。時賊眾望之，駭然披靡。食已即來，以數隊趣戰。辟去拒馬木，深入斫賊，又大破之。」「有河北簽軍告官軍曰：『我輩原是左護軍，本無鬭志，所可殺者，止是兩拐子馬。』故官軍力為破之，皆四太子平日所倚仗者，十損七八。」[28]拐子馬是金兀朮所倚仗的武裝力量，也曾在中原耀武揚威，不可一世。但是鐵甲軍也有軟肋，宋軍以輕裝步兵從下三路來襲擊拐子馬的薄弱環節，這樣一物降一物，終於擊敗了金國的強勢的拐子馬。

　　金軍早期沒有鎧甲，在與遼國的交戰中，獲得了遼人的鎧甲，開始使用鎧甲。他們早期的鎧甲也很簡陋，防護性很差，他們打戰靠的是勇敢，而不

28　宋・徐夢莘撰，《三朝北盟會編》影印本，上海：上海古籍出版社，2019，頁1450。

依靠鎧甲。等到金國羽毛豐滿，勢力強大之後，不僅將士穿鎧甲，也有了重裝的鐵甲騎馬（拐子馬或連環馬）。但是再好的武器裝備，一定要有會用的、善用的人，才能將武器發揮的最強大，裝備發揮的最優秀。少了鬥志，少了精神，軍隊也會失去軍魂，失去戰鬥力。遼軍、西夏軍、金軍都曾經很強大，但是這種強盛的國家、強大軍隊，強勢的君主，原本是三位一體的，一旦睿智勇猛的君主沒有了，軍隊頹敗、國家式微，最終就會被崛起的其他勢力（國家）所吞併，消滅。

七、「拐子馬」與「鐵浮屠」

金國的鐵甲騎兵究竟是「拐子馬」（《說岳全傳》說是連環甲馬），還是「鐵浮屠」，存在認識差異。

「拐子馬」是金國重裝騎兵，並非筆者想當然，有史料依據的，對軍戎鎧甲有研究的劉永華教授認為金兀朮的「拐子馬」就是裝備馬鎧的重裝騎馬。[29]因為數匹披著鎧甲的馬用鐵鍊鎖在一起，形如一個整體，靠馬匹奔跑的力量，形成衝擊力，撞擊對方，碾軋，馬上的武士再用槍、刀等武器砍殺對方。數匹馬連在一起的力量驚人，衝擊力也很大，即便對手用盾牌，往往也抵擋不住衝擊。如果沒有天然屏障來庇護，一般軍隊無法抵禦「拐子馬」的撞擊、碾軋。

「鐵浮屠」何種玩意？有三種解釋：一種說法指重裝騎兵，即人與馬都披鎧甲，「拐子馬」也是人與馬俱披鎧甲，類似南北朝時期的具裝鎧。《宋史・劉錡傳》中說：「（金）兀朮被白袍，乘甲馬，以牙兵三千督戰，兵皆重鎧甲，號『鐵浮圖』，戴鐵兜鍪，周匝綴長簷。」[30]這裡「鐵浮屠」指戴著鎧甲頭盔、騎著披馬鎧的重裝騎兵。

另一種說法，鐵浮屠指火炮。宋朝開始創製和使用火器，燃燒性火器、爆炸性火器有很大的發展，南宋初年出現了原始的管形火器。宋理宗開慶元

29　劉永華，《中國古代軍戎服飾》，上海：上海人民出版社，2006，頁 145。

30　元・脫脫等撰，《宋史》點校本，北京：中華書局，2017，頁 11403。

年（1259）出現了用竹筒為槍管，內裝火藥和子彈的火器，子彈發出響聲如炮，射程約七八十公尺。[31]因為本文說的是鎧甲，不就武器展開，點到為止。浮圖本是佛語中塔的意思，借用指火炮，鐵浮屠＝鐵火炮。在冷兵器時代，火器出現威力巨大，一炮射過去，磚石俱碎，讓將士很是震驚。

第三種說法，「鐵浮屠」指一種頭盔，所謂「戴鐵兜鍪，周匝綴長簷」，指的就是這種鐵頭盔，即斗笠造型的鐵盔。有了這樣的鐵甲頭盔，彷彿一座鐵塔，倒是形象。[32]金國元帥完顏宗弼（金兀朮）南征北戰，在中原大地上馳騁，靠的是什麼？他有一隻強大的重裝騎兵部隊。這裡就有一個問題，「鐵浮屠」與「拐子馬」都是金國的重裝騎兵，誰對誰錯，兩者如何區別？如果「鐵浮屠」用指重裝騎兵（也就是披鎧甲的騎兵），兩者名稱都對，《說岳全傳》則不說這兩個名稱，而說連環甲馬，只是名稱叫法不一樣，指的是都是重裝騎兵，當然還有一種說法，「鐵浮屠」不是金國的重裝騎兵，而是蒙古的重裝騎兵。

至於兩者的區別，對於「拐子馬」的說法，是三個騎兵並聯在一起，同進同退。但是實際上「鐵浮屠」與「拐子馬」只是名稱叫法的不同，並不是通常認為的一個是部隊，一個是士兵，因為單個的馬與人，不能形成重裝騎兵，倘若一個個體的將士穿鎧甲，那就是戎裝的將士，而不是重裝軍隊。重裝騎馬一定是彼此相連的，形成一個整體，至於這個整體是以班為單位組合，還是以排為單位組合，那是由軍隊的規模、戰爭的需要決定的。

「拐子馬」是重裝騎兵這個好理解，對於「鐵浮屠」反而不好理解，形如鐵塔？說鐵甲圍在身著，彷彿鐵製的塔？很威風，那「鐵浮屠」就是形容狀態的意思，與重裝騎兵聯繫不上。如果用「鐵浮屠」指火炮，似乎比指重裝騎兵更貼合。

百度百科對於「鐵浮屠」有段描述：「1140年，金兀朮率領手下十萬大軍、一萬五千名拐子馬、五千名鐵浮圖一起，浩浩蕩蕩殺奔南宋都城臨安，

31　中國軍事史編寫組，《中國軍事史》第1卷《兵器》，北京：解放軍出版社，1987，頁85。

32　鎧風，《中國甲冑》，上海：上海古籍出版社，2006，頁134。

途中戰無不勝，攻無不克，一直氣勢洶洶殺到長江邊上的順昌。」這裡把
「拐子馬」與「鐵浮圖」並列，似乎是兩種兵種，一個重裝騎兵，一個是穿
鎧甲的騎兵，就說不通。也有一種解釋「鐵浮屠」是重裝騎兵，「拐子馬」
是掩護重裝騎兵，分在兩翼的輕裝騎兵。似乎這種解釋合乎邏輯，因為這樣
才能突出「鐵浮屠」這樣的重裝騎兵的重要地位。不過，如果「鐵浮屠」指
向蒙古重裝騎兵，那麼金國的重裝騎兵就不能稱「鐵浮屠」，而只能說是
「拐子馬」了。鄧廣銘先生在《岳飛傳》中解釋：金軍騎兵習慣採用左、右
翼騎兵迂迴側擊之戰術，宋時行陣術語，稱左、右翼騎兵為拐子馬。[33]這樣
說來，鐵浮屠與拐子馬都指的是金軍重裝騎兵，只是戰鬥中的位置不同，稱
謂也不同。

　　金軍對於重裝騎兵拐子馬非常倚重，確實也為金軍帶來了戰績。《三朝
北盟會編》卷二百二記載：順昌之戰時，拐子馬攻城步戰之際，「攻城士卒
號鐵浮屠，又曰鐵塔兵。被兩重鐵兜牟，周匝皆綴長簷，其下乃有氈枕。三
人為伍，以皮索相連，後用拒馬子；人進一步，移馬子一步，示不反顧。以
鐵騎為左右翼，號拐子馬。」[34]在仙人關之戰中，金軍披襴襜甲，以鐵鉤相
連，魚貫而上，實施強攻。金朝後期，金軍與宋朝襄陽軍交戰，將士身披厚
鎧、氈衫，戴著鐵面（護臉護頭的兜鍪與臉甲）向前。[35]

　　南宋時，金軍的重裝騎兵因為人穿重鎧，馬匹重甲，對於宋軍造成的威
脅很大，宋軍也在步兵中推行重甲，其分量分輕重兩種，輕者三十七斤一十
兩重，重者五十八斤一兩。[36]如此重的鎧甲，對於金軍的騎兵不算多重，由馬
來負重，更何況金軍騎馬配備兩匹馬輪流負載，但是對於靠兩條腿行進的宋
軍步兵那就太沉了，還沒到交戰，體力就消耗差不多了，其機動性、戰鬥力
都不能很好地發揮出來，與金軍重裝騎兵交戰焉有不敗的道理？《三朝北盟
會編》卷一百九十五記載：宋將「（吳）璘與先兄（吳玠）束髮從軍，屢戰
西戎，不過一進，卻之間勝負決矣。至金人則勝不追，敗不亂，整軍在後，

33　鄧廣銘，《岳飛傳》，北京：商務印書館，2016，頁365。

34　宋・徐夢莘撰，《三朝北盟會編》影印本，上海：上海古籍出版社，2019，頁1454。

35　王曾瑜，《金朝軍制》，保定：河北大學出版社，2004，頁142。

36　同上註。

更進迭卻，堅忍持久，令酷而下必死，每戰非累日不決，蓋自昔用兵所未嘗見，勝之之道，非屢與之遇者，莫能盡知然，其要在用所長去所短而已。」[37]金軍騎兵與對手交鋒一個回合失敗後，即利用戰騎的機動性退出戰鬥，重整隊形，連續衝鋒，此即「更進不迭」。說明金人拐子馬的持久性與頑強性較之西夏騎兵、遼軍騎兵更勝一籌。

金兀朮率領的金軍主力兵團重裝騎兵，數次與韓世忠、劉錡、岳飛等宋朝將領交手，遇到了強勁對手。建炎四年（1130）韓世忠在鎮江與建康（今江蘇南京）之間的黃天蕩圍困 10 萬金軍，相持 40 天，金軍突破重圍，回到建康。岳飛率領的岳家軍在牛首山—韓府山一帶構築戰壘，大敗金兀朮拐子馬，金軍退至長江以北。[38]宋高宗紹興十年（1140），在順昌（今天安徽阜陽），宋金兩軍大戰，宋朝將領劉錡乘金軍疲憊鬆懈，突襲金軍，大破金兀朮的拐子馬。從此金國的拐子馬威脅逐漸減小，馬甲在古代戰場上也就逐漸消失了。

金朝的建立依賴於武力，取得抗遼鬥爭的勝利，建立起大金政權，也憑藉武力消滅了遼代政權。金太宗時期，金兵又在宗翰、宗望率領下，分東西兩路進攻北宋，上演了「靖康之恥」，宋徽宗、宋欽宗被擄北上，北宋政權滅亡於金朝。南宋時，皇統元年（1141），完顏宗弼（即金兀朮）率軍南下侵宋，金兵兵進江南，追擊宋高宗趙構。在金兵大兵壓境的情況下，宋金簽訂了紹興和議，南宋政權向金朝屈服，劃淮為界，[39]南宋向金國納幣稱臣。南宋政權遠比北宋更沒了骨氣，向金國稱臣。

隨著蒙古勢力的興起，擊破了金國吞併中原的美夢。金朝內部爭鬥，經濟紊亂，財政匱乏，武力衰退，曾經強盛並滅掉了遼國、北宋政權的金朝也到了窮途暮路。先是西夏與南宋聯合攻打金朝，而後蒙古軍攻打金朝，天興元年（1232）鈞州三峰山戰役，金軍主力全部被蒙古軍消滅，三年（1235）正月，蒙古軍殺金朝末帝完顏承麟，金朝亡。

37　宋・徐夢莘撰，《三朝北盟會編》影印本，上海：上海古籍出版社，2019，頁 1407。

38　黃強，《南京歷代服飾》，南京：南京出版社，2016，頁 88。

39　何俊哲、張達昌、于國石，《金朝史》，北京：中國社會科學出版社，1992，頁 7。

第十八章　龍袍從獵並金韉──明清龍袍

　　補服屬於明清官員官服中的常服，經常要穿的；也是朝服，上朝時穿的。而在官服體系中的特殊服裝，對於官員來說是蟒服，屬於皇帝特賜的，清代還有黃馬褂。對於皇室而言，特殊服裝則是龍袍。為什麼這樣說，筆者以為基於這樣的因素：龍袍屬於特殊群體皇帝或皇室成員（皇后、妃嬪、太子皇子）所穿，其他群體、階層不能使用；而且皇帝穿的服飾並不都是龍袍，因此龍袍具有專屬性和唯一性。蟒服是官服以外的服飾，非特賜不可穿，官員可以蟒服代替官服，在慶典等重大場合下穿戴，引以為榮，風光無限，因此，蟒服具有顯貴性的特點。

一、龍及其象徵

　　在說龍袍之前，我們必須先對龍這個動物有所瞭解，才可能進一步瞭解龍袍。龍在中國文化中有著非常重要的地位，中華民族是龍的傳人，但是龍並不是客觀存在的動物，它其實是一個臆造出來的動物，龍的原型是多種生物的組合，聞一多先生在《伏羲考》中指出：中國龍的形象，「接受了獸類的四腳，馬的毛，鬣的尾，鹿的腳，狗的爪，魚的鱗和鬚。」其外形一般都採取牛頭蛇尾巴等造型。何以出現這樣的怪胎？實在是歷史沉積導致的。何

新先生認為龍是上古某些族團所崇拜的生物圖騰。[1]換言之，龍是一種信仰觀念，龍的概念就是一種宗教信念。龍的產生在夏朝就有了，原形大多取材於蛇「龍紋具有溝通天地使者的含義……上古帝王服飾上的龍紋是為其政治與宗教觀念服務的。」[2]

《說文解字》對龍是這樣解釋的，「龍，鱗蟲之長，能幽能明，能細能巨，能短能長，春分而登天，秋分而潛淵。」對龍的神威的描述在古代文獻非常之多，對龍的崇拜也非常盛行。《易經》中大量的篇幅說的是對龍崇拜，以及由龍的處境的折射出的自然規律：

乾，元亨，利貞。

初九，潛龍勿用。

九二，見龍在田，利見大人。

九三，君子終日乾乾，夕惕若，屬無咎。

九四，或躍在淵，無咎。

九五，飛龍在天，利見大人。

上九，亢龍有悔。

用九，見群龍無首，吉。

象曰：天行健，君子以自強不息。

潛龍勿用，陽在下也；見龍在田天，德施普也。

飛龍在天，大人聚也；亢龍有悔，盈不可久也。

在民間傳說中，龍是一種性靈的動物，有著神靈的神威和神聖的權力，於是龍逐漸成了神物、神靈，乃至成為了皇帝的象徵。以龍比喻象徵皇帝，在上古時期就有了，人們習慣將皇帝稱為真龍天子，當龍成了皇帝的專有名詞之後，龍的神秘光環得到進一步的發揮。於是才會有劉邦是赤帝子，醉後斬白龍的傳說故事。龍形、龍圖、龍紋逐漸成了皇帝、皇權的代名詞。當龍紋被綴於服裝之上，裝飾皇室服飾之後，有龍紋的服飾也就成了皇帝專用的服飾紋樣。（圖18–1）

1　何新，《諸神的起源——中國遠古太陽神崇拜》第3版，北京：光明日報出版社，1996，頁100。

2　劉志雄、楊靜榮，《龍與中國文化》，北京：人民出版社，1994，頁90。

龍袍因繡有龍紋而因名，其龍紋有嚴格的等級規定。龍是皇帝、皇權的象徵，只有皇帝才能成為龍，凡與龍有關的都是皇帝與皇室專有的，他人不得僭越。亂用龍紋，含有謀反之意，將會引來殺身之獲。「明初古代社會屢有僭用服飾而失官降職，甚至丟腦袋的。」[3]《明史·耿炳文傳》記載：明初功臣長興侯耿炳文頗得太祖器重，「功最高，太祖榜列功臣，以炳文附大將軍（徐）達為一等。及洪武末年，諸公、侯且盡，存者惟炳文及武定侯郭英二人；而炳文以元功宿將，為朝廷所倚重。」但在「燕王稱帝之明年，刑部尚書鄭賜、都御史陳瑛劾炳文衣服器皿有龍鳳紋，玉帶用紅鞓，僭妄不道。炳文懼，自殺。」[4]

圖 18-1　穿龍袍的唐太宗

類似的擅用、僭越龍紋事例，還有許多，每一個當事者幾乎都沒有好的結局。很簡單的道理，腐化貪污只是個人品行、行為的污點，擅用龍紋則是對封建等級制度的挑戰，是對皇權的藐視。

二、龍紋的形態與分類

禮服上織繡龍紋，根據形態不同，有行龍、雲龍、團龍、升龍、降龍等名目，其組合運用有一定的規格。其中盤成圓形的龍紋統稱團龍，中又有正龍、坐龍之分，凡頭部呈正面的稱正龍，側面的稱坐龍。

根據御用服制的規定和宮廷裝飾的不同實用要求，龍紋的姿態有著多種多樣的不同表現形式，如正龍、團龍、盤龍、升龍、降龍、臥龍、行龍、飛

3　黃強，〈從服飾看金瓶梅反映的時代背景〉，《江蘇教育學院學報》，1993.2，頁28–32。轉刊於《複印報刊資料：中國古代近代文學研究》，1993.11，頁248–252。

4　清·張廷玉等撰，《明史》點校本，北京：中華書局，2016，頁3819–3820。

龍、側面龍、七顯龍、出海龍、入海龍、戲珠龍、子孫龍等等。[5]

　　凡昂首豎尾，狀如行走的龍紋，稱為行龍；雲氣繞身，露頭藏尾的龍紋，稱為雲龍，盤成圓形的龍紋，統稱團龍。凡頭部呈正面的，稱正龍，側面的，稱坐龍。凡頭部在頭上的，稱升龍；凡尾巴在上，頭部朝下的，稱為降龍。[6]

　　龍紋之中以正龍紋為最尊。皇帝的龍袍胸前正中位置繡一正龍，表示帝王的正統地位。親王的龍紋一般是團龍。

三、龍袍又稱龍袞

　　龍袍，皇帝專用袍，又稱龍袞。因袍上繡龍紋而得名，其特點是盤領、右衽、黃色。根據《周禮》記載，帝王的冕服已經繪繡龍形章紋，稱作龍袞。所以，龍袍泛指古代帝王穿的龍章禮服。唐高祖武德年間，令臣民不得僭服黃色，黃色的袍遂成為王室專用之色，自此歷代沿襲為制度。西元960年，宋太祖趙匡胤「黃袍加身」兵變稱帝，於是龍袍亦別稱黃袍。

　　龍袍有多種的名稱，比較常見的有龍衣、龍章、龍火衣、龍服、華袞、滾龍服、袞龍袍等。因為繡有山、龍、藻、火等章紋，故曰龍火衣。唐代王建〈元日早朝〉有曰：「聖人龍火衣，寢殿開璿扃。」元代陳孚〈呈李野齋學士〉也有：「欲補十二龍火衣，袖中別有五色線。」對於袞龍服的名稱，《元史・輿服志一》記載：「袞龍服，制以青羅，飾以生色銷金帝星一、日一、月一、昇龍四，複身龍四、山三十八、火四十八、華蟲四十八、虎蜼四十八。」[7]

　　龍袍上的各種龍章圖案，歷代有所變化，龍數一般為九條：前後身各三條，左右肩各一條，襟裡藏一條，於是正背各顯五條，吻合帝位「九五之尊」。清代龍袍還鏽有「水腳」（下擺等部位有水浪山石圖案），隱喻山河

5　徐仲傑，《南京雲錦史》，南京：江蘇科學技術出版社，1985，頁138。

6　陳茂同，《歷代衣冠服飾制》，北京：新華出版社，1993，頁250。

7　明・宋濂等撰，《元史》點校本，北京：中華書局，2017，頁1930。

統一。[8]

《明史・輿服志》記載，皇帝常服，袍
用黃色，盤領窄袖，前後及兩肩各織金盤龍
一。（圖18–2）《春明夢遊錄》又曰：「用元
色而邊緣以青，兩肩繡日月，前蟠團龍一、後
蟠方龍二，邊加龍紋八使一」，但是也只說繡
日月而前後用蟠團龍一。「袍用黃緞制，前後
繡團龍十二；肩繡日、月、星、辰、山、龍、
華蟲六章；前身繡宗彝、藻、火、粉米、黼、
黻六章。」[9]《明史・輿服志二》記載：明洪
武十六年（1383）定袞冕之制，洪武二十六年

圖 18-2 穿龍袍的明太祖朱元璋

（1393）更定袞冕十二章。嘉靖七年更定燕弁
服，「服如古玄端之制，色玄，邊緣以青，兩肩繡日月，前盤圓龍一，後盤
方龍二，邊加龍文八十一，領與
兩祛共龍文五九，衽同前後齊，
共龍文四九。」[10]

明代萬曆皇帝有件龍袍，
上衣下裳相連，裡外三層，以黃
色方目紗為裡，裡面為緙絲。中
間以絹、紗、羅織物雜拼縫製襯
層。主紋飾十二章，其中團龍
十二，位置前襟後身各三團龍，
直行排列，上端一個為正龍，
中、下部為升龍，龍首左右向；
後身中下部龍的頭向與前襟相

圖 18-3 明萬曆織金妝花緞正龍方補

8　王曉梵，〈袍〉，《中國大百科全書・輕工》，北京：中國大百科全書出版社，1991，
　　頁294。

9　周錫保，《中國古代服飾史》，北京：中國戲劇出版社，1986，頁386。

10　清・張廷玉等撰，《明史》點校本，北京：中華書局，2016，頁1621。

反；兩袖飾升龍各一，頭向相對；左右兩側橫擺各二團龍，上面為升龍，下面為降龍，頭向中間。[11]

明代對龍紋服飾規定非常嚴格。（圖18–3）

龍袍在清代，只限於皇帝、皇太子、皇太后、皇后穿用，皇子、貴妃、嬪妃等只穿龍褂，而不能穿龍袍。

清代對皇帝的龍袍的形制有明確的規定。《清史稿·輿服志二》載：「龍袍，色用明黃。領、袖俱石青，片金緣。繡文金龍九。列十二章，間以五色雲。領前後正龍各一，左、右及交襟處行龍各一，袖端正龍各一。」[12]

《清會典圖·冠服一》記載：

> 皇帝袞服，色用石青，繡五爪正面金龍四團。兩肩前後各一，其章左日右月，前後萬壽篆文，間以五色雲。帛袷紗裘惟其時。
>
> 皇帝冬朝服，色用明黃。……兩肩前後正龍各一，臂積行龍六，衣前後列十二章，間以五色雲。
>
> 皇帝冬朝服，色用明黃。惟朝日用紅，披領及袖俱石青，片金加海龍緣，繡文，兩肩前後正龍各一，腰帷行龍五，衽正龍一，臂積前後團龍各九。裳正龍二，行龍四，披領行龍二，袖端正龍各一，前後列十二章，日月星辰、山、龍、華蟲、黼、黻在衣，宗彝、藻、粉米在裳，間以五色雲，下幅八寶平水。[13]

《清會典圖·冠服二》記載了皇太后、皇后、皇貴妃、妃、嬪的朝褂龍紋，有三種規制：

> 皇太后、皇后朝褂，色用石青，片金緣，繡文，前後立龍各二下通臂積，四層相間，上為正龍各四，下為萬福萬壽，領後垂明黃條，其飾珠寶惟宜。皇貴妃朝褂制同。貴妃、妃、嬪朝褂，領後條用金黃色，餘同。

11　高漢玉、屠恒賢主編，《衣裝》，上海：上海古籍出版社，1996，頁204–205。
12　清·趙爾巽等撰，《清史稿》點校本，北京：中華書局，2019，頁3035–3036。
13　中華書局編，《清會典圖》影印本，北京：中華書局，1990，頁603–605。

皇太后、皇后朝褂，色用石青，片金緣，繡文，前後正龍各一，腰帷行龍四，中有臂積，下幅行龍八，領後垂明黃條，其飾珠寶惟宜，緞紗單袷惟其時。皇貴妃朝褂制同。貴妃、妃、嬪朝褂，領後條用金黃色，餘同。

皇太后、皇后朝褂，色用石青，片金緣，繡文，前後立龍各二，中無臂積，下幅八寶平水，領後垂明黃條，其飾珠寶惟宜，緞紗單袷惟其時。皇貴妃朝褂制同。貴妃、妃、嬪朝褂，領後條用金黃色，餘同。[14]

《清會典圖・冠服十六》還記載了皇太后、皇后、皇貴妃、妃、嬪的龍袍、龍褂紋樣。龍袍有三種規制，龍褂有兩種規制：

皇太后、皇后龍袍，色用明黃，領袖俱石青，繡文，金龍九，間以五色雲，福壽文采惟宜。下幅八寶立水，領前後正龍各一，左右及交襟處行龍各一。袖如朝袍，袍裾左右開，帛袷紗裘惟其時。皇貴妃龍袍制同。貴妃、妃、嬪龍袍用金黃色，嬪龍袍，用香色。

皇太后、皇后龍袍，色用明黃，繡紋，五爪金龍八團，兩肩前後正龍各一，襟行龍四，下幅八寶立水，餘制如龍袍一。

皇太后、皇后龍袍，色用明黃，下幅不施采章，餘制如龍袍二。

皇太后、皇后龍褂，色用石青，繡紋，五爪金龍八團，兩肩前後正龍各一，襟行龍四，下幅八寶立水，袖端行龍各二，帛袷紗惟其時。皇貴妃、貴妃、嬪龍褂制同。

皇太后、皇后龍褂，色用石青，袖端及下幅，不施采章，余制如龍褂一。

嬪龍褂，色用石青，繡紋，兩肩前後正龍各一，襟夔龍四，帛袷紗裘惟其時。[15]

對不同身分的皇室成員，龍紋紋樣是有差別的，可見對龍袍的形制，及穿戴對象規定是非常嚴格的。

清代龍袍屬於吉服，色用明黃，全身飾金龍九條，其中前胸、後背和兩

14　中華書局編，《清會典圖》影印本，北京：中華書局，1990，頁612–614。

15　中華書局編，《清會典圖》影印本，北京：中華書局，1990，頁738–741。

肩正龍各一，下擺前後行龍各二，裡襟行龍一。龍袍的穿戴也是有場合限制的，一般在重大節慶場合下才穿，諸如元旦、萬壽、冬至、除夕、端午、七夕、中秋、筵宴、大婚等。（圖18–4）讀者印象中龍袍用明黃，主要是受影視劇的誤導，明黃確實是清代龍袍的主要服飾，但是清代帝后龍袍的服飾其實是很豐富的，有二十多種顏色，尚有杏黃、金黃、米黃、薑黃、香色、藕荷、雪青、茶綠、葵綠、葡灰、豆沙、桃紅、月白、石青、胭脂紅、藍色、紅色、綠色、醬色、絳色、棕色、紫色、粉色、駝色等。[16]

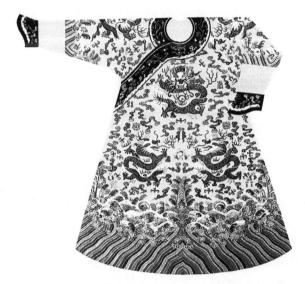

圖 18-4 清代龍袍展示圖（摘自《中國歷代服飾》）

四、龍袍與出土文物

　　從歷史文獻中，我們對龍袍有了一個粗略的瞭解，但是文字的記錄，因為作者所見的不同，記憶的差異，以及後人的理解，與實際的物品還是會有很大的差別的。因此先賢早就說過，考究歷史，還是應當結合出土文物。[17]此乃真知卓見，至理明言。

　　雖然說文物保護難，但是所有文物保護中，以絲織品最難。地下出土物中，儘管也有大量的絲織品，然而一當接觸空氣後，這些原先色彩鮮亮的

16　嚴勇、房宏俊、殷安妮主編，《清宮服飾圖典》，北京：紫禁城出版社，2010，頁68。
17　沈從文，《花花草草罈罈罐罐》，北京：外文出版社，1996，頁14。

絲織品，很快就會褪色，失去昔日風采。對於考古，推究事物本原，實在是巨大的損失。

在1956–1958年開挖明十三陵中的定陵時，就出土了許多絲織品，其中就有龍袍，因為保護的還算好，至今還能一睹當年的風采。

定陵出土兩件通體緙十二團龍十二章袞服。黃地，以「卍壽」、蝙蝠和如意雲為地紋，十二團龍分別緙在前後身和前袖。左肩緙日，右肩緙月。肩飾星辰山，袖有華蟲，胸前團龍兩側裝飾以宗彝，藻、火、黼、黻六章，各一行。每一團龍又單獨為一完整圖案。兩側裝飾有八吉祥圖案4種，或為論、螺、傘、蓋，或為花、罐、魚、盤條。下部緙壽山富海，波濤翻滾，上部流雲四繞。用色多達20餘種。「卍壽」用圓金緙出，團龍內裝飾以金地，龍身用孔雀羽拈線緙出，其餘部分使用雙股強拈絲線。袞服身長135釐米，通袖長234釐米，下擺寬135釐米。緙工精細，紋樣複雜。[18]

前一段時間在報紙上看到一篇報導，說是民間驚現「慈禧龍袍」。大意是說，2003年12月6日北京古玩城舉辦了中國古典織繡服飾展上，有一據稱是慈禧龍袍的服飾格外引人注目。此服飾不同於一般的黃色龍袍，已經很難看出它的原本料子的顏色，整件袍子繡滿了藍色底的「萬」字和五彩祥雲圖案，有十二章紋和九條蘭色繡龍，針腳細膩。收藏者推論此袍子的主人可能是慈禧太后。理由是乾隆二十四年頒布法律只有皇帝的龍袍才能用十二章紋。[19]

筆者對此懷疑，第一，這件所謂的龍袍是真品還是贗品，甚至是戲服，尚不能定論，就推論是慈禧龍袍，為時過早；第二，清代慈禧所在的年代，距離現在時間很近，所有文獻中現在均無慈禧有這樣一件「龍袍」的記載，基本可以定論不是慈禧的御用服飾；第三，皇帝的龍袍可以用十二章紋，並不表示其他有十二章紋的服飾（含仿製）就是龍袍；第四，做工考究，滿是圖案，就一定是皇室專用的龍袍，兩者不是因果關係。類似的做工精細、精緻的紡織品甚多，難道都是皇室的貢品？第五，皇后服飾上可以繡龍紋，但

18　王岩，〈定陵出土明代紡織品〉，《中國大百科全書·紡織》，北京：中國大百科全書出版社，1986，頁34。

19　蘭麗爽、錢冰戈，〈「慈禧龍袍」在京現身〉，《揚子晚報》，2003年12月7日）第A13版。

是不能因此稱龍袍。北京定陵明神宗孝靖皇后棺中，曾出土過一件羅地灑線繡百子衣，上有龍文（紋）。據介紹，百子衣的主體紋樣為龍與百子戲圖，前襟左右兩片個有升龍一，袖上有行龍，坐龍各一，後襟有正龍一。龍紋姿態生動，軀幹粗壯有力，鬣毛倒豎，具有明代宮廷工藝裝飾中龍紋的特點。但是這樣具備了皇帝龍袍紋樣的皇后服裝，充其量只能稱鳳袍，而不能說是龍袍。[20]因此，筆者以為炒作的因素大於文物本身。

同時也說明一個問題，龍袍必定有龍紋圖案，必須是五爪龍，甚至十二章紋，但是有龍紋圖案的不一定就是龍袍。在〈明清蟒服〉一章中，筆者已經強調，從外形上看，龍與蟒是非常相象的，差別就在於前者是五爪，後者是四爪。甚至可以說用在皇帝、皇子身上是龍，用在臣子身上就是蟒。

五、龍袍、龍衣及鑒定方法

龍袍是尊貴服飾，象徵著皇權。因為尊貴，社會上對龍袍遠不如補服、蟒服那麼瞭解的，除在皇帝陵墓中發掘過一些外，流傳於民間的龍袍幾乎沒有。

1997年3月10日《揚子晚報》刊登周道祥文章〈南京發現皇帝「龍裳」真假莫辨〉。稱在朝天宮民間文物藏品交流會上發現此龍袍，「衣長110釐米，襟闊100釐米，袖長40釐米」，「偌大一件外繡內襯的龍袍幾可握在掌中，從其僅長40釐米的衣袖來看，此袍應是夏裝，也就是龍裳」云云。筆者以為文中混淆了一些概念，結合前面所謂的慈禧龍袍，筆者就龍袍的具體特徵作一介紹，也算是普及一下龍袍的知識。

「龍裳」命名是錯誤的。文中稱這件帝王袍服為「龍裳」，這樣的命名是錯誤。先秦時期男女通用上衣下裳，《說文》：「裳，下裙也。」又說：「裙，下裳也。」裳即裙。《詩經‧豳風‧七月》有曰：「為公子裳」，可見男人也著裙。《儀禮‧喪服》鄭玄注：「凡裳，前三幅而後四幅也」，可知那時的裳是聯結群幅而成的。先秦時期，衣長裳短，裳的上半截藏於衣內。後來，衣短裳長，裳加於衣上，外面束帶。

20　高漢玉、屠恒賢主編，《衣裝》，上海：上海古籍出版社，1996，頁211。

龍袍的說法不確。袍是上下相連的深衣製造，形式為直腰身，過膝。這種衣、裳為一的服裝對後世影響很大，諸如唐人的「襴袍」，明人的「曳撒」，均為此制。周文中所附圖示當為上衣，而非裳非袍。此外，龍袍的名稱專指皇帝、皇后貴妃和皇子的袍制，親王袍制雖繡有龍紋，而不能稱之為龍袍。《清會典圖·冠服六》記載：「親王補服，繡五爪金龍四團，前後正龍，兩肩行龍，色用石青，凡補服色皆如之。」[21] 雖然繡的是五爪金龍，但是只能稱親王補服。

根據周文圖示與說明，此袖長40釐米，筆者懷疑是衫。衫是一種中式單衣，袖口較寬大，有長短之分。因為襖、褂袖長一般在80至90釐米不等，袍不會是短袖，否則此衣是殘件。據文中介紹此衣質地柔軟，可握於掌中，且袖短，當為褻衣，而不一定是夏裝。

從四方面考察是否是「龍衣」。關於此衣是否屬於「龍衣」，可以從四個方面考究：

1. 龍紋圖案的差別。

龍紋是在商代形成的，龍紋用於服飾也在商代。到了唐宋時期，龍開始為皇家主要占有，宋代甚至嚴禁民間使用龍紋圖案。明代的龍紋成為皇帝專制淫威的象徵，[22] 皇家專用的圖案。僭用龍紋是要治罪的，重則殺頭。

皇帝與皇室成員的龍紋是有差別的。《明史·輿服志二》記載：洪武三年（1370）皇帝常服「袍黃，盤領，窄袖，前後及兩肩各織金盤龍一」，[23] 永樂三年（1405）定皇太子常服，「袍赤，盤領窄袖，前後及兩肩各織金盤龍一。」[24] 親王冠服，「服，青質青緣，前後方龍補，身用素地，邊用雲。」[25]

從龍紋的特點上來看，明代龍紋突出莊嚴與威懾力，清代龍紋增添了奇怪異與可怖。[26]

21　中華書局編，《清會典圖》，北京：中華書局，1991，頁639。

22　趙超，《華夏衣冠五千年》，香港：中華書局（香港）有限公司，1990，頁180。

23　清·張廷玉等撰，《明史》點校本，北京：中華書局，2016，頁1620。

24　清·張廷玉等撰，《明史》點校本，北京：中華書局，2016，頁1626。

25　清·張廷玉等撰，《明史》點校本，北京：中華書局，2016，頁1628。

26　劉志雄、楊靜榮，《龍與中國文化》，北京：人民出版社，1994，頁213。

2. 龍紋還是蟒紋。

明清時期文武官員禮服中繡有蟒紋的稱為蟒袍。蟒形狀似龍，人們常常把龍紋、蟒紋混淆。兩者界定，五爪為龍，四爪為蟒；蟒無足無角，龍則角足皆具。明代蟒服為顯貴之服，非特賜不可服用，高品級的官員也輕易不可得蟒服。[27]

雖然明嘉靖十六年（1537），兵部尚書張瓚服蟒，遭到嘉靖帝的訓斥，朝廷曾申飭絕禁僭服蟒服，但是明中葉服飾制度鬆弛，[28] 民間曾出現「五爪之蟒」、「四爪之龍」的紋樣，[29] 需細加辨別。清代對蟒袍使用較為寬鬆，文武百官皆可服蟒，只是根據服色與蟒數分為四等。

3. 紡織物工藝與質地、做工。

皇帝服飾一向由專門機構負責，明清御用紡織品主要來自蘇、杭、嘉、湖、江寧五大產區。明代絲織物往往留有地方官府檢驗合格印記，有的還加織工姓名，只可惜太稀少，比較難見。皇帝服飾大多加金，例如：明代用撚金工藝，清代又有所改進，有細拉金絲織成的純金紗。紡織金、撚金等用金工藝，在帝王皇室服飾上是常用的。皇帝服飾，用料上乘，做工精緻，從繡紋、縫線等上就可以看出精細程度。

4. 保護情況。

古代工藝品最難保存的，莫過於絲紡織品。古墓出土的龍衣是有案可稽的，周文中說的「龍衣」顯然不是官方發掘的出土文物。如果是古墓出土的，民間無先進技術保護，其衣料質地與色澤會有顯著的變化。通常浸泡在水中比湮沒於土中的紡織品保存情況要略好些。總之，會有出土或出水的印痕。最後還要強調，戲裝也有龍袍，實際是蟒紋，而且圖案與官服中的蟒服是有差異的。

27 黃強，〈從服飾看金瓶梅反映的時代背景〉，《江蘇教育學院學報》，1993.2，頁28–32。轉刊於《複印報刊資料：中國古代近代文學研究》，1993.11，頁248–252。

28 黃強，〈服飾與金瓶梅的時代背景〉，《徐州教育學院學報》，1998.1，頁17–18、頁30。

29 周汛、高春明，《中國歷代服飾》，上海：學林出版社，1994，頁281。

第十九章　宮恩宣賜蟒衣新──明清蟒服

蟒服，明清時期文武官員的一種禮服，因繡有蟒紋而得名。明代稱蟒衣，清代稱蟒袍，兩者歸納為蟒服。

一、蟒服屬顯貴之服

蟒服是一種僅次於龍袍的顯貴之服，原因在於蟒紋近似龍紋。這裡必須先交代龍與蟒的關係。龍在古代有著特殊的地位，它不是現實生活中存在的動物，而是人們臆造出來的一種通天神獸。龍的原型脫胎於蛇，「夏代的原龍紋大多取象於蛇」，[1] 龍以蛇為基礎，經過發展演變蛇的圖騰成為龍的形象。在上古的原始宗教觀念中，龍與蛇都是重要的通天神獸，唯龍的神格比蛇略高，因而春秋時期也有人用龍、蛇比喻君臣。[2]

秦漢時期帝王開始被稱為龍，司馬遷《史記·秦始皇本紀》就敘述秦始皇身上就有龍的傳聞。秦王政三十六年，「秋，使者從關東夜過華陰平舒道，有人持璧遮使者曰：『為吾遺滈池君。』因言曰：『今年祖龍死。』使者問其故，因忽不見，置其璧去。使者奉璧具以聞。始皇默然良久，曰：『山鬼固不過知一歲事也。』退言曰；『祖龍者，人之先也。』使御府視璧，乃

1　劉志雄、楊靜榮，《龍與中國文化》，北京：人民出版社，1994，頁59。
2　劉志雄、楊靜榮，《龍與中國文化》，北京：人民出版社，1994，頁271。

二十八年行渡江所沉璧也。」[3]《史記‧高祖本紀》更說劉邦自許為龍種,「其先母劉溫嘗息大澤之陂,夢與神遇。是時雷電晦冥,太公往視,則見蛟龍於其上。已而有身,遂產高祖。」[4]並且編造了赤帝子的神話。《史記‧高祖本紀》還記述了劉邦醉後殺蛇白帝子,稱為赤帝子。「吾子,白帝子也,化為蛇,當道,今為赤帝子斬之。」[5]五行學說中金屬白,剋金者為火,火屬赤,預示了強秦終亡於劉邦之手,劉邦建立漢朝,崇尚紅色,其根源在此。

　　西漢以降,龍的祥瑞漸漸為後人利用,龍終於成了皇帝的象徵,至明代龍紋成為皇帝的專用圖案,因施之於官服的蟒形態類似龍,順理成章地就成為次於龍紋的顯貴圖案。明人沈德符就指出:「蟒衣為象龍之服,與至尊所御袍相肖。」[6]

　　明代的蟒衣,最早是供皇帝近臣服用的,《明史‧輿服志三》記載:「永樂以後,宦官在帝左右,必蟒服,製如曳撒,繡蟒於左右,繫以鸞帶,此燕閑之服。次則飛魚,惟入侍用之。貴而用事者,賜蟒,文武一品官所不易得也。單蟒面皆斜向,坐蟒則面正向,尤貴。又有膝襴者,亦如曳撒,上有蟒補,當膝處橫織細雲蟒,蓋南郊及山陵扈從,便於乘馬也。或召對燕見,君臣皆不用袍,而用此;第蟒有五爪、四爪之分,襴有紅、黃之別耳。」[7]蟒衣是顯貴之物,非特賜不可服,高官也輕易不可得。英宗正統年間,曾以蟒衣「始於賞虜酋(海外人士)。」[8]內閣賜蟒衣,始於弘治年間,明代余繼登《典故紀聞》記載:「內閣舊無賜蟒者,弘治十六年(1503),特賜大學士劉健、李東陽、謝遷大紅蟒衣各一襲。賜蟒自此始。」[9]大帥賜蟒,始於尚書王驥(王驥後為吏部尚書,大約在宣德、正統朝之後),後來,戚繼光以平倭功績而得賜蟒衣。(圖19–1)

　　古代服飾有嚴格的界限,什麼人在什麼場合下穿什麼服飾極為講究,不

3　漢‧司馬遷撰,宋‧裴駰集解,《史記》點校本,北京:中華書局,2018,頁330。
4　漢‧司馬遷撰,宋‧裴駰集解,《史記》點校本,北京:中華書局,2018,頁435。
5　漢‧司馬遷撰,宋‧裴駰集解,《史記》點校本,北京:中華書局,2018,頁442。
6　清‧沈德符撰,《萬曆野獲編》,北京:中華書局,1997,頁830。
7　清‧張廷玉等撰,《明史》點校本,北京:中華書局,2016,頁1647。
8　清‧沈德符撰,《萬曆野獲編》,北京:中華書局,1997,頁830。
9　明‧余繼登撰,《典故紀聞》,北京:中華書局,1997,頁292–293。

可僭越。至明代這種服飾等級制度更趨嚴明，僭越要治罪的，輕則罰俸、失官降職，重則掉腦袋。[10]對蟒衣的禁忌更是如此，沈德符說：「正統十二年（1447）上御奉天門，命工部官曰：官民服式，俱有定制。今有織繡蟒、龍飛魚、斗牛、違禁花樣者，工匠處斬，家口發邊衛充軍；服用之人，重罪不宥。」[11]在天順年間重申：「天順二年（1458）定官民衣服不得用蟒龍、飛魚、斗牛、大鵬、像生獅子、四寶相花、大西番蓮、大雲花樣。」「弘治十三年（1500）奏定，公侯伯文武大臣及鎮守、守備，違例奏請蟒衣、飛魚衣服者，科道糾劾，治以重罪。」[12]

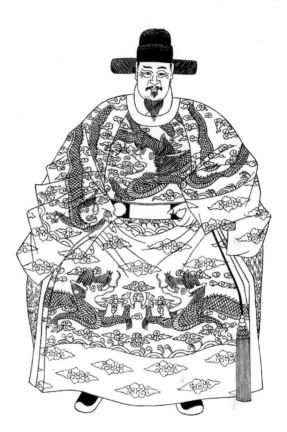

圖 19-1 穿蟒袍的戚繼光像
（摘自《中國古代服飾史》

二、明武宗好賜服

明中葉以降，尤其在武宗正德年間，傳統的禮制與服飾「別等級、明貴賤」的制度受到衝擊。武宗雖貴為天子，卻不拘禮節，視「君君臣臣」倫常如兒戲，演出了一幕幕荒唐的鬧劇。[13]他熱衷於賜服，《明史·食貨志六》云：「正德元年（1506），尚衣監言：『內庫所貯諸色紵絲、紗羅、織金、閃色，蟒龍、斗牛、飛魚、麒麟、獅子通袖、膝襴，並胸背斗牛、飛仙、天鹿，俱天順間所織，欽賞已盡。乞令應天、蘇、杭諸府依式織

10　黃強，〈從服飾看金瓶梅反映的的時代背景〉，《江蘇教育學院學報》，1993.2，頁28–32。轉刊於《複印報刊資料：中國古代近代文學研究》，1993.11，頁248–252。

11　清·沈德符撰，《萬曆野獲編》，北京：中華書局，1997，頁21。

12　清·張廷玉等撰，《明史》點校本，北京：中華書局，2016，頁1638。

13　黃強，〈明武宗未必最荒淫〉，《國文天地》第15卷第1期（1999.6，頁55–58頁。

造。』」[14]1517年武宗率兵迎擊韃靼王子犯邊，得勝回朝，取出綢緞遍賞百官。黃仁宇說「文武官員胸前的標誌弄得混亂不堪。原來頒賞給有功的大臣的飛魚、蟒服等特種朝服，這時也隨便分發，官員們所戴的帽子，式樣古怪，出於皇帝的親自設計。」[15]《明史・輿服志三》記載：正德十三年（1518），武宗車駕還京，傳旨俾迎候者，用曳撒大帽鸞帶，尋賜群臣大紅紵絲羅紗各一，其服色，一品斗牛、二品飛魚、三品蟒、四五品麒麟，不限品級。[16]

　　正德朝是服飾制度最為鬆弛的年代，[17]這與武宗的宣導密切相關。正德年後朝庭又重新申飭服飾的禁忌。《明史・輿服志三》曰：正德十八年（1522）世宗登極詔云：「近來冒濫玉帶，蟒龍、飛魚、斗牛服色，皆庶官雜流并各處將領夤緣奏乞，今俱不許。」[18]從歷代的禁忌中不難看出蟒衣的重要，這是有明一代服飾中除袞龍服外極為尊貴的紋樣。例如，籍抄嚴嵩家時就有大紅織金過肩蟒緞、大紅妝花過肩蟒龍緞衣、大紅織金妝花斗牛緞的圓領等。

　　蟒服作為賞賜，在國家面臨危機時，也發揮著作用。明崇禎二年（1629）駐守寧遠的來自於川、湖等地的士兵因為軍餉的事而嘩變，袁崇煥用計將其平定。而後袁崇煥請求將寧遠、錦州合為一鎮，讓祖大壽鎮守錦州，何可剛替代朱梅駐甯遠，趙率教守關門，袁崇煥自駐寧遠，同時上書給崇禎皇帝朱由檢極力稱讚祖大壽等三人的才能，並說自己五年復遼的計畫全靠這三人來實現，如果五年後沒有實現，他將親手將這三人斬殺，自己到司法部門領罪服死。朱由檢加封袁崇煥為太子太保，並賜給蟒衣銀幣。

三、蟒紋、龍紋之區別

　　明代蟒紋，按形態分有坐蟒、行蟒；按數量分有單蟒、雙蟒。按形態不同而有等級差別。《明史・輿服志三》云：「單蟒面皆斜向，坐蟒則而正

14　清・張廷玉等撰，《明史》點校本，北京：中華書局，2016，頁1997。

15　黃仁宇，《萬曆十五年》，北京：中華書局，1982，頁97。

16　清・張廷玉等撰，《明史》點校本，北京：中華書局，2016，頁1638。

17　黃強，〈論金瓶梅對明武宗的影射〉，《江蘇教育學院學報》，1995.3，頁49–53。轉刊於《複印報刊資料：中國古代近代文學研究》，1995.12，頁169–173。

18　清・張廷玉等撰，《明史》點校本，北京：中華書局，2016，頁1639。

向，尤貴。」[19]賜服人臣皆以坐蟒為最重。「今揆地諸公多賜蟒衣，而最貴蒙恩者，多得坐蟒，則正面全身。居然上所御袞龍，往時惟司禮首璫常得之，今華亭、江陵諸公而後，不勝紀矣。」[20]嘉靖賜徐階教子升天蟒；萬曆六年（1578）神宗大婚欽定問名納采使兩人，正使是英國公張溶，副使張居正，慈聖皇太后賜居正坐蟒，胸背蟒衣各一襲。武清侯李偉以太后父，亦受賜。附圖戚繼光像的服飾圖案為四爪行蟒，較坐蟒為次。

蟒紋類似龍紋，與龍紋的區別在爪和角。蟒本是無足無角，龍則角足皆具。各個時期對蟒與龍的概念並不固定。龍不完全是五爪，蟒不一定是四爪。清代紀曉嵐《灤陽消夏錄》曰：「曾有二蟒，皆首轟一角，鱗甲作金黃色。」此外，《明史·輿服志三》曰：弘治元年（1488），都御史邊鏞上書皇帝，稱：「國朝品官無蟒衣之制。夫蟒無角、無足，今內官多乞蟒衣，殊類龍形，非制也。」乃下詔禁之。[21]此外，通常以五爪為龍，四爪為蟒。

明代的蟒衣形制較多，明代無名氏《天山冰山錄》記錄有青織金過肩蟒絨、青妝花蟒龍絨圓領、青織金蟒絨衣、綠織金過肩蟒絨衣。明代蘭陵笑笑生《金瓶梅》中也有金織邊五彩蟒衣、大紅絨彩蟒、大紅紗蟒衣、大紅五彩羅緞紵絲蟒衣等。[22]明代衣上所飾蟒紋多為蟒頭在衣上之胸部，蟒身自左肩環繞至右肩，尾部在右肩稍下處，與蟒首相呼應，這種蟒紋又稱過肩蟒。蟒衣的底色有紅、青色，傳世的明人畫像戚繼光像、王鏊像所繪為紅蟒，李貞像所繪為青蟒。

在製作上則有繡蟒與織蟒之分，繡蟒是指衣上的蟒紋是繡上去的，織蟒是將蟒紋織入衣料之中，例如黑綠蟒補絨蟒緞。

一般蟒衣只有一條蟒（不計下擺作為裝飾的小蟒）；而雙掛是指蟒紋的形狀。明代劉若愚《明宮史》云：「又有雙袖襴蟒衣，凡左右袖上，裡外有

19　清·張廷玉等撰，《明史》點校本，北京：中華書局，2016，頁1647。

20　清·沈德符撰，《萬曆野獲編》，北京：中華書局，1997，頁20–21。

21　清·張廷玉等撰，《明史》點校本，北京：中華書局，2016，頁1638，1639，1647。

22　黃強，《金瓶梅風物志——明中葉的百態生活》，北京：中國社會科學出版社，2017，頁102。

蟒二條。自正旦燈景，至冬至陽生、萬壽聖節，各有應景蟒紵。」[23]

　　明代蟒衣中金織邊五彩，蟒身作淺黃色加黃色鱗片，蟒之鬣、鬚為綠色，角為白色，雲及水紋作藍、綠、黃色，再加上不同的底色，因其色彩多，故稱五彩蟒。五彩蟒紋衣料的邊部和底部及花紋的輪廓線條使用片金（亦稱「拈金」）線織出，使蟒紋金光閃閃，更富麗堂皇。現存孔府的服飾中，就有兩件明代萬曆賜衍聖公的蟒衣，大紅色雲羅織金妝花蟒瀾袍，衣式是圓領，藏藍色地紡織金妝花蟒瀾袍衣式是交領。右衽、大袖、袍身腋下至弧形大下擺的中間偏上有寬條蟒瀾。前者身長125釐米，腰寬57釐米，兩袖通長239釐米，袖口寬67釐米，下擺寬140.3釐米；後者長125釐米，腰寬57釐米，兩袖長、寬和下擺尺寸同上。紋樣：袍身和兩袖遍布大紅色如意雲紋暗花羅，以及寶珠、方勝、犀角、金錢、鏡花、書、蕉扇等「八寶」紋樣。袍身胸部請後有過肩織金妝花蟒紋，形成柿帶狀。胸前的蟒紋為綠色，胸背的蟒紋為藍色。兩袖部各有一條升蟒，左袖為黃蟒，右袖為紅蟒。[24]

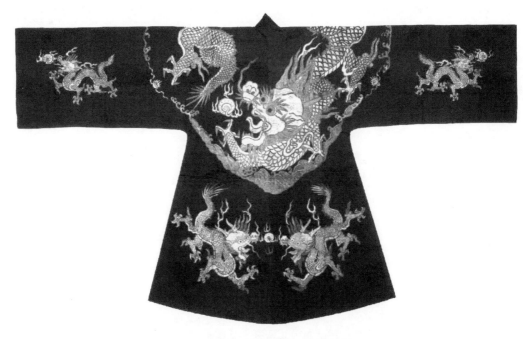

圖 19-2 山東曲阜孔府藏明代綠綢畫雲蟒紋袍

23　明‧劉若愚著，明‧呂毖編，《明宮史》，北京：北京出版社，2018，頁67。

24　高漢玉、屠恒賢主編，《衣裝》，上海：上海古籍出版社，1996，頁215–216。

　　衍聖公另有一件墨綠雲紋地平金五彩蟒袍，衣式是方頭立領，右衽交襟，廣袖無胡，寬腰直裾，並有兩根飄帶在右腋下繫結，袍身長118釐米，腰寬65釐米，兩袖通長為232釐米，袖口寬為87釐米，肩上腋下的袖寬23.7釐米，下擺寬84釐米，兩根飄帶長為63釐米，帶寬6.3釐米。袍上共繡有8條蟒紋，其中胸背部有兩條四爪團坐巨蟒，兩條過肩蟒，袖口部左右前後共有四條升蟒，小圓領口前面有兩條行蟒。[25]　（圖19-2）

四、飛魚斗牛亦屬於蟒紋一類

　　明代賜服，除蟒紋外，尚有飛魚、斗牛紋，也歸為蟒衣紋一類。

　　飛魚類蟒。《明史‧輿服志三》記載：張瓚為兵部尚書服蟒，「帝怒，諭閣臣夏言曰：『尚書二品，何自服蟒？』言對曰：』瓚所服，乃欽賜飛魚服，鮮明類蟒耳。』帝曰：『飛魚何組兩角，其嚴禁之。』於是禮部奏定。文武官不許擅用蟒衣、飛魚、斗牛、違禁華異服色。」[26]可見，飛魚形制類蟒。飛魚是一種頭如龍，魚耳一角的動物，據《山海經‧海外西經》：「龍魚陵居北，狀如悝。」因為能飛，故亦名飛魚。按說飛魚紋應作一角，而不能做二角。但是明代服飾上的飛魚紋，實際似蟒，有兩角，不過加上了魚鰭魚尾而已，因此亦稱「飛魚蟒」。

　　圖為飛魚紋，形狀亦製二角而比龍較短，身有鬐，無吐珠及火焰。（圖19-3）

　　飛魚服是僅次於蟒衣的一種顯貴

圖 19 - 3 飛魚紋

25　高漢玉、屠恒賢主編，《衣裝》，上海：上海古籍出版社，1996，頁217–218。

26　清‧張廷玉等撰，《明史》點校本，北京：中華書局，2016，頁1640。

服飾，至正德間如武弁自參遊以下，都得飛魚服。嘉靖、隆慶間，這種服飾也頒及六部出鎮視師大帥等。

斗牛服是此於飛魚之服的服飾，也屬賜服的一種。斗牛紋，與一般蟒紋相似，惟兩角作向下彎曲如牛角狀。《名義考》云：「斗牛如龍兩觫角」，觫角即角作曲貌，此形與龍、蟒的角不同。《宸垣識略》稱：「西內海子中有斗牛，即虬螭之類，遇陰雨作雲霧……視之，湖冰破裂一道，已徙去。」《埤雅》云：「虛危（星名）以前象蛇，蛇體如龍。」可見，斗牛是一種類龍的想像動物，並非真牛形。在故宮太和殿上的脊獸中有斗牛一獸，頭雖不作蟒形，而遍體亦作鱗片，尾則與麒麟的尾相似。[27]

山東曲阜衍生公府藏有孔子後裔、第六十二衍聖公孔聞韶著藏青紋彩繡斗牛服畫像和青雲羅地彩繡斗牛服。斗牛方補實物縱向40釐米，橫向38釐米，用彩絲繡製的紋樣，正中有一側身盤坐的斗牛紋樣，與四爪蟒紋相似，惟頭部雙角向下彎曲無牛角狀為異。[28]

《金瓶梅》第70回有玄色妝花斗牛補子員領，這是以黑青色為地色，用妝花技法織就的服飾。

五、清代蟒服紋樣

清代對蟒袍使用較為寬鬆，文武官員皆可服蟒，只是根據服色與蟒數劃為四等。通常用金線繡蟒。《紅樓夢》第53回，「上面正居中，懸著榮、甯二祖遺像，皆是披蟒腰玉。」

據《清會典圖·冠服十七》記載：

> 皇子蟒袍，色用金黃，片金緣，通繡九蟒，裾四開，親王郡王蟒袍制同，惟色用藍及石青。曾賜用金黃者，亦得用之，裾四開之制，凡宗室皆如之。
>
> 貝勒蟒袍，藍及石青諸色隨所用，片金緣，通繡九蟒四爪。貝子、固

27　周錫保，《中國古代服飾史》，北京：中國戲劇出版社，1986，頁392。
28　高漢玉、屠恒賢主編，《衣裝》，上海：上海古籍出版社，1996，頁222。

倫額駙下至文武三品官、奉國將軍、郡君額駙、一等侍衛，蟒袍制同。貝勒以下、民公以上，曾賜五爪蟒緞者，亦得用之。

文四品官蟒袍，藍及石青諸色隨所用，片金緣，通繡八蟒四爪。武四品官、奉恩將軍、縣君額駙、二等侍衛，下至文武六品官、藍翎侍衛，蟒袍制同。

文七品官蟒袍，藍及石青諸色隨所用，片金緣，通繡五蟒四爪。武七品、文武八九品、未入流官，蟒袍制同。[29]

清代宗室、官員有蟒袍，福晉、命婦也得服蟒袍，命婦蟒袍等級與服補子一樣，各依本官所任官職品級以分等級。

《清會典圖·冠服十八》載：

皇子福晉蟒袍，用香色，通繡九蟒。親王福晉、固倫公主和碩公主、郡王福晉、郡主、縣主，蟒袍制同。

貝勒夫人蟒袍，藍及石青諸色隨所用，通繡九蟒四爪。貝子夫人、郡君下至三品命婦、奉國將軍淑人，蟒袍，制同。

四品命婦蟒袍，藍及石青諸色隨所用，通繡八蟒四爪，奉恩將軍恭人、五六品命婦，蟒袍制同。

七品命婦蟒袍，藍及石青諸色隨所用，通繡五蟒四爪。[30]

此外，據《清會典圖》而知，貝勒夫人以下、命婦的朝褂，也繡蟒紋。如貝勒夫人朝褂，前行蟒四，後行蟒三；貝勒夫人冬朝褂，繡蟒紋四爪。民公夫人朝褂，前行蟒二，後行蟒一；四品命婦朝褂，前後行蟒各二；七品命婦蟒袍，五蟒四爪。

蟒袍在清代的一些小說中也有記錄，如《紅樓夢》第15回就有這樣的描寫：「寶玉舉目見北靜王世榮頭上戴著淨白簪纓銀翅王帽，穿著江牙海水五爪龍白蟒袍，繫著碧玉紅鞓帶……見寶玉戴著束髮銀冠，勒著雙龍出海抹額，穿著白蟒箭袖，圍著攢珠銀帶。」此外，還有大紅金蟒狐腋箭袖（第19

29　中華書局編，《清會典圖》影印本，北京：中華書局，1990，頁743–751。

30　中華書局編，《清會典圖》影印本，北京：中華書局，1990，頁755–760。

回）、金錢蟒（第3回）「正面設著大紅金錢蟒引枕，秋香色金錢蟒大條褥」等等。（圖19-4）

　　清代在名稱上，已經將龍與蟒劃分的十分清楚，五爪為龍，四爪為蟒。但是在具體執行時，並不一定如此。其原因在於蟒袍在清代應用範圍甚廣，大家皆服已經習以為常。實際情況是，地位高的，照樣可以穿「五爪之蟒」，而一些貴戚也得到特賞可穿著「四爪之龍」。龍袍與蟒袍在名稱上是嚴格區別的，龍是皇帝的化身，其他人不得僭用。於是，一件五爪二角龍紋的袍服，用於皇帝，可稱為龍袍，用於普通官吏，只能叫蟒袍。皇帝若賜服於功臣，必須「挑去一爪，」如此一改，臣子所得的賜服就不能算是龍袍了。

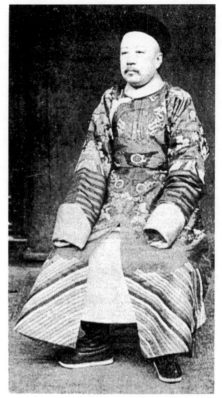

圖 19-4 清代戴暖帽穿蟒袍官吏

第二十章　官樣文章錦繡補——明清補服

　　1368年，朱元璋在應天（今江蘇南京）稱帝，國號明。明成祖朱棣永樂十九年（1421）遷移都北京，以北京為都城。南京稱為留都、南都，仍然保留吏、戶、禮、兵、刑、工六部之制，這在中國歷史上是獨一無二的。明代疆域最廣時，東北抵日本海、鄂霍次克海、兀的河流域，西北到新疆哈密，西南包括今西藏、雲南，東南到海並及海外諸島。

　　朱元璋登基後，對於禮教、服飾極為重視，數次指導服飾制度制定。封建官制到了明代程式化、等級化更為嚴格，官服趨向完備，形成了中國官制、官服制度中最具代表性的補服。補子出現於唐代武則天時期，尚未形制補服制度，到了明代才真正出現補服制度。

一、補服的出現

　　「別等級，明貴賤」是中國服飾形成制度以來，最大的特點。什麼人，什麼身分，穿什麼樣的服飾，是有嚴格規定的，不可僭越，僭越就是違禮逾制。在影視劇中，我們經常看到官員們參加祭祀活動，上朝覲見皇帝，與同僚官員互相拜訪，拜見上司，個個穿戴整齊，衣冠楚楚。有的官員著紅色大袍，有的是則穿綠色長袍，不要以為這是官員們憑著自己的興趣，審美習慣，隨意穿戴的。古代的官服有嚴格的制度，穿緋戴紫，披紅掛綠，遵循著

制度的規定。白居易在〈長恨歌〉裡就有「江州司馬青衫濕」的詩句，說的就是古代官員依官職的品級，穿著不同顏色代表品級高低的服飾。

　　古代官員、官服距離我們的時代，頗為久遠，現實生活中，我們已經接觸不到，讀者瞭解的官服，多半是從影視劇中瞭解的。或許讀者對古代官員的補服還有些印象，文武官員身穿胸前繡著圓形或方形紋樣的官服，那紋樣中有的是獅子、虎豹，有的是仙鶴、錦雞。這個補服是明清時期官員的制服，並不是中國封建社會各個時期官員的制服。歷朝歷代的官服有區別，但是說補服是中國古代社會最具代表性的官服，未嘗不可。補服之所以文官繡禽，武官繡獸，也是有講究的。

　　繡在補服上那個圓形或方形的東西，叫補子，補子是官員等級差別的標誌。補子、補服溯源，必須說到一個「衣冠禽獸」成語。這個成語通常被認為是含有貶義，比喻品德極壞，行為像禽獸一樣卑劣的人。但在明代中期以前，衣冠禽獸卻是一個令人羨慕的詞語，本為褒義。因為在唐代武則天執政時期，對於官員的服裝有過一些規定，通常在常服上繡一些山水、動物的紋樣。武則天天授元年（690），賜繡有山形的圖案袍服給都督刺史，山的周圍繡有十六字銘文：「德政惟明，職令思平，清慎忠勤，榮進躬親。」以此告誡都督刺史清正廉明，此後成為慣例，凡是新任命的都督刺史都賜此袍。兩年後，武則天又賜文武百官三品以上者此種袍服，除了山形圖案之外，又繡上了動物圖案，依照品級的不同，動物圖案有所不同：諸王是盤龍和鹿，宰相是鳳，尚書是對雁，古六衛將軍是對麒麟、對虎、對牛、對豹等。這種制度，一直沿襲到五代。

　　到了明代，官員的袍子上繡圖案，文官繡飛禽，武官繡走獸，即「文禽武獸」。禽獸是官服補子的圖案，不同的禽獸代表不同級別的官員，用禽獸表示官員只是一種通俗的說法。禽獸代指官員指穿著繡有飛禽走獸官服的官員。明代中晚期某些當官的貪贓枉法、欺壓百姓、為非作歹，百姓深惡痛絕，他們穿著繡有禽獸的官服，自然就是「衣冠禽獸」了。明代陳汝元《金蓮記・構釁》：「人人罵我做衣冠禽獸，個個識我是文物穿齋。」後來，「衣冠禽獸」演變成貶義，用來指道德敗壞的人，說他們徒有人的外表，行為卻

如同禽獸。

二、明代補服的等級差別

朱元璋建立明朝以後，集歷代專制統治之大成，實行了一套有史以來最完備的統治制度，強化皇帝的專制權威，龍成為明代皇帝獨有的徽記，威權的象徵。《明史・輿服志三》載：「洪武元年（1368）命制公服、朝服，以賜百官。」[1]

明代官員服飾有祭服、朝服、公服、常服，其中以常服最有代表性。

祭服一至九品，青羅衣，方心曲領，白紗中單，皂領緣；赤羅裳，皂緣。赤羅蔽膝。[2]

朝服，文武官員戴梁冠，以冠上梁數多少為等差。公八梁冠，加龍巾貂蟬；侯、伯七梁冠，龍巾貂蟬；駙馬七梁冠，不用雉尾；一品用七梁冠，二品用六梁冠，三品用五梁冠，四品用四梁冠，五品用三梁冠，六品、七品用二梁冠，九品用一梁冠。赤羅衣，白紗中單，青飾領緣；赤羅裳，青緣；赤羅蔽膝，大帶分赤、白兩色絹，革帶，佩綬，白襪黑履。[3]

公服，盤領右衽袍，用紵絲或紗羅絹，袖寬三尺。一品至四品著緋色袍，五品至七品著青色袍，八品九品著綠色袍。公服不僅以服色區別等差，也以花樣區別。一品是大獨科花，花徑五寸；二品是小獨科花，花徑三寸；三品是散答花，無枝葉，花徑二寸；四品、五品是小雜花紋，花徑一寸五分；六品、七品是小雜花，花徑一寸；八品以下無紋。使用幞頭，分為漆、紗兩種檔次，展角長一尺二寸；雜職官幞頭無垂帶。[4]

洪武三年（1370）規定官員視事穿常服，戴烏紗帽，團領衫束帶。公、侯、伯、駙馬、一品用玉帶，二品用花犀帶，三品用金鈒帶，四品用素金

1　清・張廷玉等撰，《明史》點校本，北京：中華書局，2016，頁1633。

2　清・張廷玉等撰，《明史》點校本，北京：中華書局，2016，頁1635。

3　清・張廷玉等撰，《明史》點校本，北京：中華書局，2016，頁1634。

4　清・張廷玉等撰，《明史》點校本，北京：中華書局，2016，頁1636。

帶，五品用銀鈒帶，六品、七品用素銀帶，八品、九品用烏角帶。[5]

　　洪武二十四年（1391）規定，常服用補子分別品級。文官繡鳥，武官繡獸。（圖20–1）何以用鳥獸為徽識？道理很簡單，既然皇帝以龍為代表，文武百官自然該以禽獸比擬，方好「百獸率舞」了，於是，文臣武將只能以一種特定的動物為標誌，把它繡在前胸及後背上的兩塊織錦上。因此常服又稱為補服。此時，祭服、朝服、公服仍然存在，也有相應的等級規定，但是常服用補子來標識官員的品秩漸漸成為官服的主流。補服就是明清時期在服飾的前胸及後綴，用金線或彩絲鏽成的圖像徽識（補子）的官服。

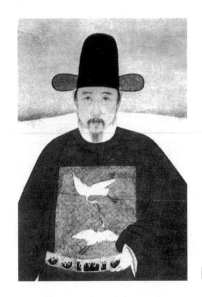

圖 20-2 明代一品文官仙鶴補子（上）

圖 20-1 明代戴烏紗帽穿補服的官員（左）

　　明代補服類袍，盤領右衽，長袖施緣。根據《明史·輿服志》、《明會典》規定，明代補子圖案：

　　公、侯、駙馬、伯，繡麒麟，白澤。

　　文官：一品繡仙鶴，二品繡錦雞，三品繡孔雀，四品繡雲雁，五品繡白鷴，六品繡鷺鷥，七品繡鸂鶒，八品繡黃鸝，九品繡鵪鶉，雜職未入流繡練鵲。風憲官繡獬豸，風憲官即御史監察官。（圖20–2）

　　武官：一品、二品繡獅子，三品繡虎，四品繡豹，五品繡熊羆，六品

5　清·張廷玉等撰，《明史》點校本，北京：中華書局，2016，頁1637。

七品繡彪，八品繡犀牛，九品繡海馬。[6]

以上規定的補子紋樣，到了明代中期及後期，文職官吏尚能遵守，有不遵循其制度的，武職品官，後期補子概用獅子，也不加以禁止。麒麟補子原為公、侯、伯、駙馬、一品武官專用，後來錦衣衛至指揮、僉事而上也有服用麒麟補子者。明武宗正德年間，濫用麒麟補子，甚至波及中低級官員。這實際是朝代綱紀紊亂的結果。至嘉靖年間、崇禎年間，又重行申飭，禁止僭越官職品服。

此外，明代尚有葫蘆、燈景。艾虎、鵲橋、陽生等補子，乃是在品服之外的一種補子，是隨時依景而任意為之的。

三、清代補子紋樣

清代剃髮易服，但在某些方面保留了前代的一些東西，補服即是其中之一。清代區別官品級的標誌甚多，有冠服（以頂珠區別）、蟒袍（以所織蟒紋、蟒爪之數區別）、馬褂（以黃馬褂為貴，非特賜不得服）以及補子等。清代的補子在紋樣、標識上與明代比較是有變化的。（圖20–3）

根據《清會典圖》、《清史稿》之規定：

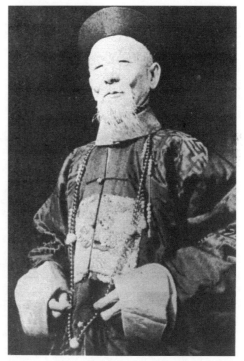

圖 20-3 清代戴暖帽穿補服掛朝珠官吏

親王補子，繡五爪金龍四團，前後正龍，兩肩行龍，色用石青，凡補服，服色都如此。

郡王補服，繡五爪行龍四團，前後兩肩各一。

6　清·張廷玉等撰，《明史》點校本，北京：中華書局，2016，頁1638。

貝勒補服，繡四爪正蟒二團，前後各一。朝服通繡四爪蟒文，蟒袍亦如之，均不得用金黃色，餘隨所用。

貝子補服，繡四爪行蟒二團，前後各一。固倫額駙補服制同。

鎮國公補服，繡四爪正蟒二方，前後各一。輔國公和碩額駙、民公、侯、伯的補服制同，前後方補之制。[7]

文官：一品繡仙鶴，二品繡錦雞，三品繡孔雀，四品繡雁，五品繡白鷳，六品繡鷺鷥，七品繡鸂鶒，八品繡鵪鶉，九品繡練雀，未入流補服制。同都御史繡獬豸，副都御史、給事中、監察御史、按察史，各道補服，繡獬豸。

武官：一品繡麒麟，鎮國將軍、郡主額駙子，補服制同。

二品繡獅子，輔國將軍、縣主額駙子，補服制同。

三品繡豹，奉國將軍、郡君額駙一等侍衛，補服制同。

四品繡虎，奉恩將軍、縣君額駙二等侍衛，補服制同。

五品繡熊，鄉君、額駙三等侍衛，補服制同。

六品繡彪，藍翎侍衛，補服制同。

七、八品繡犀。

九品繡海馬。[8]

神樂署有文、武生。武生袍，銷金葵花，無補子，文生袍有補子。不過袍子樣式與文武官補服有區別，主要是袖口。和樂生袍服，紅緞為之，前後方瀾，繡黃鸝，從耕農官，補服繡采雲捧日。

清代補子基本紋樣如圖所示。（圖20-4）

圖 20-4 清代石青緞繡五彩虎紋方補

7　中華書局編，《清會典圖》影印本，北京：中華書局，1990，頁 639–651。

8　清‧趙爾巽等撰，《清史稿》點校本，北京：中華書局，2019，頁 3055–3057。

圖案所見補子是比較簡單的，實物要比它華麗得多，有閃金地藍、綠深淺雲紋，間以八寶、八吉祥的紋樣。四周加片金緣如禽鳥大多白色，獸類如豹則用橙黃的豹皮色等。[9]

四、明清補子的差別

明代補子與清代補子的區別主要在於：

明代補子大致為正方形，據上海松江縣諸純臣夫婦墓出土的武官補子實物測量，高36.5釐米，寬34釐米。清代貝子以上皇親，補子用圓形，繡龍蟒，其餘皆方形，尺寸比明代略小，在29釐米間。

明代補子是織在大襟袍上，因此明朝補子前後都是整塊。而清朝補子由於是縫在對襟褂子上，前片都在中間剖開，分成兩個半塊。

明朝的補子以素色為多，底子大多為紅色，上用金線盤成各種規定的圖案，五彩繡補的比較少見，四周一般不用邊飾。清朝補子則大多用彩色，底子顏色很深，有紺色、黑色及深紅，補子周圍全部飾有花邊。[10]

明代文官補子除風憲官、二品錦雞譜、三品孔雀譜外，其餘的禽獸織繡為一對。而清朝的補子是單只。

明代補子施於常服上，清代則施之於補子上。

補服為官服中經常之服，官場日常活動時所著，並非隨便為之。例如清朝規定，屬員謁見上臺，不許穿朝服，其迎送上司只穿補服。若遇重大慶典如上朝謹見則要換朝服，祭祀穿祭服。今日所見電影、戲曲所見皇帝召見文臣武將，官員一律著補服，實在大繆。古代服飾有嚴格的規定，從顏色至佩飾皆不能混淆，不可僭越。更不要說什麼場合下該穿補服，還是公服，朝服、祭服了。違者輕則罰俸、杖責，重則甚至處於極刑。

另，命婦受封亦得用補子，各依本官所任官職品級以分等級。命婦服

9　周錫保，《中國古代服飾史》，北京：中國戲劇出版社，1986，頁477。

10　周汛、高春明，《中國歷代服飾》，上海：學林出版社，1994，頁277。

裝，大體上分禮服和常服。禮服是命婦朝見皇后，禮見舅姑、丈夫及祭祀時的服飾，以鳳冠、霞帔、大袖衫及背子等組成。官員的品級在鳳冠、霞帔和背子的紋樣上均有反映。清代命婦霞帔，在胸背之處綴有補子，下施彩色流蘇。[11]

五、官職的象徵烏紗帽

烏紗帽是中國古代官員的代表性官帽。我們今天說官職，往往以烏紗帽代之，諸如丟了烏紗帽（丟了官職），摘取烏紗帽（免去官職）。

以黑色紗羅製成的烏紗帽在魏晉時期就流行，通常做成桶狀，戴時高豎於頂。《晉書·輿服志》記載：「成帝咸和九年（334），制聽尚書八座丞郎、門下三省侍官乘車，白帢低幃，出入掖門。又，二宮直官著烏紗帢。然則往往士人燕居皆著帢矣。而江左時野人已著帽，人士亦往往而然，但其頂圓耳，後乃高其屋云。」[12]烏紗帽在魏晉時，尚不是官帽，只是文人雅士鍾情的，可以表示他們高逸情懷的一種休閒的帽子。

「烏紗帽」到底是怎樣涯演變為官帽的呢？原來，早在東晉成帝時，凡在都城建康（南京）宮中做事的人都戴一種由黑紗做成的帽子，當時被稱為「烏紗帽」，後來這種帽子在民間流行開來。

烏紗帽成為官帽，始於隋代。《隋書·禮儀志七》：「開皇初，高祖常著烏紗帽，自朝貴以下，至於冗吏，通著入朝。」[13]因為隋高祖（即隋文帝楊堅）喜歡戴烏紗帽，上有喜好，下必效仿。官員們也戴起了烏紗帽，不分官職高低，戴著烏紗帽上朝。數百號官員都戴著同樣的烏紗帽，在朝會上相遇，那場面頗為壯觀。

隋唐以降，到了五代、宋代，以及元代，烏紗帽一直沿用，但是並不是主要的冠帽。這幾個朝代的烏紗帽波瀾不起，似乎在等待時機，東山再起。

11　周汛、高春明，《中國歷代服飾》，上海：學林出版社，1994，頁263。

12　唐·房玄齡等撰，《晉書》標點本，北京：中華書局，2017，頁771。

13　唐·魏徵、令狐德棻撰，《隋書》點校本，北京：中華書局，2016，頁267。

以烏紗帽代表官職，流行於明代。
（圖20–5）明代田藝蘅《留青日札》
卷二十二：「洪武改元，詔衣冠悉服唐
制。士民束髮於頂，官則烏紗帽、圓
領、束帶、皂靴。」[14] 這時的烏紗帽經
過改制，以鐵絲為框，外蒙烏紗，帽身
前低後高，左右各插一翅。文武官員上
朝著朝服，頭戴烏紗帽，成為官服的固
定搭配。俞汝楫《禮部志稿》卷十八：

圖 20-5 明代烏紗帽

「洪武三年（1370）定，凡文武官常朝視事，以烏紗帽、圓領衫、束帶為公
服。」[15] 另外，還有規定，已經取得功名而未授官的狀元、進士等，也可以戴
「烏紗帽」，從此「烏紗帽」就成為官員特有的標誌性服飾了。

　　「烏紗帽」誕生於魏晉時期，被指定作為官帽始於明代，也結束於明
代。因為清朝統治者入關以後就廢除了以前的冕服制度，官員的「烏紗帽」
也換成了紅纓帽。但是烏紗帽作為官的代稱則持續到如今。

14　明·田藝蘅撰，朱碧蓮點校，《留青日札》，上海：上海古籍出版社，1992，頁427。
15　周汛、高春明編著，《中國衣冠服飾大辭典》，上海：上海辭書出版社，1996，頁64。

第二十一章　折角紗巾透柳風──明代冠帽與巾子

　　古代男子二十弱冠，女子十五及笄，戴冠表示進入了成年，類似成人禮。冠是硬質的禮儀用帽；帽在禮儀方面遜於冠，佩戴相對隨意些；巾是軟質的帽子，形制多樣，變化多端，隨意性大。本來巾是軟質，多為庶民所有，後來隱居士人也都用巾。東漢末年，王公大臣喜歡上隨意性的巾子，以遮擋頭部缺陷，表現灑脫的個性。文人雅士，注重個性，更是喜歡彰顯風流倜儻、飄逸情調的巾子。陶淵明好飲酒，摘下巾子用來漉酒（過濾酒中雜質），蘇東坡戴的巾子被命名為東坡巾。由宋及元四百年間，紮巾習俗經久不衰。

一、明代巾的多變

　　明代平民服飾的變化與特點，主要在巾。巾在明代名稱有些混亂，品種特別多、式樣變化快。

　　巾與帽是一個類別，巾是軟質，帽是硬質。稱它為巾，未必是軟質。古人以尺布裹頭為巾，後世以紗、羅、布、葛縫合，方者曰巾，圓者曰帽，加以漆製曰冠。戴帽、冠比較正式，嚴肅，紮巾則隨意，方便。但是巾與帽，

常常混淆，如東坡巾、浩然巾、四方平定巾，名為「巾」，實為「帽」。

明代初定天下，文人士子流行戴巾，由此成為一種時尚潮流，以致明代的巾子是歷代品種最多，個性最為鮮明的，有四方平定巾（方巾）、飄飄巾、四開巾、四方角巾、純陽巾、華陽巾、雷巾、儒巾、萬字巾（卍字頂巾）、凌雲巾、玉臺巾、進士巾、金錢巾、高淳羅巾、明道巾、玉壺巾、褔巾、橋梁絨巾（過橋巾）、鑿字巾、披雲巾、老人巾、網巾、二儀巾等等。

明代的巾，有繼承前代的，也有當朝創製的。前者如唐巾、晉巾、席帽、萬字巾、東坡巾、折角巾、華陽巾、二儀巾等。後者有網巾、飄飄巾、儒巾、四方平定巾、老人巾、縑巾、陽明巾、金錢巾、凌雲巾、六合一統帽（瓜拉帽）、瓦楞帽、邊鼓帽等。[1]

巾樣式多，變化也大，不同時期巾的形制時常變異，也可以說巾緊隨時代，追逐時尚，體現各時期社會的審美傾向。明代徐咸〈徐襄陽西園雜記〉云：「巾帽之說，成化以前，予幼不及知。弘治間，士民所戴春秋羅帽、夏鬃帽、緵紗帽、冬氈帽、紵絲帽，帽俱平頂，如截筒。正德間，帽頂稍收為桃尖樣。其鬃帽又有瓦棱者，價甚高。初出時，有四五兩一頂者，非貴豪人不用。嘉靖初年，士夫間有戴巾者。今雖庶民，亦戴巾也。有唐巾、程巾、坡巾、華陽巾、和靖巾、玉臺巾、諸葛巾、凌雲巾、方山巾、陽明巾，制各不同。閭閻之下，大半服之，俗為之一變。」[2]
徐咸概述了明初到明中葉，巾制的變化。

二、一統江河需要四方平定

我們在影視劇中經常可以看到明人繫一種網狀的紮巾，儘管影視劇對於服飾的再現並不準確，但是大體還是表現了明代的服飾。（圖21–1）這種網狀的巾，稱為網巾，

圖 21-1 明代網巾

1　王熹，《明代服飾研究》，北京：中國書店，2013，頁 186。
2　轉引自王熹，《明代服飾研究》，北京：中國書店，2013，頁 186–187。

是明代代表性的巾，在明代百姓中流行甚廣。網巾，也稱網子。明代成年男子的束髮之物。通常以黑色絲繩、馬尾或棕絲編織而成，亦有用絹布製成者。萬曆年間轉變為人髮、馬鬃編結。明代男子家居時可以只戴網巾，外出時則需在網巾上加戴帽子，否則便顯得失禮。不過，明代小說筆下的鄉紳耆老也頗多在交際場合只戴網巾。

《古今事物考》記載：「古無此制，故古今圖畫人物皆無網。國朝初定天下，改易胡風，乃以絲結網，以束其髮，名曰網巾。」[3]網眼較粗，罩在頭上透氣，脫卸便捷，製作成本低廉，深得百姓歡迎。民間男女調情都以「網巾」為題：「網巾好，好似我私情樣。空聚頭，難著肉，休要慌忙，有收有放。但願常不斷，抱頭如意重，結髮見情長，怕有破綻被人瞧也。帽子全賴你遮掩掩。」

網巾的流行，相傳為明太祖洪武初年所倡。明代郎瑛說：「太祖一日微行，至神樂觀，有道士于燈下結網巾。問曰：『此何物也？』對曰：『網巾，用於裹頭，則萬髮俱齊。』明日，有旨召道士，命為道官，取巾十三頂頒於天下，使人無貴賤皆裹之也。」[4]

網巾是明代成年男子用來束髮的網子，沒有明確等級區分，大家都爭相使用，皇帝也使用。網巾佩戴貫穿明代，不過中後期，在網巾的繫繩珠玉上也多多少少體現出品級，《遼海叢書》：「以網巾繫繩之圈為別，三品用玉，二品用金，一品則用圓玉。」

網巾的造型類似漁網，網口用布帛作邊，俗稱邊子。邊子旁綴有金屬製成的小圈，內貫繩帶，繩帶收束，即可束髮。在網巾的上部，亦開有圓孔，並綴以繩帶，使用時將髮髻穿過圓孔，用繩帶繫栓，名曰「一統江山」；大約在明代天啟年間，又省去上口繩帶，只束下口，名「懶收網」。明亡後，其制廢。

戴網巾是明代社會的流行時尚，明初的皇帝使用過網巾，但是皇帝、親王的身分特殊，他們除了有隨意自由的網巾，還有冕冠、通天冠等與之配套

3　王三聘輯，《古今事物考》影印本，上海：上海書店，1987，頁118。

4　明‧郎瑛著，安越點校，《七修類稿》，北京：文化藝術出版社，1998，頁164。

的冕服、常服等，他們身分尊貴，更多的情況下是參加各種典禮，穿著莊重是最主要的，最重要的。網巾屬於隨意之服，歸為燕居之服，而皇帝、親王的燕居生活，很少與平民接觸，帝王微服私訪確實存在，但是並不普遍，影視劇、小說中的微服私訪，那屬於文學故事，不能當真，也不能認為是帝王們普遍的行為，實在是少之又少。

服飾是身分、地位的象徵，小官或許可以穿戴隨意些，畢竟官秩低。皇帝、親王的身分太高，他們的日常生活也不會像普通人那樣，不是他不想隨便，而是他們的身分不允許隨意。有人說皇帝、親王也是人，為什麼就不能戴網巾？在宮中寢室也未必限制他們，但是走到哪裡，都戴網巾也不合適，依據環境、場合、身分、事情的不同，而區別對待，搭配不同的官帽（巾子）。

明太祖對於網巾流行有宣導之力，朱元璋對於服飾非常重視的，大明建立之處，就留意服飾的教化作用，四方平定巾的定制據說也與明太祖有關。

方巾又稱四方平定巾、民巾、黑漆方帽。明代儒生所戴的方形軟帽。以黑紗為之，可以折疊，展開時四角皆方，故稱。（圖21-2）巾式有高有低，因時而異。明末其式變得更高，有「頭頂一個書櫥」之形容。相傳儒生楊維楨見太祖時所戴，《七修類稿》卷十四：「今里老所戴黑漆方巾，乃楊維楨入見太祖所戴。上問：『此巾何名？』對曰：『此四方平定巾也。』遂頒式天下。」[5]楊維楨隨便編造的一個名稱，迎合了明太祖初定天下，四方一統的心思，楊維楨的馬屁拍得恰到好處，於是，明太祖頒發詔令，向全國推廣。《明史・輿服志三》：「洪武三年

圖 21-2 明代四方平定巾大襟袍
（南京博物院藏）

5　明・郎瑛著，安越點校，《七修類稿》，北京：文化藝術出版社，1998，頁164。

（1370），令士人戴四方平定巾。」[6]初為一般士庶，後規定秀才以上功名者始可戴之，四方平定巾成為儒生、生員、監生等人的專用頭巾。

　　從一統江山網到四方平定巾，都說明明代皇帝或政府，對於服飾的干預與指導。服飾不能只屬於民間，不僅具有教化的作用，也更多地為政治、社會服務。

三、六合一統合聖意

　　與四方平定巾一樣，迎合了皇帝的聖意，六合一統帽得以推廣。

　　此帽就是俗稱的瓜皮帽，用六塊羅帛縫拼，六瓣合縫，下有帽簷。瓜皮帽之名非常形象，六花瓣縫合之後戴於頭上，宛如瓜皮倒扣。瓜皮帽在明代頗為流行，在於它的大名——六合一統帽。因為帽子以六瓣面料合成一體，綴以帽簷，故以「六合一統」命名，寓意天下歸一。此帽又稱瓜拉冠、六合巾、小帽、便帽，多用於市民百姓。傳說為明太祖朱元璋創製。明代陸深《豫章漫鈔》云：「今人所戴小帽，以六瓣合縫，下綴以簷如桶。閣憲副尚友閦謂予言，亦太祖所製，若曰六合一統。云楊維禎廉夫以方巾見，太祖問其製，廉夫對以四方平定巾。」[7]一頂小帽有了一個很大，很宏偉的大名。

　　明代劉若愚《酌中志》卷十九則記錄了六合一統帽的形制、工藝與價格。「皇城內內臣除官帽、平巾之外，即戴圓帽。冬則以羅或紵為之，夏則以馬尾、牛尾、人髮為之。有極細者，一頂可值五六兩，或七八兩、十餘兩，名曰爪拉，或爪喇，絕不稱帽子，想有所避忌云。」[8]需要指出的，六合一統帽誕生於明代，但是清兵入關之後，並沒有被取締，仍然是社會上流行的一款帽子。清代徐珂《清稗類鈔·服飾類》記載：「小帽，便冠也。春冬所戴者，以緞為之。夏秋所戴者，以實紗為之，色皆黑。六瓣合縫，綴以簷，如筒。」[9]製造材料上，明代、清代有所差別。材料用紗、緞、倭絨、羽綾等，

6　清·張廷玉等撰，《明史》點校本，北京：中華書局，2016，頁1649。
7　明·陸深撰，《豫章漫鈔摘錄》，北京：中華書局，1991，頁18。
8　明·劉若愚撰，《酌中志》，北京：北京古籍出版社，2001，頁174。
9　清·徐珂編撰，《清稗類鈔》，北京：中華書局，2017）。頁6195。

通常用絲條結頂，講究的用金銀線結頂。瓜皮帽橫跨明清民國三個時期，在民國初年也還能見到戴瓜皮帽的遺老遺少。

四、明代巾的分類與服務對象

巾、帽是與服飾配套的一個類別。雖然沒有官服的補子、配飾那麼嚴格，完全按照官職大小，穿戴不同。但是並非沒有官職的限制，同樣是按照階層來佩戴的。各種巾子的佩戴因身分不同而有所區別，即不同階層、人群戴不同的巾子，有些巾子所戴者範圍較廣，有些巾子是有專屬者，他人不能穿戴。如烏紗折角向上巾是皇帝的常服，專屬皇帝戴的巾子。

明代進入封建社會後期，科舉發達，因此士人受到社會重視，士人的巾子也特別的多，東坡巾、儒巾、陽明巾、漢巾、晉巾、唐巾、凌雲巾、方山巾都是士人的巾子，甚至還有專門給進士戴的專屬巾子進士巾，這在其他朝代是沒有的。士大夫也有專門的巾子玉臺巾；官吏有他們的巾子平頂巾。儒巾，明代士人所戴的軟帽，為生員的服飾。東坡巾，士人所戴頭巾。純陽巾，明代隱士、道士所戴的一種頭巾，鄉紳、舉貢、秀才俱戴巾。高士巾，隱士逸人所戴一種巾帽。武將戴將巾，官吏戴的吏巾，皂隸戴的圓頂巾。道士、僧人則戴的四周巾。

巾的服務對象，具體劃分為官員、士人（士大夫、儒生、舉子）、庶民、內臣、優伶、僧道等階層。

官宦、武士所戴巾。烏紗折角向上巾，其實是冠。明代俞汝楫《禮部志稿》卷十八：「洪武三年定（皇帝）常服：烏紗折角向上巾，盤領窄袖袍，束帶間用金、琥珀、透犀。」

將巾，明代武士日常所繫裹的頭巾，巾上有折成細褶的片帛垂下。《三才圖會·衣服一》：「將巾，以尺帛裹之，又綴片帛於後，其末下垂，俗又謂之紮巾、結巾，制頗相類。」[10]

10　明·王圻、王思義編集，《三才圖會》影印本，上海：上海古籍出版社，1993，頁1504。

吏巾，明代典官吏所戴的軟帽，以漆紗為之，平頂軟胎，左右各綴以翅。與圓頂巾形制類似。《三才圖會・衣服一》：「吏巾，制類老人巾，惟多兩翅，六功曹所服也，故名吏巾。」[11]

圓頂巾，圓頂軟帽，明代為皂隸公人所戴，頒布於洪武三年（1370），翌年即為平定巾所代替。《明史・輿服志三》：「皂隸公人冠服，洪武三年定，皂隸，圓頂巾，皂衣。四年定，皂隸公使人，皂盤領衫，平頂巾，白搭褲，帶錫牌。」[12]

皂隸巾，又稱平頂巾。明代為皂隸所戴頭巾。取式於元代卿大夫之冠。洪武三年（1370）始為圓頂，翌年改成平頂，前高低不一，正中有折，兩側綴以黑色流蘇，或插鳥羽。典型特徵為不覆額，有「無顏之冠」之稱。諸衙門皂隸、公使掾史、令史、書官吏等均可戴此。

士大夫所戴巾。有儒巾、陽明巾、東坡巾、九華巾、四開巾、華陽巾、勇巾、玉臺巾、飄飄巾等。

伶人所戴巾。綠頭巾，又作碧頭巾。明代伶人所戴。《明史・輿服志三》：「教坊司伶人，常服綠色巾，以別士庶之服。」[13]余繼登《典故紀聞》卷四：「國初伶人皆戴青巾，洪武十二年（1379）始令伶人常服綠色巾，以別士庶之服。」[14]

皂羅、青羅包巾，明代宮廷舞者所戴頭巾。《明史・輿服志三》：永樂間「引舞、樂工，皆青羅包巾。」[15]「舞人皆皂羅包巾」「引舞二人，青羅包巾」。[16]

開闊巾，明代宮廷樂工所戴頭巾。

金貂巾，明代頭巾，大抵為優伶所戴。

11　明・王圻、王思義編集，《三才圖會》影印本，上海：上海古籍出版社，1993，頁1506。

12　清・張廷玉等撰，《明史》點校本，北京：中華書局，2016，頁1655。

13　同上註，頁1654。

14　明・余繼登，《典故紀聞》，北京：中華書局，1997，頁60。

15　清・張廷玉等撰，《明史》點校本，北京：中華書局，2016，頁1652。

16　同上註，頁1653。

　　內臣所戴巾。平巾，明代內臣的一種平頂帽，《酌中志》卷十九：「平巾，以竹絲作胎，真青羅蒙之，長隨、內使小火者戴之。制如官帽，而無後山。然有羅一幅垂於後，長尺餘，俗所謂紗鍋片也。」[17]明代官吏被遣歸所戴的平頂帽。《萬曆野獲編》卷十四：「頃今上甲申，刑部尚書潘季馴為民辭朝，頭戴平巾，亦布袍絲條，其巾如吏之制，而無展翅。」[18]

　　長者巾，明代內臣老年人所戴的頭巾，《酌中志》卷十九：「長者巾，製如東坡巾，而後垂兩方葉，如程子巾式。神廟恆尚之，曰長者冠。前縫綴一大西洋珠，兩傍金五爪龍戲之，而後垂兩葉之中，亦各蟠蒼龍。凡內臣高年之人，亦有戴者。」[19]

　　隱士、道士、僧侶所用巾。雷巾，亦作九陽巾、九陽雷巾。道士所戴的一種軟帽。制如儒巾，腦後綴片帛一幅，下綴飄帶二條。《三才圖會·衣服一》：「雷巾，制頗類儒巾，惟腦後綴片帛，更有軟帶二，此黃冠服也。」[20]

　　純陽巾，亦作呂祖巾、洞賓巾、樂天巾，明代隱士、道士所戴的一種頭巾，定角稍方，上附一帛，並折疊成襇；左右兩側附一玉圈，右側另綴小玉瓶一，以備簪花。《三才圖會·衣服一》：純陽巾「一名樂天巾，頗類漢唐二巾，頂有寸帛襞積，如竹筒垂之於後。曰『純陽』者，以仙名，而『樂天』則以人名。」[21]明人屠隆《起居器服箋》：「唐巾之制去漢式不遠，前折較後兩旁少窄三四分，頂角少方：有純陽巾亦佳，兩旁制玉圈，右綴一玉瓶，可以簪花，外此者非山人所取。」一說其巾前後有披，上飾盤雲。[22]

　　四周巾，僧人、道士所裹頭之巾，《三才圖會·衣服一》：「四周巾，以幅帛為之，從廣皆二尺有餘，用之裹頭，大都燕居之飾，淄黃雜用，非士

17　明·劉若愚撰，《酌中志》，北京：北京古籍出版社，2001，頁166。

18　明·沈德符撰，《萬曆野獲編》，北京：中華書局，1997，頁366。

19　明·劉若愚撰，《酌中志》，北京：北京古籍出版社，2001，頁173。

20　明·王圻、王思義編集，《三才圖會》影印本，上海：上海古籍出版社，1993，頁1505。

21　明·王圻、王思義編集，《三才圖會》影印本，上海：上海古籍出版社，1993，頁1504。

22　轉引自周汛、高春明編著，《中國衣冠服飾大辭典》，上海：上海辭書出版社，1996，頁105。

服也。」[23]

　　特定對象如老人所戴巾。老人巾，明代老翁所戴的軟帽，以紗羅為之，頂部傾斜，前高後低。下以開闊邊緣之。相傳始於明初。

　　唐巾，以烏紗製成的頭巾，明代紗帽，以黑色漆紗為之，硬胎，無角，亦稱唐帽，通常用於士人、小吏，宮中女樂亦可戴之。

　　明道巾、玉壺巾、褊巾，明代男子所戴的便帽。

　　騣巾。又作鬃巾，以馬頸上的鬃毛編成的頭巾，一般多用於男子。其制疏密不一，疏者稱朗素，密者稱密結。通常為夏季所戴。明中晚期較為流行，明代范濂《雲間據目鈔》：「鬃巾，始於丁卯以後，……今又有馬尾羅巾，高淳羅巾；而馬尾羅巾與鬃巾亂真矣。——萬曆以來，不論貧富皆用騣，價亦甚賤，有四五錢、七八錢者，又有朗素、密結等名。」《七修類稿》卷三十三：「友人孫體時，一日戴巾來訪，恐予誚之，途中預構一絕。予見而方笑，孫對曰：『予亦有巾之詩，君聞之乎？』遂吟曰：『江城二月暖融融，折角紗巾透柳風。不是風流學江左，年來塞馬不生騣。』」[24]

　　橋梁絨巾又作過橋巾，明代江南松江地區流行的一種頭巾。

　　馬尾羅巾，以馬尾羅製成的帽子，質地粗疏，便於透氣，多用於夏季，流行於江南地區。

五、士人之巾

　　儒巾，明代士人所戴的軟帽，為生員的服飾。制如方巾，前高後低，以黑漆藤絲為裡，烏紗為表，初為舉人未第者所服，後不分舉、貢、監、生，均可戴之。《三才圖會・衣服一》：「儒巾，古者士衣逢掖之衣，冠，章甫之冠，此今之士冠也。凡舉人未第者皆服之。」[25]

23　明・王圻、王思義編集，《三才圖會》影印本，上海：上海古籍出版社，1993，頁1504。

24　明・郎瑛著，安越點校，《七修類稿》，北京：文化藝術出版社，1998，頁414。

25　明・王圻、王思義編集，《三才圖會》影印本，上海：上海古籍出版社，1993，頁1502。

　　陽明巾，明代士人所戴的一種便帽、相傳於浙江紹興會稽山下陽明洞創立「陽明學派」的名儒王陽明曾戴此巾，故名，流行於隆慶、萬曆年間。明代余永麟《北窗瑣語》：「邇來巾有玉壺巾、明道巾、折角巾、東坡巾、陽明巾。」明代顧起元《客座贅語》卷一：「士大夫所戴其名甚夥，有漢巾、晉巾、唐巾、諸葛巾、純陽巾、東坡巾、陽明巾、九華巾、玉臺巾、逍遙巾、紗帽巾、華陽巾、四開巾、勇巾。巾之上或綴以玉結子、玉華餅，側綴以二大玉環。而純陽、九華、逍遙、華陽等巾，前後益兩版，風至則飛揚。齊縫皆緣以皮金，其質或以帽羅、緯羅、漆紗，紗之外又有馬尾紗、龍鱗紗，其色間有用天青、天藍者。至以馬尾織為巾，又有瓦楞、單絲、雙絲之異。」[26]

　　東坡巾，士人所戴頭巾。以烏紗為之，製為雙層，前後左右各折一角，相傳為蘇東坡首戴此巾，故名。元明時期較為流行。明代楊基〈贈許白雲〉：「麻衣紙扇跣兩屐，頭戴一幅東坡巾。」《萬曆野獲編》卷二十六：「古來用物，至今猶繫其人者。……幘之四面墊角者，名東坡巾。」[27]

　　九華巾，明代士大夫所戴的便帽，以紗羅為之，緣以皮金，前後各有一版，隨風飄動。

　　四開巾，明代士大夫所戴的一種便帽，因帽身開有四個豁口而得名。

　　飄飄巾，明代士大夫所戴的一種便帽，前後各披一片，因行步時隨風飄動而得名。制與純陽巾相類，唯前後片上無盤雲，流行於明末，具有儒雅風度。（圖21-3）

　　加縐紗巾，士庶男子所戴的頭巾，

圖 21-3 明代徐渭戴飄飄巾
（南京博物院藏）

26　明‧顧起元撰，譚隸華、陳稼禾點校，《客座贅語》，北京：中華書局，1997，頁23–24。

27　明‧沈德符撰，《萬曆野獲編》，北京：中華書局，1997，頁663。

以雙層縐紗製成，考究者以金線盤繡花紋，多用於冬季。《留青日札》卷二十二：「有夾縐紗巾，而用金線盤者。」[28]

　　烏紗方幅巾。明代士庶男子加在束髮冠上的一種黑色紗巾，《三才圖會·衣服一》：「烏紗方幅巾，《晉書·輿服志》：漢末王公名士，多以幅巾為雅。近世以烏紗方幅，似今頭巾製之，直縫其頂，殺其兩端，用以覆冠。蓋古冠無巾，今人冠小冠，必加巾覆之。」[29]

　　鑿字巾，明代士庶所戴的一種頭巾，制如唐巾，唯不用巾帶。

　　披雲巾，明代士庶男子所戴的一種頭巾，以綢緞為表，內納棉絮。也可以用氈製成，頂呈匾方形，後垂披肩。多用於禦寒。

　　角巾，也稱折角巾、林宗巾，明代儒生戴的軟帽。有四、六、八角之別。

　　素方巾，一種本色頭巾，明代流行於江南地區，多用於士人，取其漸變、潔淨，《雲間據目鈔》云：「縉紳戴忠靖巾，自後以為煩，俗易高士巾、素方巾。」

　　浩然巾，男子所戴的暖帽，以黑色布緞為之，形如風帽。相傳唐代孟浩然常戴此帽禦寒，故名。明清時期較為流行，通常用於文人逸士。《儒林外史》第二十四回：「只見外面又走進一個人來，頭戴浩然巾，身穿醬色綢直裰，腳下粉底皂靴，手執龍頭拐杖，走了進來。」

　　程陽巾，明代男子所戴的一種便帽，其狀類似東坡巾，唯帽後下垂兩塊方帛，相傳為宋代理學創立人程子（程頤）曾戴此巾，故名。《酌中志》卷十九曰：「長巾者，製如東坡巾，而後垂兩方葉，如程子巾式。」[30]

　　方山巾，明代士人所戴的一種軟帽，其形四角皆方。

　　軟巾，明代士人所戴的帽子，以黑色綾羅為之，頂部折疊成角，下垂飄帶。貴賤都可戴之。其制頒定於明初。《明史·輿服志三》：「生員襴衫，

28　明·田藝蘅撰，朱碧蓮點校，《留青日札》，上海：上海古籍出版社，1992，頁411。

29　明·王圻、王思義編集，《三才圖會》影印本，上海：上海古籍出版社，1993，頁1502。

30　明·劉若愚撰，《酌中志》，北京：北京古籍出版社，2001，頁173。

用玉色布絹為之，寬袖皂緣，皂條軟巾垂帶。」[31]

凌雲巾，簡稱雲巾。明代士人所戴頭巾，形制和忠靖冠相類。以細絹為表，上用色線盤界，並飾以雲紋。流行於明代中葉。《三才圖會·衣服一》：「雲巾，有梁，左右及後用金線或素線層曲為雲狀，制頗類忠靖冠，士人多服之。」[32]《留青日札》卷二十二云：「凌雲巾，用金線或青絨線盤屈作雲狀者。」[33]

治五巾，明代士人所戴的便帽，以黑色漆紗為之，帽上飾有三道直梁。《三才圖會·衣服一》：「治五巾，有三梁，其制類古五積巾，俗名緇布冠，其實非也。士人嘗服之。」[34]

高淳羅巾，明代士人所戴的一種紗羅軟帽，因為出於應天府高淳縣工匠之手，故名。明代范濂《雲間據目鈔》：「又有馬尾羅巾、高淳羅巾」。這是誕生於南京的士人巾。

金線巾，明代士人所戴的頭巾，因為巾上嵌有金線而得名。

披雲巾，明代士庶男子所戴的一種頭巾，以綢緞為表，內納棉絮。也可以用氈製成，頂呈匾方形，後垂披肩。多用於禦寒。

明代男子服飾中，巾子的款式最多，變化最大，士人也極為喜歡用巾。因為巾子簡易、隨意，最能彰顯文人士子的風流倜儻、灑脫性格，因為在士人中流行戴巾，由此成為一種時尚潮流，以致明代的巾子是歷代品種最多，個性最為鮮明的。

明代男子的巾帽，還有烏紗帽、幞頭、瓦楞帽、翼善冠、忠靖冠、遮陽帽、瓦楞帽、邊鼓帽、軟帽、大帽、方頂斗笠、氈笠等等，非常豐富。明代以降，男性的頭巾反而減少了，遠不如明代。

31　清·張廷玉等撰，《明史》點校本，北京：中華書局，2016，頁1649。

32　明·王圻、王思義編集，《三才圖會》影印本，上海：上海古籍出版社，1993，頁1503。

33　明·田藝蘅撰，朱碧蓮點校，《留青日札》，上海：上海古籍出版社，1992，頁412。

34　明·王圻、王思義編集，《三才圖會》影印本，上海：上海古籍出版社，1993，頁1503。

第二十二章　黃金小紐茜衫溫——明代女性穿衣打扮

明代婦女的服裝，主要有衫、襖、霞披、背子、比甲、裙子等。衣服的樣式大多仿自唐宋，一般都是右衽。（圖22–1），明初朱元璋從元代滅亡中吸取教訓，推崇敦樸風尚，禁止奢侈之風，對於「蔑敦樸之風，亂貴賤之等」者予以懲治，服飾尚儉樸，到了明代中後期，社會風尚大變，服飾奢靡逾制以京師、南京和江南、吳越地區為中心，向全國輻射，其他地方也受影響，[1] 在服飾風俗變遷，奢侈之風盛行中，女性服飾首當其衝。

圖 22-1 明代女性著水田衣形象（摘自《中國歷代婦女妝飾》）

一、帝后嬪妃之服

明代帝后、嬪妃之服，統稱為「宮裝」，嚴格上說還包括內宮命婦、宮女服飾，因為都屬於內宮裡的服飾。

1　王熹，《明代服飾研究》，北京：中國書店，2013，頁27。

皇后、皇妃服飾分為禮服、常服（便服）和告喪服；禮服分為褘衣、
翟衣；常服則有繡龍鳳紋的諸色團衫、大衫、四襈襖子（褙子）；告喪服
有鞠衣。

洪武元年（1368）十一月，定皇后的禮服，朝會、受冊、謁廟時穿著。
《明史‧輿服志二》記載，洪武三年定皇后受冊、謁廟、朝會之禮服。「其
冠，圓匡冒以翡翠，上飾九龍四鳳，大花十二樹，小花數如之。兩博鬢，
十二鈿。褘衣，深青繪翟，赤質，五色十二等。素紗中單，黼領，朱羅穀褾
襈裾。蔽膝隨衣色，以緅為領緣，用翟為章三等。大帶隨衣色，朱裏紕其
外，上以朱錦，下以綠錦，紐約用青紐。玉革帶，青襪、青舄，以金飾」。[2]

朱棣永樂三年（1405）對皇后禮服進行了更定，比洪武年間制定的更為
詳細。《明會典》卷六十、《明史‧輿服志二》記載：皇后禮服用冠以漆竹
絲為匡，外冒翡翠，用翠龍九，金鳳四，中一龍銜大珠一，上有翠蓋，下垂
珠結。冠上加翠雲四十片，大珠花與小珠花各為十二枝。冠邊各三扇博鬢，
比洪武年間，增加一扇博鬢。皇后的禮服改為翟衣，深青色地，織翟文十二
等，間以小輪花。在紅領袖端，衣襟側邊，衣襟底邊，織金色小雲龍紋。玉
色中單，紅領，袖端織黻紋十三。蔽膝同衣色，織翟紋三等，間以小輪花
四，絳深紅色領緣織小金雲龍紋。玉革帶用青綺包裱，描金雲龍，飾玉飾十
件，金飾四件。大帶青紅相間，下垂織金雲龍紋，上朱緣，下綠緣，青綺副
帶一。大綬五采，間飾二玉環。小綬三，色同大綬。玉佩二，飾描金雲龍
紋。青襪、青舄，飾以描金雲龍，舄首加珠五顆。[3]

洪武三年（1370）定皇后常服，《明史‧輿服志二》曰：「雙鳳翊龍
冠，首飾、釧鐲用金玉、珠寶、翡翠。諸色團衫，金繡龍鳳文，帶用金玉。」
洪武四年（1371）改冠為「龍鳳珠翠冠，真紅大袖衣霞帔，紅羅長裙，紅褙
子。冠制如特髻，上加龍鳳飾。衣用織金龍鳳文，加繡飾。」[4]

永樂三年（1405）對皇后常服制度修訂，內容更為豐富。《明史‧輿服

2　清‧張廷玉等撰，《明史》點校本，北京：中華書局，2016，頁1621。

3　王熹，《明代服飾研究》，北京：中國書店，2013，頁53。

4　清‧張廷玉等撰，《明史》點校本，北京：中華書局，2016，頁1622–1623。

志二》：「冠用皂縠，附以翠博山，上飾金龍一，翊以珠。翠鳳二，皆口銜珠滴。前後珠牡丹二，花八蕊，翠葉三十六。珠翠穰花鬢二，珠翠雲二十一，翠口圈一。金寶鈿花九，飾以珠。金鳳二，口銜珠結。三博鬢，飾以鸞鳳。金寶鈿二十四，邊垂珠滴。金簪二，珊瑚鳳冠觜一副。」[5] 從文字記錄中，不難看出永樂年間的皇后冠飾遠比洪武年間的複雜得多，華麗得多，奢侈得多。皇后常服衣用大衫，深青四�襖子（即褙子）上飾以金繡團龍紋。霞帔深青色，上織金雲霞龍紋，或繡或鋪翠圈金，飾以珠玉墜子。鞠衣色紅，前後織金雲龍紋，或繡或鋪翠圈金，飾以珠。大帶以紅線羅織成，有緣，其餘或青或綠，各隨鞠衣色彩。黃色緣襈襖子，紅領、袖端繡皆織金彩色雲龍紋。紅色緣襈裙，綠緣襈，織金彩色雲龍紋。玉帶如翟衣制。玉花彩結綬，以紅綠線羅為結，上有玉綬花一，瑑飾雲龍紋。綬帶上有玉墜珠六顆，金垂頭花瓣四片，小金葉六個。白玉雲樣玎璫二如佩制，有金鉤、金如意雲蓋一件，下懸紅組五貫，金方心雲板一件，俱鈒雲龍紋飾，襯以紅綺，下垂金長頭花四件，中有小金鐘一個，末綴白玉雲五朵。青襪、青舄。[6]

皇妃在受冊、助祭、朝會等重大禮儀時穿禮服。《明史‧輿服志二》曰：洪武三年（1370）規定：「其冠為九翬四鳳冠，大小花釵各九枝，兩博鬢九鈿。翟衣為青質繡翟紋九等。青紗中單，黼領，朱色羅縠緣。蔽膝服色如裳，加紋繡，並繡重雉，分章為二等，以青赤色為領緣。大帶隨衣色，玉革帶，青色襪、舄、佩綬。」[7]

皇妃常服與禮服制度同時出臺，戴鸞鳳冠，首飾、釧、鐲用金玉、珠寶、翠為飾物。衣用諸色團衫，金繡鸞鳳，不用黃色，束帶用金、玉、犀。洪武四年（1371）在原有鸞鳳冠基礎上，增加山松特髻，假鬢花鈿，或花釵鳳冠。衣用真紅大袖衫，霞帔，紅羅裙，紅羅褙子，衣上織金及繡鳳紋。

洪武五年（1372）對內宮命婦的服飾也制定了制度。禮部建議參考唐宋制度，貴妃、昭儀、婕妤、美人、才人、寶林、御女、采女、貴人等宮內命婦，依其品級，冠服用花釵、翟衣，最後經洪武帝欽定，宮內命婦禮服參照

5　清‧張廷玉等撰，《明史》點校本，北京：中華書局，2016，頁 1623。

6　王熹，《明代服飾研究》，北京：中國書店，2013，頁 54–55。

7　清‧張廷玉等撰，《明史》點校本，北京：中華書局，2016，頁 1623–1624。

后妃燕居冠及大衫、霞帔式樣，常服以珠翠慶雲冠、鞠衣、褙子、緣襈襖裙為式樣。

明代宮人的服飾也形成了制度，冠服與宋代規定相同，衣為紫色、團領、窄袖，遍刺折枝小葵花，以金圈為飾，珠絡縫金帶紅裙。頭戴烏紗帽，以花紋為飾。足蹬弓樣鞋，上刺小金花。

二、尊貴禮服大袖衫

明代女性服飾有禮服、常服與便服之分，禮服一般以寬衣大袍的大袖衫為主，常服、便服則為合身、窄瘦、修長的長襖與長裙為主，明代女性服飾，以合領對襟的窄袖羅衫與貼身瘦長的百褶裙為主。[8]

洪武三年（1370）規定，皇后在受冊、謁廟、朝會時穿禮服。穿深青色，畫紅加五色翟（雉鳥）十二等的褘衣（一種祭服），配素紗中單，戴領、朱羅、縠（縐紗）、褾（袖端）、襈（衣襟側邊）、裾（衣襟底邊），深青色地鑲醬紅色邊繡三對翟鳥紋蔽膝，深青色上鑲朱錦邊、下鑲綠錦邊的大帶，青絲帶作紐扣。玉革帶。青色家金飾的襪、舄（鞋）。同年還定常服制度，皇后用金繡龍紋諸色真紅大袖衣，霞帔、紅羅長裙，紅背子。[9]

大袖衫是明代禮服的主要形式，形制為對襟式，襟寬三寸，用紐扣繫合。袖子很長，長度達到三尺二寸二分，袖寬三尺五分，名副其實的大袖衫。

霞帔作為命婦的禮服，始於宋代。以狹長的布帛為之，上繡雲鳳花卉。穿著時佩掛於頸，由領後繞至胸前，下垂至膝。底部以墜子相連。原為后妃所服，後遍施於命婦。明清時期承繼宋制，霞帔用於皇后、命婦禮服。明代按照品官的秩別，霞帔各有差別。

根據不同的社會地位，分為命婦服裝和一般婦女服裝。命婦服裝又分為禮服和常服、便服，禮服是朝見皇后，禮見舅姑、丈夫的以及祭祀時所穿的服裝，一般以寬衣大袍的大袖衫為主，由鳳冠、霞帔、大袖衫和背子組成；

8　葉立誠，《服飾美學》，北京：中國紡織出版社，2002，頁327。

9　黃能馥、陳娟娟，《中國服裝史》，北京：中國旅遊出版社，1995，頁272。

常服、便服則為合身、窄瘦、修長的長襖與長裙為主。（圖22-2）

圖 22-2 明代大袖衣展示圖（摘自《中國歷代服飾》）

三、時尚之服背子比甲

背子、比甲是明代婦女的兩種主要服裝，穿著比較廣泛，其形式與宋代相同。背子一般分為兩種式樣，一是合領、對襟、大袖，屬於貴族婦女的禮服；二是直領、對襟、小袖，屬於普通婦女的便服。

明代背子為貴婦常服，后妃著紅色，普通命婦著深青色。洪武三年（1370）和永樂三年（1405）定皇后常服，真紅大袖衣，衣上加霞帔，紅羅長裙，紅褙子。品官的祖母、母，以及子孫、親弟侄之婦女禮服，除了本官衫、霞帔，也有褙子。

比甲，是一種無袖、無領的對襟馬甲，其樣式較後來的馬甲為長，長度

超過膝蓋，至小腿部位。比甲產生於元代，先為皇室成員所用，漸漸流傳與民間，至明代中葉已經成為一般婦女的主要服裝之一，並且在社會上形成穿著的時尚。（圖22–3）《金瓶梅》就有「月光之下，恍若仙娥，都是白綾襖兒，遍地金比甲，頭上珠翠堆滿，粉面朱脣。」「潘金蓮上穿著銀紅縐紗白絹裡對衿衫子，豆綠沿邊金紅心比甲兒」等服飾的描寫。這遍地金也作遍地錦，是南京雲錦中的高檔品種，雲錦中尚有織金服飾。換言之，遍地金比甲不僅在南京的官宦人家、富裕家族中有，在全國其他地區的官宦、富裕也有。明代權臣嚴嵩被抄家時，《天水冰山錄》中就記錄了有多種雲錦品種，如大紅遍地金過肩雲蟒段、桃紅遍地金女裙絹、

圖 22-3 明代長比甲
（摘自《中國歷代服飾》）

綠遍地金羅、綠滿地金紗等。南京雲錦原本是供應皇室的，江寧織造府肩負督造雲錦生產之責，明初是禁止官民服飾的奢侈，但是明中葉之後，社會等級制度受到崛起的商人勢力的衝擊，雲錦等高檔服飾也受到他們的關注，他們通過服飾的禁忌突破，不怕服飾僭越受到處罰，目的是獲取社會的注目，展示他們的勢力。

　　明代的女子的下衣仍以裙為主，很少穿褲子，但是常在裙內穿膝褲，膝褲從膝部垂及腳面。裙子的顏色，初尚淺淡。雖有紋式，但是並不明顯，到了明末，裙子多用素白色，即施紋繡，也都在裙幅下邊一、二寸處，繡以花邊，作為壓腳。裙子的製作比外衣還要考究，多用五綵紡織錦為質料。

　　常服由長襖和長裙組成，長襖衣長過膝，領口分為盤領、交領和對襟等多種形式，領上用金屬紐扣固定，袖窄、領、袖均有飾緣邊。長裙的裙幅多為六幅，當時有「裙拖六幅湘江水」的說法，到了明末出現八幅甚至更多幅

的裙子，腰褶趨向繁密、細巧，裙身上繡有豔麗紋樣。[10]

　　一般婦女的服裝，除了法令規定的禁忌外，如禮服只能用紫紬（一種次於羅絹，類似於布的衣料），不准用金繡；袍衫只能用紫、綠、桃紅等淺淡顏色，不許用大紅、鴉青、黃色等；帶則用藍絹布。

　　明初服飾尚儉，到了明中葉則風氣大變。儉樸風尚受到衝擊，代之以奢華風尚。明代顧炎武《日知錄》卷二十八指出：「弘治間，婦女衣衫，僅掩裙腰，富者用羅緞紗絹織金彩通袖，裙用金彩膝襴。髻高寸餘。正德間，衣衫漸大，裙褶漸多，衫唯用金彩補子。」[11]明代顧起元《客座贅言》也說：「婦女之飾，不加麗焉。」[12]服裝由樸素而華麗，表現出明中葉奢侈浮華之風已深入市民生活。

　　宋代與明代的背子，款式有所差別。宋代背子比較長，甚至與裙子的長度相當，袖子是大袖。《事物紀原》就說：「今又與裙齊，而袖才寬於衫。」明代的背子是四開釵形制。[13]

　　比甲本為元代服飾，在明代頗為盛行。清代顧炎武《日知錄》交代了比甲的產生時間，顧炎武《日知錄》說：「《戒庵漫筆》云：罩甲之制，比甲稍長，比襖減短，正德間創自武宗，近日士大夫有服者。」[14]不過顧炎武說比甲產生於明正德年間，並不準確。比甲，形制似馬甲，分為兩種：一種下長過膝，對襟，直領，穿時罩在衫襖之外，流行於宋代。因其穿著便利，故多用於士庶階層婦女。明代婦女也喜歡穿比甲，竟相穿用，成為流行服飾。反映明中葉市井生活的小說《金瓶梅》第78回：「孟玉樓與潘金蓮兩個都在屋裡，……一個是綠遍地金比甲兒，一個是紫遍地金比甲兒。」

　　比甲穿著方便，也適合與其他服飾配套，因此，明代女性非常推崇比甲，她們喜歡將原本是燕居的比甲，當外出服使用，配上瘦長褲或大口褲。

10　黃士龍，《中國服飾史略》新版（上海：上海文化出版社，2007，頁158。

11　清・顧炎武著，黃汝成集釋，《日知錄集釋》，鄭州：中州古籍出版社，1990，頁659。

12　明・顧起元撰，譚棟華、陳稼禾點校，《客座贅語》，北京：中華書局，1997，頁24。

13　周錫保，《中國古代服飾史》，北京：中國戲劇出版社，1986，頁323。

14　清・顧炎武著，黃汝成集釋，《日知錄集釋》，鄭州：中州古籍出版社，1990，頁60。

比甲製作也趨向華麗，織金組繡，罩在衫子外面。明代比甲與清代比甲，在形制上也有區別。明代比甲長，長度過膝，接近腳踝，對襟；清代比甲長度略短，過膝，大襟，形制接近馬甲。

四、從髮髻到鬏髻

明代女性的髮型（髮髻）也很有特色，高髻在明中葉很流行，宮中女性與社會女性，都很青睞高髻。這種高髻其實是一種假髻，用絲網變成的髮罩，大名鬏髻。

鬏髻有多種材料製成。普通的就是銅絲，高級一點的是銀絲，最高檔的是金絲。不同家庭背景，經濟狀況，使用不同的材質鬏髻。也可以說，不同材質的鬏髻，表明婦女的不同身分，是丫鬟下人，還是官宦人家的主婦。人物身分、地位的變化，通過鬏髻材質的細微變化反映出來。

鬏髻的形制略有不同，常規的多成圓形、圓錐形，有的上部較圓鈍，像小圓帽；有的頂部較圓；有的上部接近圓錐形，自底至頂略有收分，外形輪廓像小尖帽。最為奇特的是扭心鬏髻，在工藝製作上較為考究，形制上除了保持圓形外，更接近冠，在頂上的後部旋轉扭曲，形成一個空囊，正好把多餘的頭髮套在裡面。南京棲霞山出土的金絲鬏髻，高9.2釐米，有兩道金梁，正面用金絲盤繞出一朵牡丹花，側面扭出旋捲的曲線。

鬏髻不像男子戴在巾子下的束髮冠那樣，它不受頭巾的制約，所以比束髮冠高；束髮冠的平均高度在4釐米左右，而鬏髻的平均高度約為8釐米。

鬏髻在明代女性中流行，有其社會的淵源：其一是受到北宋以來婦女戴冠風氣的影響，北宋女性喜歡戴團冠，宋代周密《武林舊事》卷七云：在宋孝宗誕辰時，皇后換團冠、背子；卷八又云皇后謁家廟時也戴團冠。[15]上層社會皇后、貴族女性如此，基層社會廚娘也戴元寶冠，即廚師帽，可見戴高冠

15　宋・周密著，李小龍、趙銳評注，《武林舊事》插圖本，北京：中華書局，2007，頁200、頁222。

是北宋婦女的流行時尚。[16]其二與宋代社會流行包髻有關。宋代孟元老《東京夢華錄》卷五說：宋代媒人「上等戴蓋頭，著紫背子，說官親宮院恩澤；中等戴冠子，黃包髻，背子，或只繫裙，手把清涼傘兒」。[17]戴冠子時無須包髻，所以這裡的意思是：或戴冠子，或包髻；可見二者以類相從。

鬏髻起初就是髮髻本身，但是在戴冠和包髻的影響下，鬏髻上又裹以織物。從元代開始鬏髻由單一的髮髻，逐漸演變了，因為女性覺得單一的髮髻，花樣太少，不足以表現美觀，吸引眼球的目的，開始在髮髻上加裝其他的飾品，用一個骨架做成髮架或髮套，罩在頭髮上，這樣髮型就可以按照心願做的高大、蓬鬆，形成誇張的造型。

明代婦女最流行的做法，是用鬏髻、雲髻或冠，把頭髮的主要部分，即髮髻部分，包罩起來。明代婦女已不單獨戴鬏髻，圍繞著它還要插上各種簪釵，形成以鬏髻為主體的整套頭飾。更準確地說明代的鬏髻其實是女性的整套頭飾的集成效果。也就是說不能孤立地說鬏髻，鬏髻是女性妝飾好後的頭部的整體形象。

女性戴上鬏髻之後，需要在鬏髻的外面裹上織物，進行妝飾，鬏髻本身是個髮罩，只是把髮型襯托起來。通常情況下，在金絲、銀絲製成的網子外覆以黑紗，也有將色紗襯在鬏髻裡面的，再插上簪子、釵子，形成冠的形狀。

鬏髻不僅僅是髮型，而且是明代女性已婚身分的一種標誌，服飾可以區別家庭經濟狀況，高貴貧賤，以及所在家庭男丁的官職大小，但是還是無法完全區別已婚與未婚。髮型則可以起到區別已婚與未婚的作用。

鬏髻是明代已婚婦女的正裝，家居、外出或會見親友時都可以戴，而像上灶丫頭那種身分的女子，就沒有戴鬏髻的資格。按照當時的習俗，出了嫁的婦女一般都要戴鬏髻，它是女性已婚身分的標誌。未婚女子就不能戴鬏髻，要戴一種叫雲髻的頭飾。

16　黃強，《繡羅衣裳照暮春——古代服飾與時尚》，北京：商務印書館，2020，頁173。

17　宋・孟元老撰，王永寬注譯，《東京夢華錄》，鄭州：中州古籍出版社，2018，頁94。

第二十三章　十里紅妝女兒夢——鳳冠與霞帔

　　婚禮在中國古代不僅僅是一種結婚的禮俗，展示多姿多彩的民俗風情；婚禮也是時尚展示的舞臺，各種流行新品，時尚物什，展示在人們眼前，爭面子抬身價；婚禮還是婚姻雙方的家庭實力，經濟狀況，社會地位的表現。婚姻體現出父母之命媒妁之言的傳統禮俗，也是家庭與家族，家族與社會溝通的一次契機。通過婚姻，新人得到家族的接納、認可，通過婚姻，確定新人的家庭、家族地位。結了婚，表示新郎長大成人，可以獨立門戶，可以肩挑家族的責任。與其說婚姻是男女雙方的結合，不如說婚姻是男方與女方家族的聯姻。

　　至於利益婚姻、政治婚姻在中國歷史上更是屢見不鮮。中國歷史上公主外嫁番邦的和親制度，主要的目的就是通過婚姻的形式，安撫番邦，避免戰爭，促進和平。漢代的王昭君遠嫁，唐代文成公主入藏，都是和親制度上被廣為頌揚的事例。客觀上她們的和親促進了民族團結，溝通了漢民族與外邦、少數民族的和解，但是就王昭君和親事件的本身，也有身不由己的因素在裡面。[1]

1　黃強，〈王昭君和親史實辨誤〉，《江蘇教育學院學報》，1996.1，頁25，66。

一、新娘披霞帔戴鳳冠

除了權力更替的即位等政治禮儀，對於個人來說，生老病死都是自然規律，也是人的一生所經歷的大事，其中結婚是人生經歷中的重中之重。男子二十歲的冠禮表明由孩童走向成人，婚禮則表明男子由成人走向獨立，邁向成熟，成為可以頂天立地的男人。

結婚是喜慶之事，人生大事，不僅要熱鬧，紅紅火火，而且要祥和，風光風光。在中國古代色彩崇尚中紅色象徵著喜慶、熱烈，因此在中國婚禮中，紅色是必不可少的角色，而且是主色調，最重要的色彩。大紅喜字、大紅燈籠、大紅蓋頭、大紅花轎、大紅服飾、大紅嫁妝，幾乎是所有的東西，都要與紅搭上，紅色即是紅紅火火，喜慶洋洋。一對新人，也是一對喜氣洋洋的紅人。紅喜帖、大紅包，傳遞的是喜氣，帶來的是喜悅。

按照民俗，結婚要穿穿喜慶的婚禮服飾，新娘非「紅」不可，紅襖裙、紅鞋子、紅手帕等等，在紅色的服飾上繡上吉祥圖案，綴上金線裝飾。

在民俗婚禮中，除了穿紅披紅，新娘的婚禮之服中還有一種特殊的服飾，就是穿霞帔，戴鳳冠。鳳冠、霞帔乃是新娘婚禮程式中必須的服飾，非常重要。在中國古代服飾體系中，確實有鳳冠、霞帔的存在，但是一直是皇室的娘娘、嬪妃所用，至少也是有品秩官員的太太才有資格穿戴，哪裡輪到普通百姓？但是生活中的老百姓在做新娘時，也確實有戴鳳冠，穿霞帔的事實存在。與娘娘、嬪妃、命婦重大慶典穿霞帔，戴鳳冠不同的是，平頭百姓除了婚禮中新娘可以穿霞帔戴鳳冠，但是在社會禮儀活動中並沒有戴鳳冠、穿霞帔的資格。這又究竟是怎麼回事？鳳冠，霞帔究竟是怎樣的一種服飾？是因人而異的服飾，還是因服飾而彰顯不同的身分？

二、鳳冠是古代婦女的禮冠

鳳冠也好，霞帔也罷，是中國古代女性的服飾，但是卻不是普通女性的服飾，具有很強的專屬性，它也不是婚禮中女性的吉服。

　　鳳冠，亦稱鳳子冠，是中國古代婦女的禮冠，因為冠上綴有鳳凰，故名。根據《中國衣冠服飾大辭典》的介紹：「以鳳凰飾首的鳳冠，早在漢代已經形成，漢制太皇太后、皇太后、皇后大廟行禮，頭上首飾即有鳳凰。其制歷代多有變革，至宋代被正式定為禮服，並列入冠服制度。」[2]清代徐珂《清稗類鈔》記載：「鳳冠為古時婦人至尊貴之首飾，漢代惟太皇太后、皇太后入廟之首服，飾以鳳凰，其後代有沿革，或九龍四鳳，或九翟四鳳，皆后妃之服。」[3]

　　鳳冠是女子冠帽中最貴重的禮冠，重大場合必須戴鳳冠，北宋后妃在受冊、朝謁景靈宮等隆重場合，俱要戴鳳冠。對於鳳冠的形制，《宋史・輿服志三》記載：「妃首飾花九株，小花同，并兩博鬢，冠飾以九翟，四鳳。」[4]之所以在皇太后、皇后的冠上飾以鳳凰形狀，並被尊為貴重、顯赫的地位，在於古代鳳凰所代表的獨特含義。皇帝被尊為龍，所有的圖案均以龍為尊，皇帝就是天上真龍天子下凡，龍成為皇帝、皇權、皇族的象徵。與之對應的是鳳，鳳成為皇后的象徵，龍與鳳分別代表著皇帝皇后，龍鳳呈祥原本說的是皇帝皇后的和諧。因此，到了南宋時期，鳳冠的形制也有所變化，在鳳形之上，又加了龍形，稱為「龍鳳花釵冠」。

　　孫機先生認為：自中、晚唐以來，婦女戴冠的日益多見。五代時有「碧羅冠子」、「鹿胎冠子」等名稱，宋代此風尤盛。[5]清代宮廷南薰殿藏宋代原畫〈宋真宗章懿李皇后像〉戴的冠子特別高大，裝飾繁複，冠上飾有多條龍、鳳。大體上可以稱之為「龍鳳珠翠冠」。李皇后的鳳冠與明代十三陵定陵出土的皇后鳳冠有相似之處。

　　明代服飾等級制度趨向嚴格，服飾進入程序化、系統化階段。《明史・輿服志二》記載：「皇后冠服，洪武三年定，受冊、謁廟、朝會，服禮服。其冠，圓匡冒以翡翠，上飾九龍四鳳，大花十二樹，小花數如之。兩博鬢，十二鈿。……永樂三年定制，其冠飾翠龍九，金鳳四，中一龍銜大珠一，上

2　周汛、高春明編著，《中國衣冠服飾大辭典》，上海：上海辭書出版社，1996，頁55。
3　清・徐珂編撰，《清稗類鈔》，北京：中華書局，2017，頁6196。
4　元・脫脫等撰，《宋史》點校本，北京：中華書局，2017，頁3535。
5　楊泓、孫機，《尋常的精緻》，瀋陽：遼寧教育出版社，1996，頁40。

有翠蓋，下垂珠結，餘皆口銜珠滴，珠翠雲四十片，大珠花、小珠花如舊。三博鬢，飾以金龍、翠雲，皆垂珠滴。」[6]明代皇后的鳳冠，不僅有史籍記錄，也有實物證據。1956年北京十三陵挖掘明代萬曆皇帝定陵，1957年出土了一批服飾實物，其中就有孝靖皇后所用的鳳冠。這頂鳳冠的形制：「以竹絲為骨，編為圓框，框內外各糊一層羅紗，然後在外表綴以金絲、翠羽做成的龍鳳，周圍鑲嵌各式珠花。在冠頂正中的龍口，還銜有一顆寶珠，左右二龍及所有鳳嘴均銜下一掛珠串。」[7]（圖23-1）

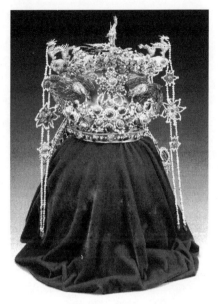

圖23-1 明萬曆孝端皇后鳳冠側面

在十三陵定陵出土的十二龍九鳳冠與宋真宗李皇后鳳冠有相似之處。宋代李皇后的鳳冠，正面是綠色，其形制在團冠的基礎上發展而來。李皇后鳳冠的左右兩側設有六腳，代表著宋代的最高規格，因為工藝複雜，稱為龍鳳珠翠冠。冠上有龍，有跨鳳的西王母，以及仙人。定陵出土的明代鳳冠，鋪翠羽，綴珠花，用金絲結成龍鳳。鳳冠兩側有三枚冠腳，不見仙人。李皇后鳳冠在冠腳上垂以小珠滴，定陵鳳冠則施以大量珠飾。[8]

正如龍形圖案、龍袍、龍榻、龍床等包含龍名稱、形狀在內的物品、名稱，均屬於皇帝、皇室的專屬品，他人不得使用。關於皇帝服飾的龍形圖案的專屬性，筆者在〈說龍袍〉〈說蟒服〉文章中有過論述，如龍爪，用於皇帝服飾上五爪的稱之為龍，用於親王服飾上的四爪稱之為蟒袍，形狀雖然相近，但是差別卻很大。[9]鳳冠也屬於皇后的專屬品，他人不得使用。明代輿服志等制度規定，除皇后、妃嬪之外，其他人未經允許，一概不得私戴鳳冠。

6　清・張廷玉等撰，《明史》點校本，北京：中華書局，2016，頁1621–1622。

7　周汛、高春明編著，《中國衣冠服飾大辭典》，上海：上海辭書出版社，1996，頁55。

8　楊泓、孫機，《尋常的精緻》，瀋陽：遼寧教育出版社，1996，頁40–41。

9　黃強，《中國服飾畫史》，天津：百花文藝出版社，2007，頁170。

　　清代后妃所戴的禮冠，雖然也飾有鳳形，但是名稱上不再稱鳳冠，而稱朝冠。

三、命婦的鳳冠

　　未經特許，除皇后、嬪妃之外，其他人不能戴鳳冠，但是文獻記載中，我們也常常稱明代命婦所戴的禮冠為鳳冠，這豈不是矛盾？或者說明代服飾制度中有不遵循制度的，僭越禮制？這是誤解。明代衣冠制度中確實這樣規定，也是這樣執行的。明代命婦的禮冠也不是鳳冠，只是名稱上的命名，其實與皇后、嬪妃的鳳冠是兩個物什，兩碼子事。這與民間婚禮中，沒有功名的普通百姓穿霞帔戴鳳冠是一樣的，只是習慣上稱為鳳冠，其實根本不是鳳冠。詳見下文。

　　命婦的禮冠，有時也稱鳳冠，多數情況下稱為花釵冠。

　　明代命婦所戴的禮冠有多種，如翟冠、慶雲冠、翠雲冠等，也都可以稱為鳳冠，但是等級尊卑有差別。因為飾有珠翠而得名。（圖23–2）《明史·輿服志三》記載：命婦冠服，一品，冠花釵九樹；二品，冠花釵八樹；三品，冠花釵七樹；四品，冠花釵六樹；五品，冠花釵五樹；六品，冠花釵四樹；七品，冠花釵三樹。[10]又「七品至九品，冠用抹金銀事件，珠翠二，珠月桂開頭二，珠半開六，翠雲二十四片。」[11]按照規定，一品冠用珠翠五個，二品至四品用珠翠四個，五品、六品用珠

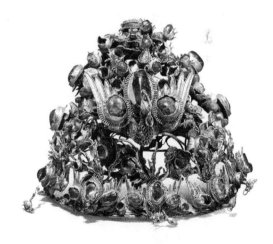

圖 23-2 明代金鑲寶石花蝶鳳冠
（南京博物院藏）

10　清·張廷玉等撰，《明史》點校本，北京：中華書局，2016，頁 1641–1642。
11　清·張廷玉等撰，《明史》點校本，北京：中華書局，2016，頁 1646。

翟三個，七品至九品用珠翟二個。[12]明代顧起元《客座贅語》卷四亦曰：「今南都婦女之飾，在首者翟冠七品命婦服之，古謂之副，又曰步搖。」[13]顧起元的這段話，說翟冠類似步搖。步搖是一種高髻，又稱鳳髻，戴步搖具有一步一顫的動態，以及由此伴生的媚態、美感，所謂步步蓮花、步步搖曳、步步風情。[14]

慶雲冠也是明代命婦所戴禮冠之一，冠上裝飾以鍍金練鵲，以區別位尊者所戴的鳳冠，也就是說慶雲冠的等級低於翟冠。《明史·輿服志三》記載：七品、八品、九品命婦「通用小珠慶雲冠。常服亦用小珠慶雲冠，銀間鍍金銀練鵲三，又銀間鍍金銀練鵲二，挑小珠牌；銀間鍍金雲頭連三釵一，銀間鍍金壓鬢雙頭釵二，銀間鍍金腦梳一，銀間鍍金簪二。」[15]又曰：「品官祖母及母，與子孫同居親弟任婦女禮服，合以本官所居官職品級，通用漆紗珠翠慶雲冠，本品衫，霞帔、褙子、緣襈襖裙，惟山松特髻子，止許受封誥敕者服之。品官次妻，許用本品珠翠慶雲冠、褙子為禮服。」[16]

在明代命婦也曾流行過翠雲冠，清代郝懿行《證俗文》卷二記載：「明洪武十八年乙丑，頒命婦翠雲冠制於天下。」

清代后妃所戴的禮冠，雖然也飾有鳳形，但是名稱上不再稱鳳冠，而稱朝冠。《清會典圖·冠服二》對皇后、嬪妃的朝冠有規定，「皇后冬朝冠，薰貂為之，上綴朱緯，頂三層，貫東珠各一，皆承以金鳳。飾東珠各三，珍珠各十七。上銜大東珠一。朱緯上周綴金鳳七，飾東珠各九，貓眼石各一，珍珠各二十一。後金翟一，飾貓眼石一，小珍珠十六。翟尾垂珠五行二就，共珍珠三百有二，每行大珍珠一。中間金銜青金石結一，飾東珠、珍珠各六。末綴珊瑚。冠後護領，垂明黃條二，末綴寶石，青緞為帶。」[17]皇后夏朝冠，青絨為之，餘制如冬朝冠。

12　周汛、高春明編著，《中國衣冠服飾大辭典》，上海：上海辭書出版社，1996，頁56。

13　明·顧起元撰，譚棣華、陳稼禾點校，《客座贅語》，北京：中華書局，1997，頁111。

14　黃強，〈六朝髮型亦時尚〉，《南京日報》，2010年5月24日），第A9版。

15　清·張廷玉等撰，《明史》點校本，北京：中華書局，2016，頁1644–1645。

16　清·張廷玉等撰，《明史》點校本，北京：中華書局，2016，頁1646。

17　中華書局編，《清會典圖》，北京：中華書局，1990，頁609。

江蘇豐縣沙河果園清代大臣李衛墓出土，金鳳冠通高13釐米，重939克。冠面群鳳嬉戲，彩雲朵朵；冠屋簷為海水江牙圖，二龍驕陽，與海水共托象徵太陽的紅寶石一顆，冠頂插著四個圓形金牌，上刻「奉天誥命」四字。（圖23–3）

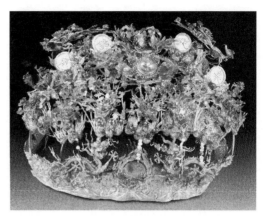

圖 23-3 清代「奉天誥命」金鳳冠
（南京博物院藏）

四、霞帔名稱的由來

鳳冠交代清楚之後，我們再說霞帔。《釋名·釋衣裳》解釋：「霞帔，披也。披之肩背，不及下也。」將霞帔的形制、作用說的很透徹了。

根據《中國衣冠服飾大辭典》霞帔條解釋，帔最早係婦女披搭於肩的彩色披帛，以為裝飾，以輕薄透明的五色紗羅為之。到了唐代，婦女在裙衫之外著質地輕薄柔曼的絲帶，如同一條大圍巾一般，非常漂亮，富有美感，深受唐代婦女的喜愛，成為當時的時尚之裝，並演繹成唐代女裝的重要組成。[18]

唐詩中就有「霞帔」的詞語，劉禹錫〈和令狐相公送趙常盈鍊師與中貴人同拜嶽及天台投籠畢卻赴京〉有云：「銀璫謁者引霓旌，霞帔仙宮到赤城。」白居易〈霓裳羽衣歌和微之〉亦曰：「虹裳霞帔步搖冠，鈿纓纍纍佩珊珊」，說到女性的帔子色豔若霞，正如南京雲錦冠名「雲錦」，因其燦若天上雲彩，霞帔冠名「霞帔」在於帔子色彩宛如天上的雲霞。

唐代的帔子主要起裝飾作用，不是正裝，也不是禮服，披掛可以任意為之，換言之，披於身，並不講究披掛的方法，可以象圍巾那樣披掛，也可以其他的穿戴，沒有固定的程式，也可以說可有可無。

18　周汛、高春明編著，《中國衣冠服飾大辭典》，上海：上海辭書出版社，1996，頁238。

五、霞帔成為宋代命婦禮服

霞帔作為命婦的禮服，始於宋代。以狹長的布帛為之，上繡雲鳳花卉。穿著時佩掛於頸，由領後繞至胸前，下垂至膝。底部以墜子相連。原為后妃所服，後遍施於命婦。《宋史·輿服志三》記載：孝宗乾道七年（1171）規定：「其常服，后妃大袖，生色領，長裙，霞帔、玉墜子。」[19]

這裡需要指出的是宋代的霞帔與唐代的霞帔形制有所不同。宋代的霞帔是與禮服配套的服飾，是隆重的裝飾品，「平展地垂於胸腹之前」，宋代婦女日常服飾已經不再用帔，而專屬於禮服中的一種。「為了使霞帔平展地垂下，遂於其底部綴以帔墜。」[20]帔墜的質地有金、銀、銀鎏金、玉等。

明清時期承繼宋制，霞帔用於皇后、命婦禮服。

《明史·輿服志三》記載：洪武四年（1371）規定，凡為命婦「一品，衣金繡文霞帔，金珠翠妝飾，玉墜。二品，衣金繡雲肩大雜花霞帔，金珠翠妝飾，金墜子。三品，衣金繡大雜花霞帔，珠翠妝飾，金墜子。四品，衣繡小雜花霞帔，翠妝飾，金墜子。五品，衣銷金大雜花霞帔，生色畫絹起花妝飾，金墜子。六品、七品，衣銷金小雜花霞帔，生色畫絹起花妝飾，鍍金銀墜子。八品、九品，衣大紅素羅霞帔，生色畫絹妝飾，銀墜子。」[21]第二年，朝廷又更易命婦服制，對霞帔紋樣做出了新的規定。王三聘《古今事物考》卷六記載：「國朝命婦霞褙，皆用深青段匹，公侯及三品，金繡雲霞翟文，三、四品，金繡雲霞孔雀文。五品，繡雲霞鴛鴦文。六、七品，繡雲霞練鵲文。」[22]

《明史·輿服志三》記載，洪武二十四年（1391）規定：公侯伯及一品二品命婦的霞帔金繡雲霞翟文，三品四品金繡雲霞孔雀文，五品繡雲霞鴛鴦文，六品七品繡雲霞練鵲文。[23]

19 元·脫脫等撰，《宋史》點校本，北京：中華書局，2017，頁3535。

20 楊泓、孫機，《尋常的精緻》，瀋陽：遼寧教育出版社，1996，頁47。

21 清·張廷玉等撰，《明史》點校本，北京：中華書局，2016，頁1642。

22 王三聘輯，《古今事物考》影印本，上海：上海書店，1987，頁128。

23 清·張廷玉等撰，《明史》點校本，北京：中華書局，2016，頁1645。

清代的霞帔與明代的霞帔有所不同。其變化：一是霞帔身放寬，只有兩幅合併，並附有後篇即衣領，形似比甲；二是帔腳下不用墜子，改用流蘇；[24]三是胸部綴有補子，與補服的品級補子對應。孫機先生指出，清代的霞帔雖有霞帔之名，實際是「一件帶方補子，下沿縫滿穗子的繡花坎肩。」[25]

清代霞帔與前代的變化，最根本的不在形式，而在用途上。（圖23-4）知道霞帔是專用服飾，雖然沒有龍袍、鳳袍嚴格，但是也有很多限制、禁忌，不是什麼人都可以使用的。但是到了清代，霞帔可以「假借」，即士庶婦女在出嫁之日及入

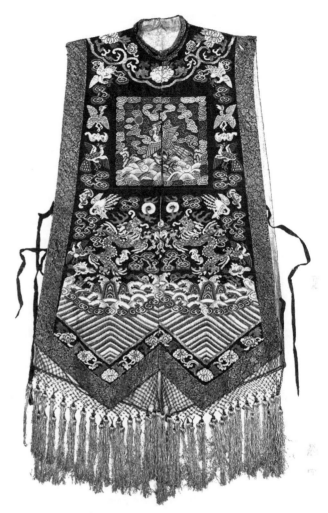

圖 23-4 清代霞帔（摘自《中國歷代服飾》）

殮之日可以借用穿著。《清稗類鈔·服飾類》記載：「霞帔，婦人禮服也，明代九品以上命婦皆用之。以庶人婚嫁，得假用九品服，於是爭相沿用，流俗不察。謂為嫡妻之例服。沿至本朝，漢族婦女亦仍以此為重，故非朝廷特許也。然亦僅於新婚及殮時用之。其平時禮服，則于披風上加補服，從其夫或子之品級，有朝珠者並掛朝珠焉。結婚日，新郎或已有為品官者，固服本

24　周汛、高春明編著，《中國衣冠服飾大辭典》，上海：上海辭書出版社，1996，頁238。

25　楊泓、孫機，《尋常的精緻》，瀋陽：遼寧教育出版社，1996，頁50。

朝之禮服矣。而新婦于合卺時，必用鳳冠霞帔，至次日，始改朝珠補服。」[26]
按照清朝的規定，結婚當日可用「鳳冠」、「霞帔」，次日命婦改換「朝珠
補子」，如果非命婦也要換其他服飾。這裡的鳳冠、霞帔仍然是借名，詳見
下文。

六、民間的鳳冠與霞帔

提出民間的鳳冠與霞帔，是為了與皇室娘娘、命婦的鳳冠、霞帔區別。
這裡面有兩層含義：鳳冠與霞帔，本來就是專屬品，民間本沒有鳳冠與霞
帔；鳳冠、霞帔到了民間，只是借用概念，並不是專屬品的鳳冠與霞帔。皇
室、命婦的鳳冠、霞帔與民間的鳳冠、霞帔不是同一個物品，也不是一個概
念。換言之，皇后、嬪妃、命婦的禮冠鳳冠與禮服霞帔，是真正意義上的鳳
冠、霞帔，名實相符；民間的鳳冠、霞帔是民間婚禮中新娘所戴的禮冠，穿
的吉服，只是借皇后、命婦禮冠的吉言，要的是喜慶彩頭，與實際的鳳冠相
差深遠，名不符實。

普通婦女，沒有品級，在成婚、入殮時也可戴鳳冠（花釵冠），這只
是名稱的稱謂，好比穿上戲服扮演王公大臣，甚至皇帝，只是戲中的角色，
演出的需要，其服裝，其身分，其地位與戲中完全是兩碼子事，不能混為一
談。清代徐珂《清稗類鈔·服飾類》記載：「其平民嫁女，亦有假用鳳冠者，
相傳謂出於明初馬后之特典。然《續通典》所載，則曰庶人婚嫁，但得假用
九品服。婦服花釵大袖，所謂鳳冠霞帔，於典制實無明文也。至國朝，漢族
尚沿用之，無論品官士庶，其子弟結婚時，新婦必用鳳冠霞帔，以表示其為
妻而非妾也。」[27]徐珂的文字傳遞了三個重要資訊：一是允准民間假借鳳冠
霞帔，始於明太祖馬皇后；二是說民間的鳳冠是假冒的，屬於借用（借用名
稱），非真實的鳳冠；三是民間使用霞帔鳳冠，表示的是女子在婚姻中的地
位，屬於正室，非小妾。來源於命婦可以穿霞帔戴鳳冠，民間的正室娘子同
樣要穿霞帔戴鳳冠，其明媒正娶的地位不容動搖。

26　清·徐珂編撰，《清稗類鈔》，北京：中華書局，2017，頁6198。

27　清·徐珂編撰，《清稗類鈔》，北京：中華書局，2017，頁6196。

　　這樣就是說明媒正娶的正室娘子，填房繼位的也算，可以戴鳳冠，穿霞帔，非正室夫人的小妾、二娘、三娘，即使是明媒正娶，也不能披霞帔戴鳳冠。明代小說《金瓶梅》潘金蓮、孟玉樓進入西門府，都是小妾，排名四娘、五娘，就沒有鳳冠、霞帔可用。

　　在傳世照片中，我們可以看到民間婚禮中的鳳冠樣式，與明清時期皇后的鳳冠差別很大，[28]就其簡易、簡單的實物樣子而言，實在是屈殺了鳳冠，也讓不瞭解中國服飾制度的外行，誤認為中國歷史上輝煌、雍容華貴的鳳冠就是這等樣子。北京十三陵定陵出土過明代萬曆帝皇后的十二龍九鳳冠實物，精美絕倫，雍容華麗，光彩照人。[29]

　　民間鳳冠、霞帔本來就是借用的，為了身分的榮耀，禮俗的尊重，但是在實際操作中，也分了等級，即正室娘子與小妾的區別。筆者曾經在〈物欲與裸婚〉一文中分析女子嫁妝的多少，對該女子在婆家的地位有何影響，其結論是成正比，有財力有實力就有地位，反之，地位弱化，不能主宰自己的命運。西門慶死後，孟玉樓、潘金蓮的命運不同，源於嫁入西門府時，兩人的嫁妝不同。[30]

　　此外，就是進入婆家的妻、妾身分，也決定了女子在男方家的地位。妻妾身分往往也與嫁妝掛鉤的，做妻講究門當戶對；做妾多數是出身卑微，沒有多少財力。

　　中國服飾制度是非常嚴格的，具有別等級明貴賤的作用，依其階層、身分、地位穿著有別，不能僭越，違者治罪，但是在婚喪之事上，卻拋開了等級，允許借名使用，滿足了人們的心理訴求，給足了面子。中國服飾制度確實最為嚴厲，最講究等級，但是在鳳冠、霞帔的借用上，又體現了人性化，有了溫情的一面。

28　關於清代至民國時期的婚禮及圖像，參閱黃強，〈百年結婚照〉上篇，《人像攝影》，2001、3，頁22–24。

29　楊仕、岳南，《風雪定陵──地下玄宮洞開之謎》插圖版（杭州：浙江人民出版社，2005，頁275。

30　黃強，《金瓶梅風物志──明中葉的百態生活》，北京：中國社會科學出版社，2017，頁231。

第二十四章　不著人間俗衣裳——清代后妃的吉服

對於吉服，很多讀者很陌生，往往會理解為慶典中的吉祥服飾？喜慶服飾。按照字面來解釋如今的吉服，凡是用於喜慶活動，表示慶祝的服飾，都可以稱為吉服。但是如果按照古代吉服的定義，有三種。

第一指祭祀時穿的禮服。古代以祭祀為吉禮，祭服就被視為吉服。《周禮·春官·司服》云：「王之吉服：祀昊天上帝則服大裘而冕，祀五帝亦如之；享先王則袞冕。」[1] 按照孔穎達正義解釋，「吉人之服，亦深衣。」祭祀採用深衣形制。雖然祭服有吉服別稱，但是上古以降，很少稱祭服為吉服。

第二，吉服指清代職官、命婦所穿的公服。清人潘經峰《吾學錄》說：「今制以朝服、蟒袍為禮服；止著補服為公服，亦謂吉服。」[2]

第三，指清代皇帝、后妃，用於禮儀活動的服飾。這才是本章說的吉服。

1　徐正英、常佩雨譯注，《周禮》，北京：中華書局，2018，頁459。
2　轉引自周汛、高春明編著，《中國衣冠服飾大辭典》，上海：上海辭書出版社，1996，頁7。

一、清代皇室服飾才有吉服

「吉」在漢字中是象形文，上象兵器，下象盛放兵器的器具，將兵器放在器具中不用，也就是不用兵器，不打仗，社會沒有兵燹之災，本意是吉祥、吉利。吉服就是古代一種禮儀服飾，上古至中古時期的祭祀之服並不稱吉服，到了清代皇帝服飾中才有吉服一種。

中國古代服飾講究身分與等級，不同身分，不同職位，依其制度，穿對等的服飾，不可僭越。違者輕者治罪，重則砍頭。

官員品級不同，其服色、佩飾、圖案也有區別，作為最高等階層的皇室成員也因嫡庶關係、親疏遠近而穿不同的服飾，最為尊貴的自然是皇帝服飾。

按照《大清會典》的分類，清代皇帝服飾分為七類，即禮服、吉服、常服、行服、雨服、戎服和便服；后妃服飾分為禮服、吉服、常服和便服四類。

禮服也稱朝袍，是祭祀、朝會等重大典禮時所穿的服裝，分四種顏色，藍色、明黃、紅色、月白，分別是祭祀天、地、日、月時穿。

常服是一般較正式場合穿著的服裝；皇帝出行、打獵則穿行服，日常起居休閒時穿便服；吉服則是宮廷喜慶節日等場合所穿用的服裝。

在清代服飾規格中，禮服的等級最高，吉服次之。皇帝上朝也穿禮服，即朝袍，而不是像大多數影視劇裡穿著吉服──龍袍。

吉服包括吉服褂和吉服袍，吉服袍即是人們常說的「龍袍」。（圖24-1）由於影視劇的舛誤，對於形制、服色的誤導，也因此誤解龍袍，皇帝每一出場往往都是明黃色的龍袍，其實是大錯特錯。

自唐代之後，黃色屬於皇室專用服色，明黃色成為皇帝龍袍的主要服色，龍紋是皇帝專屬的圖案，他人不能擅用，但皇帝服飾並不只有龍袍，龍袍服色也不只是明黃色一種。

根據《清會典圖‧冠服十六》記載：皇太后、皇后龍褂有兩種，一種

「色用石青，繡文五爪金龍八團，兩肩前後正龍各一，襟行龍四。下幅八寶立水，袖端行龍各二。」另一種「色用石青，袖端及下幅施采章，餘制如龍褂一。」[3]

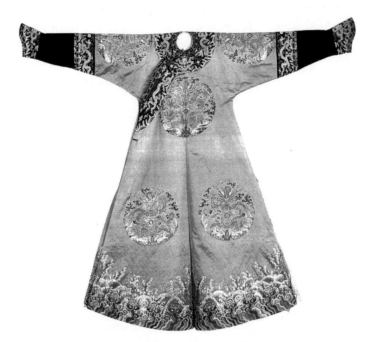

圖 24-1 雍正雪青色八團雲龍妝花緞女綿龍袍（北京故宮博物院藏）

皇太后、皇后的龍袍有三種。第一種「色用明黃，領袖俱石青，繡文金龍九，間以五彩雲，福壽文采惟宜。下幅八寶立水，領前後正龍各一，左右及交襟處行龍各一，袖如朝袍。裾左右開，帛袷紗裘惟其時，皇貴妃龍袍制同。貴妃、妃龍袍用金黃色，嬪龍袍用香色。」第二種龍袍，「色用明黃，繡文五爪金龍八團，兩肩前後正龍各一，襟行龍四。下幅八寶立水，餘制如龍袍一。」第三種龍袍，「色用明黃，下幅不施采章，餘制如龍袍二。」[4]

嬪的龍褂有一種，「色用石青，繡紋，兩肩前後正龍各一，襟夔龍四。」[5]

龍褂與龍袍，除了圖案的區別，形制上也有差別。龍袍是清代滿族服飾的特點馬蹄袖，龍褂則是漢族服飾的特點窄口袖。《清會典圖》中有龍袍、

3　中華書局編，《清會典圖》影印本，北京：中華書局，1990，頁 738。

4　中華書局編，《清會典圖》影印本，北京：中華書局，1990，頁 739–740。

5　中華書局編，《清會典圖》影印本，北京：中華書局，1990，頁 741。

龍褂的圖形。

此外，清朝服飾，尤其是禮服與吉服，必須「依制著裝」，逢穿禮服之時，不能著吉服，該著吉服時，不可穿禮服，影視劇則一律以龍袍代替。

二、帝后龍袍的區別：十二章紋

帝后龍袍的區別，在於皇后龍袍有中接袖而皇帝龍袍無，皇后龍袍為左右兩開裾，而皇帝龍袍為前後左右四開裾。最重要的是，皇帝龍袍綴有十二章紋，而皇后龍袍沒有。

所謂十二章紋，即日、月、星辰、山、龍、華蟲、宗彝、藻、火、粉米、黼、黻等十二圖案，這十二章紋各有寓意，有所象徵，參閱第三、第八章。

十二章紋了賦予了等差服飾的象徵意義。帝王的十二章紋袍服，不僅僅表示他是萬人之上的一國之君，還寄予帝王瞭解社會，體察民情，樹立正氣，宣導社會和諧，明辨是非曲直，以江山社稷為重，率領人民創造社會價值，為人民謀福祉的賢明、睿智的象徵。

因此，十二章紋是一種特定的文化符號，表述帝王主宰天地萬物，體現最高權力，具有威懾效應的形象反映。

三、吉服稱「彩衣」、「花衣」名副其實

清代帝后吉服又稱彩服、花衣，說明其款式與服色的變化，並不局限於龍袍與明黃色。皇帝吉服包括袞服與龍袍，皇后吉服包括龍袍、龍褂、錦袍。

帝后的龍袍服色也非常豐富，包括明黃但並不局限於明黃色，還有杏黃、金黃、米黃、薑黃、香色、藕色、雪青、石青、綠色、茶綠、葵綠、葡灰、豆沙、桃紅、胭脂紅、粉色、絳色、棕色、紫色、駝色、月白等顏

色。[6]讀者可曾想到吉服有如此豐富的服色？稱其「彩衣」、「花衣」可謂名副其實。

　　清代皇帝的龍袍從服飾規則上次於禮服，因為龍袍兼有禮服與吉服的雙重功能，在吉禮（祭祀）與嘉禮（吉慶）中偶爾也有使用的（通常是外穿禮服，內穿吉服，方便下一場活動），主要視吉禮的重要程度而定，特別重大的祭祀也不能穿吉服。

　　在清代皇帝主持的祭祀、慶典中，皇帝偶爾有將龍袍與朝服套穿的，大概也是考慮祭祀與重大慶典日期重疊，皇帝一天參加多場禮儀活動，一日三換衣的繁瑣。

　　古代的祭祀等活動，場面壯大，程序複雜，儀式莊重，體能消耗很大，皇帝身著禮服、吉服非常累，也真的很辛苦。

四、吉服上的圖案

　　龍紋是皇帝、皇室的專用圖案，但是並非皇帝與後宮嬪妃的服飾上都繡有龍紋，也常用蝙蝠、蝴蝶、牡丹等吉祥寓意的圖案。

　　清代早期帝后吉服中的團案以八團龍紋為主，後來成為后妃吉服的專用圖案。帝后吉服的圖案品種也增加了很多，有象徵豐收、喜慶的五福捧壽、五穀豐登、喜相逢、壽字、仙鶴、暗八仙圖案，也有團花、漢瓦、博古紋等古樸的圖案。[7]

　　北京故宮博物院藏有清代帝后、妃嬪們若干件吉服。（圖24-2）

　　乾隆朝后妃吉服有香色納紗八團喜相逢單袍，圓領、大對襟右衽，馬蹄袖，裾左右開，小臂內飾本色方格萬字紋芝麻紗袖襯，領、袖邊飾石青色雲龍織金紗，繡製八團喜相逢及海水江崖等紋樣。

　　光緒朝大紅色綢繡八團龍鳳雙喜綿袍是皇后吉服，全身以金錢和五彩絲線刺繡各種紋飾，其中前胸後背、兩肩和前後下擺繡金龍鳳紋雙喜八團。還

6　嚴勇、房宏俊、殷安妮主編，《清宮服飾圖典》，北京：故宮博物院，2010，頁68。
7　嚴勇、房宏俊、殷安妮主編，《清宮服飾圖典》，北京：故宮博物院，2010，頁68。

遍飾紅雙喜、金福祿壽字、紅蝙蝠、仙鶴、桃和雜寶等吉祥紋樣，寓意夫妻和諧，幸福長壽。

　　光緒朝石青色綢繡八團龍鳳紋雙喜綿袍係皇后吉服，大婚時所穿。圓領、對襟、平袖，裾後開，領口綴以銅鎏金鏨花扣一枚，拴繫扣絆四枚。內襯明黃色素紡絲綢裡，中間薄施絲棉。在石青色江綢底上彩繡八團龍鳳雙喜字等紋樣。

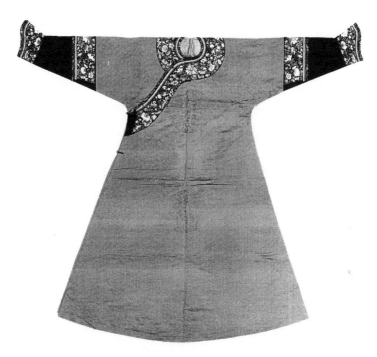

圖 24-2 乾隆綠色緞暗團龍錦袍（北京故宮博物院藏）

　　與吉服配套的是吉服冠，與朝冠有區別。《清史稿·輿服志二》載：「皇后朝冠，冬用薰貂，夏以青絨為之，上綴朱緯。」「吉服冠，薰貂為之，上綴朱緯，頂用東珠。」皇貴妃吉服冠與皇后相同。貴妃、嬪吉服冠頂用碧琭玕。[8]

　　祭祀、禮儀、慶典活動中，無論是皇帝、后妃、文武群臣，其服飾都要依制而行，遵章守禮，否則就是失禮。皇帝、后妃尚且如此，文臣武將陪同皇帝參加活動，其服飾自然嚴明。

8　清·趙爾巽等撰，《清史稿》點校本，北京：中華書局，2019，頁 3038–3041。

第二十五章　補子花翎顯官威——清代補服黃馬褂

　　清朝崛起於東北的黑山白水之間，明萬曆四十四年（1616）努爾哈赤稱汗，定國號金（世稱後金），年號天命。明崇禎九年（1636），努爾哈赤之子皇太極改國號為「大清」。崇禎十七年（1644）三月，李自成率領農民軍攻入京師，崇禎皇帝在煤山（今景山）上吊自縊，大明王朝覆滅。同年五月，清兵進入山海關，攻占北京，定都北京。

　　清代滿族雖與漢族交融，但是文化卻與漢族有別。在統治中原大地之後，漸漸與漢族傳統文化融合，但是服飾卻與漢族傳統服飾明顯不同，馬蹄袖、剃髮、大拉翅是清代服飾的特色，不過，在服飾時尚的流行中，也吸納了漢族服飾的風格。

一、清代補服制度

　　清兵入關後，在中原地區強制推行剃髮令，即讓漢族人按照滿族風俗，把前顱的頭髮剃掉，剩餘的頭髮編成辮子，表示滿人對漢民族的征服。有很多漢人抵制剃髮令，被清兵砍掉腦袋，當時有「留髮不留頭，留頭不留髮」。對於滿人的野蠻、殘酷剃髮令，在清廷為官的漢人也提出過疑問，順治十一

年（1654）大學士陳名夏曾說：「要天下太平，止依我一二事立就太平，……止須留頭髮，復衣冠，天下即太平矣。」但是陳名夏的質疑被視為反清，立即被清廷處死。[1] 清兵用武力打敗了朱明政權，清政府通過服飾規定來統轄中原漢族人民精神與肉體。包括此前天命八年（1623）為諸大臣、貝勒、侍衛、隨從及平常百姓規定了帽頂制度。天聰六年（1632）規定了服色制度。[2] 這所有的規定與制度，都是為了維護清王朝的統治。

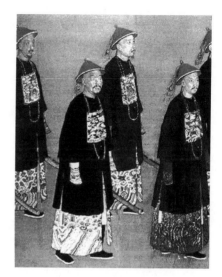

圖 25-1 清代補服

易服，雖然廢除了明代的服飾制度，但是在某些方面仍然保留了前代的一些東西，補服即是其中之一。清代區別官品級的標誌甚多，有冠服（以頂珠區別）、蟒袍（以所織蟒紋、蟒爪之數區別）、馬褂（以黃馬褂為貴，非特賜不得服）、花翎，以及補服上補子的圖案等。清代官員品級依照規定，戴不同的頂子、繡不同的補子。（圖25–1）

清代的補子在紋樣、標識上與明代比較是有變化的。

根據《清會典圖·冠服》之規定：

皇子龍褂，色用石青，繡五爪正面金龍四團，兩肩前後各一，間以五色雲。親王補服，繡五爪金龍四團，兩肩行龍，色用石青，凡補服的服色都如此。郡王，繡五爪行龍四團，前後兩肩各一。貝勒，繡四爪正蟒二團，前後各一。貝子，繡四爪行蟒二團，前後各一。輔國公和碩額駙、民公、侯、伯的補服，與貝子相同。

文官一品繡仙鶴，二品繡錦雞，三品繡孔雀，四品繡雁，五品繡白鷳，六品繡鷺鷥，七品繡鸂鶒，八品繡鵪鶉，九品繡練雀，未入流補服制同。

都御史繡獬豸，副都御史、給事中、監察御史、按察史，各道補服，

1　周錫保，《中國古代服飾史》，北京：中國戲劇出版社，1986，頁450。

2　同上註。

制同。

　　武官鎮國將軍、郡主額駙、一品繡麒麟；輔國將軍、縣主額駙、二品繡獅子；奉國將軍、郡君額駙一等侍衛、三品繡豹；奉恩將軍、縣君額駙、二等侍衛，四品繡虎；鄉君、額駙三等侍衛、五品繡熊；藍翎侍衛、六品繡彪；七品、八品繡犀；九品繡海馬。[3]

　　神樂署有文、武生。武生袍，銷金葵花，無補子，文生袍有補子。不過袍子樣式與文武官補服有區別，主要是袖口。和樂生袍服，紅緞為之，前後方瀾，繡黃鸝，從耕農官，補服繡采雲捧日。

　　補子比較華麗，有閃金地藍、綠深淺雲紋，間以八寶、八吉祥的紋樣。四周加片金緣如禽鳥大多白色，獸類如豹則用橙黃的豹皮色等。

　　清代補子尺寸比明代略小，在29釐米間。「清初期約30釐米到34釐米，清中期至晚清期約25釐米到30釐米。」[4]

　　清代補子的特點是用彩色繡補，大多用彩色，底子顏色很深，有紺色、黑色及深紅，透飾各種彩色的花邊。

　　補子所選取的動物題材，在這點上與帝王禮服上的十二章圖案有所不同。清代的彩繡補子，丹頂鶴的周圍繡有紅日、蝙蝠、山石、海水，使丹頂鶴頭上的那一點紅色顯得越發鮮豔奪目，尾羽以金線鑲邊，顯得更加絢麗多彩。清代補子的規律：補子上的禽類都取其展開雙翅，引頸欲歌，單腿立於山石之上的統一模式，從整個構圖上看，也是千篇一律的下方海水，稱為「海水江牙」，其上散布著滿地雲紋，形象的高度圖案化，更增強了標誌性的作用，也可以說是趨向符號化。[5]

　　清朝補子縫在對襟褂子上，前片在中間剖開，分成兩個半塊。明代補子除風憲官、二品錦雞譜、三品孔雀譜外，文官補子多織繡一雙禽鳥，而清朝的補子全繡單只。明代補子施於常服上，清代則施之於補子上。[6]

　　3　中華書局編，《清會典圖》影印本，北京：中華書局，1990，頁636–683。

　　4　藏諾，《清代官補》，北京：華夏出版社，2016，頁15。

　　5　華梅、李勁松，《服飾與階層》，北京：中國時代經濟出版社，2010，頁68。

　　6　黃強，《中國服飾畫史》，天津：百花文藝出版社，2007，頁146。

　　清代補子在等級區別上較明代更為嚴格。清律規定：皇帝、皇子、親王、郡王、貝勒、貝子皆為圓補，其他文武官員皆用方補。

　　補服是明清時期官員的主要官服，補服也是中國服飾發展史上最具代表性的官服。補服前胸後背的補子，作為中國古代獨有的一種官階等級標誌，不僅具有「別上下，明尊卑」的功能，更主要的是傳遞了中國古代社會「君之威，臣之重，民之仰」的傳統觀念，其以圖案、色彩、配飾組合成的外在的形式，又襯映了官服的威嚴。

二、頂戴花翎

　　頂戴、花翎是清代官服制度中，特有的品秩級別標誌之一，與補服的補子功能一樣，不同的官員冠帽中的頂戴與花翎是不同的。

　　所謂頂戴是指官員冠帽頂上鑲嵌的各色寶石；所謂花翎是指附戴在冠帽上的羽毛飾品。需要指出的清代官員冠帽上都有頂戴，但是不是所有官員，都能戴花翎。花翎不完全代表級別，而是一種恩榮。[7]

　　清代男子冠帽有禮帽與便帽之別。禮帽即官帽，又分為兩種，冬天戴的暖帽與夏天戴的涼帽。（圖25-2）按照規定，每年三月，始戴涼帽，八月換戴暖帽。帽頂中間，裝有紅色絲條編成的帽緯，帽緯上裝有頂珠，顏色有紅、藍、白、金等，戴時各按品級。在頂珠之下，另裝一支兩寸長短的翎管，用以安插翎枝。翎枝有花翎、藍翎之別。藍翎以鶡羽為之，花翎則用孔雀毛做出。[8]

　　冠帽上鑲嵌寶石，作為頂子，始於清太宗

圖 25-2 清代涼帽與花翎

　　7　王雲英，《再添秀色──滿族官民服飾》，瀋陽：遼海出版社，1997，頁84。

　　8　周汛、高春明編著，《中國衣冠服飾大辭典》，上海：上海辭書出版社，1996，頁7。

皇太極崇德元年（1636）。清代官員冠帽上鑲嵌寶石的制度，經過順治二年（1645）、雍正五年（1727）、雍正八年（1730）三次增定和更定，最終確定下來，形成制度。

一品冠頂紅寶石，二品冠頂紅珊瑚，三品冠頂藍寶石，四品冠頂青金石，五品

圖 25-3 清代一品官頂珠　三品官頂珠

冠頂水晶石，六品冠頂硨磲，七品冠頂素金，八品冠頂陰文鏤花金，九品冠頂陽文鏤花金。（圖25-3）乾隆以後，冠頂採用顏色相同的玻璃代替寶石，分為透明玻璃和不透明玻璃，透明的稱亮頂，不透明的稱涅頂。因此，一品亮紅頂，二品涅紅頂，三品亮藍頂，四品涅藍頂，五品亮白頂，六品涅白頂，七品黃銅頂（黃銅代替了金頂）。[9]

紅寶石、紅珊瑚的頂子，都是二品以上官員所用，按照清代官職體系，正一品有內閣大學士（相當於內閣總理、副總理，總統侍衛長）、領侍衛內大臣（相當於總統侍衛長、衛戍區司令員）。

從一品有內閣協辦大學士（相當於內閣副總理）、六部尚書（相當於部長）、駐防將軍（原為正一品，乾隆時降為從一品，相當於大軍區司令員）、總督（正二品，加兵部尚書兼都察院右都御史銜為從一品）、都察院左右都御史（相當於司法部、監察部部長）、八旗都統（相當於大軍區司令員）、提督（相當於大軍區兵種司令員）。

正二品總兵（相當於大軍區下屬師長），巡撫（從二品，加兵部侍郎銜為正二品，相當於省長）、各部院左右侍郎（相當於副部長）。

從二品官員有內閣學士（相當於內閣司長）、布政使（相當於財政、民政廳長）、副將（相當於大軍區下屬副師長）等官職，外放地方就是封疆大吏，他們用的頂子，俗稱「紅頂子」，紅頂子相當於副部級、副省級以上的

9　王雲英，《再添秀色──滿族官民服飾》，瀋陽：遼海出版社，1997，頁87。

高官。

花翎帶有「目暈」（即俗稱的「眼」）的孔雀翎。花翎起初也不是皇帝對臣子的肯定與讚賞，並不於賞賜什麼物品。順治十八年（1661）採用明清代花翎的戴法，這才有了制度。

花翎不僅是清代官員官帽上的飾物，也用於品秩的區別。分為一眼（又稱單眼）、二眼（又稱雙眼）、三眼，其中以三眼為貴，四眼、五眼位特例。《清史稿·輿服志二》規定：「凡孔雀翎，翎端三眼者，貝子戴之。二眼者，鎮國公、輔國公、和碩額駙戴之。一眼者，內大臣，一、二、三、四等侍衛，前鋒、護軍各統領、參領，前鋒侍衛，諸王府長史，散騎郎，二等護衛，均得戴之。翎根並綴藍翎。只勒府可儀長，親王以下二、三等護衛及前鋒、親軍、護軍校，均戴染藍翎。」[10]清代將宗室爵位分為十二等，親王、郡王、貝勒是前三等，屬於皇室貴族，向例不戴花翎。貝子是清代皇室爵位中的第四等，可以戴尊貴的三眼花翎。因為文臣武將官帽上都有花翎，讓向例不戴花翎的王爺們看得心癢，他們也想佩戴花翎，以此炫耀。昭槤《嘯亭續錄》卷一記載：「乾隆中順承勤郡王以充前鋒統領，故向上乞花翎，上曰：『花翎乃貝子品制，諸王戴之反覺失制。』傅文忠代奏：『某王年幼，欲戴之以為美觀。』因並賜皇次孫，今封定王者三眼翎，曰：『皆朕之孫輩，以為美觀可也。』」由順承勤郡王開先例，此後，郡王也有得皇帝賞賜戴三眼花翎的。

規定貝子以下允許戴花翎，三眼花翎通常只能貝子戴，不過如果是皇帝賞賜，也不受貝子身分的限制。親王、郡王、貝勒、宗室一律不許戴花翎。國公戴雙眼花翎，五品以上戴單眼花翎。一、二、三、四等侍衛，官職從五品，可以戴單眼花翎。六品以下戴無眼的藍翎，即鶡羽（鶡羽無暈，且閃藍光，清代稱之為藍翎）。[11]

花翎雖然與官職高低有聯繫，但是又不像補服的補子，冠帽的頂子那麼明顯，主要作為賞賜。晚清重臣李鴻章，因為辦洋務有功，慈禧太后特獎賞

10　清·趙爾巽等撰，《清史稿》點校本，北京：中華書局，2019，頁3058。

11　王雲英，《再添秀色──滿族官民服飾》，瀋陽：遼海出版社，1997，頁89。

戴三眼花翎。官員有功，獎賞頂戴花翎，如果違法亂紀、辦事不力，處罰也要奪取頂戴花翎。

三、賜服蟒袍與黃馬褂

　　清代賜服有蟒袍與黃馬褂兩種，前期賜蟒袍，後期賜黃馬褂。

　　清代對蟒袍使用較為寬鬆，文武官員皆可服蟒，只是根據服色與蟒數劃為四等。通常用金線繡蟒。蟒袍屬於顯貴之服，《清會典圖》規定了皇子、貝勒、文武官員蟒袍制式與繡文。福晉、命婦也得服蟒袍，命婦蟒袍等級與服補子一樣，各依本官所任官職品級以分等級。清代在名稱上，已經將龍與蟒劃分的十分清楚，五爪為龍，四爪為蟒。但是在具體執行時，並不一定如此。原因在於蟒袍在清代應用範圍甚廣，大家皆服，習以為常。實際情況是，地位高的，照樣可以穿「五爪之蟒」，而一些貴戚也得到特賞可穿著「四爪之龍」。龍袍與蟒袍在名稱上是嚴格區別的，龍是皇帝的化身，其他人不得僭用。於是，一件五爪二角龍紋的袍服，用於皇帝，可稱為龍袍，用於普通官吏，只能叫蟒袍。換言之，龍與蟒類似，用於皇帝身上的就是龍，四爪也是龍，用於大臣身上就是蟒，五爪也是蟒。皇帝若賜服於功臣，必須「挑去一爪，」如此一改，臣子所得的賜服就不能算是龍袍了。

　　清代賜服有黃馬褂。馬褂是一種短衣，形制為長不過腰，下擺開衩。馬褂本為兵營士兵所穿，其袖短類似於行褂。（圖25-4）康熙年間，富貴人家有穿馬褂的，因穿著方便，逐漸為人們喜愛，不論男女，在日常生活中都喜歡穿著，這就成為一般便服。清代皇帝的馬褂，正式名稱叫作

圖 25-4 清代黃馬褂畫像

行褂。《皇朝禮器圖》中的解釋是「色用石青，長與坐齊，袖長及肘。」明黃色是皇帝的專用色，施之於馬褂上，就成了黃馬褂。黃馬褂原本是皇帝穿的，後來賞賜給臣子，就成了賜服。

清代穿黃馬褂有幾種情況：

第一種行職褂子，又稱職任黃馬褂。清代皇帝的護衛大臣、侍衛多穿黃馬褂。《清稗類鈔·服飾類》記載：黃馬褂「凡領侍衛內大臣、內大臣，前引十大臣，護軍同領、侍衛班領，皆服黃馬褂，巡幸扈從鑾輿，藉壯觀瞻。其御前、乾清門大臣、侍衛及文武諸臣，或以大射中候，或以宣勞中外，必特賜之，以示寵異。」[12]

皇帝的護衛大臣、侍衛是皇帝親近的人，心腹，他們穿黃馬褂，表明身分特殊，與職務有關。領侍衛內大臣、御前侍衛，一旦任職期滿或被免職，黃馬褂就不能再穿。這種情況穿黃馬褂與職務有關，無須皇帝賞賜。

第二種賞賜褂子，屬於皇帝的賞賜，與職務無關。賞賜褂子又分兩種：一種是行圍褂子，俗稱「賞給黃馬褂」，在皇帝狩獵行圍時，獎賞給陪皇帝狩獵而射中目標者。能夠陪同皇帝狩獵的也非等閒人物，都是皇帝身邊的親近之臣，非貴即富。這種賞賜的黃馬褂，只能在行圍時穿，狩獵結束，就要脫下收藏起來。「賞給」的意思指只能在特定環境下穿用。另一種武功褂子，俗稱「賞穿黃馬褂」，就是賞賜有軍功的高級將領或統兵文官。因軍功賞賜的黃馬褂，不受限制，任何時候出行，都可以穿。「裳穿」就是允許穿戴，不受環境限制。賞穿黃馬褂是清代皇帝對高級官員嘉獎的最高榮譽，重大場合穿著，顯示受賞得到皇帝的恩榮。據說，身著黃馬褂，可以見官大三級，方便行事。一般說來，這種武功褂子在道光以前較少看到，大致在咸豐以後開始盛行，慈禧執掌政權後則為數較多。

黃馬褂是皇帝賞賜的聖物，非常尊貴，平時供奉著，以示尊貴與榮耀，非重大場合，受賞者一般不會穿著。賞穿黃馬褂只是賞賜，並不是免罪鐵券、免死金牌，一旦受賞者違背皇規或犯錯誤時，皇帝還是會將黃馬褂收回，以示懲罰。

12　清·徐珂編撰，《清稗類鈔》，北京：中華書局，2017，頁6180。

　　為了在形式上有所區別，清朝中期規定，凡職任或行巡時所穿的職任黃馬褂、賞給黃馬褂，其紐絆用黑色；而因軍功賞給的黃馬褂紐絆用黃色，與賞賜的黃馬褂同樣顏色，以此表明黃紐扣的「賞穿黃馬褂」要比用黑色紐扣的「賞給黃馬褂」更為難得，更為尊貴一些。

　　概括起來，清代黃馬褂分為三類：行職褂子（因職務獲得）、行圍褂子（因陪同打獵獲得）、武功褂子（因軍功獲得）。通常說賞賜黃馬褂，指得是第三種，因為軍功賞給的武功褂子。

　　清宮劇中，我們經常看到皇帝對有功官員賞賜的橋段，皇帝說賞賜黃馬褂，就有太監拿來一件明黃色的馬褂給被賞賜的大臣穿上。導演這麼安排情節，觀眾也習以為常。在清代歷史中，確實有皇帝賞賜黃馬褂的事實，但是賞賜黃馬褂的實際情況與清宮劇中的展示卻是大相徑庭的。

　　同樣是賞賜，賞賜衣物與賞賜珠寶珍玩等實物不一樣。因為服飾在古代是等級的象徵，不同官員穿著標有不同補子的官服，以示官秩的差別，穿上高一級別的服飾，等於身分的提升。明清時期在常規的官服之外，有賜服制度，賞賜超過其原來等級的服飾，如蟒袍中的蟒服、飛魚服、斗牛服。因此清代賞賜黃馬褂不是給一件具體的黃馬褂，而是准許穿戴黃馬褂的意思。朱家溍先生在《故宮退食錄》糾正了時人對清代皇帝賞賜黃馬褂的誤解。

　　朱家溍先生說：故宮博物院藏有很多幅皇帝穿著馬褂騎馬的畫像，很少見皇帝穿黃馬褂的。故宮博物院現在還大量保存原來四執事庫裡的冠袍帶履。其中皇帝的馬褂、則單、夾、皮、棉，大量俱全，除石青色之外，還有元青色（即純黑）、紅青色（即黑中含紫），只是沒有黃色的馬褂。清代皇帝賞給某人黃馬褂，不需要真給某人一件馬褂，只要在諭旨中宣布一下就行了。所謂賞穿就是准許穿的意思。不過賞的物件也可以包括製作黃馬褂的材料。如黃江綢（道光以前叫作寧綢），就是做黃馬褂用的。[13]

　　除了被賞穿黃馬褂的人員之外，還有把黃馬褂當作制服穿的人，如領侍衛內大臣、御前大臣、侍衛班長、護軍統領、健銳營統領等，都是不需要賞賜就可以穿黃馬褂的。朱先生的意思就是皇帝的禁軍（警衛部隊）穿黃馬

13　朱家溍，《故宮退食錄》，北京：北京出版社，2000，頁458。

褂。朱家溍先生還說據曾經穿過黃馬褂的溥雪齋先生介紹，當御前差事穿的黃馬褂，紐袢是石青色的，賞穿大多黃馬褂，紐袢是黃色的。這點小區別是文獻所未載的。

筆者概括朱家溍先生的述說，強調了五點：第一，皇帝衣庫中沒有黃馬褂這一種服飾，說明皇家衣庫中沒有現成的黃馬褂備著，而是等待皇帝的賞賜。第二，皇帝賞賜黃馬褂，就是賞穿，允許賞賜穿戴黃馬褂，就有了穿黃馬褂的資格。第三，賞賜黃馬褂通常賞賜一件製作黃馬褂的衣料黃江綢，被賞賜者回去自己找裁縫製作黃馬褂。第四，可以穿黃馬褂的有兩類人群，被皇帝賞賜者，宮內御前當差，有一定職務、級別者。第五，賞賜與當差的黃馬褂，在紐袢色澤上有微小區別。

清代很多立有軍功的官員，都得到過賞穿黃馬褂的恩榮，兩江總督李鴻章得過皇帝賞賜的黃馬褂；曾國藩的弟弟曾國荃是攻打太平軍的急先鋒，攻陷天京他立頭功，賞賜黃馬褂；庚子年榮祿為留京辦事大臣，慈禧太后從西安返北京後，寵禮有加，賞黃馬褂，賜雙眼花翎、紫韁。根據《清史列傳》記載，鎮壓太平軍起義的將領，幾乎都得到過黃馬褂的賞賜。也可以說到了晚清時期，日薄西山的清廷需要依靠將領們為他們賣力，卻又沒有雄厚的經濟實力來支撐，只能用成本很低、空泛的榮譽來打賞。到了清朝末期，賞賜黃馬褂又變味，賞賜對象不局限於有軍功的戰將，有時為皇帝（或太后）辦事得其歡心者，亦可能獲得賞賜，慈禧太后便曾賞賜為其開火車的司機黃馬褂一件，這恩賜的黃馬褂也只剩下了那麼一點皇家的榮譽了。

第二十六章　金冠龍袍厚底鞋——太平天國服飾

　　說清代服飾，必須說到太平天國服飾。太平天國建立政權十四年，形成了自己的服飾制度。

　　清雍正乾隆年間，富豪地主兼併土地，帶來米價的暴漲，康熙年間石米不過二三錢銀，到了乾隆初年，增至五六錢銀。這時全國人口增加，人民吃飯困難；道光末年的大災荒，人民流離失所，加劇了社會矛盾。[1]清道光三十年十二月初十（1851年1月11日），由洪秀全、楊秀清、蕭朝貴、馮雲山等組成的領導集團，在廣西金田村發動武裝起義，後建立「太平天國」。清同治三年六月（1853年7月）太平軍攻下金陵（今南京），定都於此，號稱天京。至1864年，太平天國首都天京被曾國藩領導的湘軍攻陷，太平天國中央政府覆滅，太平天國在南京駐守了11年，而太平天國歷史終結則在1872年，即太平軍最後一支部隊，翼王石達開餘部劉文彩在貴州敗亡。

　　太平天國定都天京後，在政治、體制等方面實施了一系列的措施，頒發《天朝天畝制度》，勾畫出洪秀全的理想藍圖；在官制、服飾等方面也有規定，依據官職的大小，穿戴不同的服飾。由於清朝推行剃髮易服，太平天國是反清的，因此太平天國不剃髮、不結辮，披頭散髮，太平軍因此被稱為

1　羅爾綱，《太平天國史綱》，長沙：嶽麓書社，2013，頁1。

「長毛」。

總體上說來，太平軍喜歡色彩鮮豔的服裝，婦女往往脂粉豔妝，華裝炫目。太平天國初期服飾不完備，服裝多取自戲曲舞臺。太平天國嚴禁女子著裙，強行扯去。到了金陵，一些來自廣西的太平軍官兵不改舊俗，服飾具有鮮明的鄉土特徵。「女子去裙，男子去帽，若輩紮巾尻上垂，滾身衣服僅一尺奇，凌寒兩足不知冷，下猶單褲上亦皮。」截袍為衣，棄裙著褲。有的太平軍甚至穿著戲班的服裝出外行軍打仗。

一、官職的氾濫

要瞭解太平天國的服飾體制，先要對太平天國的官制有所瞭解。太平天國的服飾依據官職、爵位而有所區別，劃分為諸王、官兵與婦女服飾三類。官職分為正職和雜職，所有正職官的職務和官階相同，沒有特定司職，甚至連六部尚書的司職也沒有明文規定，除刑部司職較為明確外，其他部門的職責也有臨時指派的。

太平天國起義後設前、後、左、右、中五軍，有軍長、副軍長、先鋒長及所屬百長、營長等官職。稍後改稱為軍帥、師帥、卒長和兩司馬。咸豐元年（1851）洪秀全稱天王後，立四軍師，即左輔正軍師、右弼又正軍師、前導副軍師、後護又副軍師；封五軍主將，統率侍衛、總制、監軍及軍帥以下官。同年秋冬，在永安封五軍主將為東、西、南、北、翼五王，增加丞相、檢點、指揮、將軍等級。1853年3月定都天京後，復增侯爵，形成了王、侯、丞相、檢點、指揮、將軍、總制、監軍、軍帥、師帥、旅帥、卒長、兩司馬十三等官階制度。王、侯是爵，丞相以下是官。

太平天國前期職官，分為朝內、軍中官和守土、鄉官三個系統。朝內官以丞相為最高，分天、地、春、夏、秋、冬六官，各有正、又正、副、又副四人，共24人；以及次檢點36人，指揮72人，將軍100人。軍中官以總制最尊，依次為監軍、軍帥，軍帥轄師帥5人，旅帥25人，卒長125人，兩司馬500人。縣以下地方各級政權，由鄉民公舉，稱鄉官。

　　太平天國後期，官制更為繁雜。分為朝官、屬官兩類。朝官包括列爵、諸將和丞相以下職官三個系列。列爵指王和天義、天安、天福、天燕、天豫、天侯六等爵制度。1859年4月洪仁玕被封為精忠軍師干王，隨後陸續封了英、忠、贊、侍、輔、章六王和洪氏親屬諸王。連爵同王的駙馬、西父在內共28個王。增設天將、朝將與原有的主將、大佐將、正副總提，合為軍中諸將。丞相以下職官為低級軍官，與六爵的次等屬官地位相當。總制、監軍、軍帥至兩司馬，一般只用來封賞鄉官。朝內設掌率綜理政事，分正、又正、副、又副，各掌率的官階因其現任本職的高低而異。到了太平天國後期，洪秀全擴大封王，高級官爵越來越多，封王達2700餘人之多，排銜不及者稱為列王。

　　王本來是次於皇帝的，多為宗室，偶有異姓王。有王尊號的幾個或者幾十個，像太平天國這樣多出幾千個王的，太多、太濫，也就不值錢了。

二、王的金冠黃龍袍

　　太平天國前期，軍事力量沒有形成大的規模，沒有穩固的根據地，軍需供應不上，尚無服飾制度，因此太平軍穿戴很雜，雖然對紅黃兩色推崇，也有一些要求，紫紅頭巾、黃頭巾，其他服飾並無嚴格規定。太平軍有的穿紅、黃色小衫襖、長袍馬褂；有的穿號衣，戴竹盔，著窄袖衫、寬腳褲等，腰間繫的汗巾也是紅、黃、黑等多色。[2]

　　定都天京後，政局穩定，太平天國制定了較為完備的官服制度，對不同職位的著裝做出種種規定。諸王至丞相穿黃緞袍，檢點著紫黃袍，指揮至兩司馬皆紫紅袍，其袍式無袖蓋窄袖衣裹圓袍，天王袍上繡龍九條，東王袍上繡龍八條，北王袍上繡龍七條，翼王袍上繡龍六條，燕王、豫王袍上繡龍五條，侯至丞相袍上繡龍四條。監軍以上皆黃馬褂，軍帥以下皆紅馬褂，並以金龍、牡丹等圖案來區別地位的高低。（圖26–1）

　　2　張鐵寶，〈關於太平天國壁畫鑒定的思考〉，太平天國歷史博物館編《太平天國歷史博物館建館五十周年論文集》，南京：江蘇教育出版社，2006，頁239。

圖 26-1 繡龍馬褂（南京太平天國歷史博物館藏）

天王馬褂繡九團龍，東王馬褂繡八團龍，北、翼、燕、豫等各王馬褂繡四團龍，自侯至指揮皆繡兩團龍，並都將軍銜號繡於胸前的團龍正中。自將軍至監軍黃馬褂前後繡牡丹兩團，軍帥至旅帥紅馬褂前後繡牡丹。

對於龍袍及龍的圖案，太平天國起義初期是排斥的。洪秀全斥責龍袍上的龍為妖怪、魔鬼，但是定都天京後，官制建立後，覺得還是龍袍有威嚴，其服飾也不再排斥龍與龍袍。但是為了與清朝的龍袍區別，就將龍眼射穿，謂之射眼。天朝所畫之龍，為五爪，四爪便是妖怪。畫龍的時候，將一直龍眼圈放大，眼珠縮小，另一隻比例正常。兩道眉毛用不同的顏色。馬褂上的團龍圖案，龍的雙眼一大一小。在太平天國服飾圖案，以及其他藝術品中，屢見不對稱的造型方法。

太平天國定都天京後，制度雖然完備，但是追求奢華的風氣日盛，已經丟棄了農民起義的本色，禮節庸俗繁瑣，生活奢華，服飾豪華。根據制度，各王出行的規模、排場很大，前面「高升」龍燈開道，後面千人相隨，百姓要避讓，叩頭下跪，山呼「萬歲」。服飾制度方面，原先被太平天國排斥的封建等級制度，竟然也恢復起來，成為各王的等級標識。

英國傳教士慕維廉目睹了太平天國諸王的出行排場，他在《訪問天京的報告》描述：「元旦這一天，諸王、首領們和次等官員前去向陛下賀歲。這是個盛大的聚會。他們中的每一個人都有一群部僚和士兵相隨，在眾人的護送下前往王宮。各王乘坐16人抬的黃轎，次一等的官員乘坐八人抬的顏色各異的轎子，轎子的前後打著無數的綢製旗幡，上面布滿各種奇異的紋飾，或

寫著各自主人的姓名和官銜，均冠以『天平天國』字樣。諸王和首領們進入『天王』升座的內廷，其餘的人（至少300人）則留在外廷。⋯⋯在這種場合下，他們通常穿黃色的長袍，但所戴的帽子則完全不同於清朝官員。⋯⋯12日，上個安息日的早晨，干王離開南京去統領一支軍隊。這是他第一次肩負這種使命，離開時的場面頗壯觀瞻。王府外聚集著一大群隨從，他手下的一批要員則進入王府向他致敬。在他準備出發、一切就緒之際，他們一併跪在他的面前，齊呼『祝千王千歲千歲千千歲』。干王隨後走下寶座，坐進八抬大轎。他身穿一件華麗的黃袍，頭戴金冠。」[3]

起初，諸王的冠帽是象徵意義的，採用金箔紙帽，漸漸發展為銅殼方帽，乃至純金朝帽。天王洪秀全的的衣服紐扣竟然用純金製成，其奢華並不比清朝皇帝遜色，甚至有過之。各王的冠帽，馬褂、龍袍、鞋履精工製作，繡有紋飾。

1861年，太平天國增加爵位官職，除丰將、義爵之外，又增加了天將、神將、朝將諸名號。天將僅下王爵一等，其頭戴金翅龍帽，繡袞黃袍。服飾較之王爵龍袍不過少繡四龍而已。1864年前後，洪秀全封爵過氾濫，授王爵者數以千計。各王的品級不同，服飾也有差異。一般諸王不過黃風帽，黃馬褂、黃履皆繡金盤龍而已，而統轄諸軍之王，授軍師官職的洪仁玕、李秀成等，因係特爵，其服飾比一般王爵更為高貴華麗。

1860年，英國牧師在蘇州看見干王「穿著一件很簡單的袍子，戴著鑲金的王冠」。吟唎看見忠王戴著純金朝冠，「冠上伏虎用金絲金葉構成，眼睛鑲嵌著兩顆大珍珠，牙齒鑲滿一排珍珠，虎旁各有一隻張翅鷹準，上疊一鳳，金冠都用金鑲大寶石，四周垂懸和許多珍珠青玉。光彩奪目。」

英國外交官富禮賜1861年赴天京訪問，會晤了干王洪仁玕和忠王李秀成兄弟，他在《天京見聞》這記載：「（忠王）的服飾顯得很華貴。頭戴一頂稱為龍冠的鍍金物什。它是用硬紙板製成，鍍金，鑲有琥珀珍珠，頂端綴以小鳥。除此之外，我難以對它再作什麼描述。這頂王冠在舉行大典時使用。平常只戴一頂便帽，形狀介於主教法冠和舊式小丑帽之間，帽上寫有主人的

3　盧海鳴、鄧攀編，《金陵物語》，南京：南京出版社，2014，頁86–87。

官銜。它鍍金較少，彩繪較多，自然談不上好看。他身穿一件繡花緞長袍，繡有龍、日、月、星和各種奇怪的東西，黃色的褲子和靴也都是繡花的。……（忠王的弟弟）他身穿華麗的紅緞袍，頭戴黃帽，上嵌一粒大如榛子的珍珠。……除天王外，忠王是唯一有真金王冠的當權者。照我看來，這確實是一件精美的物品。王冠由樹葉形的薄金片綴成，上有一虎形裝飾物，大到可從冠前伸到冠後，冠的兩旁各有一鳥，冠頂立一鳳凰。冠的上下綴滿珍珠、寶石。我把王冠戴在頭上，估計大約重三磅左右。忠王還有一個很精緻的金如意，上飾許多巨大的珍珠和寶石。」[4]

太平天國後期諸王設有衛隊，其衛隊服飾似無嚴格定制，由各王而定。如陳玉成的「紅孩兒」，數百人一體皆紅。黃文金守常熟時，所部哨馬，上皆穿紅，長髮大紅鞭，餘眾亦皆遍身亦片紅色。康王汪海洋，其親軍一律黃白號衣。忠王李秀成部隊服裝包括：寬大的長褲，大多是黑絲綢縫製的，腰間束著一條長腰帶，上面掛著腰刀和手槍，上衣紅色的短褂，長及腰際，大小與身體相稱，髮式是他們的主要裝飾，他們蓄髮不剪，編成辮子，用紅絲絨繫住，盤在頭上，狀如頭巾。尾端成一長總，自左肩下垂，他們的鞋子有各種顏色，全部繡著花紋。清軍的鞋子則完全不同，不僅樣式略有區別，而且素而不繡。各首領的衛隊各有特定的顏色，褂上鑲著各種特定顏色的闊邊，作為正規的軍服。呤唎（Augustus Frederick Lindley）《太平天國革命親歷記》記載：黃色為最高首領或王的顏色，首領均穿長袍，下垂至足，或藍，或紅，或黃，視各人品級而定。

根據文獻和筆記記載，忠王李秀成所屬部隊服飾在太平天國中最為精緻，李秀成部隊長期轉戰蘇、杭、滬、寧之間，江南一帶織造馳名中外，清代專門負責宮廷採辦紡織用品與管理的機構江南織造府都在江南（江寧織造府、蘇州織造府、杭州織造府），駐紮、生活在這個地區，又與外國商人保持通商來往，其部隊服飾受到影響，因此更為講究。

太平天國的等級制度與清朝相比，有過之而無不及。定都天京之後，設立典金靴衙，製紅黃緞靴。靴為方頭，天王、東王、北王著黃緞靴，以繡龍

4　盧海鳴、鄧攀編，《金陵物語》，南京：南京出版社，2014，頁129、頁135–136。

條數分等級，天王每只靴上繡金龍九條，東王每只靴上繡金龍七條，北王每只靴上繡金龍五條，翼王、燕萬、豫王著素黃靴，侯至指揮著素紅靴，將軍至兩司馬為黑靴。

三、黃紅頭巾厚底鞋

太平天國起義於廣西金田，洪秀全、楊秀清等領導人及其起義時的子弟兵，以客家人為主，長期受到客家文化和廣西地域文化影響，其服飾也體現客家人的風格。太平軍沿襲舊俗，將領俱紮黃巾，普通士兵一律紮紅巾。太平軍規定紅黃二色為天朝貴重物。沒有官職的人，僅准用紅巾包頭，其他服飾用品不得用紅黃二色。他們對黃色的崇尚與封建社會一致，也有服色禁忌，規定了服色的崇尚。太平軍是反對清朝的，因此對於清朝服飾盛行的馬蹄袖，以及紗帽雉翎一律不用。

對於服飾的規定，體現等級，諸王的鞋履有嚴格規定，其他官兵的鞋履也有規定。清代便服以鞋為主，公服才著靴，朝服用方頭靴，農民穿草鞋。太平軍領袖大多是貧苦著出身，自幼就穿草鞋，起義後視靴為妖物，不准著靴，只准穿鞋。太平軍打仗時著平頭薄地紅鞋，有官職者及廣西老兵著黃鞋。若廣西人為功勳，雖無職之小仔，亦得著黃鞋。清人曾含章《避難紀略》記載：「鞋子以紅、綠繡花為貴，賊目時穿厚底，餘皆薄底，或穿草鞋，或赤足，穿襪者絕少。」可見，不僅是鞋子的顏色、用料，連鞋底的厚薄也與其職位高低有關。五色鑲鞋、花木屐，還有的太平軍「鞋朱綠，底厚幾二寸」。

太平天國後期在原來的王侯爵位之間，增加了義、安、福、燕、豫等五爵。各爵服飾隨著時間變化而前後不一。如義爵，在1860年夏地位甚高，僅下王一等，黃文金進入常熟時，以黃緞裹頭，身穿黃緞繡龍短褂。蘇州守將求天義陳坤書，其冠色黃，高尺許，中繡金字職銜，鞋皆紅緞，鑲嵌綠皮。但是到了天京，陷落前夕，義爵之位，如過江之鯽，他們的服飾也由黃緞子繡龍變成一般「紅衣」。後期，部分將領平時愛著便服，其便服視官爵高低而定，《沈文肅公政書》記載：「常服不戴帽，用綢匹裹頭，以黃為貴，次

紅綠不等。作戰時，高級將領穿著黃袍也為不便，故孝王胡鼎文在戰死時穿「藍洋縐夾短襖，袖盤金龍。堵王黃文金在江西都昌指揮作戰，穿灰湖縐短衫，吹號麾眾。

清軍士兵服裝為短衣窄袖，緊身襖褲及加鑲邊的背心，在胸背各作一圓圈，圈內書「某省、某隊、某營、某哨」或書「兵、勇、親兵」等字樣，如是水兵，則在衣襟前縫「某船」字樣。士兵打仗必須穿號衣，老賊與有官者穿紅黃小襖，而不著號衣。號衣即背心，各王統下的士兵，號衣顏色有所不同。天王統下為全黃無邊，東王統下黃色鑲邊，西王統下為黃色白邊，南王統下為黃色紅邊，北王統下為黃色黑邊，翼王統下為黃色藍邊。將軍以下所屬為紅色號衣。胸前刷印「太平」二字，身後寫第幾軍聖兵數字，或某衛聽使數字。（圖26-2）

圖 26-2 太平天國號帽號衣展示圖（摘自《中國歷代服飾》）

平時，夏天穿窄袖衣、寬腳褲，有職的穿紅黃衫，其餘除白色不准穿外，各色衣服都有。但尤尚黑色，或做短衫，或為坎肩。幼童有穿紅、藍褲者。軍中書手准穿長衫。1864年後，與敵犬牙交錯，而且因社會生產遭遇摧殘，遠離天京的將士衣著零落，談不上遵循服飾制度，而大批新戰士的湧入，一時無法供應，致使服色隨便，僅在頭上紮一紅巾，或「加插金花一支以示區別。」

四、短衣長褲大腳婆

洪秀全的起義與太平天國的建立，對於清朝統治是致命一擊，對於封建

社會制度也有很大衝擊，這是客觀事實。在太平軍中有大量的婦女與男子並肩作戰，改變了清代女性柔弱，足不出戶的形象。

　　清代女性滿族人穿旗袍，漢族人穿裙、襖、大襟衫。但是太平天國嚴禁女子著裙及褶衣，與軍中有大量廣西客家婦女的習俗有關，客家婦女均短衣長褲，以適應勞動和作戰之需。清代文人對她們極盡嘲諷，稱女官「皆大腳蠻婆……身穿上色花繡衣，或大紅衫，或天青外褂，皆赤足泥腿滿街挑抬物什，汗浸衣裳，而不知惜，亦不知其醜。」但是廣西女子的服飾與髮式，仍然有影響，女人梳頭，以廣西式為主，湖南、湖北次之。太平天國還禁止婦女纏足，因此軍中女性大腳居多。

　　普通婦女穿由各色綢緞製成的長袍，樣式以圓領為主，領口開得很小，腰身比較合體，下擺部分較為寬鬆，衣長過膝，並將衣襟開在左邊，與滿族有所區別。以「反襟」取「反清」之意。為了騎馬、行走方便，在衣襟下擺開衩。（圖26–3）

圖 26-3 太平天國時窄袖女服

　　定都天京後，太平天國有專門的女官制度，女官服如男制。不戴角帽和涼帽，多用緞子綢緞紮額。冬月戴風帽，夏月戴繡花紗羅圈帽，形如草帽，

空頂，露髮髻在外。她們還用金銀飾品愛裝扮自己，「女官尊者，則金玉條脫兩胳臂，多至十數副，頭上珠翠堆集；官漸卑，則金玉珠翠亦漸少。」

五、易服改裝

正衣冠改朝衣，是封疆社會改朝換代必須進行的項目。太平軍每克一地，即下令民間蓄髮易服，「以巾蒙首，不戴小帽，衣無領，無馬蹄袖」的服飾體制成為民間服飾的範本，強制執行。

太平軍攻克金陵時，禁止民間戴帽，令包藍布巾。一汪姓讀書人拒絕去帽，稱「此我朝元服也，我又頭冷，若何可去？」結果被殺。在某些地方，效仿太平軍服飾還成為時尚，當地人「辮紅羅朱，自得」。還有外國人也追逐這種時尚。群眾對太平軍的服飾，僅僅抱著好奇，卻並不理解。清軍入關，推行「留髮不留頭」的血腥政策，遭到漢族人的抵制，為此很多堅持明代裝束、髮型的人掉了腦袋，但是清朝服飾改制時，也有「十不從」之說，即「男從女不從，生從死不從，陽從陰不從，官從隸不從，老從少不從，儒從而釋道不從，娼從而優伶不從，仕宦從而婚姻不從，國號從而官號不從，役稅從而語言文字不從。」[5]對於出家人的服飾沒有強行要求變更，因此很多明朝遺民遁入空門，避免去髮蓄辮，畫家朱耷、石濤都做了和尚。但是在太平天國統治區域，試圖通過遁入空門來逃避現實是枉然，拜上帝教強烈排斥儒釋道，「出令沙汰僧道優婆尼，令還俗，禿子蓄髮，不准衣袈裟黃冠，不許蓄羽土服。」出家做和尚也必須執行太平軍法令。

太平軍每到一地，常將搜來的地主士紳的長袍裁為短衣，太平天國內不准著長衣，惟朝會則紅衫黃馬褂。

太平天國規定夜臥不准光身，白晝不准裸上身，犯則枷打，即使在炎熱的季節也不得違例。

不准人民用紅、黃二色，把紅、黃視為為天朝貴重之色，凡有官者遵官職製造穿著，無官之人僅准紅布包頭。百姓男女一律不准紫紅布，只允許

5　周錫保，《中國古代服飾史》，北京：中國戲劇出版社，1986，頁450。

紮藍布巾或烏布帽，有喜事者才准加紅額一個。如有違反，則要「按天法斬首」。為了進一步區別民間服飾，使它不與「有官者爵者混淆」，太平天國還制定了更為苛細繁瑣的衣冠制度，所有「文武士子品級袍帽顏色服制，俱詳細定明」，由於不符合當時的現實，因而無法實行。

太平天國對於各級官員所佩飾物有規定，檢點以上方准代金條脫，其餘惟准帶銀鐲，銀指環，然銀手鐲分量亦有輕重。軍帥以下不得過五兩，旅帥以下不得過四兩。

太平天國的各種制度頗為嚴格，但是在執行時高官與低級官員、士卒，差異很大，諸王、丞相享受特權，生活奢侈，對下層人員則頗為刻薄，同在太平軍的夫妻都不能居住在一起，這樣就造成了不公，滋生了腐敗，內鬥激烈，以致發上了楊韋昌內訌，消耗了太平軍的實力，導致滅亡。

第二十七章　儀仗鎧甲壯軍威——歷代閱兵戎裝

按照國際慣例，國慶日，大多舉辦慶典，以閱兵式壯軍威，古今中外都如此，中國古代檢閱軍隊時，特殊的軍戎禮服也襯映了將士的豪氣與軍隊的威武，泱泱中華，威武之師。

一、秦漢兵馬俑軍陣壯軍威

古代戰爭使用冷兵器，短兵交接，除了將士的武藝與體力之外，鎧甲的使用可以有效保護身體。鎧甲用於戰爭，這是毫無疑問的，但是並非所有鎧甲都用於戰鬥，也有禮儀性的活動，通過身穿鎧甲的將士表現威武、雄壯的氣勢，壯軍威，軍事檢閱就是一種展示。

西安出土的秦始皇陵兵馬俑，為我們勾勒出了兩千多年前的秦朝軍隊的情景。這些兵馬俑按照不同的用途，分為將軍俑、軍吏俑、騎士俑、射手俑、步兵俑、馭手俑等幾類。這些兵馬俑人物表情生動，姿態各異，鎧甲、服飾裝飾表現出森嚴的等級制度，一方面展示出秦國排兵布陣的特色，另一方面也是秦國強大軍事實力的展示。秦代的鐵鎧技術漸趨成熟，鎧甲結構精密、完善。甲在製作工藝上從形制上分為分方形、縱長方形、橫長方形。

　　還有一點值得注意，不同種類的兵馬俑，所穿的鎧甲、服飾也不一樣，這也反映出當時軍隊裡森嚴的等級制度。根據西安秦始皇兵馬俑出土統計，秦代鎧甲色彩豐富，秦俑服飾色彩基調以紅、綠為主，粉綠色袍衣約占總數42.65%，紅色袍衣約占31.8%，粉綠色俑褲占52%，紅色占18.4%，總體上是大紅大綠。袍色有大紅、朱紅、紫紅、深綠、粉綠、天藍等色；褲子有深綠、粉綠、天藍、紫紅等色；護腿有粉紫、朱紅、深綠、天藍等色彩，鞋子有赭色，靴子有朱紅、深綠、赭等色。[1]

　　漢代鐵甲大量運用於漢代軍隊之中。《史記‧衛將軍驃騎列傳》記載：「今車騎將軍（衛）青度西河至高闕，獲首虜二千三百級……驅馬牛羊百有餘萬，全甲兵而還，益封青三千戶。」[2]這裡的甲兵就是佩戴鎧甲的軍隊，可見當時衛青抗擊匈奴的軍隊中有配備完整鎧甲的精裝部隊。此外，西漢時皮製的甲已經退居其次，被鐵甲所代替。

　　1965年咸陽北郊楊家灣西漢太尉周勃墓附近土坑，發掘出2500多件彩繪兵馬俑。很多身披鎧甲，也有將軍俑、騎兵俑。1984年江蘇徐州獅子山發掘出西漢時期的兵馬俑，身穿鎧甲的武士。以堅甲與絮衣並列，絮衣也是一種甲。漢代軍人的冠飾基本上是平巾幘外罩武冠。（圖27-1）

　　1986年在徐州楚王陵考古發掘了各式陶俑，墓道兩側七個小龕保存有222件彩繪陶俑，則是儀衛俑，皆為男性。「彩繪紅、白、黑、綠、淺綠、青、紫、淡黃諸色，以黑彩繪眉眼、鬍鬚，口唇塗朱，袍服顏色斑斕雜陳，十分醒目而優雅；五官都用彩色線條勾勒，輔以紅色暈染，使得其神情各異，栩栩如生，彩繪線條細膩流暢。」[3]

　　在鎧甲沒有輕型化的上古、秦漢時期，只有這

圖 27-1 漢代侍衛俑

1　凱風，《中國甲冑》，上海：上海古籍出版社，2006，頁37。

2　漢‧司馬遷撰，宋‧裴駰集解，《史記》點校本，北京：中華書局，2018，頁3540。

3　王中文主編，《兩漢文化研究》，北京：文化藝術出版社，1996，頁301。

樣一種厚重鎧甲。到了儀仗甲時，鎧甲的款式沒變，變的是色彩。兩軍交戰
時穿牠，檢閱時也穿，沒有其他的選擇。

二、魏晉檢閱需要出現輕型甲

　　到了魏晉南北朝時期才出現相對柔軟、輕巧的鎖子甲。鎖子甲，又叫連
環甲、環鎖甲，後世話本中的「鎖子連環甲」說得就是它。這是用數千個鐵
環上下左右互相勾連而成的軟甲。最大的優點是輕便堅固，相同重量下的鎖
子甲防護效能要勝過其他任何甲種，有著無可比擬的柔韌性。鎖子甲的出現
改變了重裝鎧甲的形態，變得輕而柔軟，交戰時，穿著者相對靈活，在部隊
檢閱時也發揮出它的輕型、柔韌的優勢。可見，鎧甲變得輕便，一是出於戰
鬥的需要，二是因為禮儀檢閱的需求。

　　魏晉南北朝時期的鎧甲，以明光鎧、鎖子甲和具裝鎧為代表。明光甲、
具裝鎧都屬於重裝甲，即甲片厚而重，在兩軍交戰中有優勢，有效抵禦對方
冷兵器的衝擊，但是不利因素是甲片厚，整套鎧甲分量太重，穿著者消耗體
力大，動作不靈活。交戰中，重裝鎧甲儘管笨重，但是防護性能好，因此，
重裝鎧甲安全係數高，但是對於偷襲戰、肉搏戰，重裝鎧甲就太累贅了，缺
點是靈活性不夠。鎖子甲解決了這個矛盾，防護性不遜色於重裝鎧甲，靈
活、輕便又遠勝於重裝鎧甲。

三、唐代鎧甲出現儀典服飾

　　隋唐保持了南北朝以來至隋代形成的式樣和形制。《隋書·禮儀三》：
「皇帝乘馬戎服，從者悉絳衫幘，黃麾警蹕，鼓吹如常儀。」[4]

　　初唐的鎧甲和戎服則以隋代形成的式樣和形制為藍本，唐太宗貞觀以
後，進行了一些服飾制度改革，漸漸形成了唐代的軍戎服飾風格。唐高宗、
武則天時期，國力鼎盛，天下承平，上層集團奢侈之風日甚，戎服和鎧甲絕

4　唐·魏徵、令狐德棻撰，《隋書》點校本，北京：中華書局，2016，頁164。

大部分脫離了實用的功能，演變成美觀豪華、以裝飾為主的儀典服飾。（圖27–2）

圖 27-2 唐代李賢墓東壁儀衛（摘自《中國古代服飾史》）

據《唐六典》卷十六記載：唐代的鎧甲有十三種：「一曰明光甲，二曰光要甲，三曰細鱗甲，四曰山文甲，五曰烏鎚甲，六曰白布甲，七曰皁絹甲，八曰布背甲，九曰步兵甲，十曰皮甲，十有一曰木甲，十有二曰鎖子甲，十有三曰馬甲。」[5]其中明光、光要、鎖子、山文、烏錘、細鱗是鐵甲。白布甲、皁絹甲、布背甲、木甲等用絲綢等布料、皮料製作，並且和具裝鎧主要用於禮儀性質的典禮。

唐代還出現了非常特別的鎧甲，用紙做的鎧甲——紙甲。紙甲由唐懿宗時期河東節度使徐商發明，[6]《新唐書·徐商傳》載：「徐商襞紙為鎧，勁箭矢不能洞」，用多層紙疊粘在一起，做成較大的甲片，拼綴而成。在分量上比青銅、鐵製造的鎧甲輕，也便於展示。不要小看這種紙甲，它也有相當的抵禦能力。但是這種紙甲的缺點是怕火，如果遇到火攻，後果不堪設想。

另外唐代還有一種絹甲，用絹製作的鎧甲，使用比例較大。絹甲是一種儀仗甲，一般不用於實戰，只是宮廷侍衛、武士的戎服，它的出現受到武官公服帛制裲襠甲的啟示，這種甲用圖案華美的絹或織錦作面料，內襯數層厚帛製成。和皮、鐵甲一樣，絹甲上也鑲有皮革、金屬製造的飾件、甲片，絹甲的問世，給鎧甲的形制帶來了一種全新的式樣，這種式樣使整件甲衣上下連成一片（在此之前的鎧甲的腿裙與身甲不相連屬），攤開時就像一塊裁剪開的衣片，披掛上身後從後向前圍裹起來，用胸部和胸部上下兩重束甲的方法，將甲衣，緊緊地包裹在身上。穿著更加利索、合理。

唐代的邊塞戰事頻繁，鎧甲製作工藝也很高。戰事緊，軍事禮儀跟著繁榮，因此，唐代頻繁戰爭，也催生了軍戎禮儀的程式化。用於禮儀、演示的

5　唐·李林甫等撰，陳仲夫點校，《唐六典》，北京：中華書局，2019，頁462。

6　陳維輝主編，《古代保護裝備》，北京：解放軍出版社，2012，頁157。

軍事活動，需要具有實用性能夠激發戰鬥的鬥志；同時需要一定的觀賞性，讓檢閱部隊的帝王將相、甚至後宮嬪妃，以及圍觀的百姓，看出軍隊的威武雄壯，展示國家的君威、軍威。唐代有專門用以軍戎禮儀的鎧甲，如用絲綢等布料、皮料製作白布甲、皂絹甲、布背甲，用紙做的紙甲，在鎧甲的分量上要較青銅、鐵製作的金屬鎧甲要輕便，也便於展演。

這裡需要指出的唐代布甲、紙甲，不是劣質產品，也不是只是用於表演的道具鎧甲，依然具有實用性，堅固性，在戰場上同樣可以保護戰士的軀體，當然在抗擊重兵器衝擊方面要遜色於金屬鎧甲。布甲、紙甲是唐代的一種新型鎧甲，具有高科技含量的輕型鎧甲。因為輕便，而且可以繪有纏枝花卉、雲形寶相圖案，製造精美，用途兩個方面：一是武將平時的軍服（可以稱之為軍禮服），二是用於儀衛鹵簿禮儀的制服（可以稱之為皇家禁衛軍禮服），彰顯帝王的威儀。

唐代戎服的顏色，以黑、紅、白、紫為主，盛唐時期的絹甲五彩斑斕，色彩鮮豔華麗。武官的常服三品以上服紫，五品以下服緋，六品七品服綠，八品九品服青，以後因深青色亂紫，改為八九品服碧。黃色在唐高宗乾封年以前的歷朝服飾中，並不是皇帝的專用色，從總章元年起，才禁止官民一律不許穿黃。[7]鎧甲則以金、銀、黑色為主，唐代的鎏金、貼金、包金等金屬裝飾工藝在鎧甲上也有應用。唐代詩人李賀〈雁門太守行〉：「黑雲壓城城欲摧，甲光向日金鱗開。角聲滿天秋色裏，塞上燕脂凝夜紫。半卷紅旗臨易水，霜重鼓寒聲不起。報君黃金臺上意，提攜玉龍為君死！」這「甲光向日金鱗開」一句描寫就是兩軍交戰，將士們的鎧甲在太陽照射下發出的閃光，而且色彩豐富。

四、宋代閱兵用五色介胄

趙匡胤陳橋兵變，黃袍加身，開創大宋王朝，他為了避免掌握兵權的大將效仿武力奪取江山，採取杯酒釋兵權的方法，讓大將們交出兵權，回家養

7　黃強，《服飾禮儀》，南京：南京大學出版社，2015，頁141。

花種草，安享晚年。因此宋代的政策是重文輕武，文化藝術非常發達，軍事
上則遜色很多，經常遭遇西夏、遼金等少數民族政權的侵擾。

　　這並不是說宋代軍隊沒有戰鬥力，不禁打，宋代將領也還是打了很多漂
亮的戰役，北宋的范仲淹就是一位上馬能打仗，下馬寫詩文的儒將，當時邊
塞流傳民謠：「軍中有一韓，西賊聞之心骨寒；軍中有一范，西賊聞之驚破
膽。」韓指的是另一位將軍韓琦，當時他倆鎮守陝西，抵禦西夏的騷擾。

圖 27-3 宋代儀衛俑
（國家歷史博物館藏）

　　宋代的軍戎服飾分為兩種，一種
是實戰的鎧甲之類，另一種是儀衛禮
服。（圖27–3）前者用鐵製作的叫鐵
盔（戴在頭上）、鐵鎧、鐵甲（用在
身上），用皮製作的叫皮笠子、皮甲。
歐陽修有詩云：「須憐鐵甲冷徹骨，
四十餘萬屯邊兵。」（〈晏太尉西園
賀雪歌〉）

　　宋代鎧甲有金裝甲、長齊頭甲、
短齊頭甲、金脊鐵甲、連鎖甲、鎖子
甲、黑漆順水山字鐵甲、明光細鋼甲
等品種，盔甲的組件較多，《宋史·
兵志十一》記載：全副盔甲有1825片甲葉，分為披膊、甲身、腿裙、鶻尾、
兜鍪以及兜鍪簾、杯子、眉等部件，用皮線穿聯。一副鐵鎧甲重49–50斤。穿
戴近50斤重的鎧甲打仗，分量不輕，動作變得遲鈍。[8]

　　鑒於這樣的情況，宋代除了製造鐵甲之外，也注重生產輕甲。輕甲有兩
種：一種是加入皮甲，在臂肘間改用皮甲連結，靈活性增加，分量也減輕；
還有一種是紙甲，用柔軟的紙捶打，疊加厚度達三寸，表層覆蓋布料，訂上
釘子固定，如遇雨水浸濕，箭矢、鳥銃都不能穿透。明代朱國禎《湧幢小
品》卷十二記錄了紙甲的製造方法：「用無性極柔之紙，加工錘軟，疊厚三

　　8　元·脫脫等撰，《宋史》點校本，北京：中華書局，2017，頁4922。

寸，方寸四釘，如遇水雨浸濕，銃箭難透。」[9]穿上紙甲之後，在前胸和後背，覆蓋鐵質的兩襠甲。這樣軟硬材質，輕重鎧甲就結合在一起，有效地改善了靈活性、機動性與安全性的矛盾。紙甲等輕甲不僅用於戰事，宋仁宗康定元年（1040）「詔江南、淮南洲軍造紙甲三萬副」，而且還用於儀仗禮儀。

宋代鎧甲的另一重要用途就是禮儀甲。抑武崇文，帶來軍事方面的弱化，但是檢閱軍隊的禮儀鎧甲則更趨繁榮，用花架子的檢閱來彌補軍事上的失利，戰場的廝殺。既然是依仗甲，那就要講究美觀，產生效果，以此滿足心理的失衡。

宋代有專門的儀仗隊，稱之為「五色介冑」，《宋史·儀衛志六》記載：「甲以布為裏，黃絁表之，青綠畫為甲文（紋），紅錦褖，青絁為下帬，絳韋為絡，金銅鈚，長短至膝。前膺為人面二，自背連膺，纏以錦騰蛇（錦帶）」，[10]外表裝飾十分華麗。宋代儀衛中的軍士所穿甲冑，形式是仿軍士的，只是用黃絁（粗帛）為面和以布作裡子，以青綠畫成甲葉的紋樣，並加紅錦緣邊，以青絁為下裙，紅皮為絡帶，長短至膝，前胸繪有人面目，自背後至前胸纏以錦帶，並且有五色彩裝。[11]

《東京夢華錄》卷十記載了皇帝駕行儀衛的出現及其禮儀鎧甲穿著情況。「次日五更，攝大宗伯執牌奏『中嚴外辦』，鐵騎前導番袞，自三更時，相續而行。象七頭，各以文錦被其身，金蓮花座安其背，金彎籠絡其腦，錦衣人跨其頸。次第高旗大扇，畫戟長矛，五色介冑。跨馬之士，或小帽錦繡抹額者，或黑漆圓頂幞頭者，或以皮如兜鍪者，或漆皮如犀斗而籠巾者，或衣紅黃罨畫錦繡之服者，或衣純青純皂以至鞋袴皆青黑者，或裹交腳幞頭者，或以錦為繩如蛇而繞繫其身者，或數十人唱引持大旗而過者，或執大斧者、胯劍者、執銳牌者、持鐙棒者，或持竿上懸豹尾者，或持短杵者。其矛戟皆綴五色結帶銅鐸，其旗扇皆畫以龍、或虎、或雲彩、或山河。又有旗高五丈，謂之『次黃龍』。駕詣太廟青城，並先到立齋宮前，叉竿舍索旗坐，

9　明·朱國禎著，繆宏點校，《湧幢小品》，北京：文化藝術出版社，1998，頁266–267。

10　元·脫脫等撰，《宋史》點校本，北京：中華書局，2017，頁3470。

11　周錫保，《中國古代服飾史》，北京：中國戲劇出版社，1996，頁315。

約百餘人。或有交腳幞頭、胯劍、足靴如四直使者千百數，不可名狀。餘諸司祗應人，皆錦襖。諸班直、親從、親事官，皆帽子、結帶、紅錦，或紅羅上紫團答戲獅子、短後打甲背子，執御從物。御龍直皆真珠結絡短頂頭巾、紫上雜色小花繡衫、金束帶、看帶、絲鞋。天武官皆頂朱漆金裝笠子、紅上團花背子。三衙并帶御器械官，皆小帽、背子或紫繡戰袍，跨馬前導。千乘萬騎，出宣德門，由景靈宮太廟。」[12]這段文字記述全面，資訊很豐富，侍衛、隨從的制服都很精美，色彩多樣，舉大纛、持長矛的侍衛著五色介冑，騎馬的侍從、武士所戴兜鍪（頭盔）是皮製品，不是金屬製造。班直、親事等官員則是文官打扮，天武官、三衙門並帶御器官或者穿背子或者著紫繡戰袍，戰袍綴有甲片。

宋代鎧甲的顏色，《宋史·儀衛志》記載：有黃、青、朱、白、黑、金、銀等色，至於儀仗用的絹甲，色彩比唐代更加豐富。元豐後公服改為四品以上紫色，六品以上緋色，九品以上綠色，時服則是以各種不同的織錦裡區分品級，經常變化。將士的服色，除了九品制官服顏色不能直接使用外，其餘各色都能使用，而以青、白、朱、黑、黃（淡黃色不能用）為主要色彩。腰帶的帶鞓只有飾金、玉帶銙時才能用紅色，一般都用黑色。

漂亮、美觀的輕型鎧甲，被大量運用到禮儀檢閱中。在威武的軍號、戰鼓聲中，宋代的統帥穿著精緻、華美的鎧甲，向同樣穿著五色斑斕色彩禮儀鎧甲的將士們，揮手致意。將士們也回應著，歡呼聲一片，此起彼落，威武雄壯，氣勢軒昂。美是美了，效果也有了，也風光過了，但是這樣只在檢閱場上威風凜凜的軍隊，在與西夏、遼金交戰時，是否也能那麼勇猛呢？只有穿越到大宋時代，問一下當年大宋的統帥、將領們了。

不是說宋代禮儀鎧甲只是花拳繡腿，沒有實用性。宋代的「五色介冑」仍然是可以實戰的鎧甲，只是更側重外觀的美化。宋代皇帝為了保自己的皇位，採取抑武崇文的國策，發展了文化不假，卻忽視了軍事力量的建設。只有幾個將士的「怒髮衝冠」，「壯懷激烈」，於事無補，不能改變軍事力量的對比，以及國家邊界的安寧，只能是「白了少年頭，空悲切」！

12　宋·孟元老撰，王永寬注譯，《東京夢華錄》，鄭州：中州古籍出版社，2018，頁181。

五、元代儀仗儀衛戎服色彩豐富

　　元代禮儀鎧甲分為儀仗與儀衛兩部分，所穿戎服、鎧甲，不僅款式多，服色更是豐富。《元史・輿服志三》記載，殿下執事，「殿外將軍一人，宇下護尉屬焉。宿直將軍一人，黃麾立仗及殿下護尉屬焉。右無常官，凡朝會，則以近侍重臣攝之。服白帽，白衲襖，行縢，履襪。」[13]殿下旗杖，「左前列，建天下太平旗第一，牙門旗第二，每旗執者一人，護者四人，皆五色緋巾，五色紵生色寶相花袍，勒帛，雲頭靴，執人佩劍，加弓矢。後屏五人，執稍朱兜鍪，朱甲，雲頭靴。……左次三列青龍旗第五，執者一人，黃紵巾，黃紵生色寶相花袍，勒帛，花靴，佩劍；護者二人，朱白二色紵巾，二色紵生色寶相花袍，勒帛，花靴，佩劍；加弓矢。天王旗第六，執者一人，巾服同上；護者二人，青白二色紵巾二色，二色生色寶相花袍，花靴，佩劍，加弓矢。」[14]所在崗位不同，服色、兜鍪的色彩也不同。儀仗人員還有服朱兜鍪、朱甲，白兜鍪、白甲，黃兜鍪、黃甲；青兜鍪、青甲；紫兜鍪、紫甲等。

　　紅、黃、白、青、紫，以及緋色，在元代的儀衛武士的服飾中都有使用。元代儀仗還有多種服色搭配使用的情況。《元史・輿服志二》記載：「危宿旗，青質，赤火焰腳，畫神人，虎首，金甲，衣朱服，貔皮汗胯，青戴，烏韡（靴）。……壁宿旗，青質，赤火焰腳，繪神人為女子形，被髮，朱服，皂襴，綠帶，白裳，烏舄。……奎宿旗，青質，赤火焰腳，繪神人，狼首，朱服，金甲，綠包肚，白汗胯，黃帶，烏韡，杖劍。」[15]從史籍記載中，可以看出元代對於儀仗、儀衛服飾的講究。元代政府對於鎧甲製作及其工匠是非常重視的，才有能工巧匠為蒙元軍團製造出優良的兵器與鎧甲，加強了軍團的戰鬥力。

　　蒙元軍團曾經橫掃歐亞大陸，人們記住了蒙元騎士的威猛與兇殘，野蠻衝擊文明，而讓人們忽略了蒙元時期儀仗、儀衛武士及其活動的禮儀另一面。

13　明・宋濂等撰，《元史》點校本，北京：中華書局，2017，頁 1998。
14　明・宋濂等撰，《元史》點校本，北京：中華書局，2017，頁 2001–2002。
15　明・宋濂等撰，《元史》點校本，北京：中華書局，2017，頁 1964–1965。

六、明代儀仗甲制度化

中國在元朝時期版圖最大，已經深入歐洲，強大的歐洲竟然敵不過元代強悍的騎兵。但是強大的元代騎兵也有衰退的時候，終於被元末的各路起義軍消滅。

取代元朝而立的大明王朝在軍隊的鎧甲方面有什麼特點呢？

明代將帥軍戎服，形制如同唐代的窄袖寬袍，袍子無領、無扣、右衽，裹襟與外襟在前身重疊時大幅交叉，以勒帛和腰帶在胸前和腰部繫束，戴巾或幞頭。這種軍戎服多為品級較高的將帥服用。低級軍官軍戎服，短後衣與缺胯袍，襯於鎧甲內，服短後衣穿鎧甲，一般只穿身甲和腿裙，戴鳳翅盔、幞頭、巾、小冠。後一種軍戎服，也是侍衛、儀仗的服飾。

《明會典》記載：明代甲冑種類有齊腰甲、柳葉甲、長身甲、魚鱗甲、曳撒甲、圓領甲等，多數甲以鋼鐵為材料。明初的鎧甲以北宋鎧甲為形制，還採用了唐代、五代的式樣。明代有一種鐵網甲，不再是環環相扣，而是網狀聯接，來源於蒙古人改良的鎖子甲。鎖子甲在漢代就出現了，但是沒有得到普及。一直到元代，才得以廣泛使用。明代新式鎖子甲逐漸形成中國特色，「環與環不再無限延伸為整衣，而是平面地構成一個個方塊狀部件，然後附著在一塊塊甲襯上，形成中國甲傳統的組成單元，如披縛、胸甲、背甲、腿裙等。」[16]

明代軍戎服裝比較完備，自上而下有鐵盔、身甲、遮臂、下裙、衛足。多以鋼鐵為之，堅固耐用上體甲衣，有兩種，一種是直領對襟式，類似清代的馬褂式；另一種是圓領，非大襟式，類似近代的衛生衣。

明代是重型甲和輕型甲地位交替的時期。重型甲穿著笨拙，不便於實戰，逐漸被淘汰。輕型甲──綿甲應運而生。綿甲材料柔軟、輕巧，在其表面綴有大量的銅甲泡和鐵甲泡，因此輕便，靈巧，沾濕後還可以抵禦初級火器的射擊。

實戰的鎧甲多用鋼鐵打造，分量不輕。軍士從戎身荷鎖甲、戰裙、遮

16　凱風，《中國甲冑》，上海：上海古籍出版社，2006，頁158。

臂等具，其重四十五斤，鐵盔、鐵腦蓋重七斤，頓項、護心、鐵身重五斤。據《明會典》記載：青布鐵甲，每副用鐵四十斤八兩。雖然將士都有好的體力，也禁不住幾場戰鬥下來的消耗。相對於前方浴血奮戰的將士，留在京城、皇宮的禁衛軍就輕鬆多了，沒有戰鬥廝殺中你死我活，沒有邊關塵土的侵襲，身穿的鎧甲也較前線將士美觀，輕便。

鎧甲的重是為了增加抗衝擊力，保護性強，但是在分量不輕，安全保護的前提下，明代的鎧甲在設計、製作中也注意了時尚化。通過一些領子的設計、變化，體現鎧甲的時尚元素。[17] 2006年，在南京將軍山沐昂（明代黔甯王沐英第三子）墓出土了一套鐵質盔甲，其形制完整，有頭盔、護耳，胸甲、腿甲，從上到下「全副武裝」。這套鐵甲有9個部分組成，白上而下，依次是：兜鍪、護耳、護頸、肩甲、身甲、胸部加強甲、前甲、胳臂甲、腿甲。領口部分則設計成潮味十足的「V字領」，以方便頭頸不為活動；護耳是鏤空式，很潮，很時尚。[18]

明代的布面甲從元代繼承而來，製作方法分為兩種，一種以布為面裡，中間綴以鐵甲，表面釘甲釘；另一種稱綿甲，《湧幢小品》卷十二記載：「綿甲以棉花七斤，用布縫如夾襖，兩臂過肩五寸，下長掩膝，粗線逐行橫直縫緊，入水浸透，取起鋪地，用腳踹實，以不胖脹為度。曬乾收用，見雨不重，黴黲不盡，鳥銃不能大傷。」[19]綿甲雖然以棉布、棉布為之，但是經過特殊工藝處理，其抗衝擊性還是挺強的，鳥銃都不能擊穿。

比布面甲更為輕便的是罩甲。罩甲出現於明代正德年間，也分為兩種：一種用甲片編成，形如對襟短褂，有腿裙而無披膊；另一種純用布為裡面，中間不敷甲片。（圖27-4）明代已經有面甲出現，其中兩款分別叫金貌臉和龍鱗臉，前者用銅鑄造成面具，面具上彩繪，裡面襯棉；後者用牛皮為面具，外鑲銅鱗片。

明代的鎧甲以金、銀、黑色為主，明洪武初年，守邊軍士著綿襖，旗

17　黃強，〈明代軍服時尚更實用〉，《南京日報》，2015年3月4日），第A12版。

18　黃強，《服飾禮儀》，南京：南京大學出版社，2015，頁62。

19　明‧朱國禎著，繆宏點校，《湧幢小品》，北京：文化藝術出版社，1998，頁266。

圖 27-4 明代〈出警入蹕圖〉

手、衛軍、力士都穿紅絆襖，這種戰襖有紅、紫、青、黃色四種服色，作為軍士不同兵種（職能）的區別。後期的綿甲以緞布為冕，色彩較多，有青布甲、黃罩甲、青白綿布甲、盔、巾的顏色也多種多樣，幞頭仍是黑色。戎服紅色為主，有紅笠軍帽，如正德年間設東西兩官廳，都督江彬戴紅笠。《明史·輿服志二》說，戎服因「武事尚威烈，故色純用赤」，[20]間以紫、青、黃、白等作為配色。

　　色彩鮮豔的鎧甲，具有明顯的識別性，在交戰中有利於調兵遣將，以色彩區別作用於不同任務的戰鬥部隊。惡劣的環境，劇烈的戰鬥，讓將士們身披塵土，血染戰袍。每一場戰鬥下來，何嘗不是屍骨遍野。看到已經變色的戰袍，將士們都難掩傷感，為戰鬥勝利而歡呼，為能活著回來而慶幸，也為犧牲疆場的同伴而悲哀。前方將士的拚搏，換來了後方的安寧，即便是短暫的安穩。意志逐漸衰落，生活越趨腐敗的帝王，何嘗憐惜前方的將士？明中葉的皇帝一個比一個腐敗，一個比一個無能，甚至長期不上朝不過問朝政，朝綱鬆弛，奸臣當道，國力下降，軍隊戰鬥力減退。

　　明代重視軍事檢閱和禮儀儀式，鑾駕行進，會有一群持槍荷彈的武士

20　清·張廷玉等撰，《明史》點校本，北京：中華書局，2016，頁1620。

隨行，聲勢很大，場面壯觀。明代有專門的禮儀鎧甲，檢閱軍隊或進行禮儀展示時，從事儀衛活動的侍衛官戴鳳翅盔、鎖子甲，錦衣衛將軍戴金盔甲，將軍著紅盔青甲、金盔甲、紅皮盔戧金甲和描銀甲。將軍、錦衣衛都腰懸金牌，持弓箭矢、佩刀，執金瓜、叉、槍。[21] 禮儀鎧甲色彩鮮豔，形式多樣；兵器珵光瓦亮，在陽光下閃著金光、銀光；將軍、軍士，儀錶堂堂；其氣勢壯闊，威風凜凜。

君王、將帥檢閱軍隊，歷朝歷代都存在，這也是軍隊的一種慣例，可以壯軍威，鼓士氣。戰事緊張時，軍隊出征前需要檢閱；戰鬥大捷，軍隊凱旋，也需要檢閱。由此，在軍隊中形成了一定的軍戎服飾與禮儀程式。

但是好看不能當飯，儀仗鎧甲再漂亮，也只是一種形式的美。不是說明代儀仗鎧甲是虛的，假的，也還是真鎧甲，也能在打仗中使用，還有高科技含量。只是使用的不當，對於一個腐敗、衰落的王朝來說，強大的軍隊也會有不堪一擊的時候，政體的腐敗，軍隊就會成為一盤散沙，一觸崩潰。

從明代儀仗鎧甲的制度化，美觀化，到數百萬的軍隊竟然抵擋不過十幾萬人的滿清軍隊的侵襲，最終江山易主，還不能給我們深刻的啟示嗎？

七、清代帝王鎧甲主要用於檢閱

清朝統治者非常重視鎧甲，因為他們的先祖居住在白山黑水之間，靠武功起家。女真首領努爾哈赤憑藉祖傳的「十三副鎧甲」，打出了一片江山，滿族原本是馬上民族，擅長馬上搏鬥，馬上奪江山，自然對鎧甲重視。

據《清會典》記載，清代甲冑分為明甲、暗甲、鐵甲和綿甲等幾種。前三種屬於帶甲片的鎧甲，多指鎖子甲，即鐵甲；後一種則是布面甲，不用甲片，以棉絮為裡，即採用縫製厚實的布質纖維層，表面綴有甲泡，以此阻擋弓矢的。明甲與暗甲其實都是鐵甲，甲片露於表面的稱明甲，甲片綴於裡面、中間的稱暗甲，也就是元、明時期流行的布面甲。

清代中期，沉重的鎧甲不受歡迎，綿甲大行其道，受到將士們的青睞。

21　周錫保，《中國古代服飾史》，北京：中國戲劇出版社，1996，頁440。

清代鎧甲中後期多為綿甲，以緞布
為面，因此顏色較多。早期的八旗
以紅、白、橘黃、藍為基本色，配
上相互錯開的四色鑲邊，組成八旗
服色，並根據服色確定旗名。八旗
的鎧甲顏色也各不相同，正黃旗通
身黃色，鑲黃旗黃地紅邊，正白旗
通身白色，鑲白旗白地紅邊，正紅
旗通身紅色，鑲紅旗紅地白邊，正
藍旗通身藍色，鑲藍旗藍地紅邊。
武官九品暗甲、綿甲上還用彩線繡
一蟒雲、蓮花燈圖案，胄的頓項和
護領則隨衣甲或用石青色，胄頂髹
黑漆。

圖 27-5 乾隆織金緞萬字銅釘綿盔甲
（北京故宮博物院藏）

　　清代帝王的鎧甲除了御駕親
征的實用保護之外，也有專用於檢
閱的鎧。（圖27–5）清代前期帝王
的鎧甲實用強，例如清太祖努爾哈
赤都是親臨前線，指揮作戰。到了
清代中後期，皇帝御駕親征也只是形式上的親征，有禁衛部隊層層保護，非
常安全，盔甲起初的保護性功能逐漸消失，此時的皇帝盔甲更注重外觀的華
美、裝飾性。如乾隆征戰鎧甲、乾隆金銀珠雲龍紋甲胄、乾隆鎖子錦金葉盔
甲等。鎖子錦金葉盔甲採用上衣下裳式，明黃緞人字紋織金鎖子錦冕，牛皮
盔，髹黑漆，漆面飾金瓔珞，金獅頭和梵文，上衣前胸懸一圓形護心鏡。[22]

　　北京故宮博物院保留著清代乾隆皇帝檢閱時所穿的大閱甲，如明黃緞繡
五彩朵雲金龍紋和海水江崖紋的綿大閱甲。[23]此甲屬於禮儀鎧甲，甲的周身採

22　魏兵，《中國兵器甲冑圖典》，北京：中華書局，2011，頁308–310。

23　嚴勇、房宏俊、殷安妮主編，《清宮服飾圖典》，北京：紫禁城出版社，2010，頁
　　185。

用了很多黃金材料，用料考究，製作精美，凸起的紋樣具有浮雕的效果，彩雲金龍等紋飾，彰顯出皇帝的至尊與威嚴。

《大清會典圖》中清代12種鎧甲，排在第一位的就是皇帝大閱鎧甲，由此說明清代對於皇帝大閱（檢閱）是非常重視的，其所穿戎裝也是專門用於檢閱軍隊的。其他的11種鎧甲，護軍校、驍騎校、前鋒、護軍等禁衛武官所穿的鎧甲，均為綿甲，它們主要出現在皇帝大閱這一特定場合，也是禮儀鎧甲。

從工藝生產上說，清代的甲冑已經非常完備，堅固耐用，但是由於清政府的腐敗，盔甲再堅固也抵擋不住船堅炮利的轟擊，面對西方列強，面對經過明治維新已由弱變強的小日本，中國軍隊已無法與他們抗衡。曾經擁有世界上最強軍艦的北洋水師，在鴨綠江口大東溝附近海域（今遼寧省東港市）一戰，一敗塗地，最後北洋水師被日本侵略軍堵在劉公島，威海衛海軍基地失陷，北洋水師全軍覆滅。陸地上的中國軍隊，面對人數遠遠少於自己的外國軍隊，不戰自敗，丟盔棄甲。打仗靠軍隊，靠武器，但是更靠人。沒有將領的智慧，將領們不怕死的精神，善於打仗的智謀，再先進的武器也會無英雄用武之地。鎧甲用來保護將士身體，目的是殺敵，但是軍隊腐敗了，軍人沒有了鬥志，再好的鎧甲也失去了意義。

清代的崛起，靠武功，弱小的滿族打敗了大明王朝，十多萬人的軍隊橫掃中原大地。到了清代末年，曾經強盛的清朝軍隊又敗在了自己的腐敗之下。鎧甲越來越美觀，帝王的鎧甲裝飾上黃金、珠寶，富麗堂皇，轉化為禮儀的鎧甲喪失了戰鬥的作用，享受安逸。鎧甲的戰鬥精神沒有了，人的精神也頹廢了，落到個被挨打的份。

從鎧甲的興起，壯大，到禮儀鎧甲的美觀，威武，其實我們可以得出這樣的結論：鎧甲是物，而貫穿在鎧甲中必須有人的精神，強大的民族，強盛的軍隊，一定要有精神來支撐，必須有一種鬥志來統攝，人強則軍隊強，鎧甲就能穿出威風，穿出精氣神，在戰鬥中才能勇往直前，戰無不勝攻無不克。

第二十八章　共覆三衣中夜寒——袈裟

　　中國古代服飾制度非常嚴格，官員穿戴與平頭百姓的穿戴是有很大區別的。官員之官服，按照不同的用途分別，上朝有朝服，家居有燕服。平民百姓自然也有自己的服裝，除了服色、圖案的禁忌以外，並不十分嚴格。對於特殊群體的僧人道士來說，也有專屬於他們的僧服、道袍。

　　佛教傳入中國，受到中華文化影響，入鄉隨俗，與印度原始佛教已有區別，禪宗更是漢化的佛教。教義變化了，中國僧人的服裝也與印度僧侶有所不同。大致上中國僧人服裝分為兩類：一類是常服，就是為了禦寒，在漢族原有服裝基礎上，稍微改變其式樣而成為固定的僧服，屬於僧人日常穿著，緇衣、僧袍之類；另一類是法服，只在法會佛事期間穿著的，如袈裟之類。

一、袈裟形制與顏色

　　袈裟，梵語kasaya的音譯。袈裟是由許多長方形小塊不片拼綴而成的僧人法衣。從衣，從色以彰名。意思是不正色、壞色、染色。《四分律》曰：「一切上色服不得蓄，當壞作迦沙色，今略梵語也，又名壞色。」袈裟別名很多，有稱離染服、出世服、無垢衣、蓮花衣、田相衣、消瘦衣、離塵服、去穢衣等等。寬忍法師論述：《賢愚經》說出世服，《幻三昧經》說無垢衣，又名忍辱鎧；因為出淤泥而不染，又名蓮花衣；「又名幢相，謂不為邪所傾故，

又名田相衣，謂不為見者生惡故，又名消瘦衣，所謂著此衣煩惱消瘦故，又名離塵服、去穢衣，又名振起。」[1]袈裟，因為是由多條布縫成，又稱「雜碎衣」、百衲衣、衲衣。（圖28-1）

圖 28-1 唐代蹙金繡袈裟

袈裟通常有三種，貼身而穿的由五條布縫成的「五條衣」，穿於五條衣之上的；由七條布縫成的七條衣，以及穿在最外，類似大衣、披風；由九條至二十五條布縫成的九條衣。這三種僧衣又稱三衣。九條衣的袈裟係僧人正裝衣，上街托缽，奉詔進入皇宮時所穿。七條衣的袈裟為禮拜、聽經說法時所穿。五條衣的袈裟，為日常生活，以及就寢時所穿，類似中衣。

與普通人衣色不同的是，袈裟均以數種顏色配製或染色而成，不用原色，故稱不正色、壞色、染色，是與紅、黃等正色相區別的。所謂不正色即青、泥、木蘭等色，青亦作若青色，即銅青色；泥色亦作皂色、黑色、若黑色；木蘭色，亦作黃色，乾陀色、赤黑色，以木蘭樹皮之汁製成。

袈裟的服色，以赤黃二色為主，中國佛教中，漢魏之時多穿赤血色衣，後來又有緇衣、青衣、褐衣；唐宋時期朝廷賜紫衣、緋衣；元代僧人，主講穿紅袈裟、紅衣服，長老穿黃袈裟、黃衣服，其餘僧人穿茶褐色袈裟、茶褐色衣服。[2]

1　寬忍法師舉例：《賢愚經》說出世服，《幻三昧經》說無垢衣，又名忍辱鎧；因為出於泥而不染，又名蓮花衣；「又名幢相，謂不為邪所傾故，又名田相衣，謂不為見者生惡故，又名消瘦衣，所謂著此衣煩惱消瘦故，又名離塵服、去穢衣，又名振起。」寬忍法師，《佛教手冊》，北京：中國文史出版社，2002，頁171。
2　韓遠志，《元代衣食住行》插圖珍藏本，北京：中華書局，2016，頁38。

　　到了明代洪武初年，制定了僧侶的服色，規定禪僧穿色和青條玉色袈裟，講僧穿玉色和綠條淺紅色袈裟。《明史・輿服志三》記載：「洪武十四（1381）年定，禪僧，茶褐常服，青條玉色袈裟。講僧，玉色常服，綠條淺紅袈裟。教僧，皁常服，黑條淺紅袈裟。僧官如之。惟僧錄司官，袈裟，綠文及環皆飾以金。」[3] 又《竹窗二筆》中云：「衣則禪者褐色，講者藍色，律者黑色。」說的是禪宗衣褐色僧服，律宗衣黑色僧服。位於南京不遠的句容寶華山是律宗的祖庭，每當傳戒時住持仍著黑常服、紅袈裟，而求戒者則著黃常服、黑袈裟，這是明代遺留下來的舊制。明代僧衣顏色變化較頻，《山堂肆考》曰：「今制禪僧衣褐，講僧衣紅，瑜伽僧衣蔥白。」瑜伽宗的僧人有穿蔥白色僧衣。現在僧侶的常服大多是褐、黃、黑、灰四色。在北方有黃綠色，稱為湘色的。在此五色中又各任意深淺不一，沒有一定的規制。

　　袈裟以赤黃二色為主，古時袈裟也有多種顏色，隨常服的顏色而改變，《酉陽雜俎續集》卷六徵釋門衣事云：「其形如稻，其色如蓮。」又云：「赤麻白豆，若青若黑」。也就是說有類似黑色的袈裟。筆者曾看過一部電影，發現黑白條紋的袈裟，電影人或許是以此為依據，又進行了藝術加工。究其黑、白袈裟是如何搭配色彩的，沒有看到其他的記載，尤其是圖片記錄，我們一時也無法推斷。但是袈裟之中以朱紅色為最尊重則是事實。（圖28-2）

　　此外，還有華麗的金襴袈裟。所謂金襴袈裟就是在袈裟中，織入了金線。南北朝時期，由於佛教盛行，廣塑佛像，大量的金銀被用於廟宇、佛像之中，佛裝金身成為社會的時尚。流風所及，金還被用於帷、帳、旗、幡、服飾各方面。紡織業中撚金、繡、繪、串枝寶相花披肩由此產生，「隨後由佛身轉用到人身的披肩上。」[4] 按照佛教三寶之說，

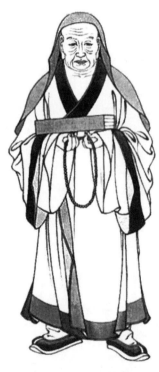

圖 28-2 元代僧袍畫像

　　3　清・張廷玉等撰，《明史》點校本，北京：中華書局，2016，頁 1656。

　　4　沈從文，《花花草草罈罈罐罐》，北京：外文出版社，1996，頁 102。

僧為 之寶，於是僧人禮服袈裟也開始加入織金工藝，有了金襴袈裟。

對於僧人禮服袈裟，製作中也很講究，唐代袈裟也用染纈（絲綢印花）工藝，仿水田方畋山水折紋，照唐宋習慣應該叫做「山水衲纈」。根據沈從文先生的觀察，敦煌壁畫反映晚唐時期的〈茅度義都聖圖〉中的羅漢僧徒披的袈裟就是身著染纈工藝製作的。[5]

袈裟為佛僧之標識。袈裟中尤其是九條衣是僧人的大禮服，遇到重大事件，如開光、灑淨、水陸法會等說法活動，以及進王宮，見尊長，乞討布施，必須穿它。

二、袈裟的神奇化

因為袈裟是僧人的象徵，民間傳聞往往將袈裟神奇化，一些小說，尤其是《西遊記》這樣影響廣大的文學作品，更是賦予了袈裟奇異的色彩，可以說對袈裟的神話起到了推波助瀾的作用。

下面我們就來看看《西遊記》中關於袈裟的故事。

《西遊記》第11回，唐太宗選高僧，選中唐僧，賜「五彩織金袈裟一件，毗盧帽一頂。」第12回，唐僧西行取經前，觀音菩薩贈送給唐僧九環錫仗和錦襴異寶袈裟。上面鑲嵌許多珠寶，「這袈裟是冰蠶造練抽絲的，巧匠翻騰為線。仙娥織就，神女機成，方方簇幅繡花縫。片片相幫堆錦蔲。玲瓏散碎鬥粧花，色亮飄光噴寶豔。穿上滿身紅霧繞，脫來一段綵雲飛……上有如意珠，摩尼珠，逼塵珠，定風珠；又有那紅瑪瑙、紫珊瑚、夜明珠、舍利子。」

小說從文學的角度描寫，渲染袈裟的珍貴，不足以全信。然而這件由觀音菩薩贈送的珍貴的袈裟，雖然給唐僧穿戴增添了無限風光，但是也給唐僧西行惹出過禍端，平增添許多麻煩。第16回〈觀音院僧謀寶貝　黑風山怪竊袈裟〉就記錄了因孫悟空好強鬥勝，展示袈裟惹出的一次劫難。

5　沈從文，《花花草草罈罈罐罐》，北京：外文出版社，1996，頁112。

　　話說唐僧師徒來到觀音院，寺院住持金池長老與孫悟空鬥嘴，比較法寶。

> 把个包袱解開，早有霞光迸迸，尚有兩層油紙裹定，……取出袈裟，抖開時，紅光滿室，彩氣盈庭，眾僧見了，無一箇不心懽口讚。真箇好袈裟，上頭有：千般巧妙明珠墜，萬樣稀奇佛寶攢，上下龍鬚鋪綵綺，兜羅四面錦沿邊。

　　錦襴袈裟彌足珍貴，讓以收藏袈裟為喜好的金池長老動了邪念，他在徒弟慫恿下，決定幹掉唐僧師徒，將袈裟占為己有。舍了那三間禪堂，放起火來，教他們欲走無門。連馬一塊焚之。沒想到金池長老的奸計早讓孫悟空知曉，孫悟空向托塔天王借來避火罩，護著唐僧、白馬、行李又將火引向禪房，結果一把大火燒掉了觀音院，金池長老也丟掉了卿卿性命。

　　最為神氣的袈裟故事是關於地藏菩薩袈裟罩九華山的傳說。傳說地藏菩薩本名金喬覺，是新羅的一位王子，來到中國修行，走到九華山，發現這裡很適合修行，就在此落坐。他在九華山傳法，當時無一塊之地。九華山當時屬於閔公私產，閔公樂善好施，問地藏菩薩要多大的地，地藏菩薩說要一塊袈裟之地，閔公尋思，一塊袈裟之地有多大，再大一些又何妨？哪知地藏菩薩展開袈裟，竟然覆蓋了整座九華山，施主知道是菩薩度化，慷慨地將整個九華山施出來作為菩薩的道場。按照《悲華經》的記載：

> 佛于寶藏殿前發願成佛時，袈裟有五種功德。一者入我法中，犯重邪見等，於一念中，敬心尊重，必於三乘受記。二者，天龍人鬼，若能敬此袈裟少分，即得三乘不退。三者，若有鬼神諸人，得袈裟乃至四寸，飲食充足。四者，若眾生共相違背，念袈裟力，尋生悲心。五者，若持此少分，恭敬尊重，常得勝地。

　　近代著名僧人八指頭陀有詩詠及袈裟「數行鄉淚落袈裟」（〈航海三首〉）。

三、袈裟的象徵

袈裟其實就是僧人的法服，是僧人標誌的象徵，就其本身而言，並沒有什麼神氣的力量。它的神氣力量完全是後人附加給他的。不過從標誌和等級的功能方面來講，袈裟象徵著僧人的地位與權利。

唐顯慶三年（657），唐太宗時期王玄第三次出使印度，根據《法苑珠林》記載，此行的任務之一是送佛袈裟。

禪宗六祖惠能得到弘忍的真傳，傳給他達摩祖師從印度來中國傳法時帶來的寶衣，即象徵宗派地位的袈裟。傳其法衣，表示惠能就是禪宗的正宗傳人。並叮囑惠能連夜離開寺院，因為當時惠能只是寺院一個春米的普通僧人，傳其法衣，惟恐別人不服，惹來殺身之禍。[6]慧能後來被神秀一派的追殺，躲過追殺後，南下在廣州法性寺（今光孝寺）剃度，正式出家受戒，廣召四方徒眾，被尊為六祖大師，開禪宗南宗一派。神秀一派之所以要追殺慧能，讓他交出弘忍大師傳授給他的袈裟，在於這件袈裟象徵著達摩的衣缽，誰擁有它，就表示他得到了達摩的真傳，授其衣缽。

武則天執政時，武則天寵信拜禪宗北宗神秀為國師，神秀推薦惠能，武則天派專使往請惠能，惠能知道有危險，託病不去。武則天開口要傳法的木棉袈裟，惠能只能交出。武則天將這件袈裟轉給智銑禪師（五祖弘忍十弟子之一），另給惠能一件袈裟及絹五百匹，作為報酬。武則天的目的也是企圖通過法衣袈裟的轉交，使神秀一派成為禪宗正宗。惠能換的袈裟，依然當做達摩傳法的袈裟，表示自己正統所在。[7]這時的惠能已經自立門派，有了較大的勢力。智銑得到袈裟法衣，怕被劫殺，小心謹慎，深藏不露，一直到臨死前才秘密傳授給繼承人。到了惠能傳法時，有感於自己的經歷，授法而不授衣。

袈裟的穿戴也有規矩，嚴格的講，袈裟穿戴的方法應是披著。通常有通

6　傳給惠能的法衣，據說是達摩祖師從印度帶來的，當時在中原一帶傳播禪學，遇到慧可，傳授《楞伽經》四卷，並傳給他衣缽，作為嫡傳的憑證。此後，慧可將衣缽傳給僧璨，僧璨又傳給道信，道信傳給了弘忍，由弘忍傳給惠能。

7　吳平，《禪宗祖師慧能》，南昌：江西人民出版社，1996，頁22。

披左右肩之通肩式和露右肩披左肩之偏袒式兩種。對佛及師僧供養時，偏袒右肩而著，若外出遊行或入俗舍時，通肩而著。《五分律》卷二十記載，根據時宜，允許反翻袈裟。《大比丘三千威儀》卷上則記載，遇到無塔寺、無比丘僧、盜賊、國君不樂道等四種情況，僧人可以不披袈裟。這就是說，儘管佛家對袈裟的要求甚嚴，僧人必須嚴恪守儀規，否則就是對佛、菩薩的不敬，但是佛教又是變通、圓潤的，允許在特殊情況下，採取靈活、變通的方法。換言之，只要心中有佛，處處修行，就行了。

袈裟是僧人的象徵，也是僧人的禮服，遇到重大法事活動時穿著。（圖28-3）而且袈裟是僧人身分、地位的象徵。但是對於大多數僧人來說，他們是沒有袈裟穿的，換言之，是沒有資格穿戴袈裟。那麼，普通僧人穿什麼呢？穿僧袍，也叫方袍，也就是大家稱的海青。

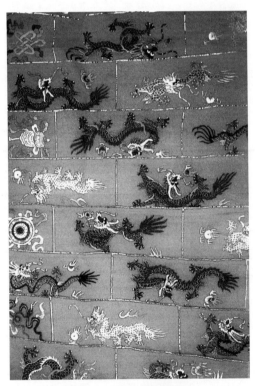

圖 28-3 清代手繡袈裟
（雲南昆明圓通禪寺藏）

海青之名來源於李白的詩歌「翩翩舞廣袖，似鳥海東來。」海東是一種生活在北方的雕，又名海東青，傳說海青展翅飛翔，類似廣袖翩翩。海青通常穿在僧人外面，屬於僧人的常服。南唐劉崇遠《金華子》記載「南朝眾寺，方袍且多，其中必有妙通易道者。」海青的式樣脫胎於古代的冠服，圓領方襟，腰寬袖大。其領用三層布片複疊而成，稱為三寶領，在衣領的前面中段，密密地縫著五十三條藍色線條，表示善財童子五十三參之意。

海青的顏色，通常以青黑色為主，只有少數各位崇高的長老，如方丈、首座才能穿黃褐色的海青。

第二十九章　融香拂席霓裳動──戲服

　　特殊階層、群體，有特殊或專屬的服飾，正如皇帝穿龍袍，高官大員穿蟒服，品級官員穿補子，不可僭越。龍袍屬於特殊服裝，補服屬於專屬服裝。而和尚的袈裟專屬僧人這個群體所穿，其他群體是不能穿戴的。在服裝的分類中，還有一種專門的服飾，屬於演藝人員所有，在特點場合（舞臺上）使用，這就是本章所說的戲服。

　　戲服，也就是演戲所用的專用服裝，藝人稱之為「行當」。清代李斗《揚州畫舫錄》戲具謂之行頭行頭分衣盔雜把四箱。在戲曲史上又有江湖行當、內班行當、私房行當、官中行當等名目。本章所說的戲服主要指京劇服飾，其針對性除特別說明的，專指京劇服裝。

一、戲服的產生

　　京劇是形成於道光、光緒年間的一種戲曲劇種，其前身為徽劇，通稱皮簧戲，同治、光緒兩朝最為盛行。光緒、宣統年間，北京皮簧戲在上海演出，因京班所唱皮簧戲與同出一源的，安徽皮簧戲聲腔不同，而且動聽悅耳，人們遂稱之為「京調」。[1]

[1] 馬彥祥、鈕驃、蘇移，〈京劇〉，《中國大百科全書‧戲曲曲藝》，北京：中國大百科全書出版社，1985，頁158。

　　戲劇雖然表現了歷朝歷代的故事，但是畢竟是唱戲、演戲，與歷史的真實還是有很大的差別的。戲劇是通過唱、唸、做、打等多種表現手段來創造舞臺形象，因為是表演藝術，它必須在舞臺這個有限的空間和一次演出的有限時間內表現出戲裡的生活圖像，因此戲劇是來源於生活，又高於生活的一種藝術形式。要達到這樣的表現要求，京劇的服飾就必須適應這個需要，尤其是中國有著豐富的歷史，而這些歷史題材常常為中國戲曲所採用，可以說京劇的絕大多數劇碼都是以歷史為題材的。因此，就形成了這樣的風格，京劇的角色穿戴相來不以嚴格的朝代來劃分，使用適應表現的內容，創作者（包括表演者）、觀眾也會輕視戲曲中人物的穿戴，而更關注的是劇情和劇中人物傳遞出的思想內涵。因此，京劇的服飾就有了這樣的特點，「基本上以時代比較近的明代服飾為基礎，參酌唐、宋、元、清四各朝代的服制加以創造，主要是從有助於表演動作和舞臺色彩的美觀出發。」[2]也即「非漢非唐，非宋非明，卻有亦漢亦唐，亦宋亦明，不限時代，不分季節地使用。」[3]儘管如此，並不表明京劇的服飾就是一個非常混亂，鬍子眉毛一把抓的大雜燴，沒有分別。既然是藝術，也要講究人物、情節的區別，而京劇也有一套程式化的東西，尤其在人物等方面，可以說京劇中的人物身分、職位、年齡的不同，主要是通過妝扮來強化的，這個妝扮就分為兩個部分，一是臉部化妝，即通常說的臉譜，另一個就是衣著打扮，即戲曲服裝，京劇的服飾，在式樣、色彩、圖案上也有嚴格的區分。

　　何以出現這樣的雜揉多朝服飾的情況呢？筆者以為：第一，與中國京劇的寫意風格有關。京劇的舞臺表演是抽象的，《打漁殺家》一根船槳代表著江水、漁船，《長坂坡》張飛的兵器一橫，表示的是千軍萬馬。（圖29–1）《群英會》

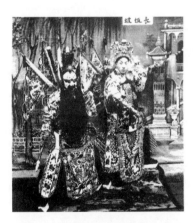

圖 29-1 京劇《長坂坡》中楊小樓、錢金福扮演趙雲、張飛。（摘自《中國大百科全書·戲曲曲藝》）

2　馬彥祥、鈕驃、蘇移，〈京劇〉，《中國大百科全書·戲曲曲藝》，北京：中國大百科全書出版社，1985，頁158。

3　王維堤，《中國服飾文化》，上海：上海古籍出版社，2001，頁139。

第一場，舞臺上擺著大帳和桌椅，並不說明具體環境，因此，黃蓋和甘寧可以在大帳前起霸。《三岔口》滿臺大亮卻要表現摸黑廝打的場面。這種抽象寫意的風格，通過演員的虛擬動作，可以從一個環境進入另一個環境，甚至進行上下五千年的時空轉換，「人行千里路」、「馬過萬重山」，只要一個圓場，一場趟馬就可以表現。舞臺空間觀念上的超脫性，尤其京劇強調的是意境的營造，要求服飾也能夠適應多個時空的轉換和場景的變更，寫實的手法顯然不適合京劇。

第二，京劇的題材，雖然有許多時間的概念，但是也有許多故事，淡化了時間的概念。演戲要具象，有場景，而不能像小說、文章那樣天馬行空。當故事的時間淡化了以後，無法尋找一一對應的歷史，尤其是京劇由皮簧戲演變而來，歷史不過幾百年，如何在這幾百年的戲裝中表現題材，因此，對戲服的要求也就淡化了時間的概念。

第三，演員演戲重在表現故事。受到演出條件的制約，一個戲班、一個演員要演出多臺戲，而這些戲劇題材，表現的內容是多個朝代的，而生活中的服飾即使在同一朝代，因為年代的不同，也會有很大的變化。

因此，戲服不同於現實中的服裝，它也屬於寫意的一種，不是歷史的再現，而是藝術的提煉（創作），講究的是視覺效果，需要的是用人們通俗易懂，一看就能分別出來的等級標誌來明確戲劇中人物身分的表現手法。

所謂不是歷史的再現，就是說戲劇中的許多人物的穿戴，並不是歷史生活中真實的穿戴，如《追韓信》中的蕭何是漢朝開國丞相，位極人臣，按照後來的說法，是朝中一品，戲劇中他穿戴的服裝是蟒袍。而實際的歷史漢代丞相儘管地位很高，但是並不穿蟒袍，因為蟒袍是明清時期的產物。[4]如果按照歷史的真實性來追究的話，這樣的穿戴就不倫不類，鬧出了關公戰秦瓊的笑話。因為明代的歷史離我們較近，人們對補服品官制度印象深刻，用穿戴補服、蟒袍來區別官員大小，或者說識別劇中人物身分一目了然。

所謂視覺效果，最初劇本的創作者也知道漢代沒有蟒袍，但是為了讓人物一出場，通過穿衣打扮就能夠知道大致的身分，必須用人們都熟悉的服飾

4　黃強，《中國服飾畫史》，天津：百花文藝出版社，2007，頁150。

來「約定俗成」。明清時期的服飾有嚴格的規定，以補服來明確等級，使封建社會的服飾等級達到巔峰。因為明清時期的蟒袍為顯貴之服，非特賜不可以穿，官員以穿蟒服為榮，為尊。因此蟒服代表著權力，代表著尊貴，代表著權力，在這樣的背景下，戲劇的服裝以蟒服來表示丞相等高官的身分也在情理之中。

其實不僅戲劇有這樣的習慣觀念，在世俗百姓的眼睛中，同樣存在著習慣認識，大紅色表示高官，黑色代表低級的官吏，古詩說的好「滿朝朱紫貴，盡是讀書人」「遍身羅綺者，不是養蠶人，」穿黑色的都是低等級的官吏，所謂皂隸等等。[5]

二、戲服的特點

但是服飾史中的等級規定，以及戲劇中的種種原因，並不表示戲服是沒有規章，任意為之的。生活中的服飾等級在戲服同樣得到了鮮明的體現，為了防止藝人的「僭越」，宋代統治者規定了生活中的藝人服裝「倡優之賤，不得與貴者並麗。此法一正，名分自明。」[6]並且對舞臺上的服裝也有種種限制，所以，戲曲中的帝王從未穿戴過真正的龍袍，而只是用黃色蟒袍來代替。戲服除了上述的特點外，與歷史的真實性有差別，它其實也是有自己的獨特性的，也就是戲服的體系和特點。

戲服有這樣的特點，一是程序化，二是臉譜化。程序化的表現就是上至皇帝，下至奴婢，都有與他身分相配套的服飾。

戲服來源於生活，又不同於生活。與生活中的服飾相比，它更注意裝飾性，也很注意整體的協調性。「傳統的戲曲服裝的特點在於它的裝飾性、誇張性與可舞性，而且角色的行當和服裝的程式化關係密切。」[7]作為舞臺表演的京劇戲服，固然有它豐富、多樣的特點，但是如果與現實生活中的服飾

5　黃強，〈中國古代崇尚顏色略說〉，《江蘇教育學院學報》，1991.2，頁85–86。

6　元·脫脫等撰，《宋史》點校本，（北京：中華書局，2017，頁3577。

7　孫浩然，〈舞臺服裝〉，《中國大百科全書·戲劇》，北京：中國大百科全書出版社，北京，1992，頁407。

比較，在品種、款式上都會相形見絀，這就需要用最少的品種、款式來表現生活中豐富多彩的服飾，而劇中人物穿戴區別的，主要是以樣式、色彩、花紋、質料和著法來強化的。

　　服裝的樣式是揭示劇中人物身分的重要表現手法之一。例如帽子，朝天翅表明的人物是皇帝和高級臣僚，方翅紗帽、尖翅紗帽、圓翅紗帽，表明的是文官身分；同樣戴一頂紗帽，插上金花，表明他是狀元，加上套翅就是駙馬。盔頭上紮紅帶，表明是神；如果披上黑紗，那就不是神而是魂了。色彩與紋樣同樣是戲服表現人物的一個重要的方面。蟒和官衣，從基本樣式是相同的，只是因為因為所鏽花紋的不同，就成了兩種戲衣；皇帝與大臣都穿蟒服，主要以色彩來區別，皇帝穿黃色蟒，文武大臣穿其他色彩的蟒服。（圖29–2）

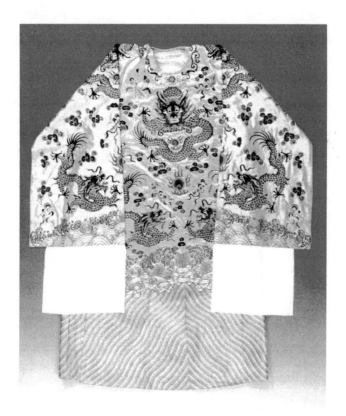

圖 29-2 黃團龍蟒（摘自《京劇服裝圖譜》）

　　戲服中的色彩有一定的規律，主要的作用有五點：

一是表現等級。在這方面，受明代生活
影響甚大。

二是表現風俗。戲曲舞臺上臨刑的犯人
穿素紅色的罪衣罪褲，監斬官也穿紅官衣，
這是社會風俗的反映，因為殺人是凶事，為
了避凶邪、圖吉利，必須用紅。

三是表現劇境。《林沖夜奔》中林沖穿
戴箭衣，用黑絨代替黑緞，吸光性好，更強
調了夜色深沉的情境刻畫。

四是表現精神、氣質。紅色象徵忠誠，
黑色象徵敦厚，白色象徵奸詐等。孟良紅臉
紅袍突顯其火爆性格，及其忠義秉性。關公
紅臉綠袍表現其能文能武，智勇雙全特點。
（圖29–3）

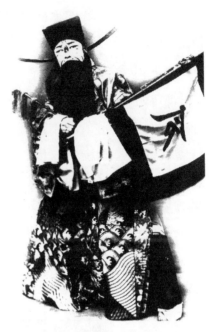

圖29-3 京劇《戰宛城》侯喜瑞
扮演曹操。（摘自《中國大百科
全書‧戲曲曲藝》）

五是表現舞臺整體效果之美。例如舞臺
上元帥、將軍升帳，一群將校穿著不同顏色的靠，使得舞臺上角色的服裝色
彩豐富，形成美感。[8]但是將校何以穿不同服色的服飾，不能深究，因為沒有
歷史依據，這是追求舞臺效果。

紋樣在戲服中，不僅僅有裝飾的功能，而有一定的象徵性。武將開氅多
用虎、豹等走獸，象徵勇猛；謀士則用太極圖、八卦來象徵智慧。

三、傳統戲服的基本樣式

傳統戲服名目繁多，但是從基本樣式上看，重要的有20多種。由於色
彩、紋樣和質地的不同，以及穿戴時不同的搭配，使整個戲服顯得變化多
端，豐富多彩。概括地說戲服的色彩分上五色、下五色，「上五色為黃、紅、

8　龔和德，〈穿戴規則〉，《中國大百科全書‧戲曲曲藝》，北京：中國大百科全書出版
　　社，1985，頁44–45。

綠、白、黑色，又稱正色。下五色為紫、藍、粉紅、湖色、古銅或香色，又稱副色。」[9]主要有蟒袍、官衣、靠、鎧、箭衣、馬褂、開氅、帔、褶子、八卦衣、太監衣、茶衣、宮裝、裙、坎肩、斗篷、龍套衣等。

　　戲服蟒袍為圓領，大襟、大袖（帶水袖），長及足，袖下有擺，滿身紋繡（上為雲龍，下為海水）。係帝王將相的公服。戲曲中的蟒服按顏色分為紅蟒、綠蟒、黃蟒、白蟒、黑蟒、紫蟒、粉蟒、湖蟒、藍蟒、秋香蟒十類；按人物分為男女蟒。「男蟒的款式為寬腰開闊袖，衣長及足，腰間有玉帶作為裝飾，女蟒與男蟒款式區別在於女蟒衣短，只到膝蓋，並配於玉帶和雲間。」[10]蟒服的顏色代表著劇中的角色身分。黃色蟒服用於帝王，紅色蟒服用於將相，綠色蟒服用於忠義人物如關羽，白色蟒服用於年輕俊美武將如周瑜，粉色蟒服用於勇猛驍勇武將如呂布等。

　　官衣樣式與蟒袍相同，但是無滿身紋繡，胸前和後背綴有方形的補子，其造型是按照補服的樣式製造的。「補服是明代最具特色的裝束，也可以說是中國古代社會服飾中最具代表性的服飾。」[11]

　　靠，又稱甲。圓領，緊袖，長及足，分為前後兩片，上部、下部及兩肩繡有魚鱗紋或丁字紋；中部靠肚略闊，硬裡、凸起，繡虎頭或龍紋。靠也分顏色，紅靠代表性格耿直人物，杏黃靠用於老年人物，白靠用於年輕俊美人物，粉靠用於扮相俊美人物，藍靠用於彪悍威猛人物。[12]

　　鎧，又稱大鎧，樣式與靠相近，但是無凸起的靠肚，下甲連在鎧上，而不背靠旗。

　　箭衣，圓領，大襟，馬蹄袖或敞袖，長及足，自腰際以下左右開衩。

　　馬褂，圓領，對襟，敞袖。一般作為將士、校尉出行時的外褂，穿在箭衣外面。

9　鈕驫，〈戲衣〉，《中國大百科全書・戲曲曲藝》，北京：中國大百科全書出版社，北京，1985，頁496。

10　韓青，《梨園霓裳》，鄭州，河南文藝出版社，2017，頁164。

11　黃強，《中國服飾畫史》，天津：百花文藝出版社，2007，頁140。

12　韓青，《梨園霓裳》，鄭州，河南文藝出版社，2017，頁167。

開氅，圓領，大襟，大袖（帶水袖），長及足，袖根下有擺。一般作為武將的便服。

襖褲，分為武生、武丑和彩旦兩種襖褲，前者又分為打衣、快衣兩類，打衣樣式為大領，大襟，束袖，下擺有打摺綢邊兩層，名為「走水」；快衣樣式圓領，對襟，束袖，下擺無走水，多以黑緞製成。彩旦的襖褲樣式肥大，長及膝，深色，鑲闊邊。

此外，戲服還有許多附件。主要用在領部、腰部、背部。領部有三尖領、雲肩（女角）、大帥肩（大帥用），腰部有玉帶、絲絛、鸞帶、扣帶、漢巾，背部附件則有靠旗。[13]

按照生、旦、淨、末、丑角色，分為不同的類別。生有老生、小生、武生、娃娃生；旦有正旦、花旦、貼旦、閨門旦、武旦、老旦、彩旦；丑有文丑、武丑；淨分大花臉、二花臉、武花臉、油花臉等。

傳統戲服是從宋、元以來逐步積累、演化而成的，有清一代增加了清裝、旗裝，清末以來又有各種改良戲服出現，1915年，又有新式戲裝的創製。「到了清末，由於受到資本主義商業化的影響，戲曲劇場之間競爭激烈，紛紛以排演新戲、添置新式行頭爭奪觀眾。當時社會心理，頗以改良為時尚，凡有所改，不論損益，都叫改良。」[14]而觀眾也將穿戴這重戲衣的扮相，稱之為改良扮相。

戲服與官服等其他服飾是有很大差別的，當我們對京劇戲服有了一個概念之後，就能清晰地瞭解戲服的體系構成，象徵意義。作為服飾研究，論及戲服，目的是不為戲服所迷惑，避免以戲服來印證歷史中服飾的錯誤之舉。這裡必須再次強調這點，儘管戲服來源於生活，但是已經不是生活中的服裝了，千萬不要以戲服來說明、印證歷史，因為這是兩個屬於不同領域、互不相干、自成體系的服裝。

13　鈕雋，〈戲衣〉，《中國大百科全書‧戲曲曲藝》，北京：中國大百科全書出版社，北京，1985，頁500。

14　蘇石風，〈改良戲衣〉，《中國大百科全書‧戲曲曲藝》，北京：中國大百科全書出版社，1985，頁79。

參考文獻

傳統文獻

- 漢・司馬遷撰，宋・裴駰集解，《史記》點校本，北京：中華書局，2018。
- 漢・班固撰，唐・顏師古注，《漢書》點校本，北京：中華書局，2018。
- 晉・范曄撰，唐・李賢等注，《後漢書》點校本，北京：中華書局，2018。
- 晉・陳壽撰，南朝宋・裴松之注，《三國志》點校本，北京：中華書局，2018。
- 唐・房玄齡等撰，《晉書》標點本，北京：中華書局，2017。
- 南朝梁・沈約撰，《宋書》點校本，北京：中華書局，2017。
- 南朝梁・蕭子顯撰，《南齊書》點校本，北京：中華書局，2007。
- 唐・李百藥撰，《北齊書》點校本，北京：中華書局，2008。
- 唐・令狐德棻等撰，《周書》點校本，北京：中華書局，2017。
- 唐・魏徵、令狐德棻撰，《隋書》點校本，北京：中華書局，2016。
- 後晉・劉昫等撰，《舊唐書》點校本，北京：中華書局，2017。
- 宋・歐陽修、宋祁撰，《新唐書》點校本，北京：中華書局，2017。
- 元・脫脫等撰，《宋史》點校本，北京：中華書局，2017。
- 元・脫脫等撰，《遼史》點校本，北京：中華書局，2018。
- 元・脫脫等撰，《金史》點校本，北京：中華書局，2011。
- 明・宋濂等撰，《元史》點校本，北京：中華書局，2017。
- 清・張廷玉等撰，《明史》點校本，北京：中華書局，2016。
- 清・趙爾巽等撰，《清史稿》點校本，北京：中華書局，2019。
- 宋・司馬光編著，元・胡三省注，《資治通鑑》點校本，北京：中華書局，2011。
- 漢・叔孫通撰，清・孫星衍校集，《漢禮器制度》，北京：中華書局，1985。
- 宋・司馬光編撰，《資治通鑑》，北京：光明日報出版社，2017。
- 宋・李燾，清・黃以周等輯補，《續資治通鑑長編》影印本，上海：上海古籍出版社，1986。

- 漢・許慎撰，清・段玉裁注，《說文解字注》，上海：上海古籍出版社，1986。
- 漢・班固，清・吳則虞點校，《白虎通疏證》，北京：中華書局，1994。
- 漢・蔡邕撰，《獨斷》影印本，上海：上海古籍出版社，1995。
- 東晉・葛洪著，張松輝、張景譯注，《抱朴子外篇》，北京：中華書局，2013。
- 晉・崔豹撰，崔傑學校點，《古今注》，瀋陽：遼寧教育出版社，1998。
- 晉・杜預集解，《春秋經傳集解》，上海：上海古籍出版社，1991。
- 北齊・顏之推，《顏氏家訓》影印本，上海：上海古籍出版社，1992。
- 宋・鄭樵撰，《通志略》，上海：上海古籍出版社，1990。
- 南朝宋・劉義慶撰，徐震諤校箋，《世說新語校箋》，北京：中華書局，1994。
- 南朝宋・劉義慶撰，朱碧蓮、沈海波譯，《世說新語》，北京：中華書局，2016。
- 唐・李林甫等撰，陳仲夫點校，《唐六典》，北京：中華書局，2019。
- 唐・杜佑撰，王文錦、王永興、劉俊文、徐庭雲、謝方點校，《通典》點校本，北京：中華書局，1992。
- 五代・馬縞撰、李成甲校點，《中華古今注》，瀋陽：遼寧教育出版社，1998。
- 五代・王仁裕撰，丁如明校點，《開元天寶遺事（外七種）》，上海：上海古籍出版社，2018。
- 宋・王溥撰，《唐會要》，北京：中華書局，2017。
- 宋・孟元老撰，王永寬注譯，《東京夢華錄》，鄭州：中州古籍出版社，2018。
- 宋・沈括撰，金良年點校，《夢溪筆談》，北京：中華書局，2015。
- 宋・周密著，李小龍、趙銳評注，《武林舊事》插圖本，北京：中華書局，2007。
- 宋・陸游撰，楊立英校注，《老學庵筆記》，西安：三秦出版社，2003。
- 宋・岳珂撰，吳敏霞校注，《桯史》，西安：三秦出版社，2004。
- 宋・葉夢得撰，李欣校注，《石林燕語》，西安：三秦出版社，2004。
- 宋・吳自牧撰，符均、張社國校注，《夢粱錄》，西安：三秦出版社，2004。
- 宋・王栐撰，丁如明校點，《燕翼詒謀錄》，上海：上海古籍出版社，2012。
- 宋・聶崇義，《新定三禮圖》影印本，杭州：浙江人民美術出版社，2016。
- 宋・宇文懋昭撰，崔文印校證，《大金國志校證》，北京：中華書局，2015。
- 宋・徐夢莘撰，《三朝北盟會編》影印本，上海：上海古籍出版社，2019。
- 元・馬端臨撰，《文獻通考》影印本，北京：中華書局，1991。
- 明・李漁，《閒情偶寄》，北京：作家出版社，1995。

- 宋・洪邁撰，孔凡禮點校，《容齋隨筆》，北京：中華書局，2018。
- 宋・趙彥衛撰，張國星點校，《雲麓漫鈔》，瀋陽：遼寧教育出版社，1998。
- 宋・俞琰撰，《席上腐談》，北京：中華書局，1985。
- 明・李漁，《閒情偶寄》，長春：時代文藝出版社，2001。
- 明・王圻、王思義編集，《三才圖會》，上海：上海古籍出版社，1993。
- 明・顧起元撰，譚棣華、陳稼禾點校，《客座贅語》，北京：中華書局，1997。
- 明・沈德符撰，《萬曆野獲編》，北京：中華書局，1997。
- 明・余繼登撰，《典故紀聞》，北京：中華書局，1997。
- 明・葉子奇撰，《草木子》，北京：中華書局，1997。
- 明・張瀚撰，盛冬鈴點校，《松窗夢語》，北京：中華書局，1997。
- 明・郎瑛著，安越點校，《七修類稿》，北京：文化藝術出版社，1998。
- 明・朱國禎著，繆宏點校，《湧幢小品》，北京：文化藝術出版社，1998。
- 明・劉若愚撰：《酌中志》，北京：北京古籍出版社，2001。
- 明・劉若愚著，明・呂毖編，《明宮史》，北京：北京出版社，2018。
- 明・陸深等著，《明太祖平胡錄（外七種）》，北京：北京古籍出版社，2002。
- 明・陸深撰，《豫章漫鈔摘錄》，北京：中華書局，1991。
- 明・田藝蘅撰，朱碧蓮點校，《留青日札》，上海：上海古籍出版社，1992。
- 明・宋應星著，潘吉星譯注，《天工開物譯注》，上海：上海古籍出版社，2018。
- 清・李斗撰，汪北平、涂雨公點校，《揚州畫舫錄》，北京：中華書局，1997。
- 清・葉夢珠撰，《閱世編》，北京：中華書局，2012。
- 宋・徐天麟撰，《西漢會要》，上海：上海古籍出版社，1977。
- 宋・徐天麟撰，《東漢會要》，上海：上海古籍出版社，1978。
- 清・徐珂編撰，《清稗類鈔》點校本，北京：中華書局，2017。
- 清・顧炎武著，黃汝成集釋，《日知錄集釋》，鄭州：中州古籍出版社，1990。
- 清・趙翼撰，曹光甫校點，《陔餘叢考》，上海：上海古籍出版社，2012。
- 清・朱銘盤撰，《南朝宋會要》，上海：上海古籍出版社，1984。
- 清・朱銘盤撰，《南朝梁會要》，上海：上海古籍出版社，1984。
- 清・朱銘盤撰，《南朝陳會要》，上海：上海古籍出版社，1986。
- 清・郝懿行、王念孫、錢繹、王先謙等著，《爾雅・廣雅・方言・釋名清疏四種合刊》影印本，上海：上海古籍出版社，1989。
- 中華書局編，《清會典圖》影印本，北京：中華書局，1990。

- 王世舜、王翠葉譯注，《尚書》，北京：中華書局，2018。
- 楊伯峻編著，《春秋左傳注》，修訂本（北京：中華書局，2018。
- 楊伯峻譯注，《論語譯注》，北京：中華書局，2015。
- 楊伯峻譯注，《孟子譯注》，北京：中華書局，2018。
- 方勇譯注，《墨子》，北京：中華書局，2019。
- 楊天宇撰，《禮記譯注》，上海：上海古籍出版社，1997。
- 陳戊國點校，《周禮 儀禮 禮記》，長沙：嶽麓書社，2006。
- 瞿宣穎，《中國社會史史料叢鈔》，上海：上海書店，1985。
- 王三聘輯，《古今事物考》影印本，上海：上海書店，1987。
- 聞人軍譯注，《考工記》，上海：上海古籍出版社，1993。
- 金啟華譯注，《詩經全譯》，南京：江蘇古籍出版社，1993。

近人論著

- 包銘新、李甍、曹喆主編，《中國北方古代少數民族服飾研究‧元蒙卷》，上海：東華大學出版社，2013。
- 包銘新、張競瓊、孫晨陽主編：《中國北方古代少數民族服飾研究‧吐蕃卷党項女真卷》，上海：東華大學出版社，2013。
- 陳茂同，《歷代衣冠服飾制》，北京：新華出版社，1993。
- 陳書良，《六朝如夢鳥空啼》，長沙：嶽麓書社，2000。
- 陳娟娟，《中國織繡服飾論集》，北京：紫禁城出版社，2005。
- 陳高華、徐吉軍主編，《中國服飾通史》，寧波：寧波出版社，2002。
- 黃能馥、陳娟娟，《中國服裝史》，北京：中國旅遊出版社，1995。
- 陳維輝主編，《古代防護裝備》，北京：解放軍出版社，2012。
- 蔡美彪、吳天墀，《遼、金、西夏史》，北京：中國大百科全書出版社，2011。
- 蔡美諤，《中國服飾美學史》，石家莊：河北美術出版社，2001。
- 藏諾，《清代官補》，北京：華夏出版社，2016。
- 戴健，《南京雲錦》，蘇州：蘇州大學出版社，2009。
- 杜書瀛，《李漁美學思想研究》，北京：中國社會科學出版社，1998。
- 鄧廣銘，《岳飛傳》，北京：商務印書館，2016。
- 段文傑，《段文傑敦煌研究文集》，蘭州：甘肅人民出版社，1982。
- 范文瀾，《中國通史》第1冊，北京：人民出版社，1979。

- 范文瀾，《中國通史》第4冊，北京：人民出版社，1979。
- 范壽康，《中國哲學史通論》，北京：三聯書店，1983。
- 高春明，《中國服飾名物考》，上海：上海文化出版社，2001。
- 高漢玉、屠恆賢主編，《衣裝》，上海：上海古籍出版社，1996。
- 郭興文，《中國傳統婚姻風俗》，西安：陝西人民出版社，2002。
- 顧頡剛，《宋蒙三百年》，上海：上海人民出版社，2018。
- 何俊哲、張達昌、于國石，《金朝史》，北京：中國社會科學出版社，1992。
- 何新，《諸神的起源——中國遠古太陽神崇拜》第3版，北京：光明日報出版社，1996。
- 韓青，《梨園霓裳》，鄭州：河南文藝出版社，2017。
- 韓志遠，《元代衣食住行》插圖珍藏本，北京：中華書局，2016。
- 霍然，《宋代美學思想》，長春：長春出版社，1987。
- 賀昌群，《魏晉清談思想初論》，北京：商務印書館，2011。
- 黃能馥、陳娟娟，《中國服裝史》，北京：中國旅遊出版社，1995。
- 黃仁宇，《萬曆十五年》，北京：中華書局，1982。
- 黃士龍，《中國服飾史略》新版，上海：上海文化出版社，2007。
- 黃強，《李漁研究》，杭州：浙江古籍出版社，1996。
- 黃強，《中國服飾畫史》，天津：百花文藝出版社，2007。
- 黃強，《中國內衣史》，北京：中國紡織出版社，2008。
- 黃強，《衣儀百年——近百年中國服飾風尚之變遷》，北京：文化藝術出版社，2008。
- 黃強，《服飾禮儀》，南京：南京大學出版社，2015。
- 黃強，《南京歷代服飾》，南京：南京出版社，2016。
- 黃強，《金瓶梅風物志——明中葉的百態生活》，北京：中國社會科學出版社，2017。
- 黃強，《黃沙百戰穿金甲——古代軍戎服飾》，北京：商務印書館，2020。
- 黃強，《繡羅衣裳照暮春——古代服飾與時尚》，北京：商務印書館，2020。
- 黃強，《褒衣灑脫博帶寬——六朝人的衣櫃》，北京：商務印書館，2021。
- 呂一飛，《胡服習俗與隋唐風韻——魏晉北方少數民族社會風俗及其對隋唐的影響》，北京：書目文獻出版社，1994。
- 李澤厚，《美的歷程》，北京：文物出版社，1989。
- 李秀蓮，《中國化妝史概說》，北京：中國紡織出版社，2000。

- 李豔紅，《金代民族服飾的區域性研究》，北京：中國紡織出版社，2017。
- 李蔚，《簡明西夏史》，北京：人民出版社，2004。
- 李怡，《唐代文官服飾文化研究》，北京：知識產權出版社，2008。
- 羅爾綱，《太平天國史綱》，長沙：嶽麓書社，2013。
- 盧海鳴、鄧攀編，《金陵物語》，南京：南京出版社，2014。
- 介眉編著，《昭陵唐人服飾》，西安：三秦出版社，1990。
- 南京博物院編著，《南唐二陸發掘報告》，南京：南京出版社，2015。
- 江曉原，《星占學與傳統文化》，上海：上海古籍出版社，1992。
- 凱風，《中國甲冑》，上海：上海古籍出版社，2006。
- 孔壽山編著，《服裝美學──穿著藝術與科學》，上海：上海科學技術出版社，1992。
- 寬仁法師，《佛教手冊》，北京：中國文史出版社，2002。
- 劉志雄、楊靜榮，《龍與中國文化》，北京：人民出版社，1994。
- 劉永華，《中國古代軍戎服飾》，上海：上海古籍出版社，2006。
- 劉永華，《中國古代服飾集萃》，北京：清華大學出版社，2013。
- 劉達臨，《中國古代性文化》，銀川：寧夏人民出版社，1993。
- 柳詒征，《中國文化史》，北京：中國大百科全書出版社，1988。
- 魯迅，《魯迅全集》第3卷，北京：人民文學出版社，1991。
- 任爽，《唐朝典制》，長春：吉林文史出版社，1995。
- 沈從文編著，《中國古代服飾研究》增訂本，上海：上海書店出版社，1997。
- 沈從文，《花花草草罈罈罐罐》，北京：外文出版社，1996。
- 沈融編著，《中國古兵器集成》，上海：上海辭書出版社，2018。
- 孫機，《中國古輿服叢考》增訂本，北京：文物出版社，2001。
- 孫機，《中國聖火──中國古文物與東西文化交流中的若干問題》，瀋陽：遼寧教育出版社，1996。
- 史金波，《西夏社會》，上海：上海人民出版社，2007。
- 史成禮、史堡光、黃健初，《敦煌性文化》，廣州：廣州出版社，1999。
- 宋德金，《遼金西夏衣食住行》插圖珍藏本，北京：中華書局，2013。
- 王寶林，《雲錦》，杭州：浙江人民出版社，2008。
- 王雲英，《再添秀色──滿族官民服飾》，瀋陽：遼海出版社，1997。
- 王青熠，《遼代服飾》，瀋陽：遼寧畫報出版社，2002。
- 王熹，《明朝服飾研究》，北京：中國書店，2013。

- 王曾瑜，《金朝軍制》，保定：河北大學出版社，2004。
- 王維堤，《中國服飾文化》，上海：上海古籍出版社，2001。
- 王維堤，《衣冠古國》，上海：上海古籍出版社，1991。
- 魏兵，《中國兵器甲冑圖典》，北京：中華書局，2011。
- 吳晗，《燈下集》，北京：三聯書店，2007。
- 吳淑生、田自秉，《中國染織史》，上海：上海人民出版社，1986。
- 吳天墀，《西夏史稿》，北京：商務印書館，2016。
- 徐仲傑，《南京雲錦史》，南京：江蘇科學技術出版社，1985。
- 徐仲傑，《南京雲錦》，南京：南京出版社，2002。
- 向達，《唐代長安與西域文明》，北京：三聯書店，1987。
- 許輝、李天石編著，《六朝文化概論》，南京：南京出版社，2004。
- 楊蔭深，《細說萬物由來・衣冠服飾》，北京：九州出版社，2005。
- 楊泓、孫機，《尋常的精緻——文物與古代生活》，瀋陽：遼寧教育出版社，1996。
- 楊泓，《華燭帳前明——從文物看古人的生活與戰爭》，合肥：黃山書社，2017。
- 楊泓，《中國古兵器論叢》增訂本，北京：中國社會科學出版社，2007。
- 葉立誠，《中西服裝史》，北京：中國紡織出版社，2002。
- 葉立誠，《服裝美學》，北京：中國紡織出版社，2002。
- 嚴勇、房宏俊、殷安妮主編，《清宮服飾圖典》，北京：故宮博物院，2010。
- 閻步克，《服周之冕——《周禮》六冕禮制的興衰變異》，北京：中華書局，2009。
- 周緯，《中國兵器史稿》，天津：百花文藝出版社，2006。
- 周錫保，《中國古代服飾史》，北京：中國戲劇出版社，1986。
- 周汛、高春明，《中國歷代服飾》，上海：學林出版社，1994。
- 周汛、高春明編著，《中國衣冠服飾大辭典》，上海：上海辭書出版社，1996。
- 周汛、高春明，《中國古代服飾大觀》，重慶：重慶出版社，1996。
- 周汛、高春明，《中國古代服飾風俗》，西安：三秦出版社，2002。
- 趙超，《華夏衣冠五千年》，香港：中華書局（香港）有限公司，1990。
- 趙超，《霓裳羽衣——古代服飾文化》，南京：江蘇古籍出版社，2002。
- 趙聯賞，《霓裳・錦衣・禮道——中國古代服飾智道賞析》，廣西教育出版社，南寧：1995。

- 趙評春、遲本毅，《金代服飾——金齊國王墓出土服飾研究》，北京：文物出版社，1998。
- 張道一，《南京雲錦》，南京：譯林出版社，2012。
- 張承宗，《六朝民俗》，南京：南京出版社，2004。
- 張迎勝主編，《西夏文化概論》，蘭州：甘肅文化出版社，1995。
- 朱家溍，《故宮退食錄》，北京：北京出版社，2000。
- 中國軍事史編寫組，《中國軍事史》第3卷《兵制》，北京：解放軍出版社，1987。
- 中國軍事史編寫組，《中國軍事史》第5卷《兵家》，北京：解放軍出版社，1990。
- 中國大百科全書編委會，《中國大百科全書·紡織》，北京：中國大百科全書出版社，1986。
- 中國大百科全書編委會，《中國大百科全書·輕工》，北京：中國大百科全書出版社，1991。
- 中國大百科全書編委會，《中國大百科全書·中國歷史》，北京：中國大百全書出版社，1992。
- 中國大百科全書編委會，《中國大百科全書·戲曲曲藝》，北京：中國大百全書出版社，1985。
- 〔日〕原田淑人著，常任俠、郭淑芬、蘇兆祥譯，《中國服裝史研究》，合肥：黃山書社，1988。
- 〔韓〕崔圭順，《中國歷代帝王冕服研究》，上海：東華大學出版社，2007。
- 〔瑞士〕約翰內斯·伊頓著，杜定宇譯，《色彩藝術——色彩的主觀經驗與客觀原理》，上海：上海人民美術出版社，1978。

後 記

　　將此書名為《中國古代服飾研究》，與前輩沈從文先生名著同名，有些惶恐。党明放先生策劃的叢書，命名如此，只好遵從。

　　書名相同，內容卻與沈先生的大著有所不同，沈先生著作從服飾的細節、微觀入手，一幅畫的服飾怎樣，是否符合與穿戴者身分相符，某個時期不可能出現這個品種，服飾繪畫雖然客觀然而細節又說明此畫的年代不符合時代特徵……考證嚴密，旁徵博引，細緻入微，又層層深入。

　　本書則從服飾發展脈絡入手，宏觀論述服飾發展流變，走得是周錫保先生《中國古代服飾史》的路子。主要以朝代為章節，也有部分章節從服飾美學角度、具體的服飾品種來考量。對於某些跨時代的服飾品種，如龍袍、賜服、補服則打通朝代的斷限，集中在一個章節裡說明。戲服、袈裟通常也不在服飾史著作中出現，往往歸入戲劇史、佛教文化史中，卻又研究不詳，筆者以為應該納入服飾史範圍，深入研究也可以有戲劇服飾史、佛教服飾史的專著。鑒於此，這些年筆者陸續出版了專題服飾史、區域服飾史、斷代服飾史多種，如《中國內衣史》、《黃沙百戰穿金甲——古代軍戎服飾》、《繡羅衣裳照暮春——古代服飾與時尚》、《南京歷代服飾》、《褒衣灑脫博帶寬——六朝人的衣櫃》等。

　　把朝代服飾、服飾美學、專題服飾融合在一本書中，貌似有些雜亂，從閱讀角度則不然，因為僅僅以年代為章節來介紹數千年中國服飾史，不免有遺漏，現在點面結合，二十多萬字的篇幅大致涵蓋了。

　　服飾涵蓋的品種從內到外，從頭到腳，不僅是穿衣，還包括髮式、容

妝、佩飾、鞋履，以及內衣、戎裝等，從已經出版的服飾史著作考量，對於
這幾個方面，一般都不在服飾史著作出現，而有專門鞋履、妝容、耳飾的服
飾專題史專著。確實內衣、戎服、妝容、髮式內容都很豐富，每一個都可以
成一本專著，服飾界同人也有《中國化妝史概說》、《耳畔流光──中國歷
代耳飾》、《脂粉春秋──中國歷代妝飾》、《中國頭飾文化》、《中國古
代人體裝飾》、《中國歷代帝王冕服研究》、《漢地佛教造像服飾研究》等
專題著作出版，因此本書也沒將內衣、髮式、妝飾等內容收錄進來，讀者如
有意深入瞭解，可找來相應的專題服飾史探究。同時筆者也希望服飾史專題
還可以再精細，再深入，甚至出現民國警服史、民國軍服史、民國內衣史、
南唐服飾史、兩漢服飾史、冠帽流變史等等。筆者也有意做明代服飾、民國
服飾、金瓶梅服飾文化專題書稿。

寫這本書速度有些慢，也有些無奈。新冠疫情爆發後，很多事情受到
影響。疫情也讓耄耋之年的父親，一度出現生命停擺的狀況。2019年底，疫
情爆發初期，醫院、社區都封閉了，好在藥店尚在營業，我們針對病情，上
網檢索，選擇藥物治療。幸運的是對症下藥，竟然把他從死神手中搶奪回來
了。此後就是全力陪護，一路艱難走過來。兩年過去了，父親年近百歲，仍
然健康地活著。但是這樣的照顧，也讓我自己付出了健康的代價，使得書稿
寫作斷斷續續。

2021年拙著《繡羅衣裳照暮春》進入香港市場，亞馬遜網又將此書銷售
到日本，此前《南京歷代服飾》、《中國內衣史》也進入了香港、日本、澳
大利亞等地。承蒙党明放先生的厚愛，將本書納入「中國藝術研究論叢」，
在寶島出版。有機會與臺灣學界、讀者交流，非常榮幸，也深表謝意。同時
對蘭臺出版社及其總編盧瑞琴先生的賞識，表示感謝。對為本書出版付出辛
勞的盧瑞容、沈彥伶、楊容容、凌玉琳編輯說聲謝謝。

新年伊始，萬象更新，歲月不居，天道酬勤。元旦剛過，春節臨近，「人
家除夕正忙時，我自挑燈揀舊詩。莫笑書生太迂腐，一年功事是文詞。」（明

代文徵明〈除夕〉）書生平生愛讀書，硯田筆耕著書忙。雖然新冠疫情之下，面臨的困難重重，但是天下大勢，浩浩蕩蕩，順之者昌，逆之者亡。我們行走在大路上，意氣風發，我們舒展書卷，激揚文字，相信明天會更好。

黃強（不息）

二〇二二年一月十二日

金陵祥和雅苑雲天閣

國家圖書館出版品預行編目資料

中國藝術研究叢書. 第一輯8, 中國古代服飾研究/ 黃強, -- 初版. -- 臺北市 : 蘭臺
出版社, 2022.12　冊 ; 公分. -- (中國藝術研究叢書. 第一輯 ; 1-10)
ISBN 978-626-95091-6-4(全套 : 精裝)
1.CST: 藝術史 2.CST: 中國

909.208　　　　　111006811

中國藝術研究叢書第一輯8

中國古代服飾研究

作　　者：黃強
總 編 纂：党明放　盧瑞琴
主　　編：盧瑞容
編　　輯：沈彥伶　楊容容
美　　編：陳勁宏
校　　對：沈彥伶　盧瑞容　古佳雯
封面設計：陳勁宏
出　　版：蘭臺出版社
地　　址：臺北市中正區重慶南路1段121號8樓之14
電　　話：(02)2331-1675或(02)2331-1691
傳　　真：(02)2382-6225
E - MAIL：books5w@gmail.com或books5w@yahoo.com.tw
網路書店：http://5w.com.tw/
　　　　　https://www.pcstore.com.tw/yesbooks/
　　　　　https://shopee.tw/books5w
　　　　　博客來網路書店、博客思網路書店
　　　　　三民書局、金石堂書店
經　　銷：聯合發行股份有限公司
電　　話：(02) 2917-8022　　傳真：(02) 2915-7212
劃撥戶名：蘭臺出版社　　　　帳號：18995335
香港代理：香港聯合零售有限公司
電　　話：(852) 2150-2100　　傳真：(852) 2356-0735
出版日期：2022 年 12 月 初版
定　　價：全套新臺幣18000元整（精裝，套書不零售）
ISBN：978-626-95091-6-4